예술의 사생활: 비참과 우아

국립중앙도서관 출판예정도서목록(CIP)

예술의 사생활: 비참과 우아
노승림 지음.

서울: 마티, 2017
344p.; 145×205mm

한국출판문화산업진흥원 2017년 우수출판콘텐츠 제작지원사업 선정작
ISBN 979-11-86000-52-6 (03600)

서양 예술사[西洋藝術史]

600.92043-KDC6
709.032-DDC23
CIP2017024031

예술의 사생활: 비참과 우아

노승림

마티

들어가며

아우라 뒤에 감춰진 통속성, 그 작은 파편들

1812년 7월, 온천 도시 테플리츠에서 괴테와 베토벤이 만났다. 서로를 이름과 작품으로만 접하던 두 거장이 마주한 것은 이때가 처음이었다. 예술 세계에 대해 논하며 함께 산책을 하는 중, 멀리서 황후를 위시한 귀족 행렬이 둘에게 다가왔다. 괴테가 으레 그렇듯 모자를 벗고 정중하게 격식을 갖추어 인사를 하자 베토벤은 마음이 상했다. 귀족을 향한 충성이 자연스럽게 몸에 밴 괴테의 모습에 못마땅했던 것이다. 베토벤은 인간의 존엄성이 지위나 명예로 측정할 수 있는 것이 아니라며 스무 살이나 연상인 괴테의 비굴한 태도를 책망했다.

> "저는 선생님을 지극히 존경하기에 선생님과의 만남을 기다렸습니다. 그런데 선생님은 저들을 지나치게 존경하시는군요."

로맹 롤랑의 저서 『괴테와 베토벤』을 통해 유명해진 이 일화는 신분 계급에 반대하던 베토벤의 정신을 상징하는 사례로 자주 언급된다. '신의 날개 아래 수백만 민중이 평등한 형제가 되어 서로 얼싸안는' 그의 「합창」 교향곡 4악장 "환희의 송가" 가사와 겹쳐진, 베토벤의 이미지는 자유와 평등을 추구하는 시민주의 정신의 화신이다.

실제로 베토벤은 어땠을까? 베토벤이 귀족들과 사사건건

시비가 붙었던 것은 사실이다. 하지만 그것은 자신을 우러러보지 않는 사람들에 대한 역정이었지, 신분제를 향한 반발은 아니었다. 그는 귀족처럼 대접받고 싶어 했고 최종 목표는 오스트리아 황제를 섬기는 궁정 악장이었다. 그가 평민을 대하던 태도를 보면 좀 더 분명해지는데, 특히 가난한 고용인들에 대한 애정이나 존중을 찾아볼 수 없었고 돈을 훔쳐갈까 늘 의심했다. 베토벤에게 고용된 하녀들은 오래 견디지 못하고 걸핏하면 해고되거나 못 견디고 도망치곤 했다. 그는 귀족뿐 아니라 평민에게도 무례했다.

베토벤의 경우처럼, 예술가와 예술 작품 사이의 괴리는 내게 꾸준히 호기심의 대상이었다. 이 괴리는 꼭 과거의 이야기가 아니다. 공연예술정보지 기자로서, 공연장 직원으로서 20년 가까이 공연예술계에 종사하며 국내외 수많은 예술을 경험해온 나는 동시에 무대 바깥에서 예술가들과 교류할 수 있었다. 그들과 인연이 있는 사람들은 이미 알고 있겠지만, 무대 뒤, 거리, 카페에서 마주하는 음악가와 연극인, 무용인—베토벤처럼 상대하기 버거울 정도로 괴팍한 인격은 극히 드물지만—은 지극히 인간적(?)이고 소박(?)하다. 이 사람이 바로 지난 밤, 죽을 때까지 잊지 못할 최고의 공연을 빚어내며 아우라를 내뿜던 그 존재와 동일인인가 의구심이 들 정도이다. 걸출한 예술가들의 사소하고 일상적인 인간성을 목격할 수 있었던 건 나만의 소박한 특권이었지만, 그들이 완성한 예술의 신화적 가치를 위해서는 굳이 발설하기는 난감한 자발적 금기이기도 했다.

예술가들이 존경받는 이유는 무엇일까. 물론 위대한 작품을

완성한 것만으로도 존경받아 마땅하다. 하지만 신화는 종종 그들의 일상까지도 작품에 걸맞게 각색하고 조작해 세상에 흩뿌린다. 평범한 사람과는 삶의 기준 자체가 다른 고매한 인격이 탄생시킨 그 작품들은 그렇게 우리의 일상에서 분리되었고, 예술가는 그들의 예술과 함께 숭배와 찬양 위에 올려진 완전무결한 존재로 남았다.

이 책은 예술가들의 지극히 인간적이고 일상적인 삶의 파편들을 모은 에피소드 모음집이다. 역사에 가려져 졸작으로 남을 뻔한 작품들이 사소한 계기로 명작으로, 지극히 현실적이고 계산적이었던 관계가 아름다운 우정 또는 로맨스로, 베토벤처럼 성마르고 인간적으로 존경하기 힘들었던 예술가가 신에 버금가는 완벽한 인격체로 승화한 숨겨진 이야기들을 가벼운 터치로 짚었다. 여러 문헌들을 살펴볼수록, 처음 완성된 순간부터 명작으로 인정받은 예술품은 생각보다 드물었고, 작품만큼 고귀한 인품을 소유한 예술가는 더더욱 드물다는 것을 알게 되었다. 그 이면에는 영리한 조작, 대중들의 오해, 그리고 운명이 선사한 의도치 않은 행운이 숨어 있다.

　　가십이나 뒷담화로 보일 수 있는 이 에세이들로 예술가와 작품의 명성에 흠집을 내고 싶었던 것은 결코 아니다. 오히려 예술의 아우라 뒤에 감춰진 바로 통속성이야말로 작품의 가치를 완성시키는 마지막 파편이라는 것을 전하고 싶었다. 모두가 숭고하게 떠받드는 예술 작품들은 바로 그러한 결핍과 부조리를 포함한 인간의 삶을 자궁 삼아 태어났다는 사실을 우리는 오랫동안 잊고 살았다. 위대한 예술과 작품이 우리와 같은 평범한 인간에 의해, 그들의 일상과 갈등과 오해와 전략

속에 완성된 것임을 깨달을 때, 예술 또한 사람 사는 세상의 여러 표현 중 하나임을 인지할 때, 어렵게만 느껴지는 그 가치들이 한결 더 친근해지지 않을까.

이 책에 실린 에세이들은 유학 시절 예술의전당 월간정보지에 연재했던 원고들이다. 먼 거리에서 꾸준히 작가를 보듬어준 월간지 편집 직원 김수정 씨와 고미진 씨의 친절과 노력이 아니었다면, 연재가 끝난 뒤 컴퓨터에 고이 잠들어 있던 글들에 적극적인 관심을 가져준 마티 편집부 식구들이 아니었다면 세상에 나오지 못할 소소한 글들이 있다. 그들의 고맙고 과분한 노고 덕분에 복잡다단했던 유학 시절을 박사논문만이 아닌 또 한 권의 책으로 기념할 수 있게 되었다. 혹시나 있을지 모를 내용과 관련한 모든 과오와 실수는 전적으로 필자의 책임임을 여기서 밝혀둔다.

2017년 9월
노승림

베아트리체의 이름으로 중세를 종결하다

단테 알리기에리
Durante degli Alighieri
(1265-1321)

피렌체의 사랑의 성지

어느 사이엔가 피렌체는 우리에게 '냉정과 열정 사이'의 도시로 자리 잡았다. 에쿠니 가오리의 소설도 한몫했겠지만 원작을 바탕으로 만든 동명의 영화가 이 도시를 더욱 낭만적으로 만들었다. 남녀 주인공의 만남의 장소였던 두오모의 쿠폴라에서 내려다본 오렌지빛 피렌체의 정경은 확실히 영화의 호불호를 막론하고 누구라도 가슴에 아름답게 아로새길 만한 장관이었다. 이 피렌체에서 가장 높은 장소는 오늘날 연인이 함께 오르면 영원한 사랑이 이루어진다는 현대판 사랑의 성지가 되었다.

하지만 두오모 말고도 피렌체에는 연인들이 챙기는 명소가 한 군데 더 있다. "피렌체에서 가장 아름다운 다리"로 공공연히 언급되는 산타 트리니타 다리로, 그 역사는 14세기까지 거슬러 올라간다. 이곳이 사랑의 성지로 지목되는 것은 단테와 베아트리체의 일화 때문이다. 1283년 5월 1일, 베아트리체는 다른 두 친구와 함께 길을 걷다가 단테를 보고는 처음으로 인사를 건넸다. 그 자리에서 얼어붙은 단테는 그 당시의 감동을 『새로운 인생』에서 이렇게 적었다.

"이루 말할 수 없는 정숙한 태도로 그녀는 나에게 인사를 했고, 그 순간 나는 지고의 행복을 본 듯했다."

단테의 뮤즈는 짝사랑이었다?

산타 트리니타 다리 외에도 피렌체에는 단테를 추억하는 장소가 제법 있다. 단테를 비롯하여 미켈란젤로, 갈릴레이 등 피렌체 출신의 거장들이 잠들어 있다는 천재들의 무덤 산타 크로체 성당 앞에는 바늘로

찔러도 꿈쩍하지 않을 얼굴의 단테 조각상이 성당 입구 쪽을 근엄하게
내려다보고 있다. 단테의 생가도 박물관으로 보존되어 사람들의 발길이
끊이지 않는다. 단테 생가 근처에 있는 산타 마르게리타 성당은 일명
'단테의 성당'이라고 불린다. 단테가 결혼식을 올린 성당이자 그의
첫사랑 베아트리체를 만난 곳이기도 하다. 피렌체의 심장이자 상징인
피렌체 두오모, 정확히는 산타 마리아 델 피오레 성당에는 도메니코 디
미켈리노가 그린 「단테와 신곡」이 걸려 있고, 우피치 미술관에도 조르조
바사리가 만든 단테 입상이 미술관 1층 벽감 한 자리를 차지하고 있다.
피렌체 거리 곳곳에는 「신곡」에서 인용한 글귀가 새겨진 현판이 서른
개나 걸려 있다.

　　마치 도시 전체가 "단테는 피렌체의 거장"이라고 소리 높여
외치는 듯 보이지만, 실은 이 모든 흔적들은 소를 잃고 난 뒤 고친
외양간들이다. 우선 단테의 무덤은 단테의 시신이 없는 텅 빈 가짜
무덤이다. 생가 또한 당대 남아 있는 얼마 되지 않는 기록과 증언을
유추하여 단테가 태어난 것으로 '추정되는' 집을 골라 박물관으로
꾸몄다. 도메니코 디 미켈리노의 그림은 단테가 죽고 나서도 무려
200년이 지난 다음에 그린 작품이다. 오히려 피렌체는 생전의
단테를 그리 소중히 여기기는커녕 배척했고, 좌절을 안겨주었다. 당시
이탈리아의 여러 도시국가가 그러했듯 피렌체에서도 신성로마황제
추종자와 교황 추종자 사이의 대립이 치열했다. 이 세력 다툼에 휘말린
단테는 35년간 살아온 고향에서 추방당해 영원히 돌아오지 못했다.

　　추방자에 대한 국가의 태도가 성실할 리 만무하다. 그에 관한
피렌체의 기록이 허술한 탓에 우리는 오늘날 단테의 생가는커녕

생일조차 알 수 없다. 다만 '1300년, 정확히 인생의 절반을 산 서른다섯 살에 상상의 지적 여행을 출발했다'고 한 단테의 언급을 바탕으로 1265년에 태어난 것으로 추측할 따름이다. 본래 이름은 두란테 델리 알리기에리(Durante degli Alighieri)로 유아 세례를 받으면서 '두란테'라는 이름을 줄여 '단테'라 불리기 시작했다. 단테가 태어날 당시 단테의 가문은 이미 몰락한 상태였고, 고리대금업으로 생계를 유지하던 아버지가 1280년 사망하면서 장남이었던 단테는 10대 시절부터 가장 노릇을 도맡았다.

베아트리체와의 운명적 만남은 아버지가 사망하기 6년 전인 1274년에 이루어졌다. 해마다 5월 1일 토스카나 지방에는 봄이 오는 것을 축하하는 잔치가 열렸다. 피렌체의 유력자 폴코 포르티나리 또한 사람들을 초대에 봄 잔치를 벌였는데, 단테는 여기서 포르티나리의 딸 베아트리체를 보고 한눈에 사랑에 빠져버리고 말았다. 당시 그의 나이 아홉 살, 베아트리체는 여덟 살이었다.

단테가 쓴 모든 문학 작품의 동기가 베아트리체를 향한 지고한 사랑이 라는 점에서, 그리고 사랑은 예술가들의 창조력을 증폭시키는 절대적인 힘이라는 의미에서 베아트리체는 단테에게 둘도 없는 뮤즈였다. 그러니 둘 사이에 뜨겁고 지고지순한 로맨스가 이루어졌을 법하지만, 실상은 전혀 달랐다. 우선 일방적으로 단테 혼자 사랑에 빠졌다는 점이다. 자신의 열정이 시키는 대로 아홉 살의 단테는 수시로 베아트리체를 쫓아다녔다. 그녀가 어머니와 함께 매일 아침 기도를 올리는 산타 마르게리타 교회를 자기 집안 대대로 다니던 교회보다도 더 뻔질나게 드나들며 한 번이라도 그녀의 얼굴을 더 보고자 애를

썼다. 반면, 베아트리체가 단테에 대해 특별한 감정을 가졌다는 증거는 오늘날 전혀 남아 있지 않다. 감정은 고사하고 둘 사이에는 평생 이렇다 할 대화조차 이루어지지 않았던 것으로 보인다. 그래서 산타 트리니타 다리 일화가 큰 사건인 양 부각된 것이다. 사랑의 고백도 특별한 표현도 아니고 자신에게 인사를 건넸다는 이유 하나만으로 피어오른 벅찬 감동이 위대한 문학으로 남았다. 안타깝게도 단테의 일방적인 애정에 당황한 베아트리체는 이후에는 단테를 무시했다고 전해진다. 단테는 베아트리체에게 시를 지어 바쳤지만 그 반응도 신통치 않았다. 스물한 살 되던 해 베아트리체는 바르디 가문의 며느리로 들어갔고, 단테는 침묵했다.

베아트리체의 냉정한 태도와 결혼을 비난할 이유는 없다. 왜냐하면 단테 역시 유부남이었기 때문이다. 어찌된 일인지 베아트리체에게 아홉 살 때부터 반해 있던 그는 1277년 열두 살이 되던 해 집에서 맺어준 두 살 연하의 젬마와 조혼을 한다. 단테의 공식적인 아내로 유일하게 기록되어 있는 젬마 도나티는 단테의 작품에 단 한 번도 언급되지 않는다. 또 단테가 집 밖에서 애정을 쏟은 대상은 베아트리체만도 아니었다. 이 애정 남발이 베아트리체가 단테를 진지하게 받아들이지 않은 이유이기도 했다. 아이러니하게도 젬마와 베아트리체는 죽은 뒤 산타 마르게리타 성당에 나란히 안치됐다.

연인의 죽음이 찾아낸 『새로운 인생』

어쨌거나 짝사랑도 사랑은 사랑인 법. 1290년 봄, 베아트리체의 죽음은 단테의 인생에 커다란 충격이자 첫 번째 전환점으로 다가왔다. 내면에

자리한 연인의 죽음은 1294년 『단테 알리기에리의 새로운 인생』이라는
제목의 책이 되어 환생했다. 『신곡』과 어깨를 겨루는 단테의 주요 저작인
이 작품은 1274년 5월 잔치에서의 첫 만남에서부터 1290년 죽음에
이르기까지 베아트리체와 관련된 소소한 사건과 생각들을 적고 있다.
자신이 한 여인을 알게 되고 그 여인을 위해 시를 쓰며 자신의 존재
목적이 글을 쓰는 데 있다는 것을 깨닫게 되었다고 단테는 이 책에서
암시한다.

베아트리체의 사망 이후 단테는 독서와 정치 활동에 몰입한다.
라틴어에 능통했던 그는 이때 철학자 보이티우스와 신학자 토미스
아퀴나스의 저술들을 숙독하는 한편, 각종 공직에 이름을 올리며 신흥
상인 계급의 이익을 대변하고 교황을 적대시하는 당원의 일원으로
피렌체의 권익을 위해 노력했다. 그는 사랑 타령만을 일삼는 유약한
문필가가 아니라 생각하는 바를 실천하는 운동가였다. 하지만 교황
추종자들의 입지가 피렌체 내에서 더욱 거세지면서 서른다섯 살의
나이에 단테는 영원히 고향으로 돌아올 수 없는 신세로 전락했다.

이 두 번째 전환기에 단테가 고향을 잃고 떠돌아다니며
집필한 저작이 바로 『신곡』이다. 서곡과 지옥, 연옥, 그리고 천국 편
등 모두 100여 곡(canto)으로 이루어져 있는 이 작품은 행수만
무려 1만 4,233행에 달하는 장편 대서사시다. 본래 단테가 붙인
제목은 코메디아(Comedia), 즉 『희극』으로, "절망에서 시작되어
희망으로 끝나는 이야기"이기 때문에 이런 제목을 붙였다고 주를
달아놓았다(신곡[神曲]은 일본어 번역 표기를 그대로 따온 제목이다).
줄거리는 알려진 바대로 저자의 환상 여행기이다. 평소 숙독했던 로마

시대 사상가 베르길리우스를 가이드로 삼아 부활절 전후 7일간에
걸쳐 지옥과 연옥, 천국을 여행하며 단테는 실존 인물들을 만난다.
교황을 비롯해 자신의 정적들은 모두 지옥에 던져진 반면 친구와
스승은 연옥(영화 「인셉션」의 림보[limbo]가 바로 이 연옥이다)에,
그리고 베아트리체는 천국에 살고 있다. 실명이 거론되는 만큼 『신곡』이
끼친 사회적·정치적 반향은 대단했다. 단테의 정적들이 일부 완성된
원고를 압수했지만 그 뛰어난 필체에 압도당한 나머지 단테에게 원고를
돌려주고 어서 다음 이야기를 쓰라고 격려했다고 한다. 이런 일화까지
전해지니, 단테가 정치색을 넘어서 당대에 확고히 자리를 다진 것으로
보인다.

　　단테의 전기를 집필한 리처드 루이스는 『신곡』을 "고향에서
푸대접을 받은 한 지성인이 방황을 통해 자신의 정체성을 확인하는
자전적 작품"이라 정의한다. 이 대서사시는 개인의 내적 성장기임은
물론, 당대 기독교 문화와 단테의 삶의 터전이었던 피렌체의 문화에 대한
시적 탐구이자 『새로운 인생』에 이은 연인 베아트리체에 대한 또 다른
헌정시이기도 하다.

　　단테를 중세의 종결자라고 할 수 있는 것은 바로 베아트리체를
향한 이 연모 때문이다. 기독교적 보수성이 극에 달한 중세 시대에
연모와 같은 감정은 직접 표현할 수 없는 금기의 대상이었다. 그럼에도
단테는 기독교 세상의 천국과 지옥을 여행하는 와중에 끊임없이 사랑을
표현한다. 때문에 실존했던 베아트리체의 감정이 어떠했든지 간에 이
여인의 존재는 역사적으로 기릴 만하다. 단테의 불멸의 애끓는 사랑은
결과적으로는 인류에 커다란 선물이 되었으니까. 사랑의 힘으로 단테는

위대한 문학을 생산했으며, 그 문학은 중세를 닫고 새로운 시대를 여는 데 기여했다.

피렌체로 돌아가지 못한 단테는 1321년 마지막 망명지였던 라벤나에서 56세의 나이로 숨을 거두었다. 피렌체가 단테를 재평가하게 된 것은 그로부터 한 세기가 지난 뒤의 일이었다. 오래도록 외면한 천재를 되찾고자 피렌체는 라벤나에 단테의 유골을 돌려달라고 끊임없이 요구했지만 라벤나는 거절했다. 단테의 유골을 둘러싼 분쟁은 국가적인 차원으로 번졌고, 1519년 중재에 나선 교황은 단테 유골의 소유권이 피렌체에 있다고 판결하며 분쟁을 종식시켰다. 그러나 라벤나는 이 판결에 불복하며 단테의 유골을 가져가지 못하도록 몰래 빼돌렸고, 결국 피렌체는 단테의 시신을 포기할 수밖에 없었다. 엉뚱한 곳에 감춰져 있던 단테의 유골은 죽은 지 500여 년이 지난 1865년 라벤나의 성 프란체스코 수도원에서 비로소 영원한 안식을 찾았다.

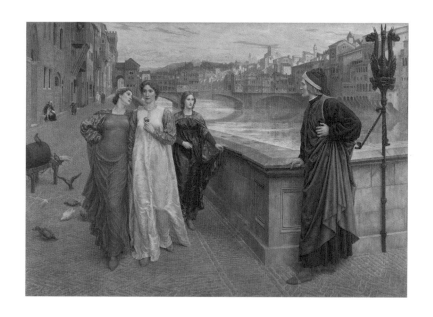

헨리 홀리데이, 「단테와 베아트리체」, 1884년, 워커 아트 갤러리, 리버풀.

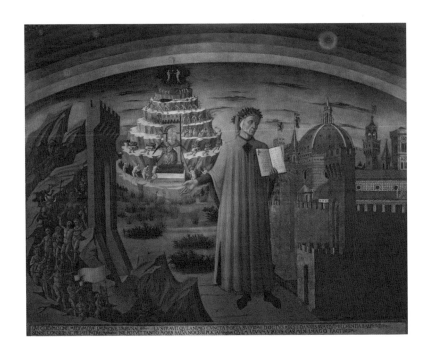

도메니코 디 미첼리노, 「단테의 신곡」, 1465년, 산타 마리아 델 피오레, 피렌체.

그에게는
육체의 조화가
신앙에 우선했다

미켈란젤로 부오나로티
Michelangelo Buonarroti
(1475-1564)

교황과 파라오의 공통점

종교학자 베냐민 블레흐는 르네상스 시대의 로마 교황과 고대 이집트 파라오에게서 세 가지 공통점을 찾아냈다. 첫째, 파라오와 마찬가지로 새 교황이 즉위할 때면 바티칸의 달력은 처음으로 돌아갔다(교황청은 그리스도 탄생 기원인 AD와 각 교황의 탄생 기원인 AP[anno papalis]를 함께 사용한다). 둘째, 파라오가 피라미드를 건설한 것처럼 교황은 즉위하자마자 당장 자신이 묻힐 화려한 무덤을 설계했다. 이는 대부분의 교황이 매우 나이가 들어 즉위하는 탓이기도 하거니와, 무덤을 화려하게 설계하면 할수록 공사 기간이 더 오래 걸리기 때문이었다. 셋째, 그렇게 설계한 자신의 무덤 안에서 교황은 파라오처럼 미이라로 남았다.

사후 영혼의 안식처에 대한 욕망은 율리우스 2세도 예외는 아니었다. 아니, 영생불사에 목말라하고 한계를 모르는 자존심의 소유자였던 그는 여느 교황처럼 단순한 석관이나 벽화에 만족할 인물이 아니었다. 상업의 발달로 신흥 부유층이 형성되었고, 그들이 향유하는 사치와 문화가 고스란히 로마의 교황청으로 흘러들어왔다. 어느 집 거실의 태피스트리를 누가 스케치했는지, 어느 시청의 도서관 벽화를 누가 그렸는지가 세간의 화제로 떠오르고 권위의 상징으로 대두되었다. 율리우스 2세 또한 그러한 권위에 집착했다. 그런 그가 눈여겨본 예술가가 다름 아닌 미켈란젤로 부오나로티였다.

사실 미켈란젤로에게 눈독을 들이던 곳은 비단 교황청뿐이 아니었다. 미켈란젤로의 고향인 피렌체에서는 그가 만든 다비드 상에 매료된 시장이 시청 대회의장에 시민의 기상을 드높일 전쟁 벽화를 그려달라고 부탁했다. 당시 유럽 대륙을 침략하며 영토를 늘려가던

오스만투르크는 최고의 부와 권력을 약속하며 그에게 제국의 궁정예술가직을 제안했다. 모두가 미켈란젤로를 전속 조각가로 섭외하는 데 적극적이었지만 교황청은 끝까지 주저했다. 머뭇거림의 이유는 미켈란젤로의 초기작 「피에타」 때문이었다.

피에타, 즉 십자가에서 죽은 예수를 끌어안고 있는 성모의 모습은 중세부터 오랫동안 예술가들의 전형적인 소재였다. 미켈란젤로 이전의 예술가 대부분이, 그리고 이후에도 상당수의 예술가가 절망에 빠져 비통해하는 나이 든 성모를 묘사했다. 그러나 산피에트로 대성당에 안치된 미켈란젤로의 「피에타」는 그런 전형적인 성모와는 사뭇 다르다. 일단 마리아의 얼굴이 수염 난 예수보다 훨씬 젊고 청초하다. 또한 그녀의 얼굴에는 고통이나 괴로움으로 인한 긴장감 대신 모든 것을 초월한 듯 침착하고 관조적인 시선이 어려 있다. 그런 성모 마리아의 무릎에 벌거벗은 예수의 몸이 가로질러 누워 있는 모습은 심지어 관능적이기까지 하다. 어떻게 해석하더라도 성서로 설명하기 어려웠다. 전반적으로 순수하고 엄격한 기독교적 작품이라기보다는 인간적이고 자유분방한 그리스 신들의 모습에 가까웠다. 어찌어찌 바티칸에 입성시키긴 했지만 성직자들은 이 이질적인 조각상 앞에서 다른 성모상처럼 경의를 표해야 하는가를 두고 왈가왈부했다. 그것은 곧 파문으로 귀결될 미켈란젤로의 신성모독죄 여부와도 직결되었다. 그러나 이 문제에 대해서 교황 율리우스 2세는 꽤 오랫동안 침묵을 지켰다. 그는 그렇게 결론을 미뤄두다가, 여론이 잠잠해질 무렵 피렌체에 머물고 있던 미켈란젤로를 다시 로마로 불러들였다. 물론 자신의 무덤을 짓기 위해서였다.

23

당시 이탈리아에 영향을 끼쳤던 양대 인물은 율리우스 2세와 페라라의 수도사 지롤라모 사보나롤라였다. 그는 탐욕적이고 세속화된 세상과 이에 앞장서는 바티칸이 종국에는 신의 분노를 사 세상의 종말을 불러올 것이라 주장했다. 그것은 종교의 윤리 회복이라는 원론적인 차원을 넘어서 교황청의 교권에 대한 도전이었다. 자치 도시 피렌체에 사보나롤라는 로마를 견제하기에 더할 나위 없이 좋은 방패였다.

교황과 귀족들에게 신의 정의로운 심판을 내려달라고 청하는 사보나롤라의 열정적 설교에 미켈란젤로가 공감하지 않은 것은 아니었다. 그러나 이 광신적인 설교자가 피렌체를 공포로 장악하자 결국 미켈란젤로는 다른 도시로 피신했다. 무엇보다 그가 동의할 수 없었던 것은 사보나롤라의 예술관이었다. 사보나롤라는 예술의 유일한 기능은 오로지 종교적 교화뿐이라고 역설했다. 피렌체 광장에서는 주기적으로 이른바 '허세의 탑' 화형식이 치러졌다. 각 가정에서 가져온 사치스럽고 불경스러운 장식물과 물건을 쌓아놓고 불을 지르는 의식이었다. 미켈란젤로는 산드로 보티첼리의 명작이 이 불길 속에 사라지는 것을 보고 커다란 충격을 받았다. 그는 성서 속 이야기를 묘사하기에만 바쁜 예술을 경멸했다. 그에게는 아름다운 육체의 조화가 신앙보다 우선했으며 그럴 때 더 신과 가까이 있다고 생각했다.

미켈란젤로가 자신이 그토록 갈구하던 예술적 표현의 자유를 자유로운 상업 도시 피렌체가 아닌 기독교의 중심지 바티칸에서 추구했다는 점은 르네상스 시대 최대의 반전이다. 물론 이 모든 과정이 순탄치만은 않았다. 율리우스 2세의 무덤은 자금난으로 쉽사리 진척되지 못했다. 교황만 믿고 채석장에서 제일 비싼 대리석을 직접

채취해 온 미켈란젤로는 교황이 대금을 지불해주지 않자 실망하여 피렌체로 돌아가 버렸다. 미켈란젤로는 성격만큼은 율리우스 2세에 버금갔다. 자기중심적이고 고집불통이며 무엇이든 자기 뜻대로 되지 않으면 분통을 터뜨렸다. 이런 성격은 교황 앞에서도 다르지 않았다. 흥미롭게도, 부딪힐 때마다 먼저 굽히고 들어오는 쪽은 을이 아닌 갑이었다. 피렌체에서 미켈란젤로가 반강제로 교황 앞에 송환되어 왔을 때, 옆에 있던 추기경이 "예술가란 본래 교양 없는 놈들"이라며 교황의 역성을 들었다. 이에 교황은 의자를 뒤로 밀치고 벌떡 일어나 추기경에게 고함을 질렀다. "나도 감히 못할 말을 이 사람에게 하다니! 교양이 없는 건 바로 너야. 썩 꺼져버려!"

이 불같은 성격의 예술가에게 "최고의 예술가"라는 경칭까지 곁들여 초청편지를 보내고 다독거린 율리우스 2세의 인내력은 예술가의 천재성을 알아보는 안목에서 기인했다고밖에 말할 수 없다.

마침내 인간을 돌아본 예술

무덤 건축이 요원해지자 율리우스 2세는 미켈란젤로에게 더 저렴한 예산이 드는 시스티나 예배당을 위한 천장화를 먼저 그려달라고 구슬렸다. 사실 미켈란젤로는 그림을 경멸했다. 1547년 그는 친구에게 보내는 편지에 "그림은 게으름뱅이에게나 어울리는 예술"이라고 일갈하기도 했다. 우락부락한 남성의 근육에 매료되고 남성 호르몬이 넘쳐흘렀던 그에게 회화는 평면적이고 여성스러운 작업이었다. 더군다나 프레스코 화는 아예 시도조차 해본 적이 없는 미지의 분야였다. 하지만 시스티나 성당을 둘러본 미켈란젤로의 마음은 새로운 시도 쪽으로

바뀌었다. 그리하여 1508년부터 1512년까지, 1,000제곱미터에 이르는 면적에 예술가 혼자서 391명의 인물을 그리는 대장정이 시작되었다.

물론 미켈란젤로가 순순히 교회가 원하는 그림을 그린 것은 아니었다. 예술가의 변덕은 여기서도 시시각각 발동했다. 12사도를 그리겠다던 처음의 얘기는 사라지고 천장에는 창세기 주인공들이 하나둘 들어섰다. 성서 자문을 위해 미켈란젤로 옆에 상주하던 도미니크 수도사는 그림이 하나하나 완성될 때마다 저 그림이 대체 무슨 근거로 그려진 것인지 성서와 씨름하기 바빴다. 그런 과정을 거쳐 교황과 성직자에게 최종적으로 공개된 천장화는 '피에타' 이싱의 산반 격론을 야기했다.

제일 먼저 거슬린 것은 창조주였다. 이전에는 누구도 감히 창조주를 인간과 똑같이 묘사하지 않았다. 두 번째로 문제가 된 것은 창조주를 받쳐 들고 있는 날개 없는 천사였다. 성서에 따라 천사는 반드시 날개를 달고 있어야 했다. 이게 끝이 아니다. 이전의 화가들은 진흙으로 빚은 인간에게 생기를 불어넣는 징표로써 축복을 내리는 창조주 아니면 최소한 인간의 손을 잡고 있는 창조주의 모습을 묘사했다. 하지만 미켈란젤로가 그린 아담의 손가락은 창조주와 닿아 있지 않다. 노아의 홍수도 마찬가지다. 이전의 화가들은 모든 상황이 다 끝나 노아의 방주는 구조되고 비둘기가 올리브 가지를 물고 오는 장면에 집착했다. 그러나 미켈란젤로는 물에 빠져 죽어가는 인간들을 그리며 이 사건의 불행한 과정을 증언하려 했다. 천장 바로 아래 족보대로 그려진 예수의 선조들은 하층 계급의 모습으로 미천하고 비루하게 그려졌다. 성서 속 등장인물들을 둘러싸고 있는 열두 명의 예언자와 여사제 또한 흔한

묘사와는 거리가 멀었다. 가장 파격적인 일탈은 예언녀 쿠마에아였다. 교회가 정해놓은 쿠마에아는 긴 머리에 황금옷을 입은 열여덟 살의 아리따운 처녀였다. 하지만 미켈란젤로의 그녀는 구역질이 나올 만큼 뚱뚱하고 못생겼으며 살결도 시들시들한 흑인 노파였다. 무엇보다 그림 사이사이에 삽입되어 있는 정체불명의 발가벗은 음란한 청년들은 성서의 상징적인 장면과는 하등의 관계가 없었다.

결과적으로 천장화는 신의 이야기가 아닌 인간의 이야기였다. 불행을 감당하는 하나하나의 이야기에 생생하게 살아 숨쉬는 역동적인 인간의 에너지야말로 미켈란젤로에게 진정한 가치였던 것이다. 그렇게 신성불가침의 세계에서 인간은 신과 공존할 정당한 근거를 찾았다. 예술이 신이 아닌 인간을 돌아보기 시작한 순간이었다.

NEVER27

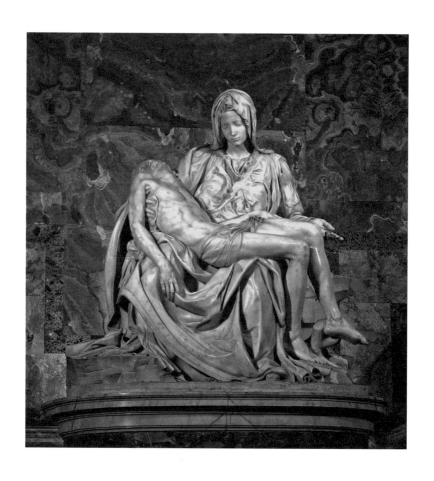

미켈란젤로, 「피에타」, 1499년, 산피에트로 대성당, 로마.

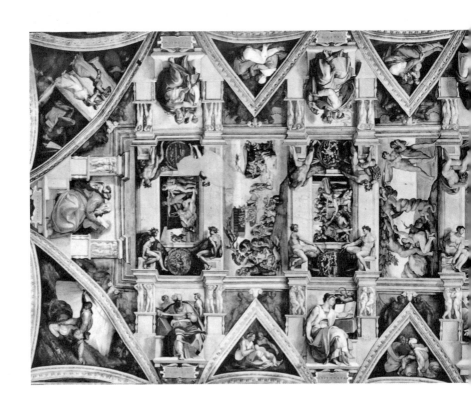

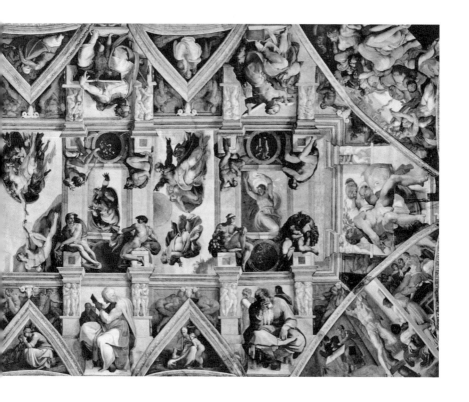

미켈란젤로, 시스티나 예배당 천장화, 1512년, 시스티나 예배당, 바티칸.

희곡을 부랑자의 유희에서 순수 문학으로

윌리엄 셰익스피어

William Shakespeare

(1564-1616)

피의 여왕 메리, 연극을 부흥시키다

고대 그리스와 로마 시대만 하더라도 연극이 상연되는 극장은 도시를 대표하는 상징적인 건축물이었다. 당연히 위치도 도시에서 가장 중요하고 접근성이 좋은 중심부였다. 이러한 도시 내 극장의 위상은 그러나 중세를 거치면서 급격히 위축되었다.

상설 극장이 시내에 존재할 수 없었던 이유는 로마 시대 연극에 대한 인식이 급변한 데 있다. 연극이 고상한 정치적 퍼포먼스로 인식되던 고대 그리스와 달리 로마 연극은 저급한 오락거리로 추락했다. 심오하던 그리스식 인생의 레토릭이 로마 시대에 이르러 외설과 폭력적 표현으로 변질되었으며 심지어 다신교 또는 이교도적 정서를 추구했다. 기독교 윤리가 지배하던 중세에 이런 연극이 온당하게 대접받을 리 만무했다. 이런 이유로 당시 활동하던 극단은 한 도시에 터를 잡을 수 없었고 대부분 유랑 극단이었다. 소속 배우들 또한 '부랑자'로 취급되었고, 때로는 도둑이나 매춘부와 동일시되었다. 도시는 이런 소속 불명의 개인들을 공식적인 시민으로 받아들이길 주저했으며, 당연히 그들을 위한 상주 공간도 내주지 않았다. 더불어 흑사병과 같은 전염병이 수시로 창궐하던 때에 사람들이 많이 모이는 극장 같은 장소는 위생적으로도 위험했다.

그럼에도 연극은 재미있는 오락이었다. 쾌락이 철저하게 금지된 중세의 서민들이 유일하게 즐길 수 있는 문화였다. 글을 모르는 신도들에게 성경 내용을 전달하고 효과적으로 포교할 수 있는 도구이기도 했다. 교회에서는 예배 중에 성서 이야기를 바탕으로 한 교훈극이 상연되었고, 크리스마스에는 각 마을에서 예수 탄신극을

볼 수 있었다. 심지어는 사형장에서 사형이 집행될 때의 무시무시한
의식 중에도 연극적인 요소가 포함되어 있었다. 덕분에 극장의 위축과
상관없이 연극은 사람들의 일상 속에 꾸준히 입지를 넓힐 수 있었다.
도시의 공무원과 의회와 장관들은 도심 내 극장 건설을 금지했지만
시민들의 수요와 호응 속에 극단들은 대도시로 꾸준히 모여들었고, 법적
실랑이 끝에 불확실하고도 애매모호한 경계에 터를 잡았다.

　런던에서도 마찬가지였다. 16세기 런던은 오늘날과 달리
시티(City)라고 불리는 좁은 지역에 국한되어 있었는데, 극장들은 런던의
경계선, 특히 템스 강 주변에 세워졌다. 대중교통이랄 것이 없었던
시절, 대부분의 서민들은 템스 강을 가로지르는 유일한 다리였던 런던
브리지를 걸어서 건너거나 양쪽 강둑에서 승객을 실어 나르는 조그마한
거룻배를 타고 극장을 찾았다. 불편함을 감수하고 극장을 찾는 관객이
많았다는 것은 그만큼 연극이 서민들의 문화예술로 부흥하고 있었다는
증거다. 게다가 이곳에서 주로 상연되는 작품들은 종교극이 아니라
인간의 희로애락을 담은 대중 연극이 대부분이었다.

　런던의 연극 문화에 지대한 영향을 끼친 것은 16세기 튜더 왕조
시대에 일어난 각종 정치적 사건과 종교 스캔들이었다. 1534년 헨리
8세는 앤 불린과 결혼하기 위해 로마 교황청과 결별하고 영국 국교회를
세워 스스로 수장이 되었다. 헨리 8세의 뒤를 이어 즉위한 딸 메리
여왕은 아버지와 반대로 골수 가톨릭 신자였다. 메리 여왕의 살벌한
지시에 따라 영국은 가톨릭으로 회귀했으나, 그로 인한 내분과 피의
숙청이 뒤따랐다. 메리 여왕이 통치한 1553년부터 1558년 사이에만
이단과 반역의 죄목으로 300명 이상이 화형당했다. '피의 메리'(Bloody

Mary)라는 별명은 여기에서 연유한 것이다.

메리 여왕이 죽은 뒤 앤 불린의 딸 엘리자베스 1세가 여왕으로 즉위하자 영국 의회는 변덕스럽게도 다시 성공회 쪽으로 돌아섰다. 엘리자베스 여왕은 독신의 몸으로 장수하며 무려 45년이나 영국을 통치했다. 종교와 왕권을 사수하기 위해 안간힘을 썼던 엘리자베스 여왕은 메리 여왕보다 더 잔혹하면 잔혹했지 결코 후덕한 통치자는 아니었다. 통치 기간이 길었던 만큼 엘리자베스 여왕 시대에 사형터에서 죽어나간 이단자와 반역자의 수는 메리 여왕 통치 때에 비해 압도적으로 많았다. 그러나 역사는 승자 위주로 채색되는 법이다. 엘리자베스 1세는 밖으로는 스페인 함대를 격파하며 유럽의 1인자로 등극하여 국민에게 신뢰를 얻었고, 안으로는 문화와 예술을 후원하고 부흥시키며 여흥을 제공했다. 후자를 위하여 엘리자베스 여왕이 가장 각별하게 여겼던 장르가 바로 연극이었다.

여왕은 왕궁에 극단을 초청해 1년에 평균 대여섯 편의 연극을 보았다. 여왕 앞에서 연극을 공연한 극단들은 푸짐한 하사금을 받을 수 있었다. 왕권을 두고 종교 문제로 극단적인 갈등을 겪은 엘리자베스 여왕에게 종교는 매우 예민한 문제였다. 그녀는 주로 유랑극단이 공연하던 종교극 상연을 전면 금지하고 대신 세상을 풍자하는 세속극과 관객에게 교훈을 주는 도덕극을 국가 차원에서 적극적으로 지원하기 시작했다. 이런 엘리자베스 여왕의 명령이 하달되자마자 런던 외곽에는 전문 극단이 우후죽순으로 창단되고 상설 극장이 세워졌다. 최초의 상업 극장이 탄생하는 순간이었다. 이처럼 점차 활기차게 고조되던 런던의 연극계에 뛰어들어 길이 남을 희곡을 쓴 인물이 있었으니, 바로 윌리엄

셰익스피어였다.

연극의 전설이 된 젠틀맨

오늘날 당연히 실존 인물로 회자되는 윌리엄 셰익스피어 출신 관련
기록은 수수께끼로 가득하다. 우리가 아는 '윌리엄 셰익스피어'라는
이름이 공식적으로 등장하는 때는 1585년으로, 영국 중부
스트랫퍼드어폰에이번에 사는 장갑 제작 장인 존 셰익스피어 슬하의
쌍둥이 중 한 명이라는 출생 기록에서다. 그러나 이 기록을 끝으로 그의
흔적은 한참 동안 보이지 않다가 1592년 갑자기 극작가 로버트 그린의
저서에 불쑥 등장한다. 그린의 저서에 묘사된 셰익스피어는 단순히 글만
쓰는 작가가 아니다. 당시 최고 흥행 가도를 달리던 글로브 극장의 전속
희곡 작가이자 전속 배우였으며, 동시에 최대 주주 중 한 명이었다.

　셰익스피어가 런던에 등장한 시점은 매우 절묘하다. 최고 인기를
구가하던 작가 크리스토퍼 말로가 술집에서 다투다 눈이 칼에 찔려
사망하는 등 잠재적 라이벌들이 이런저런 사고로 모두 사라져버린
가운데, 셰익스피어는 가장 유명한 극단의 일원으로서 아무런 방해도
받지 않고 빠르게 출세했다. 무엇보다 그는 타고난 정치가이자
사업가였다. 그는 체임벌린 등 귀족들과 접촉해 그들로부터 후원을
얻어내는 한편 궁정으로 진출할 교두보를 확보하며 마침내 여왕과
직접 소통하는 경지에 이르렀다. 『햄릿』, 『맥베스』, 『오텔로』 등의
배경을 왕궁이나 귀족으로 한 것도 궁정 진출을 위해서였다. 이를 통해
셰익스피어는 런던 시민으로서의 법적인 지위를 얻는 것을 넘어서
여왕으로부터 귀족과 서민의 중간 계급인 '젠틀맨'의 지위를 인정받았다.

극장을 벗어난 사적인 영역의 셰익스피어는 『베니스의 상인』의
샤일록이 무색할 만큼 돈에 집착하는 수전노였다. 당시 세금 기록부나
이웃 사람들과 벌인 각종 소송 문서들을 살펴보면 채무자를 무자비하게
채근해 빌려준 돈을 받아내는 집요함을 볼 수 있다. 동시에 세금을 제때
안 내는 불성실한 시민이기도 했다.

그러나 셰익스피어와 관련된 최고의 반전은 그에 대한 역사적
인지도이다. 연극의 역사에서 가장 중요하게 거론되는 그의 이름은
17세기 그의 죽음과 더불어 한동안 잊혔다. 셰익스피어라는 이름이
19세기 초반 유럽을 휩쓴 민족주의 운동과 더불어 다시 화려하게
부활한 것은, 마치 출생 신고 이후 사라졌다가 갑작스레 런던의 제일가는
유명 인사로 떠오른 그의 생전 이력과 유사하다.

유명했던 것은 사실이지만, 셰익스피어는 살아 생전에 지금처럼
'문학 거장'으로 대접받을 수 없었다. '젠틀맨'으로 신분은 상승되었지만
희곡 작가는 점잖은 신사가 가질 만한 직업이 아니었다. 셰익스피어는
자신의 희곡 작품을 출판하지도 못했다. 당시 희곡은 진정한 문학
장르로 인정받지 못했고 돈벌이를 위한 천박한 대중 유희의 도구 정도로
취급되었다. 게다가 동시대 다른 예술가들마저 희곡을 무시했다. 그의
희곡은 무대에 오를 때마다 원형을 지키지 못하고 끊임없이 수정되고
삭제되었다. 한편 관객들은 셰익스피어보다 동시대의 극작가 벤 존슨을
더 우위로 쳤으며, 역사 기록에도 벤 존슨이 "영국 최초의 위대한
극작가"로 셰익스피어보다 몇 배는 더 많이 거론된다.

결국 셰익스피어의 작품들은 작가와 함께 죽음을 맞으며
수백년 동안 무덤에 갇혀 있었다. 19세기 갑자기 불어닥친 셰익스피어

숭배 열풍에 대해, 문화 평론가 자크 바전은 "19세기 독자들 또한 셰익스피어의 작품에서 마음에 들지 않는 대목과 숱하게 맞닥뜨렸지만 그들은 공개적으로 그 허물을 지적할 용기가 부족했다"고 지적한다. 그럼에도 앞서 언급했듯이, 역사는 승자의 것이다. 영국 국교와 왕권을 지키기 위해 엘리자베스 여왕이 처형장에 뿌린 피가 언급되지 않듯, 셰익스피어가 생전에 겪은 무시와 돈을 향한 그의 탐욕은 더 이상 언급되지 않는다. 셰익스피어는 연극의 전설이 되었다. 그의 이름이 국가의 적극적인 후원과 맞물리면서 연극 또한 한갓 부랑자들의 구걸을 위한 유희에서 순수 예술로 부상할 수 있었다.

To the Reader.

This Figure, that thou here seest put,
It was for gentle Shakespeare cut;
Wherein the Grauer had a strife
with Nature, to out-doo the life :
O, could he but haue drawne his wit
As well in brasse, as he hath hit
His face ; the Print would then surpasse
All, that vvas euer vvrit in brasse.
But, since he cannot, Reader, looke
Not on his Picture, but his Booke.

B. I.

Mr. WILLIAM
SHAKESPEARES
COMEDIES,
HISTORIES, &
TRAGEDIES.

Published according to the True Originall Copies.

LONDON
Printed by Isaac Iaggard, and Ed. Blount. 1623.

1623년에 출간된 최초의 폴리오 판 셰익스피어 전집.

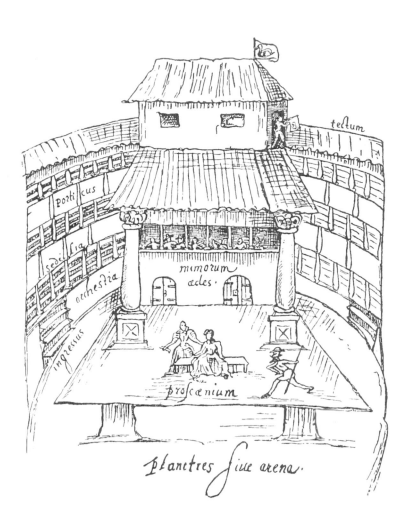

1596년경 스완 극장의 모습.

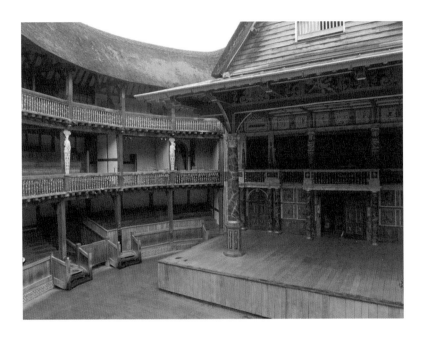

1997년에 복원된 셰익스피어 글로브 극장 내부.

조연들을 향한 한 천재의 시선

렘브란트 판 레인
Rembrandt van Rijn
(1606-1669)

망해도 예쁘게 망한다

르네상스 시대에 촉발된 신성에 대한 도전은 종교개혁을 거쳐 17세기에
절정에 이르렀다. 신의 권위는 경험과 실험 그리고 관찰이라는 지극히
객관적이고 이성적인 이름에 하나둘 자리를 내주었다. 네덜란드는
이러한 사상이 가장 먼저 눈에 띄게 정착한 나라였다. 지금도 그렇지만
17세기 네덜란드는 세상의 지적·경제적 변화 속에서 손익을 최우선으로
따지는 셈이 무척 빠른 나라였다. 이웃한 유럽 국가들이 아직도 "그것이
정녕 신의 뜻이란 말인가?"라고 물을 때 네덜란드 사람들은 이미 "그게
장사가 될까?"라고 물으며 수지타산을 맞추었다.

네덜란드의 수도 암스테르담은 부르주아 자본주의의 중심지였다.
유럽 북쪽에서 가장 번성한 국제 무역항이자 유럽 은행의 중심으로
급부상하며 벌어들인 돈으로, 네덜란드인들은 사회가 발전하기
위해서는 어느 정도 유동적인 자본이 필요하다는 사실을 몸소
보여주었다. 영국의 미술 비평가 케네스 클라크는 문명화를 위한 3대
요소로 진보와 독립 그리고 여가 생활을 꼽았다. 미적으로 수준 높은
삶을 향유하기 위해서는 특히 마지막 요소가 매우 중요하다. 이를테면
대문에 남의 집보다 좀 더 고상한 문고리를 단다든가, 창가에 희귀한
튤립을 장식해 자신의 고급스러운 심미안을 과시하기 위해서는
여가가 필요하고, 이러한 여가 생활을 위해서는 돈이 필요하다. 여전히
17세기의 풍경이 곳곳에 남아 있는 암스테르담 운하 주변의 품위 있고
편안하면서도 조화로운 건축물들은 당시 그들이 누리던 경제적 호사가
어떤 것이었는지 짐작게 한다.

네덜란드인의 미적 감각을 대변하는 또 하나의 사례가 바로 '튤립

파동'(Tulip mania)이다. 튤립 파동은 역사상 최초의 버블 현상이자,
네덜란드가 영국에 경제 대국의 자리를 넘겨준 결정적 요인이었다.
16세기 터키에서 수입된 이래 튤립은 유럽 전역에서 인기가 높았다.
이런 와중에 렘브란트의 고향인 라이덴의 식물원에서 한 교수가
바이러스에 감염된 튤립의 색깔이 알록달록하게 변하는 것을 발견했다.
이 과학적 발견은 세상에 유일무이한 나만의 튤립을 가지고 싶어 안달이
난 유럽 귀족들의 허영심에 불을 질렀다. 매년 새롭게 개량된 튤립이
발표되었고, 튤립은 투자 대상에서 투기 상품으로 빠르게 정체성이
바뀌었다. 1634년 선보인 '피세로이'(Viceroy, 남작)라는 이름의 튤립은
구근 하나에 치즈 1파운드에 소 네 마리, 돼지 여덟 마리, 양 열두
마리, 침대 하나 그리고 옷 한 벌을 한꺼번에 지불해야 살 수 있는,
오늘날로 치면 1억 6,000만 원 상당의 사치품이었다. 1635년에는 '젬퍼
아우구스투스'(Semper Augustus)라는 종자가 집 여섯 채 가격에 팔려
기록을 갱신했다. 그러나 1637년 최고점에 오른 튤립 가격은 정점을
치자마자 한 달 만에 1퍼센트 수준으로 급락했다. 튤립을 사겠다는
사람보다 팔겠다는 사람이 더 많아지면서 네덜란드 상인들은 빈털터리가
되었고 투자했던 귀족들은 몰락했다.
　　어쨌거나 경제 버블의 첫 사례가 설탕이나 철, 석유가 아닌
튤립이었다는 점은 예술을 사랑하는 입장에서 다분히 감동적이다.
튤립은 당대 네덜란드인이 지녔던 두 가지 열정, 즉 과학 연구와 시각적
사치가 가장 효과적으로 결합한 사례라 할 수 있다. 튤립 가격이
바닥으로 떨어졌을 때, 네덜란드 경제는 타격을 입긴 했지만 이후 반세기
동안은 제법 건재했다. 튤립 이후 네덜란드 산 은제 주전자와 컵, 금을

붙인 가죽 벽지가 새로운 호응을 얻은 덕이다. 특히 중국의 기술을 모방해 만든 청자와 백자는 훗날 중국에 역수출되기까지 했다.

눈먼 과시를 위한 미(美)의 추구는 방종과 사치를 부르고 천박함에 이르게 마련이다. 17세기 네덜란드도 그러했다. 그들의 취향은 사실주의에 충실했지만 동시에 상스럽고 하찮은 저급 예술을 양산했다. 부자들은 거실에 걸어놓을 번듯한 초상화를 원했고, 화가들은 의뢰비를 받기 위해 자신의 개성을 표현하기보다 주문자들의 입맛에 맞추기 바빴다. 그럼에도 불구하고 미를 추구하는 사회의 분위기는 예술계의 옥토가 되어주었음이 분명하다. 그 토양 위에서 렘브란트라는 튤립 못지않은 훌륭한 꽃이 피었다.

네덜란드의 정신적 고양을 불러온 렘브란트의 힘

문명을 연구하는 이들은 일개 천재와 사회 전체의 정신적 기능 사이에서 균형을 지키고자 노력한다. 즉, 개인과 사회 쌍방이 상호작용을 하면서 문명은 진보해왔다는 것이다. 단테, 미켈란젤로, 셰익스피어를 포함한 역사상 예외적인 위인들은 그 개인이 특출났을 뿐 아니라 그가 살던 시대를 대변했다. 그들은 모든 것을 포용할 만큼 위대했기 때문에 도저히 혼자서 발전할 수 없었던 것이다. 렘브란트 역시 공사일체(公私一體)의 대표적인 인물 중 하나다. 네덜란드의 예술사는 렘브란트를 빼고는 존재할 수 없다. 셰익스피어조차 당대에는 벤 존슨에게 한 수 밀려 있었지만, 렘브란트를 대신할 수 있는 화가는 역사상 존재하지 않았다.

렘브란트의 그림에 네덜란드 사회는 즉각 반응했다. 그의 그림은 발표되자마자 압도적인 성공을 거두었고, 이후로도 계속 성공 가도를

달렸다. 심지어 그가 죽은 이후에도 시대에 뒤쳐진 퇴물로 대접받은 적이 한순간도 없었다. 이는 그의 그림 값이 단 한 번도 떨어지지 않았다는 것을 의미한다. 무엇보다 렘브란트가 등장한 이후 20년 동안 역사에 기록된 거의 모든 네덜란드 화가가 그의 제자였다는 사실은 네덜란드가 렘브란트와 같은 존재를 정신적으로 필요로 했음을 보여준다.

렘브란트가 고향 라이덴을 떠나 암스테르담으로 이주하자마자 그린 첫 그림 「튈프의 해부학 강의」는 렘브란트 개인과 네덜란드 사회를 이어주는 가장 분명한 연결고리다. 그림을 위촉한 사람은 해부학의 창시자 안드레아스 베살리우스의 재래라고 불리는 명망 높은 해부학 교수 튈프였다. 튈프 박사와 그의 해부학 강의를 듣는 외과의사 조합원들을 묘사한 이 그림은 20대의 촌뜨기 렘브란트를 암스테르담에서 가장 유명한 화가로 만들어주었다.

하지만 튈프는 환자에게 하루에 홍차 50잔씩을 마시라고 처방하는 등 어떤 면에서는 그저 과시하기 좋아하는 사기꾼 같기도 했다. 렘브란트는 이처럼 질적 수준이 의심되는 상류 계층과 어울리며 그들이 원하는 그림을 그려주면서도, 그 안에서 전복을 시도했다. 「튈프의 해부학 강의」는 사실적인 묘사에도 불구하고 묘한 위화감이 감돈다. 튈프의 강의에 참석한 학생들의 시선이 분산되어 있기 때문이다. 학생 일부는 튈프와 시체를 보고 있지만 나머지는 정면이나 전혀 엉뚱한 곳을 응시하고 있다. 이처럼 렘브란트는 의뢰인인 중심 인물만큼이나—때로는 그보다 더—집단에 비중을 두었다. 한 폭의 그림에서 조연에 불과한 인물들 하나하나에 디테일을 더해 군중에 생기를 부여했다. 가히 민주적이라 하지 않을 수 없다.

성공 가도를 달리던 렘브란트에게도 시련은 있었다. 그리고 그 시련으로 인해 명작이 탄생한다. 바로 「야경」이라는 작품이다. 1642년 네덜란드의 반닝 코크 대장은 렘브란트에게 휘하의 부하 장교들을 거느린 단체 초상화를 의뢰한다. 일반적으로 단체 초상화는 만찬회에 둘러앉은 모습으로 표현된다. 그러나 렘브란트는 한낮에 성벽 경계를 위해 부대를 나서는 그들의 모습을 그렸다. 중천의 태양은 렘브란트 특유의 극단적인 명암 대비를 이루며 장교들의 얼굴에 스포트라이트를 비추는 반면, 성문 앞에 있는 장교들은 그늘 속에 흐릿하게 묘사되었다.

문제의 발단은 이 그림의 크기였다. 코크 대장의 기실에 걸어두기에는 그림이 너무 컸던 것이다. 군인 정신으로 무장한 장군답게 코크 대장은 과감(?)하게도 부하를 시켜 그림의 일부를 잘라서 태워버렸다. 물론 화가의 동의는 구하지 않았다. 엎친 데 덮친 격으로 코크 대장의 거실에는 석탄 난로가 있었다. 겨울이면 석탄 연기로 그림에 검댕이 묻었고, 세월이 흘러 이 그림은 결국 까맣게 변해버렸다. 그리하여 한낮의 정경을 묘사한 이 작품에는 '야경'이라는 해괴한 제목이 붙었다.

밤으로 변한 낮에도 불구하고, 렘브란트 특유의 생동감은 여전히 그림 속에서 발견된다. 배경에 달라붙어 있는 평면적인 인물화가 대세였던 당대 스타일과 달리, 그의 그림 속 인물들은 하나 같이 캔버스에서 금세 튀어나올 것 같은 입체감을 보존하고 있다. 그러나 과시에 눈먼 천박한 의뢰인은 이 그림의 가치를 알아볼 만큼 훌륭한 심미안의 소유자가 아니었다. 애초에 이 그림의 등장인물들은 그림 값을 똑같이 나누어 지불하기로 약속했다. 하지만 그늘 속에 가려진 인물들은 "대표 없이 조세 없다"는 시민사회의 슬로건을 외치며 지불을 거절했다고

미술사학자 판 론은 적고 있다(반면 후대의 미술사학자 마리에트
베스테르만은 물적 증거는 남아 있지 않지만 정황상 초상화 값을 모두
지불했으리라고 본다). 이 그림은 오늘날에도 여전히 코크 대장의
저택이었던 그 건물에 그대로 걸려 있다.

네 가지 튤립 종. 왼쪽부터 버터맨, 융커, 큰 깃털, 바람과 함께, 17세기경.

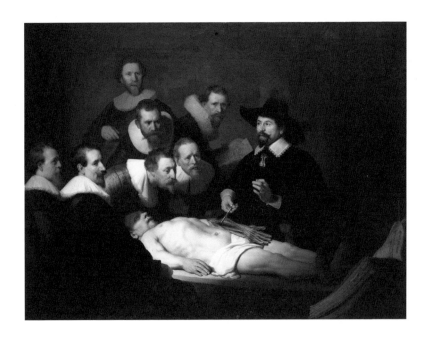

렘브란트 판 레인, 「튈프의 해부학 강의」, 1632년, 마우리츠하위스 미술관, 헤이그.

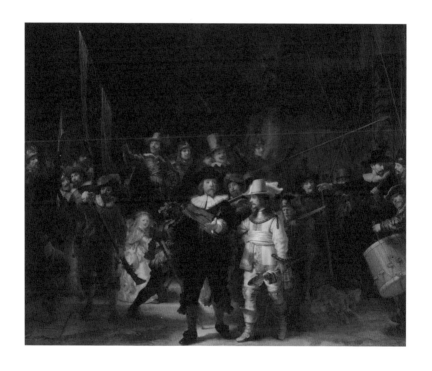

렘브란트 판 레인, 「야경」, 1642년, 암스테르담 국립 미술관, 암스테르담.

여전히 모호한 위작과 진품의 경계

요하네스 페르메이르
Johannes Vermeer
(1632–1675)

사진만큼 완벽한 묘사와 델프트 화풍

렘브란트를 위시하여 17세기 네덜란드에서 일어난 미술 부흥은 동시에
미술 '시장'의 부흥을 가져왔다. 화단에 핀 튤립으로도 투기를 할 줄
알았던 네덜란드 사람들이 미술의 금전적 가치를 몰라볼 리 없었다.
무역을 통해 거두어들인 수익으로 '황금시대'를 살던 네덜란드인들은
당대 어느 나라의 국민보다도 많은 미술품을 사들였고 또 그만큼 많은
회화를 그려냈다. 미적 가치를 알아보는 것을 넘어서 그들은 미술 작품을
축재의 도구로 삼을 줄 알았다. 거실에 번듯하게 걸려 있는 명작은
부유함과 안락함을 상징했다.

이에 발맞춰 17세기 네덜란드 회화는 가정의 실내장식에 적합한
소재나 양식을 띠었다. 화폭은 풍경, 초상, 정물 등 일상적인 주제로
채워졌고, 캔버스 크기도 실내에 걸기 알맞은 크기가 선호되었다.
이런 부흥에도 불구하고 네덜란드 화가의 입지는 다른 나라와 비교할
때 오히려 불리했다. 그들의 사회적 지위는 목수나 저잣거리 상인과
비슷했고 수입은 그들보다 적었다. 때문에 생존을 위해 화가들은 부업을
가질 수밖에 없었다.

미술 부흥은 네덜란드 전역에 걸친 사건이었지만 도시들은
저마다 고유한 화풍을 이루었다. 자위트홀란트 주의 소도시 델프트에도
독특한 화풍이 있었다. 델프트 화풍은 정확한 원근법과 정밀한 디테일의
묘사, 그리고 빛과 색채의 천연 그대로의 조화로 유명했다. 이러한 특징의
결합은 실사 사진이라도 해도 무방할 만큼 완벽한 묘사로 승화되었다. 그
절정을 이룬 예술가가 바로 화가 페르메이르였다.

은둔의 예술가

페르메이르처럼 이야기를 풀어내기 힘든 예술가도 드물다. 그의
생애에 대해서는 전해지는 바가 거의 없기 때문이다. 남아 있는 기록도
허술하고, 보전된 작품도 고작 36점밖에 되지 않는 데다 화가로서는
드물게 그 흔한 자화상조차 남기지 않았다. 현대에 그의 "이름"은
유명세를 누리고 있지만 정작 그의 실체는 미궁에 빠져 있다. 이는
페르메이르라는 이름이 그가 죽고 200년도 더 지나서야 부활했기
때문이다.

　　스무 살 이전의 페르메이르에 대한 기록은 극히 미미하다. 도대체
이런 인간이 과연 있기는 했었나 의심스러울 정도다. '페르메이르'라는
이름부터가 문제였다. 이 이름은 당사자가 여덟 살 때까지만 해도
존재하지 않았다. 1632년 10월 31일, '보스'라는 성을 가진 그의 부모는
델프트의 교회에서 치러진 세례식에서 그에게 '레이니르 얀스 보스'라는
이름을 지어주었다. 화폭에 존재하는 '페르메이르'라는 이름의 출생
증명서를 어디서도 찾아볼 수 없는 이유다.

　　'날아다니는 여우'라는 이상한 이름의 여관을 운영하던 이
아이의 아버지는 당시 한참 유행하던 미술상으로 일하기도 했다. 그는
이탈리아 화가들과 거래하며 이탈리아 작품을 수집하고 팔았으며,
일부는 남겨두었다가 여관에 걸어두었다. 덕분에 여관집 아들은 수많은
이탈리아 작품에 둘러싸여 성장했고, 이 생동감 넘치는 작품들은
어린아이의 심미안에 지대한 영향을 끼쳤다. 아들이 여덟 살이 되었을
무렵, 그의 아버지는 부업으로 시작한 미술 거래가 본업인 여관만큼이나
활기를 띠자 미술상인조합에 이름을 등록하기 위해 새로운 이름을

사용해야 했다. '보스'라는 이름은 이미 여관사업자조합에 등록되어
있었고, 당시 네덜란드에는 같은 이름으로 다른 조합에 이중 등록하는
것이 금지되어 있었기 때문이다. '페르메이르'는 바로 이때 아들에게 새로
지어 준 이름이었다.

　　이 화가의 생애를 집요하게 파고든 학자들은 젊은 시절
페르메이르의 기록이 남아 있지 않은 이유가 아버지의 그늘 때문이라고
추측한다. 아마도 붓을 들기 전 청년 페르메이르는 아버지를 도와
미술품 거래를 하고 있었을 것이며, 이는 그가 붓을 들고 난 이후에도
유일한 생계 수단이었다. 페르메이르라는 인물이 미술사에 본격적으로
모습을 드러낸 시점은 아버지가 죽고 난 후부터이다. 이때 페르메이르의
신상에는 두 가지 중요한 변화가 일어났다. 하나는 화가로 데뷔를 한
것이며, 다른 하나는 카타리나 볼네스라는 여인과 혼인을 한 것이다.

　　이 결혼은 여러모로 의미가 있었는데, 그의 장모가 그에게 지대한
영향을 끼쳤다는 점에서 특히 그러하다. 마리아 틴스라는 이름의 이
여성은 부유한 집안 출신으로, 가정폭력을 행사하는 남편과 갈라서고
혼자서 두 딸을 건사할 만큼 독립심이 강한 여장부였다. 그녀는 처음에는
미천한 출신의 페르메이르를 사위로 받아들이고 싶어 하지 않았다.
그러나 딸과의 결혼을 허락한 이후에는 그 누구보다도 훌륭한 사위의
조력자가 되었다. 장모의 경제력 덕분에 페르메이르는 소규모 미술상을
운영하면서 창작 활동에 매진할 수 있었다. 또한 그림에 대한 장모의
해박한 지식은 페르메이르의 화풍에도 큰 영향을 끼쳤다. 친어머니가
버젓이 살아 있는 데도 결혼 후 페르메이르가 기꺼이 처가살이를 감수한
이유는 이만큼 의지할 수 있는 장모 때문이었다.

원숙기에 접어든 페르메이르의 그림은 다수가 여성을 대상으로 하고 있다. 은둔형 예술가였던 그가 가정과 일상에서 소재를 찾는 것은 당연한 귀결이었다. 렘브란트를 비롯한 여러 화가들이 후원자를 구하기 위해 유명 인사와 귀족의 초상화를 그리느라 안간힘을 쓰는 동안 페르메이르는 장모의 경제력에 기대어 이름 없는 여성들의 소박하면서도 느긋한 일상을 화폭에 담았다.

17세기 네덜란드 여성은 유럽에서도 야무진 살림꾼으로 정평이 나 있었다. 칼뱅 교리에 충실한 그녀들은 좋은 음식과 깨끗한 집을 최상의 미덕으로 삼았다. 그들이 집과 가정에 보이는 열성 덕분에 당시 네덜란드의 가정은 유럽 어느 나라보다도 깔끔하고 청결하기로 정평이 나 있었다. 일반적인 남자 예술가들이 정치적 역사를 그리고 있을 무렵, 페르메이르는 바로 이러한 네덜란드의 내면, 즉 일상의 역사를 그림으로 기록하고 있었다.

위작 스캔들

경제적으로 소극적인 가장이었던 페르메이르의 말로는 그리 아름답지 못했다. 1672년 프랑스의 침략을 받으면서 장모의 경제력도 한계에 이르렀다. 게다가 페르메이르의 작업 속도는 매우 느렸고, 또 베일에 가려져 있었다. 그는 적은 수의 작품을 굉장히 천천히 완성시켰으며, 미술상을 하면서도 자신의 작품을 홍보하거나 추천하는 법이 없었다. 페르메이르의 상황은 렘브란트와 정반대였다. 천재적인 화가로 칭송받지 못했고, 그러니 작품 가격 또한 높을 수 없었다. 당시 사람들은 그를 처갓집에 기대어 유유자적하게 취미로 그림을 그리는 한량쯤으로

인식했을지도 모른다. 돈독한 부부애 덕분인지 자식은 무려 열한 명이나 두었다. 1675년 12월 13일 페르메이르는 사망했다. 사인은 알려지지 않았지만, 어쨌든 가장이 죽고 미망인과 열한 명의 자식은 굶어 죽기 일보 직전에 이르렀다. 카타리나는 남편이 죽은 직후 세상에 단 한 번도 공개된 적 없는 남편의 유작들을 야금야금 팔아치우기 시작했다. 결국 1년도 채 못 가서 페르메이르의 아틀리에에는 마지막 유작인 「화가의 작업실」만 남게 되었다. 카타리나는 페르메이르보다 겨우 1년을 더 산 뒤 남편 뒤를 따랐다. 그녀의 죽음과 더불어 페르메이르의 이름은 잠시 역사에서 사라진다.

　　19세기에 부활한 페르메이르의 명성은 명화를 베껴서 먹고사는 위작 화가들에게 절호의 기회를 제공했다. 조건은 모두 완벽했다. 생전에 그가 몇 편의 작품을 그렸는지, 어떤 그림을 남겼는지 아무런 구체적인 기록이 남아 있지 않았기 때문이다. 게다가 희소성의 가치까지 덤으로 붙어 "미공개 페르메이르 작품 발견"이란 호외가 심심치 않게 미술계를 흔들었다. 이러한 방식으로 유행한 위작은 페르메이르를 다른 의미에서 유명하게 만들었다. 페르메이르와 관련된 미술계 최고의 스캔들이 판 메이헤른에 의해 터졌다.

　　제2차 세계대전이 끝난 1945년 네덜란드 경찰은 나치 전범을 색출하는 과정에서 판 메이헤른이라는 화가 겸 미술 중개상을 체포했다. 그는 독일 나치의 2인자 헤르만 괴링에게 국보급에 해당하는 페르메이르의 초기작 「그리스도와 간음한 여인」을 판매한 혐의를 가지고 있었다. 그는 당시 페르메이르의 알려지지 않은 유작들을 속속 발굴하며 유명세를 누렸다.

그러나 국가반역죄를 추궁하는 판사 앞에서 판 메이헤른은 전혀 뜻밖의 사실을 고백해 좌중을 경악시켰다. 자신이 발견했다고 주장한 페르메이르의 그림들이 실은 모두 자신이 그린 위작이었다는 것이다. 사람들은 처음에는 그의 자백을 믿지 않았다. 그가 그렸다고 주장하는 페르메이르 그림들은 당대 최고 평론가들로부터 진품으로 인정받았으며 오랜 기간 미술관에 당당하게 전시되어 관객들을 감동시키고 있던 터였다. 판 메이헤른은 재판장을 비롯한 군중이 모인 법정에서 직접 그림을 그려 자신의 죄가 나치 부역이 아닌 사기임을 입증했다. 이 법정에서 완성된 「학자들과 토론하는 어린 그리스도」는 일말의 의심의 여지가 없는 페르메이르 초기 화풍이었다.

결국 2년여에 걸친 조사와 재판 끝에 판 메이헤른이 가지고 온 페르메이르 작품은 모두 위작으로 밝혀졌다. 판 메이헤른은 사기죄로 1년의 징역형을 선고받았다. 기나긴 재판 과정에 이미 심신이 쇠약해진 그는 그 형기를 다 채우지 못한 채 옥사했다. 네덜란드 국민은 위작을 나치에 넘긴 판 메이헤른을 영웅으로 떠받들었지만 그림을 구입한 괴링이 건넨 현금이 위조지폐로 밝혀지면서 이 게임은 결국 무승부로 판명이 났다. 한편, 이 사건의 여파로 현존하는 페르메이르 그림들은 위작의 의혹에 몸살을 앓아야 했다. 1670년경 작품으로 추정되는 「버지널 앞의 여인」도 그중 하나다. 1993년부터 시작된 이 위작 논란은 10여 년에 걸친 소더비 측의 섬세한 조사 끝에 2004년 진품 판정을 받고 345억 원에 낙찰되었다.

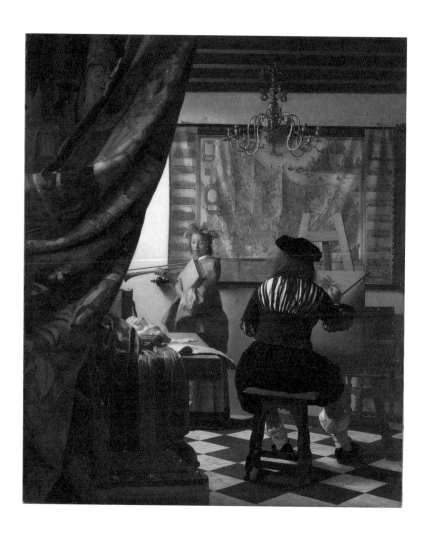

페르메이르, 「화가의 작업실」, 1668년, 빈 예술사 박물관, 빈.

법정에서 위작 「학자들과 토론하는 어린 그리스도」를 그리는 판 메이헤른, 1945년.

판 메이헤른 위작 재판, 1945년.

자기 발등을 찍은 어느 난봉꾼의 일생

장바티스트 륄리
Jean-Baptiste Lully
(1632–1687)

이탈리아 소년의 베르사유 입성기

세계 최고의 궁전을 건축하고 나라 기둥이 뿌리째 뽑힐 만큼 큰 빚을
남기고 죽은 프랑스의 태양왕 루이 14세는 이래저래 스케일로 승부하던
인물이었다. 루이 14세가 거느리던 예술가들 또한 그런 국왕의 화통한
스케일에 큰 은혜를 입었다. (예술가들이 후원자에 따라 통이 커지는 것은
예나 지금이나 똑같다.) 몰리에르가 그러했고 샤를 르브룅이 그러했다.
재료와 인건비를 걱정하지 않아도 되었던 그들은 새로운 작품에 착수할
때마다 최고의 장인을 섭외하고, 최고 순도의 금덩이와 최상의 대리석을
수입해 올 수 있었다. 오늘날까지 프랑스의 대표적 거장으로 군림하고
있는 극작가 몰리에르는 이런 환경의 최대 수혜자였다. 자신의 연극에
음악이 필요하면 최고 수준의 궁정악단이 대기하고 있었다. 화려한 무대
장치가 필요하면 베르사유 궁전 장식가 르브룅이 찾아왔다.

그러나 루이 14세의 예술가 중 누구보다도 가장 통이 컸던 인물은
바로 음악가 장바티스트 륄리였다. 1646년 프랑스 국왕을 섬기는 기사로
봉직하고 있던 기즈 공은 이탈리아 피렌체를 여행하던 중 열대여섯쯤 된
소년을 만났다. 기타와 노래는 물론이고 춤에도 천부적인 소질을 보인
이 소년은 방앗간집 건달의 아들 조반니 바티스타 룰리였다. 아버지 밑에
있어 봤자 덕 볼 것이 없다는 걸 일찌감치 알았던 룰리는 함께 프랑스로
가자는 기즈의 제의를 기꺼이 받아들였다. 프랑스로 건너온 기즈는
룰리를 당시 이탈리아어를 배우고 싶어 했던 루이 14세의 사촌 누이였던
몽팡시에 부인에게 인계했다.

처음에는 저택에서 주방 일을 거들었지만 룰리의 예술적 재능은
얼마 안 가 몽팡시에 부인의 눈에 띄었다. 총명하고 눈썰미가 좋았던 이

이탈리아 소년은 생존에 대한 위기감 때문인지 타고난 기질 덕분인지 남의 비위를 곧잘 맞추었다. 룰리의 재능을 아깝게 여긴 부인은 음악 선생과 무용 선생을 그에게 붙여 음악이론과 바이올린, 발레를 가르쳤다. 기타 연주를 독학으로 익힌 룰리는 바이올린도 곧 능숙하게 다루었다. 재능이 무르익었을 무렵, 몽팡시에 부인은 룰리를 루이 14세에게 무용수로 소개했다. 당시 프랑스 궁정에서 무용은 음악보다 한 수 위의 예술로 통용되었다. 이는 물론 스스로 발레 댄서였던 국왕의 취향이 십분 가미된 서열이기도 하거니와, 오케스트라와 오페라 같은 음악 예술은 이탈리아에서 유행하는 외래 문화로서 배타적으로 취급되는 경향이 없지 않았다. 룰리의 재능과 사근거리는 성격은 루이 14세를 충분히 기쁘게 했고, 1653년 그는 루이 14세의 전속 무용수가 되었다. 궁정에 입성하면서 룰리는 프랑스식 이름인 '륄리'로 개명했다.

무용수로 인정받기는 했지만, 륄리의 재능은 음악에서 한층 더 훌륭하게 발휘되었다. 그는 왕이 춤출 때 연주할 발레 음악을 작곡해 왕에게 바쳤고, 이를 계기로 왕의 전속 무용수 겸 작곡가로 더블 캐스팅되어 프랑스 궁정악단을 지휘하게 되었다. 무용수 겸 작곡가 겸 지휘자로, 일개 이탈리아 건달의 아들에서 프랑스 왕실의 일당백 예술가가 된 륄리는 그렇게 재능을 담보 삼아 자신의 팔자를 바꾸었다.

팔자가 바뀐 건 륄리의 삶뿐만이 아니었다. 여타 장르의 예술에 비해 주눅 들어 있던 프랑스 음악도 륄리와 더불어 마침내 빛을 보게 되었다. 당시 프랑스의 음악 수준이 어느 정도였는지는 륄리가 처음 궁정악단을 지휘하러 갔을 때의 일화로 여실히 증명된다. 궁정악단과 연주하던 첫날, 륄리는 그래도 명색이 프랑스 최고라 하는 이 악단에서

터져 나오는 중구난방 사운드에 기겁을 했다. 단원들을 책망하던 그는 뜻밖에 연주가들이 악보를 읽을 줄 모른다는 사실을 발견했다.

"아니 그럼 지금까지는 어떻게 연주했지?"

경악한 륄리의 질문에 단원들은 쭈뼛거리며 이렇게 대답했다.

"앞에서 연주를 해주시면 귀로 듣고 대충 따라는 할 수 있습니다."

그들은 각자 연주할 멜로디를 대충 듣고 거기에 자기들이 임의대로 음표를 덧붙여 연주해왔던 것이다.

륄리는 완벽주의자였으며 노력을 통해 대가를 얻어왔다. 그는 타인에게도 그만큼 양질의 능력을 기대했다. 무엇보다 자신의 음악을 그런 식으로 대충 연주하는 것을 도저히 참을 수 없었다. 그는 연주를 중단하고 기초로 돌아가 단원들에게 악보 보는 법부터 가르쳤다. 악보를 깨우치고도 단원들의 연주는 여전히 정돈될 기미가 보이지 않았다. 저마다 박자를 제멋대로 셌기 때문이다. 고민하던 륄리는 어느 날 동화 속 마법사나 짚고 다닐 법한 길쭉하고 큼직한 지팡이를 들고 단원들 앞에 나타났다. 그리고 단원 모두가 들을 수 있을 만큼 큰 소리로 지팡이를 쿵쿵 내려찍으며 박자를 맞췄다. 지휘봉은 이렇게 세상에 등장했다.

역사상 최초로 여성이 무대에 서다

륄리만큼이나 야망이 컸던 극작가 몰리에르는 루이 14세의 총애를 유지하고자 륄리를 자기 편으로 끌어들였다. 당시 프랑스 궁정에는 륄리와 몰리에르 이전부터 국왕의 총애를 받고 있던 2인조가 따로 있었다. 바로 극작가 장 아 뷔프와 작곡가 티보 드 코르비유였는데, 이들은 륄리보다 한 발 일찍 베르사유를 찾아와 궁정발레라는 장르를

창시한 장본인들이었다. 후발 주자였던 몰리에르와 륄리는 함께 선배 경쟁자들을 몰아내자고 의견을 모았다.

아무리 통 큰 국왕이 돈 걱정 말고 다들 사이좋게 잘 지내라 다독여도, 밥그릇 싸움은 예나 지금이나 똑같이 치사했다. 그러나 그 치사함의 수준은 오늘날과 분명 달랐다. 일단 밥그릇의 크기가 지금과는 비교가 안 될 만큼 컸다. 죽을 때 20억 프랑이 넘는 빚을 남긴 국왕이 하물며 아름다운 음악을 위해 수백만 프랑을 쓰는 건 일도 아니었을 테니까 말이다.

륄리와 몰리에르는 라이벌과 대적하기 위해 코미디 발레라는 새로운 장르를 개척했다. 독창과 합창, 춤으로 이루어진 형식은 기존의 궁정발레와 똑같았지만, 대신 세상을 풍자하는 즐겁고 그로테스크하며 재기 넘치는 주제를 다루었다. 이는 고대 그리스 비극을 줄거리로 삼은 코르네유의 작품보다 훨씬 화기애애했으며 화사한 궁정 분위기에 잘 어울렸다. '악마의 2인조'라는 별명으로 불리던 몰리에르와 륄리는 상대편 2인조를 꺾고 루이 14세 왕궁의 최고 예술가로 확실하게 자리매김했다.

그러나 몰리에르와 륄리는 본질적으로 다른 방향을 바라보는 예술가들이었다. 몰리에르가 자신의 예술적 이상을 위해 국왕의 총애를 이용하는 작가였다면, 륄리는 국왕의 총애를 얻기 위해 자신의 예술을 이용하는 음악가였다. 륄리는 젊은 왕이 춤을 즐길 때는 그를 위한 발레음악을 만들었고, 왕이 나이가 들어 무대에서 내려오자 앉아서 즐길 수 있는 오페라 작곡에 열을 올렸다. 어쩌면 타고난 생존 본능이 륄리를 이끌었는지도 모른다. 절대 왕정은 모든 것이 국왕이라는 존재 하나에

집중된다. 오직 국왕의 은총에 따라 성공이 좌우되던 세상에서 륄리는 그 총애의 끈을 절대로 놓치고 싶지도, 남과 공유하고 싶지도 않았다. 훗날 몰리에르는 아첨에 아첨을 거듭하는 륄리의 예술에 환멸을 느꼈다. 권력에 대한 야심을 노골적으로 드러내던 륄리는 몰리에르와 갈등을 빚었고 결국 둘은 결별했다.

동기가 불순했다 쳐도, 프랑스 예술이 륄리의 손에 의해 발전했음은 부정할 수 없는 사실이다. 륄리는 불꽃같은 기질과 완벽주의로 음악과 발레 작품을 만들었고, 예술의 완성도가 높은 만큼 국왕은 기뻐했다. 이 과정에서 륄리가 이룬 중요하고 큰 공로 중 하나가 바로 여성 댄서의 발굴이다. 당시 춤은 남성의 영역이었으며 무대 위에서 여자가 다리를 드러내놓고 춤을 추는 것은 감히 상상도 할 수 없었다. 당연히 극중 여성의 역할은 모두 소년들 차지였다. 그러나 륄리는 실감 나는 공연을 위해서는 여성 역할은 여성이 직접 연기해야 한다고 왕에게 건의했다. 루이 14세는 여성에게 매우 관대한 인물이었고, 뜻밖에도 베르사유의 귀부인들이 모두 춤을 추겠다고 자진해서 나섰다. 이런 호응은 지극히 사적인 동기에서 기인했을 것이다. 자신의 미모를 왕에게 선보일 수 있는 절호의 기회였을 테니까. 이리하여 최초의 발레리나가 음악가 륄리에 의해 탄생한다.

다만, 안타깝게도 무대에 오르겠다고 자청한 이 여성들은 륄리가 여성에게 친절한 젠틀맨이 아니라는 점을 알지 못했다. 발레든 음악이든 공연에 방해가 된다고 판단하면 여자라도 절대로 용서치 않았고 포악한 짓도 서슴지 않았다. 자신의 발레 작품에 출연하기로 한 여성이 임신한 사실을 알고서는 일부러 때려서 유산을 시키기까지

했다. 이런 안하무인의 륄리가 사람들의 호감을 샀을 리 만무하다.
그렇잖아도 태생 불명의 이탈리아 촌뜨기였던 륄리를 미워하는 정적들은
베르사유를 가득 채우고도 남았고, 그들의 비난은 대부분 사실이었다.
특히 그는 양성애자이자 난봉꾼으로 악명이 높았으며 상대를 가리지
않는 난잡함 때문에 루이 14세의 심기를 건드렸다. 그러나 이상하리만큼
국왕은 륄리가 원하는 것은 뭐든지 들어주고 감쌌다. 심지어 륄리에게
프랑스에서 상연되는 모든 음악 공연을 책임지는 통솔권까지 안겨주었다.

보통 역사적으로나 극적으로나 이런 악인은 원수의 복수로 참혹한
죽음을 맞이한다. 그의 등에 칼을 꽂고 싶은 사람이 부지기수였을 텐데,
륄리는 요행히도 오래도록 살아남았다. 여든일곱 살의 나이에도 여전히
국왕에게 잘 보이고 싶어 직접 지휘대에 오른 륄리는 지휘봉을 쿵쿵
찍으며 박자를 맞추다 조준을 잘못해서 그만 자신의 발등을 찍었다.
악명 높았던 야심가이자 난봉꾼은 이렇게 자기 발등을 찍고 패혈증으로
허무하게 생을 마감했다.

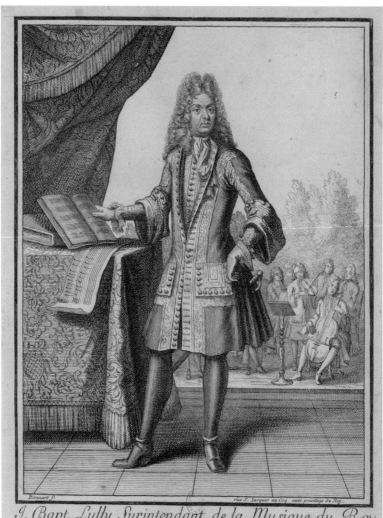

앙리 보나르, 「장바티스트 륄리」, 1711년.

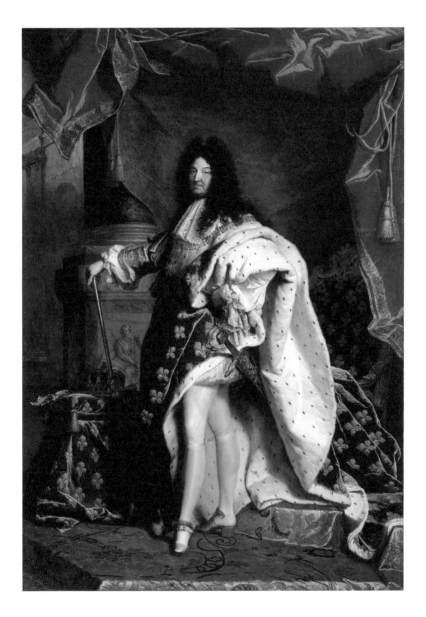

이아생트 리고, 「왕실 의상을 입은 루이 14세」, 1701년, 루브르 박물관, 파리.





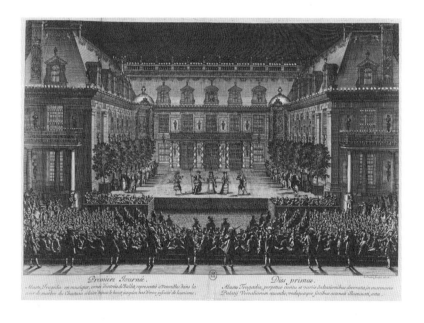

릴뤼와 필리프 키노의 오페라 『알체스테』 베르사유 공연, 1674년.

72년간
왕좌를 지킨
최초의 발레리노

태양왕 루이 14세
Louis XIV
(1638-1715)

아름다움이 곧 권력이다

역사를 통틀어 위대한 군주나 정치가는 동시에 빼어난 심미안의
소유자였다. 아니면 적어도 그것을 가지고자 노력했다. 권력과 교양의
상부상조는 오늘날에도 대세를 이루는 경향이다. 정치인이나 기업인
들이 고전음악이나 미술 감상 모임을 가지고, 기부를 하고, 교양 강좌에
열을 올리는 모습은 서구 사회의 오랜 전통이다.

심미안을 지닌 사람들은 아름다움이 사람을 움직이는 힘에
대해서 익히 파악하고 있다. 그리고 이를 무기 삼아 대중에게 남다른
영향력을 행사한다. 미(美)를 앞세운 권력은 긍정적이든 부정적이든
대단히 위력적이다. 그 어떤 합리적인 이성이나 도덕심도 감각적인 것에
직접 호소하는 정치 앞에 무기력해지곤 한다.

이와 같은 예술의 힘을 누구보다도 잘 알고 가장 스케일 크게
활용했던 인물이 바로 프랑스의 왕 루이 14세다. 그는 통치 기간부터
남달랐다. 1638년 태어나 네 살에 즉위하고 1715년 죽을 때 까지 무려
72년 동안 왕좌를 지켰다. 당시 서른 살을 넘지 않았던 유럽 인구의
평균 수명과 비교하면 기록적인 장수다. 그의 호적수는 19세기 영국의
빅토리아 여왕 정도인데, 그녀조차 통치 기간은 64년에 불과(?)하다.
최근 찰스 왕자가 과연 죽기 전에 왕관을 계승할 수 있을는지 우려의
목소리가 들릴 만큼 정정한 엘리자베스 2세가 재임 65주년을 맞이하여
루이 14세의 기록을 맹추격 중이다.

물론 루이 14세의 장수 통치가 반드시 탄탄한 집권을 대변하지는
않는다. 반대로 이 역사적인 절대군주의 시작은 미미하고 위태로웠다.
아무리 조숙하고 총명하다 한들 고작 네 살짜리 왕의 호령이 먹힐

만큼 세상이 만만치는 않았을 것이다. 오히려 당사자는 어린 시절부터 숨을 다할 때까지 암살과 질병의 공포에 시달렸다. 정권을 뒤집어보려는 숙적들의 암살 시도는 차치하고서도 이 국왕은 선천적으로 병약했다. 루이 14세는 평생 온갖 병을 달고 살았다. 10대에는 천연두, 20대에는 성홍열과 홍역을 연달아 앓으며 죽을 고비를 간신히 넘겼다. 얼마나 심하게 앓았는지, 천연두로 얼굴은 곰보가 되었고, 성홍열을 앓고 난 다음에는 머리가 다 빠져 대머리가 되었다고 한다. 남달리 미적 감각이 뛰어났던 그로서는 이때부터 자신의 외모를 있는 그대로 받아들일 수 없었던 것 같다. 그 결과 평생 가발에 집착하며 살아간다. 이밖에도 피부병과 위염, 설사를 비롯해 편두통, 치통, 통풍, 신장결석, 당뇨 등 오늘날의 대표적인 성인병들이 평생 그를 따라다녔다. 단것을 워낙 좋아해 군것질을 입에 물고 살다 보니 이가 다 썩어 30대에는 아랫니가 하나도 남지 않았고, 40대에는 윗니마저 하나만 남기고 모두 뽑아야 했다.

어린 시절부터 왕의 몸이 부실하니 정적들은 그의 병약함이 암살의 수고를 알아서 덜어줄 것이라 은근히 기대했다. 그런데 기대와 달리 왕은 열 살을 그럭저럭 넘겼다. 1648년 어린 왕을 대신해 섭정하던 안도트리슈 모후와 루이 14세 그리고 귀족들의 특권을 빼앗으려 드는 실세 마자랭 추기경을 몰아내기 위해 귀족들은 반란을 일으켰다. 이것이 그 유명한 프롱드 난이다. 폭도의 기세에 질려버린 연약한 모후는 어린 루이 14세를 데리고 허겁지겁 파리를 탈출했다. 왕실은 가까스로 생제르맹으로 피신했지만 이들이 노출시킨 기대 이상의 유약한 모습은 귀족들의 권력욕을 폭발시켰다. 여기저기서 온천수처럼 뿜어져 나온 반기와 폭동은 5년이 지난 1653년 중심을 잃고서야 제 풀에 사그라졌다.

유럽의 모든 왕실을 압도하는 베르사유를 만들다

왕실의 권위는 땅에 떨어졌고, 이는 어린 루이 14세에게 세 가지 영향을
끼쳤다. 첫째, 그렇지 않아도 나이에 비해 조숙했던 그는 더욱 일찍 철이
들었다. 둘째, 어설픈 반란은 꿈도 꾸지 못하도록 강력한 절대왕정을
구축하겠다고 결심했다. 셋째, 자신의 목숨을 위협했던 파리를 결코
사랑할 수 없었다.

　　1661년, 모후의 비호 아래 있던 마자랭이 사망하면서 루이
14세는 본격적으로 왕이란 무엇인지 보여주기 시작했다. 정치적으로는
귀족의 참여를 제한하는 한편, 콜베르 총리를 비롯한 총명한 부르주아
출신들을 발탁해 요직을 맡겼다. 또한 지방 곳곳에 직속 관리를
파견하여 귀족을 감시했다. 반면 귀족에게는 '국왕 직속 수건 담당',
'국왕 직속 심부름꾼', '국왕 직속 낭독인'과 같은 차마 웃지 못할 사이비
직함을 하사해 우롱의 대상으로 삼았다.

　　그는 스스로 나라의 핵심이 되었고, 정치적으로든 사생활에서든
자신을 중심으로 세상이 돌아야 직성이 풀렸다. 이러한 심리는 무대
위에서 스포트라이트가 자신에게 향해야만 만족하는 배우와 비슷한
것이었다. 실제로 루이 14세는 좁게는 궁정, 넓게는 나라 전체가
하나의 무대이며 자신이 주인공이라고 생각했다. 그는 궁정 사람들을
에티켓으로 포박했다. 언제 어디서 무엇을 어떻게 먹어야 '교양인'인지
일일이 규정했으며, 이러한 규범은 여자와 남자가 달랐고, 귀족과 시종이
또 달랐다. 즉, 이 시대 궁정의 예절은 무대 위의 각본과 같았다. 그리고
그 각본대로 따를 때 가장 돋보이는 인물은 주인공인 국왕 자신이었다.

　　더불어 그는 탁월한 흥행사로 관객의 눈길을 사로잡는 법을 잘

알고 있었다. 그리하여 역사상 최대 비용으로·가장 화려한 공연이 프랑스 왕실을 중심으로 펼쳐졌으니, 그 무대는 베르사유 궁전이었다.

베르사유가 처음부터 부와 사치를 상징한 것은 아니다. 사냥을 좋아했던 루이 14세의 아버지 루이 13세가 1624년 숲 한복판에 세웠던 소박한 사냥용 별장이 베르사유의 태동이었다. 어린 시절 자신을 공격했던 수도 파리가 불편했던 루이 14세는 자주 베르사유에 들렀고 아예 정착하기로 마음먹었다. 증축 예산은 오늘날도 따라잡을 수 없는 천문학적 액수를 기록했다. 투입 자금이 무제한이라는 소문에 내로라하는 예술가들이 한달음에 달려와 이 궁전에 저마다의 걸작을 남기고자 했다.

수십 년에 걸친 공사의 결과, 오붓한 분위기의 베르사유 사냥용 천막은 1만 명이 넘는 왕실 식구가 상주하는, 한 달을 머물러도 다 돌아보지 못할 만큼 거대한 궁정으로 탈바꿈했다. 당대 최고의 건축가 망사르가 만들고, 푸생과 로랭 등 유럽에서 명성을 떨치던 화가들의 그림이 줄줄이 걸려 있는 이 화려한 궁정의 미적 스케일은 귀족은 물론 유럽의 모든 왕실을 압도했다.

춤으로 통치하다

권력자가 예술을 향유하는 것은 일반적이지만, 루이 14세의 가장 남달랐던 점은 그 스스로가 예술의 주체, 즉 아티스트였다는 데 있다. 근사한 극장을 지어주고 일류 예술가들의 공연을 주최하면 VIP석에 앉아 관람하고, "끝으로 오늘 이 멋진 자리를 마련해주신 국왕 폐하께 우리 모두 진심 어린 감사를 드립니다"라는 인사에 한 손을 들고 흐뭇한

미소를 지으며 답례를 하는 것으로는 결코 만족하지 못했다. 그는 천성이
연예인이었다. 배우에게 향하는 박수조차 질투한 그는 자신이 무대에
서는 쪽을 택했다. 미술사학자 헨드릭 빌런 판 론은 이런 루이 14세를
"왕으로 태어났기에 망정이지 아니면 한량이 되었을 인물"로 묘사했다.

　병약한 몸도 달랠 겸 스트레스도 해소할 겸 루이 14세는 어렸을
때부터 틈틈이 발레를 배워왔다(그는 역사상 최초의 발레리노이기도
하다). 1662년, 그는 갈고닦은 춤 실력을 마자랭 추기경이 죽은 뒤
친정에 나선 것을 기념하는 연회에서 처음으로 공개했다. 스물네 살의
국왕은 주인공인 로마인으로 분장해서 춤을 추었고, 기즈 公을 비롯한
귀족들은 인디언으로 분장해 함께 춤을 추며 왕의 비위를 맞춰야
했다. 이에 맛 들인 루이 14세는 같은 해 왕세자 탄생을 기념하는
카루자 축제에서 더욱 대범한 시도를 계획했다. 루브르 궁정 앞에 임시
야외극장을 설치하고, 1만 5,000명의 관객이 운집한 가운데 그는
온몸을 황금빛으로 덮어쓴 금빛 '태양'으로 분장하고 궁정 음악가
릴리가 작곡한 음악에 맞춰 우아하면서도 역동적인 춤을 선보였다. 이
춤을 계기로 그는 '태양왕'이라는 별명을 얻었다. '왕의 춤'은 루이 14세가
32세가 되던 1670년까지 계속되었다.

　'왕의 춤'을 단지 끼가 넘치는 국왕의 자기과시로 보기에는 그
부수 효과와 상징적 파급력이 엄청났다. 머리에 금빛 태양을 이고
우아한 춤을 추는 왕의 발 앞에 화려한 복장의 귀족들이 머리를
조아리는 모습은 공연을 관람하는 백성들에게는 상하관계를 분명히
구분해주었을 뿐 아니라 왕의 매력을 직접 확인하는 기회를 제공했다.
바로 이것이 루이 14세의 통치 방식이었다. 다른 군주들과 비교할 때,

루이 14세는 결코 피에 굶주린 폭군이 아니었다. 때로는 무자비한 탄압을 하기도 했지만 그가 단두대에 보낸 인물의 수는 역대 왕들에 비해 현저하게 적었다. 최고의 권력을 자랑했지만 그는 이전 왕들보다 훨씬 부드럽고 온화하다는 평을 들었으며, 아무리 하급 신하일지라도 절대로 그냥 지나치는 법이 없이 반드시 모자를 들고 인사하는 것을 잊지 않았다. 왕을 증오하는 적조차도 그의 매력과 처세술에는 혀를 내둘렀다. 그는 사람들을 권력이 아닌 매력과 예술로 제압할 줄 알았다.

하지만 모든 일에는 대가가 따르는 법이다. 매일같이 블록버스터급 미니시리즈를 찍는 데는 적잖은 돈이 든다. 그것이 라이브 쇼일 때는 예산이 더 커진다. 무대 위에서는 늘 승자였지만 정작 그 무대에 필요한 예산 확보와 홍보를 위해 외국과 벌인 전쟁에서 루이 14세는 패전을 거듭했다. 주인공 본인의 육체도 날이 갈수록 쇠약해졌다. 하루 다섯 끼의 식사와 네 번의 간식을 소화하는 대식가였지만, 결국 그로 인해 치아는 모두 썩어버리고 입천장에는 구멍이 났으며 소화기관은 엉망진창이 되었다. 40대 후반 이후 그는 죽과 같은 유동식 말고는 아무것도 먹을 수 없었다고 한다(그럼에도 일흔 살을 훌쩍 넘긴 그의 생명력은 놀랍기만 하다!). 루이 14세 생전에 프랑스의 국력은 이미 하강곡선을 그리고 있었다. 그러나 왕의 눈부시고 현란한 매력에 홀려 꺾어진 그래프를 직시한 사람은 극히 소수에 불과했다.

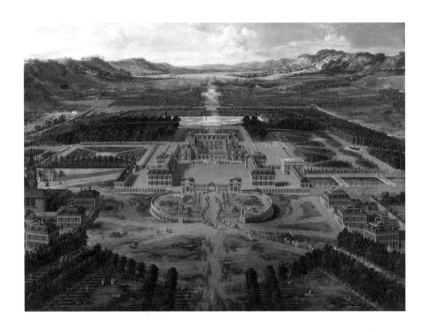

피에르 파텔, 「베르사유 궁」, 1668년경.

78

루이 14세의 발레 슈즈.

발레극「밤」에서 춤추는 루이 14세.

폐허 위에 꽃핀 전화위복의 예술

크리스토퍼 렌

Christopher Wren

(1632–1723)

런던 대화재

1666년 9월 2일 새벽 2시. 런던 푸딩레인. 깜깜한 새벽이지만 토머스 패러너 빵집의 굴뚝에는 연기가 피어올랐다. 가게 주방에서 하인들이 화덕에 불을 지피며 왕실에 납품할 빵을 굽고 있었다. 정확히 몇 시에 어떤 경로로 불길이 번졌는지는 아직도 밝혀지지 않았다. 어쨌든 어느 순간 빵집이 불길에 휩싸였고 화염은 빵집 하나에 만족하지 않았다. 다섯 시간 후인 오전 7시경에는 이미 런던 시내 300채 이상의 집이 불탔고 오전 8시에는 템스 강 근처 피시 거리가 전멸했다. 오전 10시에는 런던의 교통 동맥인 런던 브리지까지 무너져 내렸다. 열악한 소화 장비에 발이 묶인 사람들은 그야말로 강 건너 불구경을 할밖에 다른 도리가 없었다. 나흘째에도 불길이 사그라질 기미가 안 보이자 국왕 찰스 2세는 불길이 번지는 쪽 건물들을 화약으로 폭파시켜 진화에 나섰다. 불길은 주택 1만 3,000여 채와 교회 87곳을 삼킨 후에야 잠잠해졌다. 이 사건이 로마 대화재(서기 64년 7월 18일), 도쿄 대화재(1657년 3월 2일)와 함께 세계 3대 화재로 거론되는 런던 대화재다. 런던 시내 건물 80퍼센트 이상이 잿더미가 되었으며 인구 6분의 1이 이재민 신세가 되었다. 한 가지 희한한 기록은 이 엄청난 재난 속에서 사망자가 겨우 아홉 명에 불과하다는 점이다. 당시 런던은 50만 명이 살던 유럽 최대의 도시였다.

수도가 단 5일 만에 잿더미가 되어버리자 민심은 더할 나위 없이 흥흉해졌고, 국왕은 서둘러 대책 수습에 나섰다. 일단 방화범 용의자로 프랑스 출신의 로베르 위베르를 나흘 만에 잡아들였다. 모진 고문 끝에 그는 세상이 원망스러워 홧김에 빵집 창문으로 폭탄을 던져 방화했노라 자백했고 얼마 안 있어 교수형에 처해졌다. 무력하기 그지없던 소방

시설 또한 대폭 개선되었고 세계 최초로 화재보험이 등장했다. 그러나
무엇보다도 시민의 보금자리와 공공건물을 다시 세우는 일이 급했다.
국왕은 화재 9일 만에 런던 재건위원회를 발족시켰다.

　이 대대적인 재건 사업에서 총감독을 맡은 인물이 바로
크리스토퍼 렌이다. 그는 하지만 건축가가 아니었다. 목사의 아들로
태어나 수학에 특별한 재능을 보였던 발명가이자 1657년부터 옥스퍼드
대학교에서 천문학을 가르치던 교수였다. 완전히 다른 배경을 가진 그가
건축의 세계에 입문할 수 있었던 것은 당시 유럽에는 '건축가'라는 직업이
따로 없었기 때문이다. 이전까지 유럽 대부분의 주요 건축물은 화가나
조각가의 주도 아래 완성되었다. 영국도 예외는 아니었다. 렌과 더불어
재건위원회에서 도시 전체의 측량을 감독한 로버트 후크 또한 건축가가
아니라 만유인력법칙을 누가 먼저 발견했는지를 두고 뉴턴과 논쟁하던
물리학자였다. 영국에서 건축가가 온전한 전문직으로 인정받기 시작한
것은 19세기 후반의 일이다. 1882년 건축가 자격 시험이 도입되었으며,
학교에서 정식으로 가르치기 시작한 것도 1895년부터였다.

　크리스토퍼 렌은 대화재 직전 몇 가지 중요 건축물 설계에
참여했고, 특히 교회 건축에서 두각을 드러내고 있었다. 1662년
펜브르그와 카렛지 예배당을 설계했고, 그로부터 2년 뒤에는 셸든
기념강당을 건축했다. 기왕 새로 까는 판 위에서 렌은 좀 더 원대한 꿈을
꾸었다. 과학자의 눈에 화재 전의 런던은 심히 무질서하고 추하며 빈티가
났다. 사실 규모만 최대였을 뿐 런던 대부분이 빈민가였다. 그는 런던을
이전보다 훨씬 현대적이고 효율적이며 세련된 도시로 거듭나게 하고
싶었다. 구불구불하게 나 있는 어지러운 골목길도 없애고, 다른 유럽

수도처럼 큰 광장에 여러 개의 큰길이 사방으로 뻗어 있는 바로크풍의
도시 건설 프로젝트를 구상했다.

그러나 렌의 야망은 현실의 벽에 부딪혔다. 일단 영국 사람들이
너무 보수적이었다. 새롭고 화려하며 효율적인 것보다는 검소한 양식을
보존해야 마음이 놓이고 직성이 풀리는 청교도 전통이 당시 영국 사회를
장악하고 있었다. 시민들의 원성도 고려해야 했다. 렌의 도시 재건
프로젝트는 족히 몇십 년은 걸릴 계획이었지만 집이 불타 거리로 내몰린
런던 시민들에게는 당장 잠잘 곳이 필요했다. 빠른 복구를 요구하는
시민들의 목소리에 렌은 자신의 계획을 대폭 수정할 수밖에 없었다. 그로
인해 기존 건물에 신식 건물이 어정쩡하게 섞인, 전통과 현대가 야릇하게
공존하는 런던이 탄생하게 되었다.

런던의 자부심으로 부활한 세인트 폴 대성당

여론에 밀려 야망의 많은 부분을 수정하거나 포기해야 했지만, 그럼에도
그가 마지막까지 의견을 관철시키고자 노력한 건물이 있었으니, 바로
세인트 폴 대성당이다. 런던의 중심에 있는 이 영국 국교회 주교좌
교회는 종교적인 의미를 떠나 런던의 명예이자 문화적 상징이며 가장
인기 높은 관광 명소이기도 하다. 1965년에는 윈스턴 처칠 수상의
장례식이, 1981년에는 찰스 왕세자와 다이애나 비의 결혼식이, 그리고
2002년에는 엘리자베스 2세의 여왕 즉위 50주년 기념식이 이곳에서
열렸다.

수수하고 실용적인 여느 런던 분위기와 달리 웅장하고 화려한
바로크 양식을 자랑하는 이 교회는 나름 애환의 역사를 안고 있다. 처음

이곳에 교회가 세워진 것은 서기 604년의 일이다. 목조 건물이었던 첫 번째 교회는 675년 화재로 완전히 불타버렸다. 다시 지어 올린 두 번째 교회는 962년 영국을 침략한 바이킹에 의해 약탈당했다. 1087년 과거의 소박한 스타일에서 탈피해 고딕 양식의 세 번째 교회가 완공되었지만, 바티칸 교황과 사이가 틀어진 헨리 8세의 외면으로 이 교회는 16세기까지 폐허로 방치되었다. 1561년에는 런던 하늘 전체에 내리치던 번개가 하필이면 세인트 폴 교회의 첨탑에 내리꽂히며 세 번째 화재가 발생했다. 1634년 제임스 1세의 명령 아래 전직 화가였던 이니고 존스가 보수공사에 착수했지만 내전이 벌어지며 공사는 중단되었고, 심지어 크롬웰이 이끄는 의회군에 의해 창문이며 조각상, 제단의 대리석 등을 약탈당하는 수모를 겪었다. 1666년 런던 대화재는 그나마 남아 있던 살림살이들마저 태워버렸다.

대대로 내려오는 화재와의 악연을 끊기 위해서라도 렌은 전통적인 나무지붕을 강력하게 반대했다. 나무는 무게가 가벼워 기둥 위로 올리기 용이해 선호되어온 지붕 재료였다. 이탈리아의 바로크 양식에 크게 감화되어 있던 렌은 바티칸의 산피에트로 성당과 같은 석조 돔을 대안으로 내놓았다. 그러나 렌의 의견은 쉽게 수용되지 않았다. 첫 번째 설계는 돔을 대성당 중앙이 아닌 서쪽 정면에 올렸다는 이유로 성직자들이 퇴짜를 놓았다. 교회 내부를 가로세로 길이가 같은 그리스 십자형으로 설계한 두 번째 도안 또한 종교적인 이유로 거부되었으며, 결국 렌은 예수가 못 박혀 죽은 로마 십자가 모양으로 내부 설계를 바꾼 다음에야 국왕의 승인을 얻을 수 있었다.

일단 재가가 떨어지자 공사는 속전속결로 전개되었다. 당시 비슷한

시기에 비슷한 양식으로 지어진 다른 유럽 교회 건축물들은 대개 100년 이상의 공사 기간이 소요되었다. 렌이 영감을 얻은 바티칸의 산피에트로 성당 또한 3대에 걸쳐 120년 만에 완성된 초장기 프로젝트였다. 그러나 1675년 첫 삽을 뜬 세인트 폴 교회 재건 사업은 33년 만인 1708년 10월 20일, 렌의 76세 생일날 완공되었다. 렌은 이 교회의 완공으로 자신의 생일을 기념하고 싶었던 것일까? 어림없는 소리다. 공사를 일찍 끝내라고 종용한 것은 렌이 아닌 국왕과 의회였다. 대화재로 인해 어지러워진 민심을 수습하는 차원에서도, 크롬웰에게 짓밟힌 왕권의 자존심을 회복하기 위해서도, 세인트 폴 대교회는 매우 중요한 건축물이었다. 공사가 20년째 이어질 즈음 의회는 공사 진행이 지지부진하다며 렌의 월급을 절반으로 삭감하는 만행을 저질렀다. 렌은 정부의 재촉에 시달리며 자신의 대표작을 건설하는 동시에 틈틈이 불타 소실된 런던 시내 50여 개의 교회 재건 또한 책임져야 했다.

이렇게 완성된 세인트 폴 대교회는 바티칸의 산피에트로, 피렌체의 산타마리아 델 피오레와 더불어 세계 3대 성당으로 우뚝 솟았다. 규모 면에서는 바티칸 대성당에 이어 두 번째 위용을, 묘지가 있는 지하실로는 유럽 최대 면적을, 그리고 공사 기간으로는 동시대 교회 중 단연 최단 기간을 자랑하는 여러모로 기록적인 건축물이다.

비록 시간에 쫓겨 완성되었을지언정 크리스토퍼 렌의 대표작은 부실공사는 아니었음이 증명되었다. 제2차 세계대전 중이던 1940년 12월 29일, 독일군이 런던 공습을 감행했다. 이 폭격으로 런던 시민 160여 명이 사망했으며 폭탄이 연이어 터지며 템스 강 주변에는 다시 한 번 대화재의 악몽이 재현되었다. 독일의 전투기들은 세인트 폴

대교회에도 무려 스물여덟 발의 폭탄을 집중 투하했다. 그중 한 발이 돔을 곧장 뚫고 들어와 제단을 파괴했지만, 소나기 폭격에도 세인트 폴 교회는 기적적으로 무너지지 않았다. 각종 자연 화재에 맥없이 스러지던 과거와는 확연히 다른 모습으로 의연하고 굳건하게 런던 시민들의 자부심을 지켜준 것이다.

여담이지만, 1666년 런던 대화재에 관련된 반전도 있다. 당시 화재의 진원지였던 토머스 패리너 빵집의 후손들이 세운 기업인 런던 베이커리는 320년 뒤인 1986년 1월 10일 의외의 사과문을 발표한다. 내용인즉슨, 대화재 당시 제과점 직원의 실수로 런던 대화재가 발생하게 된 데 대한 유감의 표시였다. 방화범이라고 자백했던 로베르 위베르는 고문에 못 이겨 위증을 한 것으로 판명되었다. 의회가 위베르를 희생양으로 삼은 이유는 그의 프랑스 국적 때문이었다. 당시 영국은 네덜란드와 전쟁 중이었으며, 네덜란드 편에 가담한 프랑스에 국가적인 악감정이 팽배해 있었다. 그렇게 큰 불이 난 와중에도 프랑스인을 범인으로 몰아 민심을 수습하고 국민을 단결시키는 일거양득을 노릴 만큼 영국의 정치술은 무척이나 노련했던 모양이다.

영국학파, 「런던 대화재」, 1680년경.

88

크리스토퍼 렌, 대화재 이후 런던 재건 계획, 1744년.

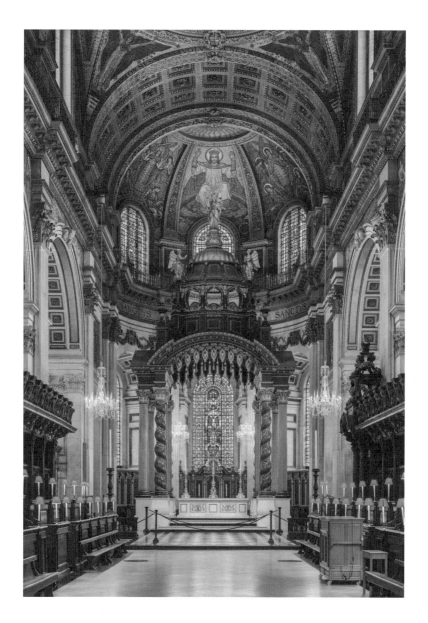

크리스토퍼 렌, 세인트 폴 대성당 제단.

허세로
시대를 거머쥔
타고난 승부사

게오르크 프리드리히 헨델
Georg Friedrich Händel
(1685–1759)

카리스마 넘치는 불사조

음악사에서 헨델의 이름은 늘 바흐와 붙어 다닌다. 그들의 삶에 공통분모가 많기 때문이다. 두 음악가는 똑같이 1685년 독일에서 태어났다. 헨델 또한 바흐처럼 음악적 영감을 얻기 위해 디터리히 북스테후데를 찾아갔으며, 북스테후데는 바흐에게 그랬듯 헨델에게도 사위가 되지 않겠냐고 제의했고, 바흐처럼 헨델 또한 이 제안을 거절하고 자신의 자리로 돌아왔다. 말년의 풍경도 비슷하다. 젊은 시절부터 어두운 곳에서 눈을 혹사하며 악보를 베낀 결과로 두 사람 모두 일찌감치 시력에 이상이 생겼고, 똑같이 영국 의사로부터 눈 수술을 받았으며, 둘 다 성공하지 못해 시력을 잃었다. 심지어 바흐는 이 수술의 부작용으로 사망했다. 그러나 헨델은 다행히 목숨을 건져 바흐보다 9년을 더 살다 1759년 세상을 떠났다.

동시에 이들의 삶은 매우 다르기도 했다. 요한 세바스티안 바흐는 여러 형제 중 눈에 띄지 않는 한 명으로 태어났지만 헨델은 집안의 관심을 한 몸에 받는 기대주로 태어났다. 음악이 가업이었던 집안에서 바흐가 음악가가 되는 것은 당연했지만, 외과의사였던 헨델의 아버지는 아들이 법을 공부해 가문의 영광이 되기를 바랐다. 헨델이 신분 낮은 음악가가 되고 싶어 한다는 사실을 부모가 알았을 때, 헨델의 집안은 발칵 뒤집어졌다. 그러나 거칠고 열정적이었던 헨델은 쉽게 말릴 수 있는 사람이 아니었다. 법대에 입학한 헨델은 아버지의 마지못한 동의 아래 1년 동안 교회에서 수습 오르간 연주자로 활동할 수 있었다. 뛰어난 재능 덕에 정식 오르가니스트로 채용되자마자 헨델은 지루한 법률과 곧바로 인연을 끊었다.

집안 분위기로도 짐작할 수 있듯, 헨델과 바흐는 전혀 다른 성품으로 성장했다. 바흐는 음악적으로나 가정적으로나 이상적인 아버지이자 남편이었다. 직장인 교회에 충실했고 늘 소박했으며, 근면하게 살면서 많은 아이를 낳고 가족을 부양하는 데 온 힘을 쏟았다. 반면 헨델은 한 탕의 도박으로 대박을 꿈꾸는 흥행사 기질이 다분했고, 그에게 안정된 직장이나 행복한 가정을 기대할 수는 없었다.

헨델은 젊은 시절 분명 '나쁜 남자'로서 매력을 지닌 인물이었던 것 같다. 그의 외모에서 풍기는 카리스마는 음악적 재능과 결합되어 애호가들의 관심을 끌었다. 아직 무명 음악가에 불과했던 젊은 시절부터 그는 이탈리아로 유학하여 로마 교황청을 사로잡았다. 추기경들은 저마다 대본을 들고 헨델을 찾아와 작곡을 요청했다. 또한 이탈리아에서 음악을 공부하는 동안 아무런 조건 없이 지원금을 주겠다는 제의도 했다. 그러나 자존심이 하늘을 찔렀던 헨델은 타인의 권력과 돈에 의탁하기보다 스스로의 힘으로 독립하고자 했다. 주경야독 고생 끝에 헨델은 이탈리아에서 원하는 모든 것을 얻고 금의환향했다.

1705년 겨울, 이탈리아 유학 중 대중들이 선호하는 이탈리아 양식을 완전히 숙달한 헨델은 함부르크로 돌아와 오페라 『알미라』를 무대에 올려 대성공을 거두었다. 그에게는 '위대한 작센인'이라는 수식어가 따라다녔고 가는 곳마다 언제나 열렬한 환영을 받았다. 헨델은 재능을 타고난 데다 일중독이었다. 오늘날 영국 헨델협회에서 출판한 것만 따져도 헨델의 작품은 100권에 육박한다. 이탈리아 오페라 마흔한 권, 이탈리아 오라토리오 두 권, 독일 수난곡이 두 권, 영국 오라토리오 열여덟 권, 테데움 다섯 권, 대관식 찬가 네 권, 기악 소나타 서른일곱 권,

오르간 곡 스무 권 등이 포함되어 있다. 당시 존재하던 거의 대부분의 음악 장르에 손을 댔다고 해도 과언이 아니다.

더 나아가 헨델은 음악가로서 만족하는 인물이 아니었다. 극장의 운영 자금에서부터 무대 디자인에 이르기까지 공연과 관련된 모든 일에 구석구석 관여를 해야 직성이 풀렸다. 남을 믿지 못하는 성격이기도 했고 또 실제로 자신만큼 일을 잘하는 사람을 찾을 수 없었기 때문이다. 제아무리 강철 체력을 가진 사람이라 해도 이 정도 업무량이면 목숨이 위험할 수밖에 없다. 그는 과로에 뇌졸중으로 쓰러져 죽을 고비에 직면하기도 했다. 그러니 헨델은 늘 고비를 넘기며 살아남았다. 용히디는 의사, 몸에 좋다는 온천, 희대의 명약을 수소문 끝에 찾아냈고 어떻게든 살아남았다. 그야말로 불사조에 천하무적이 아닐 수 없다.

그런 헨델이라고 모든 일이 수월하게만 풀렸던 것은 아니다. 안 좋은 사건은 늘 그의 성격에서 불거졌다. 의심 많고 즉흥적이고 다혈질인 데다가 사리사욕에 눈이 멀어 굴러 들어온 복을 차버리는 경우도 허다했다.

이탈리아 유학에서 돌아온 뒤 헨델은 하노버 선제후의 궁정 악장으로 임명되었다. 그러나 런던으로부터 제안을 받고 1년의 휴가를 얻어 영국에서 활동을 한 그는 영국에서의 수입이 하노버 궁정 악장으로 있는 것보다 훨씬 짭짤하다는 것을 알아버렸다. 재차 양해를 구해 영국으로 건너간 헨델은 선제후가 허락한 휴가가 끝난 뒤에도 하노버로 돌아가지 않았다.

1714년, 영국을 통치하던 앤 여왕이 죽으면서 헨델의 운명은 꼬이기 시작했다. 그녀의 사망으로 제임스 1세의 외손자인 하노버

선제후가 조지 1세로 즉위했다. 즉, 헨델의 전 고용주가 영국의 왕이
된 것이다. 허가 없이 도망 나온 탈영병 신세나 다름없었던 헨델은 언제
처형을 당해도 이상할 것 없는 상황이었지만, 최선을 다해 옛 주인을
맞이했다. 템스 강에서 펼쳐진 왕실 파티를 위한 「수상 음악」은 바로 이때
작곡된 것이다. 이 작품에 크게 흡족한 조지 1세는 배신자를 용서하고
다시 고용했다. 재능이 목숨을 구한 순간이었다.

말년의 인생역전

국왕에게 용서를 구하고 연금까지 받으면서, 헨델은 영국에서 대중을
상대로 평탄하게 오페라를 작곡할 수 있으리라 예상했다. 그러나 어느
순간부터 이탈리아풍 오페라를 무대에 올리는 경쟁 작곡가들이 눈에
띄게 증가했다. 심지어 입장료마저 저렴해서 헨델은 작품을 올리는 족족
흥행에 참패해 결국 연금을 받으면서도 빚더미에 올랐다. 뇌졸중은
바로 이 시기에 찾아왔다. 독일의 유명한 온천을 찾아가 보통 사람보다
세 배나 오래 몸을 담근 덕에 위기는 넘겼지만 반신이 마비되어버렸다.
금전적으로나 육체적으로 곤란에 처한 헨델은 저예산으로 많은 인원을
투입하지 않고도 충분히 드라마틱하게 내용을 전달할 만한 새로운 장르에
관심을 기울이게 되었다. 바로 '오라토리오'였다. 오라토리오는 17-
18세기에 유행하던 종교극으로, 성서에 입각한 종교적 내용을 연기나 무대
장치 없이 노래만으로 전달하는 장르이다. 헨델의 대표적인 오라토리오
『메시아』는 이런 불순한 의도에서 작곡되었다.
　　그러나 헨델은 이 시점에 돈에 눈이 멀어 또 한 번의 실수를
저지르고 만다. 관객을 더 많이 수용한다는 이유로 이 숭고한 종교음악을

교회가 아닌 유흥과 쾌락의 장소인 런던 코번트 가든에서 초연하려고
했던 것이다. 신성모독이라 여긴 청중들은 이를 외면했다. 『메시아』는
초연은커녕 조롱 속에 작곡가와 더불어 영국에서 완전히 퇴출될
위기에 몰렸다. 그런 와중에 더블린의 자선음악단체인 필하모니아
소사이어티로부터 작품 의뢰가 들어왔다. 더블린은 헨델이 한 번도 방문한
적이 없는 미개척의 땅이었으니, 당연히 적도 없었다. 1742년 『메시아』의
초연은 그렇게 런던이 아닌 더블린에서 이루어졌다. 공연은 대성공이었고,
불굴의 역전 용사 헨델도 부활했다. 더블린 공연 당시 얼마나 많은
관객들이 몰려들었던지, 공간이 부족하다는 이유로 헨델의 공연을 보러
가는 부인들에게 치마를 펌퍼짐하게 부풀리기 위해 치마 안에 착용하던
후프(hoop)를 벗고 올 것을 당부하는 안내문이 신문에 실릴 정도였다.

　　헨델의 명성은 더블린에서 본토로 다시 역바람을 탔다. 입소문으로
들려오는 『메시아』의 감동을 런던 시민들도 직접 경험하고 싶어 했다.
이번에는 코번트 가든에서 연주하는 데 대해 아무도 이의를 제기하지
않았다. 헨델이 흥행 전략을 바꾸었기 때문이다. 공연을 교회가 아닌
일반 세속 오페라극장에서 하는 대신 헨델은 수익금을 빈민들을 위해
기부하겠다고 밝혀 관객들의 호의를 자극했다. 두 번의 코번트 가든
공연 이후에는 아예 무대를 빈민과 죄수를 도와주는 구호소로 유명했던
파운들링 병원의 조그마한 예배당으로 옮겼다. 공연 수익금이 병원에
기부된다는 소식과 더불어 공연에 관한 리뷰가 언론에 우호적으로 실렸고,
특히 공연을 관람하러 온 당시 국왕 조지 2세가 「할렐루야」 합창 때
기립을 한 채 들었다는 소문이 퍼지면서 점차 『메시아』는 헨델의 대표적인
작품이자 영국의 국민 합창곡으로 자리를 잡았다. 헨델은 죽으면서

유언장에 『메시아』 자필 악보를 파운들링 병원에 기증하겠다고 밝혔다.

1759년 작곡가는 죽었으나, 음악은 죽지 않았다. 헨델이 죽은 이후에도 『메시아』 열풍은 단 한 순간도 단절되지 않고 꾸준히 이어져 대대로 연주되었으며, 급기야 신대륙에까지 전해졌다. 작곡가가 생존해 있을 때 몇 번 연주되다 주인이 죽으면 그와 함께 땅속에 묻혀버리던 것이 당시 작곡된 음악들의 운명이었다. 바흐의 칸타타는 일요일 예배에서 연주되면 그 친필 악보가 다음 날 월요일에 생선 싸는 포장지로 사용된다는 소문이 돌 정도였다.

『메시아』는 달랐다. 영국은 3년마다 '헨델 페스티벌'을 개최하며 정기적으로 『메시아』를 연주하기 시작했다. 페스티벌이 이어질수록 『메시아』를 연주하는 스타일도 점차 변화했다. 헨델 생존 당시 열 명 안팎의 합창단이 초연했던 『메시아』의 연주 규모는 헨델이 죽고 난 뒤 기하급수적으로 늘어나서 1784년 런던 공연에서는 무려 525명의 합창 단원이 동원되었다. 다른 나라에서도 마찬가지였다. 1786년 베를린에서는 190명의 합창단에 189명의 오케스트라 단원이 동원되었으며, 1853년 미국 보스턴 공연에서는 600명의 합창단이, 1857년 런던 공연에서는 2,750명의 합창단이 출연했다. 1869년 보스턴에서는 전례 없는 규모의 『메시아』 공연이 펼쳐졌다. 야외에서 펼쳐진 이 무대에 출연한 합창단은 1만 여 명에 달했으며 오케스트라 단원도 500명을 넘었다고 기록되어 있다. 작품이 무분별하게 팽창되자 입성 사납기로 소문난 버나드 쇼는 다음과 같이 일갈했다. "왜 그리도 음악을 가만 놔두지 못해 안달인가. 길지 않은 인생, 죽기 전에 가장 좋은 연주 '딱 한 번'만 듣고 가면 그만인 것을."

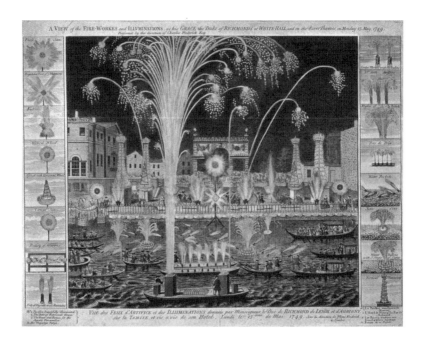

헨델의 「왕궁의 불꽃놀이 음악」에 맞춰 펼쳐진 1749년 불꽃놀이 광경.

『메시아』가 런던 초연된 파운들링 병원 내 예배당.

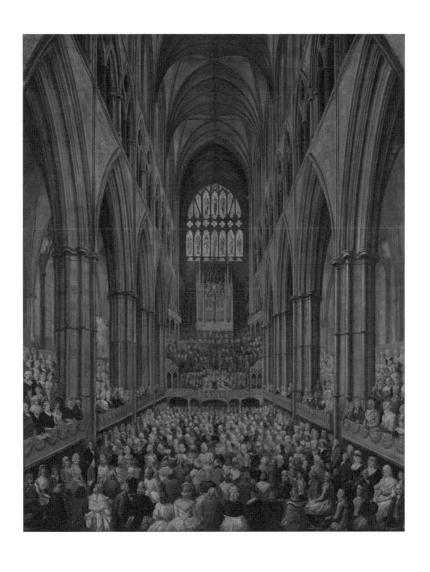

에드워드 에드워즈, 「웨스트민스터 사원에서 열린 헨델 탄생 100주년 기념식」, 1790년경.

수준 높은
파격은
전통이 되었다

프란츠 요제프 하이든
Franz Joseph Haydn
(1732-1809)

대장간 아들에서 궁정악장이 되기까지

다른 고전주의 작곡가들과 비교할 때, 요제프 하이든은 상대적으로
보수적인 이미지이다. 재기발랄과 자유분방함의 대명사인 모차르트나,
삶과 음악 양쪽 모두 처절하게 파격적이었던 베토벤과 견주면 하이든의
음악과 삶은 형식에 맞춰 분명하고 깔끔하게 정도(正道)를 따르는 것을
알 수 있다. 그러나 후배들만큼은 아닐지라도 하이든 또한 귀족의 품
안에서 마냥 얌전하고 고분고분하게만 살다 가지는 않았다. 오히려 다소
아슬아슬해 보일 만큼 자기주장이 강한 예술가에 속하는 편이어서 젊은
시절에는 치기 어린 실수도 저질렀다. 그런 와중에 하이든이 명성을
보전하며 장수할 수 있었던 데는 예술가의 까다로움을 관대하게 포용한
에스테르하지 가문의 넓은 도량이 한몫했다.

하이든의 부모는 요제프 말고도 열한 명의 자식을 낳았는데
그중 요제프를 포함해 세 명의 형제가 음악가로 성공했다. 산골 구석진
마을의 자그마한 대장간의 아들 중 셋이나 걸출한 음악가가 되었다고
하면, 대대손손 음악가를 배출한 바흐만큼은 아니더라도 나름 명성을
얻을 만한 성과였다. 요즘 같으면 마을 입구에 플래카드를 걸고
동네 잔치를 벌여도 괜찮을 정도의 성공 스토리일지 모른다. 그러나
18세기에는 대장장이 아들이 음악가가 되어도 그리 요란 떨 일이
아니었다. 음악가는 대장장이만큼이나 미천한 직업이었기 때문이다.

하이든이 음악의 길로 접어든 것은 네 살 때의 일로, 그는 먼
친척에게서 합창 교육을 받은 뒤 슈테판 성당의 소년 성가대에 입단했다.
요즘은 아이들 전인교육이나 취미를 위해서 교회 합창단에 입단을
시키지만 하이든 시절에는 생계가 걸린 문제였다. 일단 합창단에

들어가기만 하면 적어도 굶을 걱정은 없었다. 10대 중후반 즈음 변성기에 들어서 성가대에서 나가야 할 무렵이 되면 단장이나 교회가 다음 직장을 알선해주기까지 했다(늘 음악과 관련된 직장은 아니었다). 하이든의 부모도 이를 기대하고 요제프를 교회 합창단에 보냈는데, 하이든은 교회로부터 이런 배려를 받을 수 없었다. 요제프는 생각 없는 농담을 던지는 장난꾸러기였고 이는 성가대 단장을 심하게 분노케 했다. 변성기를 맞이한 하이든은 결국 직장은커녕 돈 한 푼 없이 거리로 쫓겨나는 신세가 되었다.

　　이 시기가 하이든의 인생에서 가장 가난하고 고달픈 시간이었지만 어린 시절부터 가난에 익숙했던 그는 잘 견뎌냈다. 그리고 원체 영리하고 재능이 넘쳤다. 농담 한마디에 직장을 잃고 삶의 위기를 맞은 경험은 오히려 하이든의 사회성을 단련시키는 계기가 되었고, 하이든은 두 번 다시 경솔한 행동을 하지 않으려 노력했다.

　　방황 중인 청년 하이든을 거둔 것은 당시 유명한 오페라 가수이자 작곡가였던 니콜로 포르포라였다. 하인으로 고용된 하이든은 주인의 가발을 손질하고 옷을 다림질하는 와중에 틈틈이 주인으로부터 음악을 배웠다. 하이든을 눈여겨본 포르포라는 그의 실력이 일정 궤도에 오르자 이 재능 있는 하인을 보헤미아 귀족 모르친 백작에게 추천했다. 백작 전속의 궁정악장이 되면서 안정을 찾는 듯했던 하이든의 삶은 2년 만에 백작의 재정이 악화되면서 다시 위기에 봉착했다. 다행히 고용주는 몰락하는 와중에도 자신의 고용인들을 책임질 줄 아는 사람이었다. 모르친 백작의 추천으로 하이든은 같은 보헤미아 출신에 "헝가리의 베르사유"라 불릴 만큼 아름답고 방대한 영토를 가진 에스테르하지

궁정의 부악장으로 취직할 수 있었다. 죽을 때까지 이어진 하이든의
전성기가 비로소 막이 올랐다.

　　사실 에스테르하지 가문에 고용될 때만 해도 하이든은 그저 그런
여러 미천한 시종 중 한 명에 지나지 않았다. 그러나 궁정 내 음악가의
열악한 입지에 하이든은 늘 불만을 품었고 때로는 반발했다. 반란은
일상에서 먼저 시작되었다. 무엇보다 그는 다른 급사나 요리사보다 낮은
자리에서 식사하는 것을 못 견뎌 했다. 하이든은 "언제 어디서나 악장은
시종 중에서 가장 상석에 앉아야 한다"고 지속적으로 청원을 올렸다.
에스테르하지 공은 감히 주인 앞에서도 입장을 굽히지 않는 낭돌한
고용인을 보며 웃는 낯으로 청을 받아들였다. 사실 이런 식의 청원은
하이든보다 훨씬 천방지축이었던 모차르트도 시도해보지 못한 것이었다.
잘츠부르크에서 늘 구두닦이보다 못한 신세로 구석에서 밥을 먹다가
분통을 터뜨렸던 모차르트의 반항이란 고작 항의 한마디 못한 채
직장을 때려치우는 것이었다.

　　하이든은 철저한 자기 관리를 통해 자신의 의견을 관철시킬 줄
알았다. 그는 사리를 분별할 줄 알고 겸손하고 온화하며 성실한 인물로
궁정 내에서 신망이 두터웠다. 한 치의 흐트러짐 없이 옷차림은 언제나
제복을 고수했으며 흰색 양말에 분가루를 뿌린 댕기머리나 가발을 쓰고
정해진 시간에 대기실에 나타나 그날 음악 연주가 필요한지 고용주의
명령을 기다렸다. 스스로에게 엄격한 사람이 무엇인가 '그럴듯한' 요구를
할 때는 설령 주인이라 할지라도 쉽게 무시할 수 없었을 것이다.

천재에게는 관대한 관객이 필요하다

부악장으로 취직한 하이든은 더 높은 자리로 승진하기를 원했다. 마침내 원하는 자리를 쟁취한 뒤에는 수많은 경쟁자 틈에서 그 자리를 지켜야만 했으며, 그러기 위해서는 자신의 능력을 끊임없이 입증해야만 했다. 당연히 하이든은 주인의 취향에 눈을 돌렸다. 영주는 당시 유행하던 현악기인 바리톤에 흠뻑 빠져서 듣는 것은 물론이고 직접 연주하고 싶어 했다. 하이든은 불과 한 달 만에 이 악기의 연주법을 마스터하고 영주를 위해 수많은 작품을 작곡했다. 모든 귀족들로부터 박수갈채를 받았지만 정작 영주는 하이든에게 늘 신랄하고 짤막한 비평을 던질 뿐이었다. 그 악기에 관해서만은 영주는 자신이 하이든보다 더 잘 알고 있다고 생각하며 "하이든, 자네가 놓치고 있는 점이 있네"라고 언제나 충고를 앞세웠다. 이 반응이 예술가의 자존심을 건드렸다. 몇 차례 영주의 충고를 듣고 난 뒤 하이든은 다소 매정하리만큼 바리톤에서 손을 떼버렸다.

그럼에도 영주는 하이든을 내치지 않았다. 아니 그럴 수 없었다. 그러기엔 하이든이 영지 바깥에서 너무 유명해져버렸다. 1766년부터 하이든의 많은 작품이 귀족들 사이에서 입소문 나기 시작했고, 영주는 영지는 물론 빈에 갈 때도 자신의 궁정악장을 대동하고 다니며 자랑했다. 빈의 언론들은 하이든을 "국민의 총아"라며 칭송했다. 일개 하인의 명성으로 인해, 그리고 그의 음악이 세상으로부터 받는 존경으로 인해 고용주의 권위 또한 급부상하자 더 이상 영주는 하이든을 무시할 수 없었다.

우리가 흔히 '고별' 교향곡이라고 부르는 올림바단조 교향곡은 이러한 미묘한 고용관계를 암시하는 사례라고 할 수 있다. 에스테르하지

영주는 봄여름에는 영지에 머물다가 무도회 시즌이 돌아오면 수도인 빈으로 돌아가곤 했다. 영지 안에서는 고용인들의 가족이 함께 살 수 없었던 데다가 가족의 방문조차 허용되지 않았다. 때문에 궁정악단 단원을 포함해 영지에 고용된 하인들은 영주가 영지에 머무르는 여러 달 동안 가족과 이별하고 지내다가 영주가 빈으로 돌아갈 때에야 비로소 자신의 집으로 돌아가 휴가를 누릴 수 있었다. 한데 1772년 에스테르하지 공은 빈으로의 출발을 이유 없이 계속 뒤로 미뤘다. 가족이 그리웠던 단원들은 애가 탈 수밖에 없었다. 결국 하이든은 총대를 메기로 결심했다. 그러나 방법은 지극히 점잖고 음악적이었으니, '고별' 교향곡 연주 중에 행한 퍼포먼스가 그것이다. 마지막 악장을 연주하던 단원들은 자신의 연주 차례가 끝나면 한 명 한 명 자리에서 일어나 악보를 챙겨 들고 연주장을 빠져나갔다. 단원들의 노골적인 암시를 알아차린 영주는 화를 내는 대신 오히려 무척이나 유쾌한 마음으로 바로 다음 날 짐을 꾸리고 빈으로 떠났다고 한다. 즉, 이 작품은 고용주와 고용인 사이에 벌어진 대단히 수준 높은 '신경전'이라 할 수 있다.

아무리 의도적이었다고는 해도 전통적인 교향곡 양식에 의거해 볼 때, 페이드아웃(fade out) 방식으로 음악이 사람과 함께 사라져버리는 '고별' 교향곡은 대단히 파격적인 시도가 아닐 수 없다. 교향곡의 '전통'을 완성한 사람이 바로 하이든 당사자라는 것을 고려한다면 더욱 이해가 쉽지 않다. 그러나 하이든이 작곡한 100곡이 넘는 교향곡과, 교향곡만큼이나 열정을 쏟았던 현악 4중주들을 살펴보면, 이 정도의 파격은 빙산의 일각에 지나지 않는다. 음악적으로 하이든이 교향악의 발전에 전력을 기울인 최초의 작곡가라는 사실은 잘 알려져 있지만

민속음악이라는 광대한 미개척 분야를 교향곡과 현악 4중주에 도입한 선구적인 작곡가라는 점은 늘 간과된다. 이런 도전과 시도는 이 위대한 작곡가의 태생적 환경을 바탕으로 한다. 그는 시골 마을에서 크로아티아 농부들이 일을 하거나 축제 때 부르는 민요들을 어릴 적부터 들으면서 자랐다. 그리고 그 멜로디를 귀족을 대상으로 하는 고상한 교향곡이나 현악 4중주에 삽입했다. 고지식한 당대 일부 평론가들은 이러한 하이든의 돌발 행동에 "음악에 대한 모독"이라며 독설을 퍼부었다. 그러나 에스테르하지 공을 비롯한 하이든을 사랑했던 귀족들은 하이든 대신 평론가를 내쫓았다. 수준 높은 관객의 열린 사고와 관대함 속에서 하이든의 파격은 전통으로 자리 잡을 수 있었다.

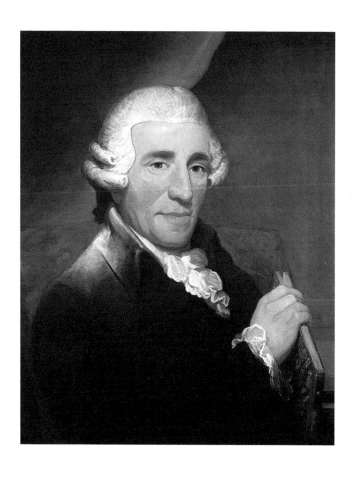

토머스 하디, 「요제프 하이든」, 1792년경.

에스테르하지 궁 내에 있는 하이든 홀.

109

에스테르하지 별궁의 음악회관 평면.

걸어 다니는 색마, 신이 아닌 인간의 알몸을 그리다

프란시스코 고야
Francisco Goya
(1746-1828)

미술계의 베토벤

하이든에서 베토벤으로 이어지며 고전음악은 보편적인 유럽 문화로 사뿐히 정착했다. 적어도 이 시기에 음악은 국적을 막론하고 국경선을 여기저기 자유롭게 넘나들며 향유되었다. 그러나 미술은 그렇지 못했다. 음악이 인류 공통의 정신적·사회적 가치를 널리 전파하는 동안 미술은 거꾸로 나름의 지방색과 민족주의 가치에 집착했다. 때문에 미술은 일단 국경을 넘으면 이해하기 힘든 작품이 되어버렸다. 화가 또한 굳이 외국인들을 설득하려 들지 않았다.

프란시스코 고야는 굳이 비교하자면 스페인 미술계의 베토벤이라 할 수 있다. 공화주의적 성향과 현세에서 안식을 얻지 못하는 기질, 시대를 초월한 특출난 재능, 그리고 심지어는 중년 이후 청력을 잃은 것까지 여러모로 베토벤과 유사점이 많았다. 그러나 똑같은 이상과 재능과 조건을 가지고도, 스페인에서 태어난 화가는 독일에서 태어난 음악가와 전혀 다른 길을 걸으며 전혀 다른 성향의 예술을 완성했다. 베토벤이 소리를 잃는 불행 속에서도 이상을 포기하지 않는 낙천주의자였던 반면, 고야는 여든두 살까지 천수를 누리며 대체로 궁지에 몰리지 않는 생애를 살았음에도 비관주의자에 가까웠다. 이러한 비관주의는 삶이 밝았던 시절에는 쾌락과 냉소로, 훗날 어두운 시절에는 잔인한 공포로 묘사되었다.

1746년 스페인 푸엔데토도스에서 태어난 고야의 인생은 명암이 확실했다. 세속적 출세와 욕망이 충만하던 젊은 날 그는 궁정화가로 일찌감치 입지를 굳혔다. 시민혁명과 근대화가 코앞에 와 있는 시점에, 고야는 국왕에게 무조건 충성하기에는 자신이 너무 잘났다고 자평했다.

왕실과 귀족의 사랑을 듬뿍 받는 와중에도 그는 틈틈이 자신의 천재성을 이용해 그들을 조롱하고 야유했다. 그 대표적인 사례가 그의 고용주인 카를로스 4세의 가족 초상화이다.

이 작품은 고야가 궁정화가가 된 지 1년 만에 카를로스 4세에게 위촉받은 초상화이다. 후원을 받는 입장이었음에도, 고야는 도통 이 무능한 국왕에게 호감을 느낄 수 없었다. 그가 왕실을 어떻게 생각하고 있었는지는 이 그림 한 장으로 충분히 짐작 가능하다. 일단 국왕이 아닌 왕비를 중앙에 배치시켰다. 그녀는 거센 치맛바람으로 남편을 제압하는 한편 여러 재상과 두루 부적절한 관계를 유지하며 실세를 유지했던 파렴치한 여인이었다. 이런 왕비에게 눌려 사는 국왕은 충분히 그러고도 남겠다 싶을 만큼 형편없이 그려졌다. 붉은 기운이 도는 얼굴은 술주정뱅이를 연상시키며, 앞으로 불쑥 튀어나온 배는 모자라고 아둔한 인상을 준다. 가장 오른쪽에 어색한 자세로 안겨 있는 갓난아기는 기형아로 태어났다. 권력 강화를 위해 친족 사이의 결혼을 마다하지 않았던 당시 스페인 왕실은 근친상간으로 태어나는 기형아로 골머리를 앓고 있었다. 그 밖에도 아예 고개를 돌려 누군지조차 알 수 없는 여성의 얼굴이라든가, 눈썹 바로 옆에 난 검은 반점을 두드러지게 강조한 왕의 누이의 얼굴에 이르기까지 그 어떤 인물에게서도 왕족으로서의 품위를 읽어내기 힘들다.

야유의 절정은 그림 왼쪽 뒤에 어렴풋이 그려진 고야 자신의 모습이다. 그림 속 왕족은 모두 열세 명인데, 13은 그 시대에도 불길한 숫자였다. 숫자 13을 피해가기 위해 그려 넣어진 고야는 우울하고 무심한 표정을 짓고 있다. 왕실 가족으로부터 바보 바이러스라도 옮을까 두려운

듯 아예 명도와 채도를 다르게 했으며, 이 때문에 고야는 그들과 다른 시공간에 떠 있는 유령처럼 보인다. 왕실을 모독하는 그림을 그리고도 고야는 무사할 수 있었을까. 물론이다. 자신들이 어떻게 그려졌는지조차 알아보지 못할 만큼 한심했던 그들은 고야의 그림에 더없이 만족하며 칭찬을 아끼지 않았다고 한다.

　이런 마당에 고야가 한층 더 대담해지는 것은 당연했다. 그는 원하는 만큼 사리사욕을 채워가며 당대 최고의 초상화가로 명성을 떨쳤다. 권력을 지향하면서도 동시에 권력을 조롱하는 고야의 이중적인 태도는 늘 수위가 아슬아슬했다. 그러나 스페인을 지배하던 가톨릭과, 그 종교가 지배하던 보수적인 풍습 아래에서는 제아무리 처세에 뛰어나다 할지라도 조심해야 했다. 고야는 때때로 타락한 성직자를 조롱하거나 외설적인 마녀 그림을 발표하곤 했지만, 그때마다 종교 재판소에 회부될까 두려워 이미 팔린 작품들까지도 도로 회수했다. 보수적인 종교와 가장 상충되는 고야의 본성은 바로 욕정이었다. 고야는 "걸어다니는 색마"라고 불릴 정도로 쾌락주의자로 악명이 높았으며, 돈과 권력과 재능을 한 몸에 지닌 이 화가에게 고귀한 신분의 여성들은 아낌없이 몸을 던졌다. 이런 주체 못 할 욕정을 그저 침대 위에서만 해결하고 끝냈다면 역시 희대의 천재가 아니었을 것이다. 기어이 그는 여성의 알몸을 화폭에 남기고 말았다.

　「옷 벗은 마하」라는 제목으로 그려진 이 그림은 세속 여성의 누드화가 금지되어 있던 가톨릭 사회에서 파란을 일으켰다. 당시 벌거벗은 모습 그대로 화폭에 담길 수 있는 여성은 그리스 신화나 성서에 나오는 여신처럼 신적인 존재뿐이었다. 고야는 자신과 잠자리를 함께한 여성의

요염한 자태를 누드 버전과 옷을 입은 버전 두 가지로 남겼는데, 그림이
발각되자마자 입고 벗은 두 그림 모두 교회에 압류당했고 고야는 외설죄로
종교 재판소에 회부되었다.

'딱 걸렸다'는 듯, 스페인 상류사회는 이 사건으로 크게 들썩였다.
재판정에서 "그림 속 여인은 내가 사랑하던 여자다"라는 고야의
발언으로 화제는 그림 속 모델의 신원에 집중됐다. 고야는 그 이름에
대해 함구했지만 근거 없는 소문은 꼬리에 꼬리를 물었는데, 유력한
후보는 고야와 친분이 두터웠던 알바 공작부인이었다. 그림의 주인공이
떠오르면서 소문도 새끼를 쳤다. 자기 아내의 누드화를 그렸다는 소문에
경악한 남편이 화실로 쳐들어오고 있다는 소식을 들은 고야가 약삭빠르게
옷 입은 버전을 완성해 남편에게 보여줬다는 것이다. 이 소문은 알바
부인이 사망한 이후에도 사그라지지 않았고, 손에 꼽히는 명문가였던 알바
가문은 결국 공작부인의 무덤까지 파헤치며 진위 파악에 나섰다. 시체를
살펴본 검시관은 그림 속 여인과 신체 구조가 일치하지 않는다는 소견서를
발표했다. 고야가 입을 딱 다물고 죽은 탓에 오늘날까지도 진실은
밝혀지지 않고 있다. 그러나 이 그림은 작가의 의도와 상관없이 신이 아닌
인간도 누드 모델이 될 수 있다는, 통념을 해방시킨 신기원으로 평가받고
있다.

본의 아니게 얻은 민족주의 예술가라는 영예

마흔, 그러니까 생의 절반을 넘기면서 고야의 삶은 부쩍 어두워졌다.
과로로 쓰러진 뒤 세비야로 휴가차 여행을 떠난 그는 이름 모를 병에
감염되었으며, 베토벤처럼 이명 증세로 괴로워하다 인생의 나머지 절반은

소리 없는 세상에 홀로 놓였다. 장수하긴 했지만 아내와 네 명의 자식, 그리고 가장 사랑했던 친구를 먼저 떠나보냈기에 말년은 무척 외로웠다. 게다가 승승장구하던 시절의 낭비벽 때문에 빚을 갚기 위해 그림을 그려야 하는 지경이었다.

　이때부터 고야는 삶의 화려한 외면을 비웃으며 어둡고 불편한 인간의 내면에 집중한다. 이때부터 화사했던 빛깔이 사라지고 블랙홀처럼 모든 것을 빨아들일 것 같은 끝없는 암흑이 그의 캔버스에 자리 잡기 시작했다. 무능한 왕권과 나폴레옹의 도발로 불안정한 사회는 그런 고야에게 늘 최상의 소재를 제공했다. 그는 전쟁으로 도륙난 인간의 신체와 정신을 여과 없이 묘사하는가 하면, 기괴한 형상으로 가득 찬 묵시록 같은 상징들을 과감하게 표현했다. 이 시기에 세간에는 그가 드디어 미쳤다는 풍문이 돌았다. 그러나 화가가 남긴 친필 편지들은 당시 그가 더없이 말짱한 정신을 가지고 있었음을 증명한다. 고야 스스로 이런 그림들을 일반인이 감상하기엔 낯설고 잔인하다는 사실을 잘 알고 있었다. 이 그림들은 고야가 죽을 때까지 감추어져 있다가, 사후 35년 뒤에야 일반인에게 공개되었다.

　이와는 별개로 고야가 세상에 특히 왕실에 알리고자 유달리 노력했던, 전쟁을 소재로 한 작품이 있다. 「1808년 5월 2일」과 「1808년 5월 3일」이라는 유화로, 제목의 날짜에 프랑스 나폴레옹 군대에게 총살당하는 마드리드 시민군의 참혹한 모습을 담고 있다. 스페인에 대한 애국심과 민족주의의 발로라는 해석과 함께 고야의 대표작으로 소개되는 이 작품에는 그러나 편치 못한 사연이 숨어 있다. 사실 고야는 민족주의자라기보다는 인류의 보편적 이성을 믿는 공화주의자에

가까웠다. 전쟁의 참상을 그린 그의 작품은 침략당한 조국의 아픔을 고발하는 것이기보다 인간의 이성을 무너뜨리고 인권을 유린하는 전쟁 자체를 비판하는 것이었다. 무엇보다 스페인 왕정을 불신하는 그에게 나폴레옹의 공격이 반드시 나쁜 소식은 아니었고, 나폴레옹을 격퇴하고 스페인 국왕이 되어 돌아온 페르난도 또한 그다지 달갑지 않았다. 국왕은 고야의 불충한 신념을 눈치채고 그를 경계하고 불신했다. 운신의 자유를 얻고 국왕의 심기를 건드리지 않으려 '애국'으로 읽힐 여지가 있는 두 편의 유화를 완성했던 것이다.

 1815년 완성된 이 그림들은 오늘날 고야의 대표작으로 추앙받지만 완성 당시에는 국왕의 호의를 얻지 못해 1872년까지 전시될 기회조차 얻지 못했다. 그러나 일단 세상에 공개되자, 특히 「5월 3일」은 유럽 전역에 커다란 파문을 일으키며 후대 화가들에게 깊은 영감을 주었다. 그 수혜자 중 한 명이 피카소였으니, 그는 1951년 「5월 3일」과 구도가 몹시 비슷한 「한국에서의 학살」이란 작품을 완성했다. 발가벗겨진 채 무장 군인에게 총살당하는 유약한 민중의 모습을 그리고 있는 이 그림은 1950년 황해도 신천군에서 3만 5,000명의 무고한 시민이 적인지 아군인지 모를 군인에게 학살당한 '신천 대학살'을 모티브로 하고 있다. 당시 한국만 빼고 전 세계 여론을 떠들썩하게 만들었던 이 '대학살'은 아직도 전모가 파악되지 않은 채, 전쟁의 참상을 고발하던 고야의 정신만을 계승하며 오롯이 예술작품으로서만 그 흔적을 남기고 있다.

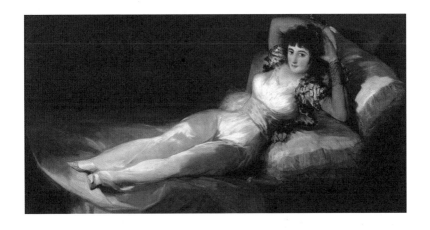

프란시스코 고야, 「옷 입은 마하」, 1800-05년, 프라도 미술관, 마드리드.

118

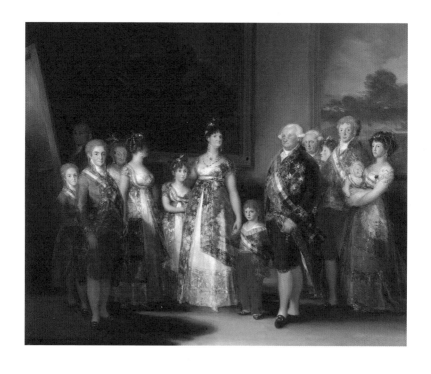

프란시스코 고야, 「카를로스 4세의 가족」, 1801년, 프라도 미술관, 마드리드.

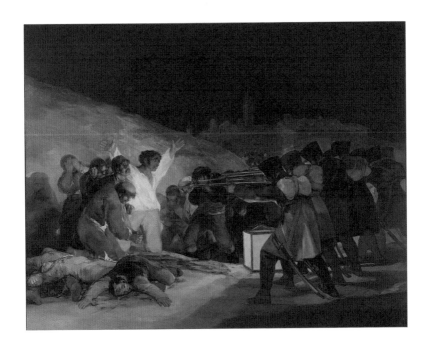

프란시스코 고야, 「1808년 5월 3일」, 1815년, 프라도 미술관, 마드리드.

그의
그림에서는
권력의
냄새가 난다

자크루이 다비드
Jacques-Louis David
(1748–1825)

카멜레온의 정치색

프랑스 역사에 한 획을 그은 걸출한 인물이었던 나폴레옹의 흔적이 몇 세기가 지난 지금까지도 선명하게 남아 있는 데는 예술의 힘, 더 정확히는 화가 자크루이 다비드의 힘이 컸다. 사진이나 레코드, 비디오와 같은 미디어가 없던 그 시절, 유일하게 의존할 수 있는 기록은 글과 그림뿐이었다. 자신의 재능을 잘 알았던 다비드는 미술적 기교를 이용해 당대 그 어떤 글보다도 더욱 선명하고 드라마틱한 이야기를 한 장의 그림에 압축했다. 그러나 그의 그림은 재미있을지는 몰라도, 반드시 사실을 전달한다고 볼 수는 없다. 한편으로는 작가 자신의 취향과 도덕성이 개입했고, 다른 한편으로는 그가 의탁하는 권력의 의도가 반영되었다. 그가 남긴 명작들은 실은 오늘날 포토샵에 버금갈 만큼 심각한 왜곡과 과장의 결과물이라고 볼 수 있다.

1748년에 태어난 그의 일생은 프랑스 부르봉 왕정과 프랑스혁명 그리고 나폴레옹의 쿠데타를 차례로 관통했다. 모든 국민에게 혁명을 강요하던 이 당시는 정치에 무관심한 것이 죄가 되는 시대였다. 흥미롭게도 왕정과 혁명, 쿠데타에 이르기까지 권력의 주체가 혼란스럽게 바뀌는 와중에 다비드는 매번 자신의 정치색을 바꾸며 주류의 자리를 꾸준히 지켰다. 혁명이 일어나기 전만 해도 다비드는 자유, 평등, 박애의 메시지를 전달하기보다 자신의 그림을 프랑스 마지막 국왕 루이 16세에게 알리는 데 더 관심을 가졌다.

기회는 초기작 「소크라테스의 죽음」을 통해 찾아왔다. 1787년 살롱전에 출품된 이 작품은 루이 16세의 의뢰로 동일한 소재를 그린 당대 최고의 화가 피에르 페롱의 작품과 함께 전시되었다. 기교 면에서

페롱은 다비드의 적수가 될 수 없었다. 대중과 평단 모두 다비드의 완승을 선언했고, 이를 계기로 다비드는 루이 16세의 눈에 들어 왕실로부터 청탁을 얻는 화가가 되었다. 그러나 시민혁명을 목도하며 시대의 변화를 예감한 다비드는 한 치의 주저함도 없이 혁명 노선으로 갈아탔다. 1792년에는 국민공회 의원으로 선출되어 루이 16세와 마리 앙트와네트 왕비의 처형에도 찬성표를 던졌다. 여러 혁명 노선 중에서도 급진파인 자코뱅당에 가담해 의장까지 지낸 그는 혁명의 대의명분을 선전하는 그림을 수도 없이 생산하기 시작했다.

마라의 죽음과 배신자의 생존

친혁명가로 열띤 활동을 벌이던 시기 그의 대표작은 그 유명한 「마라의 죽음」이다. 프랑스 대혁명이 낳은 영웅 혁명가 장폴 마라는 본래 안과의사 출신으로 40대에 정치에 뛰어들어 특유의 독설과 현란한 언변으로 인기를 한 몸에 안았다. 로베스피에르가 이끄는 자코뱅당의 핵심 인물로 승승장구하자 그를 두려워한 반대파의 기소로 법정에서 재판을 받기도 했다. 그러나 이마저도 무죄 판결을 받으면서 오히려 마라의 인기는 한층 더 높아졌다. 그러던 어느 날, 지병인 피부병 때문에 평소 습관대로 욕조에 몸을 담그고 일을 보던 마라는 낯선 여인의 방문을 받았다. 일자리 청탁일 것이라 생각했던 그는 아무런 의심 없이 여인을 집 안으로 들였으나 반대파 지지자였던 그녀는 품고 온 칼로 그의 가슴을 찔렀다. 마라가 단칼에 숨을 거둔 그날 밤, 그와 돈독하게 지내던 다비드는 살해 현장으로 달려갔으며, 자신이 본 장면을 그대로 그려 프랑스 시민들에게 보여주겠노라 선언했다. 이렇게 완성된 것이 바로

「마라의 죽음」이다.

그러나 이 작품은 다비드의 말처럼 있는 "그대로" 사실을
그렸다고 말하기 힘든 구석이 다분하다. 그림 속 마라는 실제보다 훨씬
잘 생긴 데다가, 매끈한 피부에서는 피부병의 흔적을 전혀 찾을 수 없다.
욕실 한 켠에서 은은하게 새어나오는 조명은 현실 세계에서 발생한 살해
현장이라기보다는 성서에 나오는 성인의 순교 장면을 연상시킨다. 이것이
바로 다비드를 비롯한 혁명파의 의도였다. 그들은 마라의 죽음에서 젊은
나이에 억울하게 죽은 예수의 희생을 보여주고 싶어 했다. 생전에도
인기가 높았지만 마라의 카리스마는 비명횡사하면서 더욱 강렬해졌다.
그를 살해한 여인은 민중의 격렬한 항의와 야유 속에 단두대에서
처형당했으며, 주요 혁명 거물들과 수많은 군중이 밀집한 가운데 치러진
마라의 장례식에서는 "그는 예수처럼 민중을 사랑했고, 그들을 위해서
싸웠다"는 추도사가 낭독됐다. 그의 시신은 "시민의 적에 의해 살해된
시민의 친구 여기 잠들다"라는 비문과 함께 프랑스 역사에 공헌을 남긴
사람만이 잠들 수 있는 팡테옹에 묻혔다. 심지어 파리 교회들은 그를
추모하기 위해 십자가 대신 마라의 흉상을 세우기까지 했다.

하지만 그리 오래 지나지 않아 마라가 죽음으로 누린 명성이
얼마나 덧없는 사상누각이었는지가 드러났다. 그가 가담했던 자코뱅
정권이 무너지면서 마라의 신화도 유효기간이 끝났다. 마치 기억을
지우는 약을 먹은 것처럼 사람들은 더 이상 그를 추억하지도 숭배하지도
않았다. 교회에 있던 마라의 흉상은 모두 철거되었으며 시신마저
팡테옹에서 일반 묘지로 이장됐다.

마라가 관여했던 공포정치가 유발한 트라우마는 자신들이 한때

떠받들던 영웅을 한순간에 부정할 만큼 강렬한 것이었다. 1793년부터 거의 10개월에 걸친 로베스피에르의 공포정치 시대에 혁명의 이름으로 무려 3만 명이 넘는 사람이 단두대에서 목숨을 잃었다. 공포정치에 대한 반발로 부르주아 중도파의 쿠데타가 일어나 실각한 로베스피에르는 국민공회에 소환되었고, 자신이 정적들에게 그러했던 것처럼 똑같이 투표를 통해 단두대에서 목숨을 잃었다. 로베스피에르의 재판이 열리던 그날, 다비드는 병을 핑계 삼아 투표에 참석하지 않았다. 로베스피에르를 지지했던 자신에게 돌아올 화살이 두려웠던 것이다. 이틀 뒤 그 또한 강제로 국민공회에 소환되었으며 예상대로 배신자, 반동분자, 예술의 전제군주라는 욕설을 들으며 사형 투표에 부쳐졌다. 쿠데타의 주역 중 한 명인 탈리앙은 "우리는 미덕과 자유만을 원하는 중요한 시기를 맞이했으며, 아무리 훌륭한 재능을 가졌을지라도 이에 부합하지 않으면 쓸모가 없다"라는 발언으로 다비드를 궁지로 몰았다. 마룻바닥이 얼룩질 정도로 엄청난 땀을 흘리며 불안해하던 다비드는 "로베스피에르의 열정에 속았던 것이며, 내 심장은 순수한데 오직 나의 머리가 잘못되었던 것"이라며, 목숨을 부지하기 위해 옛 동지들을 배신하는 발언을 서슴지 않았다. 처형을 면한 다비드는 로베스피에르를 지지한 죄목으로 만 5개월간 투옥되었다.

나폴레옹이 반한 그림들

5개월간의 옥살이를 끝낸 다비드는 뤽상부르 궁으로 강제로 옮겨져 다시 감금 생활을 계속해야 했다. 감금 내내 그림만 그린 다비드의 기교는 투옥 이전보다 더욱 강렬하고 날카로워졌다. 그러나 권력에

빌붙어 기회를 호시탐탐 노리는 기질은 옥살이로도 바뀌지 않았다. 사실, 다비드는 시대를 한 발 앞서 내다보는 통찰이 부족했다. 그럼에도 불구하고 매번 권력과 정권이 먼저 그에게 프러포즈해온 것은 온전히 다비드의 재능 덕분이었다. 나폴레옹도 마찬가지였다. 그들이 처음 만난 것은 1797년 봄이었다. 이탈리아 원정을 떠나던 나폴레옹은 다비드에게 자신과 동행하여 전투 장면을 그려달라고 요청했지만, 다비드는 이를 거절했다. 다비드도 나폴레옹의 원정이 대승리를 거둘 거라는 건 예상했지만, 이 인물이 프랑스의 제 1인자가 될 것이라고는 상상도 하지 못했다.

원정에서 돌아와 쿠데타를 일으켜 실권을 장악한 나폴레옹은 정부의 공식 출범을 축하하는 자리에 감금당해 있던 다비드를 초청했다. 이번에는 다비드 측에서 먼저 나폴레옹의 초상화를 제안했고, 물론 나폴레옹은 쾌히 승낙했다. 그렇게 해서 백마를 타고 "내 사전에 불가능이란 없다"라는 명언을 남기며 알프스 산맥을 넘는 나폴레옹의 대표적인 초상화가 완성되었고, 나폴레옹은 이 그림 하나로 다비드에게 흠뻑 반해버렸다. 사실 「알프스 산맥을 넘는 나폴레옹」도 실제와는 다른 내용을 함축하고 있다. 알프스 산을 넘을 당시 나폴레옹이 타고 있던 것은 사나운 백마가 아닌 얌전한 노새였으며, 선두에서 위축된 군인들을 이끌고 산맥을 넘은 것이 아니라 군인들을 먼저 보낸 뒤 안전을 확인하고 뒤를 쫓은 것이었기 때문이다.

다비드의 프로파간다를 지향하는 예술은 나폴레옹 대관식에서 절정에 이르렀다. 다비드의 대표작이라 할 수 있는 「나폴레옹의 대관식」은 나폴레옹이 다비드에게 거액을 주며 직접 청탁한 것이었다.

오늘날 우리는 이 그림에서 이미 관을 쓰고 있는 나폴레옹이 왕비 조제핀에게 왕관을 씌워주는 것을 볼 수 있다. 나폴레옹의 대관식인데 다비드는 왜 하필 주인공이 아닌 왕비의 대관 장면을 선택했을까. 바티칸에서 초대되어 참석한 교황은 왜 뒤에서 멀뚱멀뚱 서 있기만 하고 나폴레옹이 왕비의 왕관을 씌워주고 있는 것일까? 이날 대관식에서는 돌발 상황이 벌어졌다. 교황이 나폴레옹에게 왕관을 씌워주려고 하기 직전, 나폴레옹은 교황의 손에서 왕관을 빼앗아 자신의 머리에 직접 썼다. 일순간 시간이 정지된 듯 모두가 놀라고 있던 찰나, 나폴레옹은 이번에는 조제핀의 머리에 자신이 왕관을 씌워줬다. 자신의 왕위와 권력이 남으로부터 물려받은 것이 아니라 스스로 쟁취한 것이라는 것을 암시하는 행동이었다. 그러나 그림을 그리는 다비드는 난감했다. 직접 왕관을 쓰는 황제의 모습을 그리자니 어쩐지 불경스럽게 느껴졌다. 그렇다고 200명이나 되는 하객이 지켜본 대관식을 거짓으로 묘사할 수는 없었다. 결국 궁여지책으로 그는 조제핀에게 왕관을 씌워주는 나폴레옹의 모습을 선택했다. 나폴레옹은 훗날 매우 만족스러워 하며 이 예술가의 감각에 경의를 표했다고 한다.

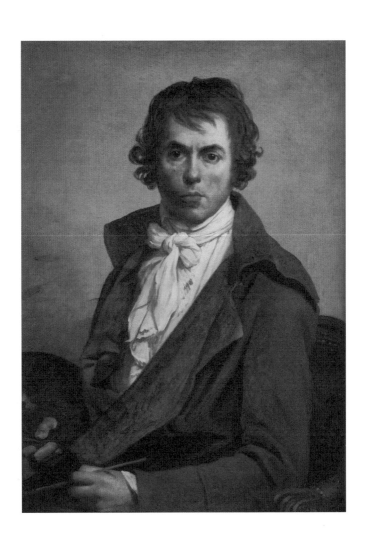

자크루이 다비드, 「자화상」, 1794년, 루브르 박물관, 파리.

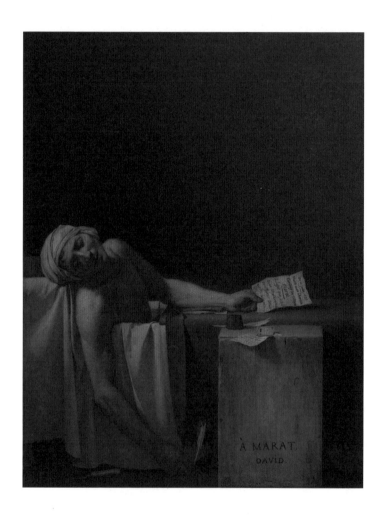

자크루이 다비드, 「마라의 죽음」, 1793년, 벨기에 왕립 미술관, 브뤼셀.

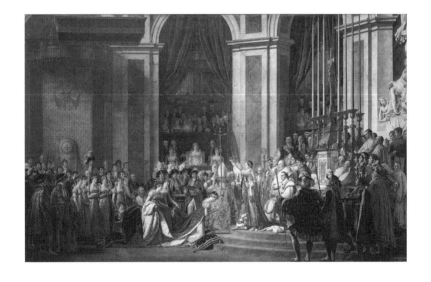

자크루이 다비드, 「나폴레옹의 대관식」, 1807년, 루브르 박물관, 파리.

나의 편이 아니라면 나의 적이다

윌리엄 블레이크
William Blake
(1757–1827)

가장 더러운 곳에서 태어난 가장 순수한 소망

당신이 보는 모든 것은
비록 그 모습이 외부에서 찾아온 듯 보이지만
실은 내면에서, 당신의 상상력에서 비롯되는 것이다.
유한한 세상은 단지 그것을 비추는 그림자일 뿐.
― 윌리엄 블레이크

애플 창업주 스티브 잡스는 윌리엄 블레이크의 열혈 추종자였다.
일이 잘 풀리지 않을 때마다, 아이디어가 쉽게 떠오르지 않을 때마다
그는 윌리엄 블레이크의 시집이나 화집을 펼치곤 했다. 하지만 정작
윌리엄 블레이크가 생존해 있을 때에는 누구라도 드러내놓고 "윌리엄
블레이크의 열혈팬"이라고 말하기는 쉽지 않았을 것이다. 잡스에게
끊임없는 영감의 원천이 되어준 이 천재는 동시대 사람들에게는
"미치광이" 취급을 받았다.
　　윌리엄 블레이크는 1757년 태어나 1827년 사망했다. 인류의
운명에 극적인 영향을 끼친 가장 중요한 사건들이 연달아 일어난
시기였다. 프랑스혁명이 일어났고, 낭만주의가 전 유럽을 뒤덮었으며,
윌리엄 블레이크가 살던 런던에서는 산업혁명이 시작됐다. 소수의
자본가들과 대토지 소유자들에 의해 주도된 산업화는 기계화를 이룬
공장이 가내 수공업을 대신하며 겉으로 보기에 인간의 삶을 더욱
윤택하게 만든 듯 보인다. 실제로 이 시기 영국은 유럽에서 가장 부유한
국가로 급성장했다. 그러나 실상은 겉보기만큼 단순하지 않았다. 민중의

삶은 오히려 산업화 전보다 훨씬 더 곤궁해졌다. 소작농들은 지주로부터 쫓겨나 도시로 내몰렸고 가난한 임금 노동자로 전락했다. 세계 산업과 금융의 중심지였던 런던의 뒷골목은 거지와 병자, 창녀들로 북적거렸다.

블레이크는 런던에서 태어나 평생을 살았다. 아버지는 양말 장수였고 블레이크는 일곱 남매 중 셋째였다. 사실인지 알 수 없으나 블레이크는 어린 시절 비범한 영적 능력을 보였다고 한다. 창가에서 천사와 이야기를 나누고, 동네 언덕에 올라가 하늘을 손으로 직접 만졌다고도 하는데, 아마도 그가 처한 우울한 현실 세계에 대한 지독한 거부에서 비롯된 환각이었을 것이다. 어쨌거나 세상의 가장 밑바닥에서 세상을 초월한 지고한 존재를 만나는 환상 체험은 훗날 그의 예술 세계의 모태가 된다. 동시에 왜 그가 동시대 사람들로부터 미친 사람 취급을 받았는지 알 수 있는 대목이기도 하다.

빈민층 아이들이 흔히 그러하듯, 윌리엄 또한 온전한 교육을 받지 못했다. 쓰고 읽는 것이 전부였으며, 그나마도 학교가 아닌 어머니에게서 배운 것이었다. 독실한 신교 신자였던 어머니는 아들에게 성경을 열성적으로 읽어주었는데, 미술을 따로 배운 적 없는 윌리엄은 어머니가 읽어주는 성경 이야기를 그림으로 묘사하곤 했다. 그림 신동이 났다는 소문은 런던 시내까지 퍼져, 윌리엄은 열네 살이 되던 해 판화가 제임스 바자이어의 제자로 입문한다. 바자이어 밑에서 지낸 7년 동안 윌리엄은 건축과 조각을 위한 스케치와 판화 기법을 터득했다. 하지만 윌리엄의 도제 기간은 그의 스승에게는 실로 인내의 시간이었다. 윌리엄은 그닥 고분고분하거나 차분한 성격이 아니었으며, 자신의 감정을 솔직하게 분출하는 성마른 젊은이였다. 게다가 바자이어의 판화는 유행에 뒤진

고루한 스타일이었고, 제자는 자신이 스승의 작품에서 느낀 감상을 있는 그대로 쏟아내어 스승의 마음에 상처를 입혔다. 그럼에도 바자이어가 윌리엄을 포기하지 않은 이유는 그의 천재성 때문이었다. 도제 말년에 바자이어는 윌리엄에게 런던에 있는 고딕 양식의 교회들을 습작하도록 했다. 여러 교회 중에서도 웨스트민스터 사원은 윌리엄에게 결정적인 감흥과 영감의 원천을 제공했다.

스승의 추천으로 윌리엄 블레이크는 1778년 로열 아카데미 미술원에 전액 장학생으로 입학했다. 정통 엘리트 교육을 지향하는 왕립 미술원의 교육은 그러나 어린 시절 빈민촌의 경험이나 도제 시절 교회로부터 받은 영감에 훨씬 미치지 못했던 것 같다. 6년의 교육을 마치고 졸업한 뒤 윌리엄 블레이크는 프랑스혁명이 발발하던 바로 그해, 시집 『순수의 노래』를 내놓으며 예술계에 데뷔했다. 글과 그림 모두에 재능이 있던 그의 첫 작품은 자신이 쓴 시에 삽화까지 직접 그려 넣은 것이었다.

한 알의 모래에서 세계를,
한 송이 들꽃에서 천국을 본다.
그대 손바닥에 무한을 쥐고
찰나의 순간을 통해 영원을 보라.
—「순수의 전조」

세상의 모든 순수와 사랑을 다 담을 듯이 순결하고 아름답게 시작되는 이 시는 후반부로 갈수록 천상에서 내려와 블레이크가 경험한 삶의

어두운 이면을 가감없이 고발하다가, 마침내는 "거리 여기저기에서 들려오는 창부의 흐느낌은 늙은 영국의 수의를 짜리라"라는 비장한 예언으로 끝난다. 이후에 발표된 모든 시집은 이러한 기조에서 크게 벗어나지 않았다. 아니, 오히려 더욱 비판적이고 날카롭게 다듬어졌다. 그저 부에 대한 환상만을 품고, 그보다 더 큰 비참한 현실은 외면하고 싶었던 영국 사교계는 블레이크의 시집에 크게 동요했다. 동요의 불길에 블레이크가 그린 그림은 기름을 들이부었다. 자연과학의 발달로 과학적인 원근법과 사실 묘사가 중시되던 당시 회화계의 풍토에 정면으로 반발하며, 블레이크는 그림에서 원근법을 아예 무시하고 단순하면서도 강렬한 환상 세계를 거칠게 표현했다. 로열 아카데미에서 그를 가르쳤던 스승들은 거품을 물었다. 블레이크는 인간의 언어로는 표현할 수 없는 상징들을 그리며 사실 묘사를 넘어선 인간의 원초적 체험을 구현하고 싶어 했다. 이런 영적 환상 세계를 뒷받침하기 위해, 그는 존 밀턴의 『실낙원』이라든가 『욥기』와 같은 종교 이야기를 소재로 삼았다.

블레이크의 강렬한 동판화와 현실을 고발하는 시들은 상류 사회에서 지탄을 받았고, 결국 경제적 후원이 끊겨버렸다. 그의 재능을 아끼던 일부 친구들은 블레이크에게 표현의 강도를 조금만 낮추라고 조언했다. 블레이크는 이렇게 답했다.

"나의 편이 아닌 사람은 나의 적이다. 중간이나 중용은 있을 수 없다."

그는 "넘치는 편이 모자란 것보다 낫다"고 여기는, 중용의 덕에서 한참 어긋나는 극단적인 성격의 소유자였다. 그러니 자신의 감정이나

생각을 솔직하게 표현하지 않는 것이 신사의 예의이라고 여겼던 런던
사교계와는 처음부터 친하게 지낼 수가 없었다. 그들은 블레이크를
"천사를 실제로 보았다"는 등 헛소리를 하는 광인으로 몰아부쳤다.
극소수의 지인들이 소개해주는 일감과 후원금으로 근근이 생계를
이어가던 그는 수중의 마지막 동전으로 산 연필로 단테의『신곡』동판화
시리즈를 그리다가 쓸쓸하게 숨을 거두었다.

'중용은 없다'를 외치는 추종자들

윌리엄 블레이크의 시와 그림 들은 보수적인 영국 문화 속에 거의 100년
가깝게 사장되어 있다가, 20세기 중반에 다시 발굴되기 시작했다. 그의
작품의 가치를 한눈에 알아보고 발굴한 주체는 영국인이 아니라 신대륙
미국의 히피 세대였다. 1960년대부터 70년대 사이에 일어난 반전 운동,
흑인 인권 운동, 페미니즘 운동을 한꺼번에 겪으면서 이데올로기 변화와
사회 혁명을 극한으로 경험한 젊은이들은 보수적인 기성세대에 환멸을
느꼈다. 기득권의 문화와 전통이란 명분 아래 유지되던 각종 편견과
차별을 정면으로 반박하며 자유로운 이상을 꿈꾸는 윌리엄 블레이크의
예술은 이들에게 작게는 숨을 쉴 수 있는 안식처가, 크게는 그들이
표방하는 이념적 상징이 되어주었다.

블레이크의 세례를 받은 유명 인사는 이 시대에 청년기를 보낸
스티브 잡스뿐이 아니었다. 1960년대 '시대의 아픔'을 노래하던 미국의
록 그룹 '도어스'도 마찬가지였다. '도어스'라는 밴드 이름 자체가 "알려진
것과 알려지지 않은 것 사이에는 문이 있다. 인식의 문이 깨끗하다면
무한하게 보일 것이다"라는 블레이크의 시에서 유래한 것이다. 2016년

노벨 문학상을 수상한 밥 딜런은 '소중한 천사'라는 노래에 블레이크의 글을 인용해 "당신이 신자가 아니라면 무신론자이다. 그리고 중립 지대는 없다"라는 가사를 쓰며 애매모호하게 중용의 미덕을 발휘하는 회색분자들을 꼬집었다. "나는 이 시대 최고의 지성들이 광기에 의해 파멸되는 것을 보았다"라고 외친 미국 비트 세대의 대표 시인 앨런 긴스버그 역시 블레이크 추종자였다.

　20세기 블레이크 추종자들의 공통된 점은 그들이 블레이크의 급진적인 사상은 물론 성마르고 극단적인 성격까지 공유한다는 데 있다. 남과 다른 자신만의 세계관을 거리낌없이 표현하는 그들에게는 기존 관념에 오염되지 않은 순수의 뿌리가 깊고 튼튼하게 박혀 있었다.

137

윌리엄 블레이크, 단테의 『신곡』 삽화 시리즈 「미노스」, 1827년, 빅토리아 내셔널 갤러리, 멜버른.

138

윌리엄 블레이크, 『순수의 노래』 표지.

윌리엄 블레이크, 「양」, 『순수의 노래』.

같으면서 달랐던 두 예술가

볼프강 아마데우스 모차르트
Wolfgang Amadeus Mozart
(1756-1791)

루트비히 판 베토벤
Ludwig van Beethoven
(1770-1827)

작곡만큼 고단했던 체불 임금 받아내기

음악가들의 수입 및 보수와 관련된 소음은 비단 어제오늘 일이 아니다. 예술가가 왕에게, 그다음에는 귀족에게 종속되던 시절, 음악가는 임금 지불을 미루는 주인에게 정중하면서도 강력한 탄원서를 작성하는 데 작곡만큼이나 열정을 불태웠다. 1604년 이탈리아 만토바 공국의 음악가 클라우디오 몬테베르디는 임금 지급을 차일피일 미루고 있는 주인에게 독촉 편지를 보냈다. 돈주머니를 쥐고 있는 갑에게 을은 '항의' 서한을 보내면서도 겸손할 수밖에 없었다.

> "이 보잘것없는 진정서에 별 다른 의도가 없음을 부디
> 존엄한 나리께서는 헤아려주시기 바랍니다. 다만 지난 다섯
> 달간 밀린 보수는 제게 무엇보다도 절박한 문제가 아닐 수
> 없습니다."

과중한 궁정 업무와 보수 문제로 번번이 실랑이를 벌이다가 기운이 다 빠져버린 몬테베르디는 4년 만에 사직서를 제출했다. 그제야 몬테베르디의 봉급은 인상됐지만, 예술에 무지한 만토바 공작의 아들이 공국을 계승하면서 결국 몬테베르디는 해고당했다. 오갈 데 없는 신세의 작곡가를 끌어안은 곳은 경쟁 도시 베네치아였고, 그곳에서 몬테베르디는 마침내 자신의 예술적 재능을 온전히 꽃피웠다. 예술과 더불어 도시의 명성 또한 피어올랐음은 물론이다. 우연이지만 몬테베르디를 홀대한 만토바 공국은 그가 떠나자마자 르네상스 도시국가의 광채를 잃고 쇠퇴의 길로 접어들었다.

그나마 음악가들에게는 왕과 귀족들이 권력을 쥐고 있던 시대가 더 속 편했을지도 모른다. 복불복일지언정 하이든처럼 예술적 안목이 뛰어난 군주를 만난다면 팔자를 고칠 수 있었기 때문이다. 예술가에게 돈은 명예보다 중요했다. 그들은 노동 계급이었고 그들에게도 당연히 부양할 가족이 있었다. 가장의 가장 절실한 임무는 가족을 부양하는 것이었고, 그것은 하이든의 두 제자인 모차르트도, 베토벤도 마찬가지였다.

하이든의 제자들은 스승만 한 또는 그를 뛰어넘는 재능을 가지고 태어났을지는 몰라도 스승만큼 운을 타고나지는 못했다. 그들은 신분 제도가 흔들리는 격변기를 살았다. 여전히 왕도 있고 귀족도 있지만, 동시에 시민이 스스로의 권리를 자각하기 시작한 시절이었다. 귀족들은 여전히 문화 예술을 향유했지만 전속 작곡가와 악단을 거느릴 만큼 풍족하지는 못했다. 기득권자의 후원은 사라졌고 예술품은 신분에 상관없이 누구든지 사고팔 수 있는 상품으로 거래되기 시작했다. 음악가들의 삶 또한 불확실성의 파도를 헤쳐 나아가는 모험이 되었다. 그것이 모차르트와 베토벤의 삶이었다.

모차르트와 베토벤은 같은 듯 다른 삶을 살았다. 둘 다 평민인 음악가의 자식으로 태어났고, 신동으로 소문이 자자했으며, 교육열이 뜨거운 아버지를 두었다. 성년이 되어서는 경제적 안정을 위해 어떻게든 궁정음악가가 되고자 자존심을 구기며 몸부림쳤지만 결국 자의 반 타의 반으로 프리랜서 음악가로 자립했다. 비슷한 배경과 조건에도 불구하고 그들의 삶은 매우 달랐다. 음악가에 대한, 정확히는 음악에 대한 사람들의 인식이 그 사이에 변했기 때문이다.

모차르트의 상황: 신문기자처럼 일하다

신동으로 태어난 유쾌한 낙천주의자였던 모차르트는 모두의 사랑을
한 몸에 받았다. 그러나 만인으로부터 받는 사랑과 경제 사정은 결코
비례하지 않았다. 또한 만인이 모차르트에게 베푼 감정은 한갓 하층계급
'풍각쟁이'에게 베푸는 애정이었지 결코 '존중'은 아니었다.

신동 시절의 귀여움이 사라진 성인 모차르트의 고용주들은
전속 음악가를 만만하게 다루었다. 구두쇠였던 잘츠부르크 대주교는
모차르트의 급료를 절반으로 삭감했다. 그렇지 않아도 주방 급사보다도
낮은 대우에 억울했던 모차르트는 대주교와 크게 한판 싸움을 치르고
직장을 박차고 나왔다. 대책이 없지는 않았다. 모차르트는 빈에서 여전히
인기가 좋았다. 그곳에서 악보를 출판하고, 레슨을 하고, 오페라를
발표하면 제법 돈을 벌 수 있을 거라 생각했다. 그리고 자신을 아끼는
황제의 전속 악장이 되는 것이 궁극의 목표였다.

처음에는 모든 것이 순탄하게 돌아가는 듯싶었다. 황제는 정말로
모차르트에게 몇 곡의 오페라를 위촉했다. 유럽 전역에 퍼진 그의
명성을 듣고 도처에서 제자들이 몰려들기도 했다. 그러나 명성만큼 돈이
쌓이지는 않았다. 신은 이 천재의 두뇌에 남다른 예술성을 과도하게
주입하는 대신 깜박하고 경제관념을 삭제한 듯싶다. 남들 앞에서 허세를
부리기 좋아했던 모차르트는 귀족들과 어울려 파티를 일삼다 파산할
지경에 이르곤 했고 아내 콘스탄체는 남편만큼이나 살림에 서툴렀다.
모차르트는 저축을 하는 대신 쓰는 만큼 채우려고 했다. 미술사학자 판
론은 모차르트를 가리켜 "신문기자처럼 일했다"고 묘사한다. 하루 여덟
시간 이상을 작곡하고 연주하고 또 연습했다. 그 결과, 서른여섯 살의

나이에 요절했음에도 무려 626곡의 작품을 남겼다. 그럼에도 모차르트 부부는 시장의 식료품 가게나 빵집 주인보다도 빈곤한 삶을 살았다.

상황이 나아질 기회도 있었다. 1789년 프로이센 왕이 엄청난 임금을 제의하며 자신의 악단을 지휘해달라고 요청해왔다. 고정 수입이 기다리는 궁정 악장의 자리가 바로 눈앞에 있었다. 그러나 이 소식을 들은 오스트리아 황제는 모차르트에게 점잖게 다음과 같은 편지를 보냈다.

"그대가 빈을 저버리지 않으리라 믿소."

주는 것 없이 간섭만 하겠다는 이 편지의 진짜 의도를 몰랐던 모차르트는 순진하게 감동을 받았다. 이 말뿐인 사랑으로 모차르트는 빈에 눌러앉았고, 과로로 죽었다. 그를 사랑한다던 빈은 모차르트를 외롭게 떠나보냈다. 폭우 속에 진행된 장례식 행렬에는 그의 반려견만이 뒤따랐고, 콘스탄체는 빚밖에 남긴 것 없는 남편을 위해 관을 준비할 만큼 애정을 가지고 있지 않았다. 결국 시청에서 무료로 제공하는 낡은 관에 실려 간 그의 시신은 극빈자들의 공동묘지로 향했다. 당시 여러 시신이 한꺼번에 매장된 탓에 오늘날까지도 그의 시신은 발굴되지 않고 있다.

베토벤의 상황: 나이를 속여 신동이 되다

베토벤의 상황은 모차르트보다 "심정적으로는" 더 열악했다. 모차르트에게는 완고했지만 든든한 버팀목이었던 아버지가 있었다. 베토벤의 아버지는 정반대였다. 어린 모차르트가 신동으로 성공했다는 소식을 전해 들은 베토벤의 아버지는 자신의 아들을 데리고 비슷한

장사를 해보기로 결심했다. 다섯 살 때 아들에게 바이올린을
쥐어주었지만 결과는 신통치 않았다. 재능도 문제였지만 베토벤은
모차르트와 달리 고집불통에 반골 기질이 강했다. 아버지는 종목을
피아노로 바꾸어 다시 시도했고, 베토벤이 어느 정도 수준에 올랐을
때는 '신동'이라 부르기 애매한 나이가 되어버렸다. 결국 아버지의 강요로
베토벤은 아홉 살 때 나이를 두 살이나 깎아서 공개 연주회를 가졌다.
청중들은 감쪽같이 속아 넘어갔다. 놀랍게도 베토벤 스스로도 깜빡
속아 넘어갔다. 청중들의 열광에 압도된 베토벤은 이때부터 자발적으로
자신의 나이를 두 살 어리게 세기 시작했다.

성악가였던 베토벤의 아버지는 집안의 골칫거리였다. 그는 자신의
급료는 물론 아들이 연주로 버는 돈까지 모두 술값으로 탕진했다. 장남
베토벤은 이런 아버지를 비롯해 어린 동생들을 부양해야 하는 소년
가장이었다. 모차르트와 베토벤의 공통점은 경제관념이 없었다는
점이다. 부유하지 않았지만 굳이 가난한 것을 드러내고 싶지 않을 만큼
자존심이 셌던 점도 닮았다. 베토벤은 친척들 앞에서는 자못 형편이
넉넉한 것처럼 허세를 부리며 돈을 낭비했다. 덕분에 명성이 쌓일수록
부양해야 할 대상도 늘어났다. 친척들이 자식들을 베토벤에게 떠맡겼기
때문이다. 평생 독신으로 살다 간 베토벤이었지만, 형제는 물론 조카까지
부양해야 했던 그의 팔자는 모차르트보다 나을 바가 없었다.

무엇보다 베토벤은 사교성이 부족했다. 그는 늘 사람들이
자신을 홀대한다고 불평했으며 사람을 믿지 않았다. 집주인이 마음에
안 든다고 이웃이 시끄럽다고 화를 내기 일쑤였고, 1년에 서른 번 넘게
이사를 다니기도 했다. 귀족 앞에서도 무례하다 싶을 만큼 할 말 다하는

성질이었다.

사람들은 그를 좋아하지는 않았지만, 존경했다. 그 기점은 교향곡 3번 「에로이카」였다. 나폴레옹을 위해 작곡했다가 그가 황제가 되자 거침없이 그를 비판하며 '나폴레옹에게 바친다'고 적혀 있던 악보 커버를 찢어버렸다. 한때 궁정악장이 꿈이었던 베토벤이었지만 그의 생각과 사상은 시민사회로의 변화에 걸맞게 진화했고, 그의 음악은 이를 대변했다. 음악이 단순한 유흥이 아닌 사상의 표현으로, 존중의 대상으로 인정받기 시작했던 것도 이때부터다.

괴팍한 성격 탓에 곁에 친구가 거의 남아나지 않던 베토벤이었지만, 그가 죽자 엄청나게 많은 사람들이 쏟아져 나와 장례식 행렬에 동참했다. 그의 음악을 애청하던 귀족은 물론, 들을 기회가 거의 없던 소시민들까지 그의 죽음을 애도했다. 베토벤의 관을 옮길 길을 트기 위해 군대가 동원될 정도였다. 바로 한 세대 전, 개 한 마리만이 따르던 모차르트의 장례식과는 판이하게 다른 풍경이었다.

베토벤의 제3번 교향곡「에로이카」악보 위에 놓인 베토벤의 보청기.

요제프 하이케, 「모차르트의 관」, 1860년경.

프란츠 슈퇴버, 「베토벤의 장례식」, 연도 미상.

스스로 소문을 만들어 셀러브리티가 되다

니콜로 파가니니
Niccolò Paganini
(1782–1840)

타고난 흥행사의 등장

19세기 초 교통의 발달은 음악을 원하는 이들이 있는 곳이라면 어디든 음악가들을 데려다 주었다. 음악은 더 이상 귀족이나 국왕의 소유가 아니었다. 음향 시설이 썩 좋지 않은 궁정의 만찬회장에서 시종 대우를 받던 시절은 지나갔다. 음악가는 자신만을 바라보고 열광하는 콘서트홀을 선호하기 시작했고 각 도시는 음악가를 유치할 수 있는 홀을 갖추어나갔다. 하지만 공연장을 짓는 것만으로는 부족했다. 공연의 수지를 맞추려면 더 많은 청중을 불러 모아야 했다. 예전처럼 예술기의 재능에만 의존하기에는 공연 규모도 시장도 너무 커져 있었다. 돈과 예술이 직접적인 관계를 맺게 되면서 예술 이상의 그 무엇, 즉 제 3요소가 필요한 시점이 도래한 것이다. 압도적인 성공을 위해서 우선 필요한 것은 합리적인 흥행 수완이었다. 청중이 무엇을 원하는지를 간파하는 예리한 감각이 처음으로 공연 시장에 도입되었다. 그러나 그것만으로는 여전히 부족했다. 흥행사들은 예술적 재능은 물론 그것을 무대 위에서 효과적으로 펼칠 줄 하는, 한마디로 뛰어난 무대 감각의 소유자들을 섭외하기 시작했다. 바로 이 시기에 혜성처럼 나타난 음악가가 니콜로 파가니니다.

　　파가니니가 센세이셔널한 음악가였다는 사실은 아무도 부인하지 못한다. 그의 소식은 매일같이 지면을 장식했고, 공연장은 물론 그가 묵고 있는 호텔로 몰려드는 사람들을 감당하기 위해 도시들은 파가니니가 방문하는 날을 공휴일로 선포해야 할 정도였다. 사람들이 이토록 파가니니를 쫓아다닌 이유는 무엇일까. 단지 그의 음악을 듣기 위해서? 그의 연주에 감동을 받아서? 그의 연주가 훌륭했던 건

사실이지만 그것이 전부는 아니었다. 파가니니의 현란하고 자극적인 연주와 연주만큼이나 현란한 무대 매너, 그리고 그보다 더욱 흥미진진한 그의 사생활과 관련된 소문과 맞물리면서 이루어진 흥행이었다.

악마적인 기교, 그보다 더 악마적이었던 루머

니콜로 파가니니는 1782년 이탈리아 제노바에서 태어났다. 아버지는 해상 중개업자였고 경제적으로 윤택했다. 음악 애호가인 아버지 덕분에 파가니니는 다섯 살 때 만돌린을 처음 배웠고 일곱 살 때에는 바이올린을 배우기 시작했다. 아들의 재능을 눈여겨본 아버지는 아들을 제노바 극장장에게 데려가 본격적으로 교육을 시켰고, 아버지의 스파르타식 교육에 힘입어 열한 살에 가진 파가니니의 첫 공개 연주회는 대성공을 거두었다. 이 성공을 계기로 파가니니는 열여덟 살이 되던 1810년부터 이탈리아 북부를 중심으로 순회공연을 시작했다. 매 연주회에서 관객들이 보인 광란에 가까운 호응은 곧 이탈리아를 넘어서 오스트리아, 독일, 프랑스, 심지어 바다 건너 영국에까지 전해졌다.

　　그렇다면 파가니니의 연주회에서는 어떤 일이 벌어졌던 것일까? 기록을 많이 남긴 다른 음악가들과 달리 파가니니 연주의 실체를 검증하기는 몇 배로 어렵다. 악마적 신화와 결합한 당대 기록들은 가십과 루머가 많아 객관성이 떨어진다. 세월이 흘러 그에 대한 과장된 신화가 잠잠해지고 그의 연주를 좀 더 객관적·과학적으로 들여다보고자 했을 때는 이미 실제 그의 공연을 경험한 증인들이 모두 세상을 뜬 다음이었다. 게다가 파가니니는 자신의 연주 기법을 제자에게 전수시키지 않아서 문헌상의 기록으로 추측할 뿐이다. 그가 타의 추종을 불허하는 기교를

가졌던 것만큼은 분명하다. 그가 남긴 고난이도의 '24개의 카프리치오'를
완벽하게 연주하는 바이올리니스트는 파가니니 말고는 존재하지
않았다. 손가락이 보이지 않을 만큼 빠르게 튀기는 스타카토(한 음씩
끊는 연주법)와 왼손 피치카토(손가락으로 현을 튕기는 연주법)에
청중들은 숨이 넘어갔다. 그의 음색은 그렇지 않아도 자극적이었지만
스코르다투라(바이올린 현을 보통과 다르게 조율하는 법)를 시도하여
더욱 이질적으로 들렸다. 또한 네 개의 현 중 세 줄을 잘라내고 한 줄만
가지고 음악을 연주하는 모습은 거의 서커스 묘기에 가까웠다.

　　　하지만 이 모든 시도들이 파가니니만의 독창적인 발명이 아니라는
점은 의미심장하다. 바이올린이나 기타 연주자들이 악기를 본래 음보다
높거나 낮게 조율해 주목을 끄는 기법은 바로크 시대 바이올리니스트
하인리히 비버도 사용했던 것이다. 하나의 현으로 음악을 연주하는 묘기
역시 그보다 거의 1세기 전에 바흐가 이미 현 하나로 연주하는 곡(관현악
모음곡 3번 D장조 두 번째 곡 「G선상의 아리아」)을 작곡한 바 있었다.

　　　그럼에도 파가니니의 연주회가 청중에게 더욱 특별하게 다가왔던
것은 다양한 무대 장치와 그만의 독특한 무대 매너 때문이었다.
파가니니는 자신의 연주와 음악성을 더욱 신비롭게 연출하기 위해
기계장치를 이용해 무덤에서 악마를 일으켜 세우듯 무대에 등장하곤
했다. 삐쩍 마른 체구에 풀어헤친 짙은 검은색 머리와 매부리코,
광대뼈가 두드러진 외모는 정말로 악마와 내통하지 않을까 의심스러울
만큼 우울하고 음산했던 것 같다. 파가니니의 연주회를 찾아왔던
하이네는 당시 그의 인상에 대해 "고뇌와 천재와 지옥의 징조를
보인다"라고 증언하기도 했다.

　이렇듯 신비롭게 조작된 외적 요소들은 파가니니의 진짜 음악성과 결합하여 믿거나 말거나 부류의 다양한 루머를 양산했다. 파가니니가 활이 아닌 나뭇가지로 연주를 한다, 악보를 거꾸로 올려놓고 연주한다, 오늘은 현 하나만 걸어놓고 연주한다는 등의 온갖 소문을 들은 청중들은 그 모습을 실제로 보려고 공연장에 몰려들었다. 사교적이지 못한 괴팍한 성격과 툭하면 발병하는 우울증, 그리고 비밀에 싸인 사생활은 파가니니의 비현실적인 이미지를 더욱 강렬하게 돋보이게 해주었다. 파가니니는 비정상적인 성욕 때문에 여성과의 염문이 끊이지 않았다. 나폴레옹의 여동생이자 루카 공작부인인 엘리자 보나파르트는 그의 연주를 들을 때마다 까무러치곤 했으며, 사회적 체면을 내팽개치고 그에게 열렬한 애정을 보냈다. 그러나 파가니니의 화려한 연애 편력에 가장 뚜렷한 흔적을 남긴 여인은 오페라 가수 안토니아 비안키였다. 사실 그녀에 대한 파가니니의 사랑이 다른 여인보다 애틋했는지에 대해서는 의문이 남는다. 그러나 파가니니는 비안키와의 사이에서 태어난 유일한 아들 아킬레에 대해 거의 맹목적인 부성애를 보였다. 아킬레에 대한 극단적인 애정이 가십화되면서 사람들은 파가니니와 비안키의 관계를 두고 여러 소문을 만들었다. 혹자는 파가니니가 토스카나 외딴 성에서 그녀를 목 졸라 죽였으며, 파가니니의 바이올린 줄은 그녀의 창자를 꼬아 만들었다는 말도 안 되는 루머가 사실인 양 퍼져나갔다.

　각종 악랄한 루머 때문에 파가니니는 괴로워했을까? 오히려 그는 자신의 신비주의와 왜곡된 소문들을 즐겼던 것 같다. 거짓 루머가 과장되면 과장될수록 그의 연주회를 찾는 청중이 늘어났기 때문이다. 악마적인 신비주의 뒤에 감춰진 파가니니는 실은 매우 세속적인 욕망의

소유자였다. 도박에 빠진 그는 언제나 돈이 필요했다. 사기를 당할지도 모른다는 의심 때문에 늘 입장권을 팔고 있는 매표소에 변장을 하고 나와 감시를 했으며, 연주회가 끝나면 바로 은밀한 도박판이 벌어지는 호텔로 향했다. 악마적인 이미지와는 정반대로 그는 로마 교황청과 돈독한 관계를 유지했다. 아버지가 물려준 유산과 음악으로 다져진 명성은 그에게 바티칸으로 향하는 길을 활짝 열어주었다. 교황은 그에게 귀족 작위를 내려주기까지 했다. 이런 야누스와 같은 이중적인 면모를 유지하며 파가니니가 얻은 것은 최고의 흥행과 방탕한 사생활, 그럼에도 불구하고 흔들리지 않는 사회적 신분이었다.

　　하지만 파가니니는 말년에 이중생활의 죗값을 혹독하게 치렀다. 일단 방종한 생활은 그의 건강을 일찌감치 앗아갔다. '걸어다니는 병원균' 그 자체였던 파가니니는 생전에 폐결핵에 매독, 류머티즘, 후두염, 신경장애에 이르기까지 예술가들 사이에서 유행하던 모든 종류의 질병을 복합적으로 앓았다(혹자는 파가니니의 반사회적 성격 장애를 어린 시절 홍역을 앓으면서 합병증으로 찾아온 뇌염의 후유증으로 보기도 한다). 40대 중반에는 매독이 악화되어 아랫니가 몽땅 빠졌으며, 임종 직전에는 후두염으로 목소리가 나오지 않아 곁에 있던 열네 살 된 아킬레가 그의 뜻을 대신 전하는 지경이었다. 용하다는 명의를 모두 찾아다녔지만, 그는 고향인 제노바에 묻히고 싶다는 유언을 남기며 1840년 5월 27일 58세의 일기로 세상을 떠났다.

　　파가니니의 불행은 세상을 떠난 뒤에도 끝나지 않았다. 악마에게 영혼을 판 예술가라는 생전의 루머가 그를 무덤까지 쫓아갔다. 임종 당시 곁에 있던 한 사제는 니스의 주교를 찾아가 "파가니니가 스스로

악마와 결탁했다고 고백했다"고 증언했다. 교황이 친히 친분을 표시했던 이 위대한 음악가는 사망과 더불어 악마의 추종자로 낙인 찍혔으며, 그에게 조의를 표하기 위해 울리던 교회의 조종이 모두 일시에 중단되는 해프닝이 바로 그의 사망일에 벌어졌다. 교회에 묻힐 수 없게 된 그의 시신은 방부 처리되어 이곳저곳 옮겨다니며 가매장되다가 결국 한 후원자가 소유한 어느 작은 섬 동굴에 은밀하게 감춰졌다. 사후 4년 뒤인 1844년 우여곡절 끝에 제노바로 옮겨진 파가니니의 시신은 다시 한 번 교회의 반대에 부딪혀 묘지가 아닌 지하 납골당에 임시로 안치되었다. 아들 아킬레의 끊임없는 청원과 뇌물 공세 끝에 오늘날의 온전한 묘지에 안장된 것은 그로부터 30년이 지난 1876년의 일이었다. 아버지의 임종을 지켜보던 당시 열네 살이었던 아들은 50세의 노년이 되어서야 아버지의 장례식을 온전히 치를 수 있었다.

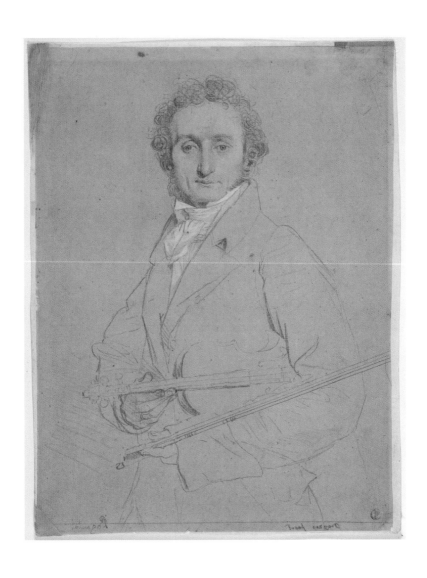

도미니크 앵그르, 「니콜로 파가니니」, 1818–31년, 메트로폴리탄 박물관, 뉴욕.

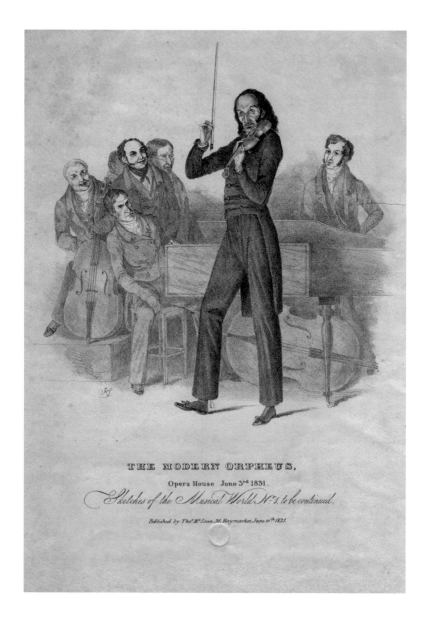

파가니니의 공연을 알리는 포스터, 1831년.

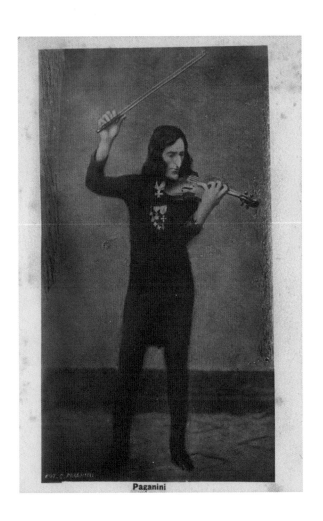

Paganini

파가니니, 1890년경.

그의 미모와 함께라면 비극조차 아름다웠다

조지 고든 바이런

George Gordon Byron

(1788–1824)

161

어느 날 아침 자고 일어나 보니 유명해져 있었다

베토벤은 고전주의와 낭만주의의 교차점에 서 있던 예술가였다. 그에게서 가장 낭만주의답지 못한 점을 꼽으라면, 수많은 고통과 비극 속에서도 삶의 희망을 바라보았다는 것이다. 청각을 잃었던 최악의 순간에도 그는 온 세상 사람들이 신의 날개 안에 천국에서 하나가 될 거라 노래했다. 어쨌거나 그는 사람이 궁극적으로 자유를 누릴 만한 가치가 있는 존재라고 생각했던 듯하다.

그러나 낭만주의는 절망에 중독된 사조였다. 그 절망이란 이름의 독은 현실 세계에서 비롯되었다. 프랑스혁명이 일어날 즈음만 해도 시민들은 이 폭풍우만 지나면 모두가 평등한 세상이 올 거라고, 과학의 발전이 인간을 좀 더 현명하게 이끌 것이라고, 산업화가 모두를 부자로 만들어줄 것이라고 기대했다. 그러나 이 모든 희망에 찬 낙관은 얼마 지나지 않아 오판으로 증명되었다. 혁명으로 쟁취한 자유는 곧바로 반혁명파에게, 또는 막강한 군사력을 앞세운 독재자에게 무력하게 강탈당했다.

되풀이되는 실망에 사람들은 익숙해졌다. 지금까지 그렇게 살아왔듯이, 사람들은 당연한 듯 또다시 현실의 불행에 무감해졌다. 이러한 무감각을 인식의 표면 위로 끌어올린 인물이 시인 바이런이었다. 그는 이기적이리만큼 비관주의의 정수를 보여주는 인물이었다. 사람들에게 고통과 불행에 대한 감각을 애써 일깨우고 현실에 대한 환상을 깨뜨리며, 바이런은 나폴레옹에 이어 유럽에서 가장 유명한 사람이 되었다. 괴테나 푸시킨처럼 세계적으로 이름을 떨친 작가에서 비스마르크 같은 위대한 정치가에 이르기까지, 심지어 세상물정에

관심이 없을 법한 십대 소녀조차도 바이런의 작품이라면 히스테리에 가까운 열광을 보였다.

어떻게 조지 고든 바이런 같은 인간이 탄생할 수 있었는지는 그의 직계 조상들을 살펴보면 파악이 가능하다. 바이런 가문은 귀족 집안이었지만 다혈질로 명성이 자자했다. 증조할아버지는 "악당 바이런"으로 불리는 살인 전과자였고, 해군제독을 지낸 친할아버지는 부하들 사이에서 "악천후 잭"이라 불렸으며, 아버지는 "미치광이 존"으로 통했다. 특히 "미치광이 존"은 남달리 복잡한 여자관계로 악명 높았는데, 조지 고든 바이런은 그가 두 번째 결혼에서 얻은 독자였다. 이 결혼은 애정보다는 경제적인 동기에서 비롯되었다. 바이런의 어머니 캐서린 고든은 스코틀랜드 출신 부호의 상속인이었으며, "미치광이 존"은 귀족 명패만 달고 있는 빚에 시달리는 가난뱅이였다. 정략 결혼이었던 만큼 결혼 생활은 평탄치 못했고, 다른 여자들과 놀아나며 아내의 재산마저 몽땅 탕진한 존은 집을 나가 프랑스를 방랑하다 객사했다.

남편 존에 대한 캐서린의 분노는 충분히 이해하고도 남는다. 문제는 그녀가 분노의 표적을 아들에게 돌렸다는 데 있었다. 남편 못지않게 격렬하고 변덕스러웠던 그녀는 아들 바이런에게 냉담했으며 때로는 욕설도 서슴지 않았다. 선천적으로 기형인 아들의 오른쪽 다리를 두고 인신공격성 발언도 했다. 유모 메이 그레이는 독실한 청교도여서 언제나 엄격한 기준을 들이댔다. 어디에도 안주할 수 없는 유년기를 보낸 바이런이 궁극적 비관주의자가 된 것은 어쩌면 당연한 결과였다. "인간은 죽음으로 모든 비극이 끝나고, 결혼으로 모든 희극이 끝난다"라는 그의 명언은 염세적인 인생관을 대변한다.

그렇다고 바이런의 삶이 전적으로 비극적인 것만은 아니었다. 증조할아버지로부터 남작 지위를 물려받고 어머니로부터 독립한 뒤로는 오히려 행복에 가까운 인생을 살았다 해도 과언이 아니다. 우선 그는 빛나는 문학적 재능을 타고났다. 물려받은 유산으로 케임브리지 대학을 졸업한 뒤 그는 유럽을 2년간 여행하고 이를 토대로 1812년 「차일드 해럴드의 순례」라는 장편시를 발표했다. 이 시집에 대한 찬사와 인기는 두고두고 회자되는 바이런의 소감으로 알 수 있다. "어느 날 아침 자고 일어나 보니 유명해져 있었다."

바이런의 이름을 단 신작은 나왔다 하면 수만 부가 며칠 만에 동이 났다. "나는 절대로 글을 두 번 고치지 않는다"라고 공언할 만큼 그는 자신의 문학적 영감과 직관에 남다른 자신감이 있었다. 그러나 바이런이 글만큼이나 자신 있어 하는 분야가 있었으니, 바로 외모였다. 초상화로 남은 바이런의 얼굴은 미적 기준이 다른 오늘날의 관점에서 보아도 상당한 미남이다. 동시대인 사이에서 그는 "그리스 조각상 같은 얼굴"로 명성이 자자했다. 그의 얼굴을 실물로 보고 감격해서 기절하는 여성까지 있었다고 한다. 바이런의 문학이 비현실적이리만큼 신속하게 세상으로부터 인정을 받을 수 있었던 데는 외모로 인한 인기도 한몫했던 것으로 여겨진다.

역사상 최초의 다이어트 아이콘

타고난 미모의 소유자였던 바이런에게도 신체적 약점은 있었다. 하나는 오른쪽 다리가 기형이라는 점이었다. 모친조차도 비열하게 놀려대던 기형 다리는 일생의 콤플렉스였다. 자신을 지칭하건 아니건 어디서

"절름발이"라는 소리가 들려오면 예민하게 반응했다. 이런 신체적
열등감을 극복하기 위해 그는 체력 단련에 남다른 노력을 기울였다.
승마, 크리켓, 수영, 펜싱, 사격에 이르기까지 당시 유행하던 종목은
대부분 섭렵한 만능 스포츠맨이었다. 거리가 무려 61킬로미터나 되는
다르다넬스 해협을 한숨에 헤엄쳐 건널 정도였다.

　　그가 운동에 집착했던 것은 또 하나의 약점인 쉽게 살이 찌는
체질 때문이었다. 대학에 진학하면서 뚱보가 될까 노심초사한 바이런은
운동 이외에도 다이어트를 과도하게 시도했다. 조금만 군살이 늘었다
싶으면 식초에 절인 감자와 소량의 비스킷만 먹으며 근근이 연명했고,
일부러 엄청나게 두꺼운 털스웨터를 입고 땀을 냈다. 그러다 얼마 안 있어
보상 심리로 흥청망청 먹어대다가 소화불량 때문에 제산제를 복용하곤
했다. 1816년 제네바 호수에서 『프랑켄슈타인』의 저자인 셸리 일행과
머물 때에는 아침은 차 한 잔에 얇은 빵 한 조각, 저녁은 가벼운 채소와
와인을 섞은 탄산수로 끝냈다. 차를 마실 때는 절대로 우유나 설탕을
넣지 않았다고 한다. 그리고 참을 수 없는 공복감을 억제하기 위해
담배를 손에서 놓지 않았다.

　　당시 런던의 와인상들은 신사들의 체중을 달아주고 이를
장부에 기록하곤 했다. 이 기록에 따르면 1806년 바이런의
몸무게는 88킬로그램에 육박했지만 그로부터 5년 뒤인 1811년에는
57킬로그램에 불과했다. 5년간 거의 32킬로그램에 가까운 감량을 한
것이다. 자신의 육체를 혹사시키는 이유에 대해 바이런은 "날카로운
정신을 유지하기 위해서"라고 변명했다. 이런 시도는 바이런 개인으로
끝나지 않았다. 그는 당시 인기 절정의 연예인이었고 그의 행동

하나하나는 대중의 모범이자 모방의 대상이었다. 다이어트에 대한 강박도 마찬가지였다. 그는 역사상 최초의 다이어트 아이콘으로 등극했다. 앞서 언급한 와인상에 댄디룩을 창시한 남성 정장의 선구자 보 브럼멜도 자주 와서 체중을 재곤 했다. 그는 1815년부터 1822년까지 마흔 번이나 다녀갔는데, 이 7년 동안 그의 체중은 81킬로그램에서 69킬로그램으로 줄어들었다.

바이런의 몸매에 대한 강박은 그를 추종하는 여성들에게도 심각한 영향을 끼쳤다. 바이런 덕분에 빅토리아 시대에는 연약한 몸매와 (영양실조로) 창백한 뺨이 날카롭고 예민한 지성과 동의어로 취급됐다. 십대에서부터 환갑에 이르는 수많은 여성이 식초와 밥만으로 생명을 유지하다 쓰러져 병원에 실려 갔다. 바이런은 "진정한 여성이라면 먹거나 마시는 모습을 남에게 보여서는 안 된다. 오직 랍스터 샐러드와 샴페인만이 예외가 될 수 있다"라며 이런 병폐를 부추겼다.

타고난 필력과 미모, 그리고 후천적으로 단련한 신체로 바이런은 여러 여성과 염문을 뿌렸다. 그는 아버지 못지않게 화려하고 방탕했다. 1815년 바이런의 아내 애너벨라 밀뱅크는 "남편은 정신적으로는 정상일지 몰라도 도덕적으로는 비정상"이라며 남편의 방탕함을 견디지 못하고 1년 만에 떠났다. 이복누이인 어거스터와 근친상간 관계라는 소문도 나돌았으며, 동성애자라는 루머도 무럭무럭 피어올랐다. 대중적인 인기가 커지면 커질수록 보수 언론을 포함한 반대 세력의 공격도 거세졌다. 결국 28세가 되던 1816년, 그는 명성과 오명을 뒤로하고 영국을 떠났다.

바이런의 여성 편력은 영국을 떠나 유럽을 여행하면서도 그칠

줄 몰랐다. 베네치아에서는 스스로 200명이나 되는 여성과 사귀었다고 자랑하기도 했다. 사귀는 여성이 늘어날수록 그의 문학적 영감은 빛을 발했다. 훗날 슈만을 위시한 낭만주의 작곡가들에게 깊고 진한 영감을 준 「돈 주앙」과 「만프레드」가 연이어 나왔다.

　온 유럽을 떠돌아다니던 바이런은 1823년 그리스의 메솔롱기온으로 향했다. 이 시기 그리스는 오스만 제국의 지배로부터 벗어나고자 한참 독립운동 중이었다. 바이런은 서구 문명의 발상지를 지키자며 유럽의 지식인들을 독려했다. 다혈질이었던 그는 더 나아가 군대 경험도 전혀 없는 주제에 그리스 반군에 가담했다. 그러나 첫 전투를 치르기도 전, 다이어트로 오랫동안 몸을 혹사해온 그는 갑자기 발작을 일으켰고, 두 달 뒤 서른여섯의 나이로 숨을 거두었다. 시신은 방부 처리되어 8년 만에 영국으로 돌아왔지만 생전의 퇴폐적인 사생활을 이유로 웨스트민스터 사원은 그를 받아들이지 않았다. 가문의 영지에 매장되어 있던 그의 시신이 웨스트민스터 지하에 안치된 것은 1969년의 일이다.

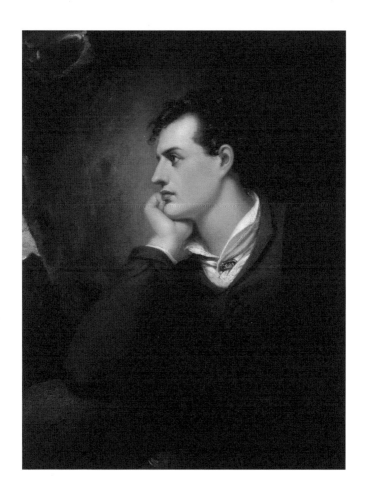

리처드 웨스털, 「조지 고든 바이런」, 1813년, 내셔널 초상화 갤러리, 런던.

트러플을 보면 떠오르는 음악가

조아키노 로시니
Gioacchino Rossini
(1792-1868)

로시니의 이름을 딴 트러플 요리

예술의전당에는 음악가의 이름을 딴 레스토랑이 몇몇 자리 잡고 있다. 콘서트홀 맞은편에 있는 '모차르트'가 가장 오랜 역사를 가지고 있으며, 오페라극장 입구에 있는 '벨리니'와 지금은 문을 닫았지만 오페라극장 안에 '푸치니'라는 카페가 있었다. 모두 오페라 작곡가로 명성을 날리던 작곡가들이란 공통점이 있다. 그러나 늘 진심으로 궁금했었다. 왜 '로시니'의 이름을 딴 음식점은 없을까. 요리나 미식에 관한 한 세상 모든 예술가를 통틀어 로시니를 따를 자가 없는데 말이다. 함께 벨칸토 오페라를 주름잡았지만 미식에는 시큰둥했던 벨리니는 레스토랑 간판을 떡하니 차지하고 있지 않은가.

일단 '로시니' 하면 떠오르는 대표적인 음식은 트러플, 즉 송로버섯이다. 어찌나 이 버섯을 좋아했는지, 그가 일찍 오페라를 접은 이유가 송로버섯을 찾을 돼지를 키우는 데 주력하기 위해서라는 소문까지 돌았다. 로시니는 평생에 걸쳐 딱 세 번 울었다는데, 한 번은 『세비야의 이발사』 초연이 엉망이 되었을 때, 또 한 번은 파가니니의 바이올린 연주를 듣고 감격해서, 그리고 나머지 한 번은 센 강에 뱃놀이 갔다가 먹으려고 싸 간 송로버섯을 채운 칠면조 요리를 통째로 물속에 빠뜨렸을 때라는 우스갯소리도 있다. 오늘날 프랑스 요리에서 볼 수 있는 '알라 로시니' 메뉴는 모두 송로버섯을 이용한 요리로, 로시니가 자주 찾던 파리의 단골 레스토랑 요리사들이 로시니의 조언을 듣고 개발한 것들이다. 뿐인가, 오늘날 가장 사치스러운 요리 중 하나로 인정받는 푸아그라(거위 간)에 송로버섯을 곁들인 '투르네도 로시니 스테이크' 또한 19세기 로시니와 당대 최고의 프랑스 요리사 마리앙투안 카렘의

합작품이다. 심지어 로시니의 이름은 요리책은 물론이거니와 파리와 이탈리아에서 개최되는 요리 경연대회 타이틀로도 사용되고 있다. 이 오페라 거장의 이름을 단 대회가 음악 콩쿠르가 아닌 요리 대회라는 점은 심히 아이러니하지만 말이다.

이렇듯 세기를 초월한 불세출의 미식 명성은 정작 로시니의 본업인 음악 명성에는 그리 좋은 영향을 끼치지 못한 듯싶다. 한국은 특히 로시니에 대한 평가가 박한 편이다. 그의 가장 유명한 오페라라 할 수 있는 『세비야의 이발사』를 제외한다면, 그의 오페라를 한국 무대에서 실연으로 접할 기회가 거의 없다. 오케스트라 콘서트에서 『도둑 까치』라든가 『기욤 텔』(윌리엄 텔) 서곡들을 맛보기로 듣는 것이 전부이다. 로시니가 남긴 오페라 수가 적어서? 오늘까지 전해지는 로시니의 오페라는 공식적인 곡만 해도 서른아홉 개에 이른다. 주세페 베르디의 오페라 수와 동일하지만, 소실된 작품들을 고려하면 그보다 더 많이 작곡했을 확률이 높다. 자코모 푸치니의 작품 수는 이 둘에 한참 미치지 못한다.

무엇보다 로시니는 베르디가 평생에 걸쳐 작곡한 작품 수를 30대 중반에 이미 달성했다. 그리고 깔끔하게 오페라계에서 손을 뗐다. 로시니 본인은 은퇴 사유에 대해 함구했지만 사람들은 각자 생각한 바를 진실이라고 떠들어댔는데, 먹는 것에 환장한 로시니가 오페라로 돈을 번 뒤 본격적인 미식 인생을 시작하려고 음악을 접었다는 소문이 사실인 양 떠돌았다. 덕분에 로시니는 예술에 대한 소명의식을 찾아볼 수 없는, 식도락에 빠진 예술가라는 비난에 시달렸다. 로시니에 대한 부정적인 인식은 오늘날도 여전해서 로시니의 작품을 기교만 두드러지고 진지한

사회적 의식이나 음악성은 거의 찾아볼 수 없다고 평가절하하는 국내 평론도 가끔 보인다. 그의 수많은 작품이 오늘날에는 거의 연주되지 않는 것이 그 근거라며 말이다. 로시니에 대한 이 모든 비판은 과연 타당한 것일까.

화려한 갈채 속의 빈곤

로시니는 모차르트에 버금가는 음악 신동이었다. 1792년 트럼펫 주자 아버지와 소프라노 어머니 사이에서 태어난 로시니는 이렇다 할 음악 교육을 받지 못했는데 양친의 공연을 쫓아다니며 어깨너머로 바이올린 연주와 작곡을 공부했다. 모차르트와 하이든의 악보를 읽으며 대위법을 스스로 익히고, 열두 살에는 이미 클래식 음악 중에서도 가장 어려운 장르인 현악 4중주를 작곡했다고 한다. 14세에 볼로냐 음악원에 입학할 즈음에는 첫 오페라 『도메트리오와 폴리비오』를 작곡해 주변 사람들을 깜짝 놀라게 했다.

성년이 된 그는 은퇴한 부모를 대신해 생계를 꾸려야 했다. 그는 가수로 데뷔했지만 곧 목소리가 상해 더 이상 노래를 부를 수 없게 되었다. 위기를 기회로 삼는다는 말은 바로 로시니를 두고 일컫는 말일 것이다. 그는 무대 활동을 접는 대신 피아노 반주자로, 그리고 나중에는 지휘자로 데뷔하였으며 결국 자신의 오페라를 손수 지휘하며 무대에 올리는 작곡가가 되었다.

초창기 로시니는 오페라 부파(서민적 소재를 바탕으로 한 희극적 오페라)에 열중했다. 처음에는 자신의 취향으로 시작했지만 나중에는 청중들의 열렬한 요구에 호응하는 바가 없지 않았다. 1810년

『결혼 어음』을 시작으로 『디도의 죽음』, 『터무니없는 오해』(1811)를
작곡할 즈음 로시니는 스무 살도 되기 전에 이미 이탈리아에서 최고로
유명한 오페라 작곡가가 되어 있었다. 『세비야의 이발사』(1816)를
끝으로, 로시니는 오페라 부파에서 완전히 손을 떼고 이전부터 관심을
두었던 오페라 세리아(그리스 신화나 영웅을 다루는 엄숙한 오페라)에
본격적으로 파고들기 시작한다. 이후 『영국 여왕 엘리자베스』,
『아르미다』, 『호수 위의 여자』, 『알제리의 이탈리아 여인』 등 많은
대하사극형 오페라가 로시니의 손에서 탄생했고 큰 성공을 거두었다.
특히 『오텔로』는 베르디가 동명의 오페라를 작곡하기 전까지 로시니의
대표적인 오페라로 거론되곤 했다.

그러나 늘 좋은 소리만 들려오는 것은 아니었다. 로시니에게는
그를 숭배하는 대중과 후원하는 귀족만큼이나 적도 많았다. 우선 그의
오페라를 노래하는 성악가들이 로시니를 몹시 증오했다. 획기적인
가창법과 극단적인 기교를 요구하는 로시니의 오페라는 가수들의 무대
수명을 단축시켰다. 로시니의 첫 번째 아내이자 소프라노였던 이사벨라
콜브란은 로시니 오페라 전문 가수로 이름을 날렸지만 남편이 자신을
위해 작곡한 『세미라미데』를 부르다 성대를 다쳐 은퇴하는 비운을
겪었다. 그녀의 은퇴 이후 삐걱거리던 부부생활은 결국 이혼으로
종지부를 찍었다.

로시니의 또 다른 적은 경쟁 작곡가들이었다. 로시니는 『세비야의
이발사』를 발표할 때 같은 대본으로 오페라를 작곡한 선배 작곡가
조반니 파이지엘로의 눈치를 보느라 본래 제목 대신 『알마비바 또는
소용없는 예방책』이라는 제목을 사용했다. 로마 초연 당시 파이지엘로

추종자들이 떼로 몰려와서 공연에 방해가 될 만큼 야유를 퍼부었으며,
설상가상으로 낡은 극장에 돌아다니는 쥐를 잡느라 풀어놓은 고양이가
무대 위까지 올라와 아수라장이 된 사연은 오페라 역사에 두고두고
회자되는 유명한 스캔들이다. 독일에서는 마이어베어 추종자들에게,
파리에서는 베를리오즈의 시기심에 시달렸던 그는 평단으로부터 쉽게
호평을 얻지 못하는 축에 속했다. 베를리오즈는 로시니의 작품이 그저
"고통을 덜어주는 진통제"에 불과하며, "이탈리아 오페라의 위상을
무너뜨리고 있는 로시니의 오페라에 지배당한 저녁을 공중폭파시켜야
한다"고 악평을 서슴지 않았다.

그러나 로시니에게 가장 쓰라린 상처를 준 것은 관객들이었다.
희극에서 비극으로 전향한 이후 이 작곡가는 자신의 오페라를
진심으로 이해하는 관객의 숫자가 눈에 띄게 줄어들고 있음을 느낄 수
있었다. 그의 오페라 가운데 가장 길고 또 그가 가장 공을 들인 역작
『세미라미데』가 베네치아에서 초연될 당시, 보수적인 베네치아 관객들은
이 작품에 미적지근한 반응을 보였다. 그들은 부담 없이 웃고 즐길 수
있는 '로시니 표' 희극을 여전히 원하고 있었던 것이다. 이에 실망한
로시니는 두 번 다시 이탈리아를 위해 오페라를 쓰지 않겠다고 결심했다.

음악과 요리, 그리고 『노년의 과오』

유럽 주요 도시를 돌아다니며 오페라를 작곡하던 로시니는 1829년
마지막 오페라 『기욤 텔』을 끝으로 오페라를 작곡하지 않겠다고
선언한다. 이사벨라 콜브란과 이혼한 뒤 1846년 올랭프 펠리시에와
재혼한 로시니는 질 좋은 송로버섯을 구할 수 있는 볼로냐에 두

번째 신혼집을 마련했지만, 불안정한 유럽 정세로 인해 그곳을 떠나 피렌체를 거쳐 1855년 파리에 정착한다. 로시니가 파리를 선택한 이유는 자명했다. 유럽 예술의 중심지로서의 파리는 오페라 작곡을 그만둔 로시니에게 별 의미가 없었다. 로시니를 사로잡은 것은 프랑스 요리였다. 그는 파리의 여러 유명 레스토랑을 돌아다니며 미식을 즐겼고, 셰프를 만나 조언을 해주었으며 때로는 직접 요리를 개발하기도 했다. 미식가로서의 로시니의 명성은 바로 이 말년에 완성된 것이다.

그렇다고 로시니가 소문처럼 본업은 제쳐두고 매일 식도락만 일삼은 것은 아니었다. 파리에 정착한 뒤, 그는 오페라는 아니지만 소품들을 하나하나 작곡하여 1868년 세상을 떠나기 직전 『노년의 과오』라는 제목의 작품집을 발표했다. 주로 피아노와 성악, 실내악으로 구성된 이 소품집은 대중의 반응에 연연하지 않고 자신의 주장을 관철한 예술적 지조가 넘치는 명작이다. 기계문명에 대한 비판을 담은 「즐거운 기차 여행의 재미있는 묘사」라든가, 프랑스혁명의 부작용을 묘사한 「약탈」과 「바리케이드」 등에서는 로시니의 예리한 사회적 비판을 엿볼 수 있다. 물론 그렇다고 로시니가 먹을 것을 포기한 것은 아니다. 『노년의 과오』에는 시사적인 제목과 나란히 「앤초비」, 「피클」, 「말린 돼지고기」, 「건포도」와 같은 귀여운 음식 제목들 또한 오롯이 한자리를 차지하고 있다. 로시니에게 미식과 음악은 경중을 따질 수 없는, 똑같이 소중한 예술적 대상이었는지도 모른다.

조아키노 로시니, 1865년경.

송로버섯과 마데이라 소스를 곁들인 투르네도 로시니.

오페라 『기욤 텔』 등장인물들의 의상 일러스트, 19세기.

왜 좀 더 일찍 그를 알지 못했던가

프란츠 슈베르트
Franz Schubert
(1797-1828)

아름다운 가곡 선율에 숨겨진 불운했던 삶

생전에 인정받기 힘든 것이 천재라 하더라도, 슈베르트는 그중에서도 가장 운이 없는 축에 속하는 음악가다. 1797년 태어나 1828년 사망할 때까지 슈베르트의 인생에서는 그 어떤 의미에서도 행운이란 것을 찾아볼 수 없었다. 생애는 단명한 천재로 소문난 모차르트보다 4년이나 짧았으며, 가난도 모차르트보다 더 심했다. 측은하게 여긴 주변 친구들이 돈을 빌려주지 않았다면 진즉에 굶어죽었을 것이다. 모차르트와 베토벤은 그래도 어린 시절 아버지의 지극한 관심과 지원 아래 음악가로 성장할 수 있었지만 슈베르트는 형제가 무려 열세 명이나 되는 집에서 태어나 부모의 관심을 거의 얻지 못했다. 특별했던 그의 음악성을 알아보고 인정해주는 사람 또한 극히 드물었다. 괴테는 슈베르트가 보내 온 자신의 시에 붙인 가곡들을 퇴짜 놓으며 그에게 상처를 주었다. 훗날 베토벤의 눈에 띄긴 했지만, 이미 때는 한참 늦어 베토벤은 "왜 좀 더 일찍 슈베르트를 알지 못했던가" 한탄하며 별다른 도움이 되지 못한 채 세상을 떠났고, 그로부터 2년 뒤 슈베르트도 그의 뒤를 따랐다.

이처럼 각박한 인생을 살면서도 그가 남긴 650여 곡의 주옥같은 가곡들은 마냥 아름답기만 하다. 그 때문인지 슈베르트 또한 그의 음악과 마찬가지로 속세나 정치, 현실과는 거리가 먼 한없이 낭만적이고 천진무구한 삶을 살다 간 것으로 알려져왔다. 과연 그는 정말 사람들이 말하듯 음악밖에 모르는 삶을 살았을까?

슈베르트의 아버지는 교사였다. 지식인이었던 그는 찢어지게 가난한 와중에도 프란츠를 포함하여 열네 명의 자식이 어느 정도 수준의 교육을 받을 수 있도록 노력했다. 어려서부터 프란츠는 음악에 재능을

보였다. 피아노를 기초만 가르쳤는데 얼마 가지 않아 독학으로 작곡을 마스터했다. 음악 신동이 났다는 소문은 삽시간에 퍼져나갔고, 소문을 들은 오스트리아 황실 예배당은 프란츠를 스카우트했다. 슈베르트 가족 입장에서는 군식구를 하나 덜 수 있는 기회였다. 프란츠는 정규 음악 교육을 마친 뒤 빈 소년 합창단의 일원이 되었다. 변성기가 찾아와 소년 합창단에서 은퇴한 뒤, 그는 교사 자격증을 얻었지만 정식 발령을 받지 못했다.

이후 슈베르트는 안정된 직장을 찾아 끊임없이 헤맸다. 1813년부터 1817년까지 어떻게든 음악 교사 자리를 얻으려 돌아다녔지만 허탕을 친 그는 하이든이 몸담았던 헝가리 에스테르하지 가문의 친척인 귀족 자제들을 지도하며 생계를 유지했다. 1825년 빈으로 돌아온 슈베르트는 이번에는 3년 동안 궁정 악장이 되어보려고 무진장 노력했다. 그의 포부가 이렇듯 갑자기 커진 것은 백수 생활 중 작곡했던 작품들에 나름대로 자신이 있어서였다. 하지만 저 내로라하는 베토벤조차 이루지 못한 꿈을 무명에 불과했던 슈베르트가 이룰 수는 없는 노릇이었다. 구겨진 코트와 싸구려 구두, 게다가 지독한 근시에 시달리는 음악 교사가 꿈꾸기에 오스트리아 황실의 벽은 너무 높았다.

인생의 모든 면이 암울했지만, 슈베르트는 기본적으로 사교성이 뛰어난 사람이었다. 단 한 번의 연애도 성공하지 못했을 만큼 못생기고, 한 끼 식사를 제 돈으로 사 먹지 못할 만큼 가난했던 그가 늘 아름답고 부유한 친구들에게 둘러싸여 있었던 것은 바로 그의 친화력 덕분이었다. 슈베르트는 아무도 불러주지도 들어주지도 않는 자신의 작품들을 친구들과 소모임에서 발표할 수 있었다. 이 모임이 유명한

'슈베르티아데'(Schubertiade)였다.

슈베르티아데는 정치 모임이었다?

슈베르티아데가 어떤 성격의 모임이었는지에 대해서는 오늘날까지도
의견이 분분하지만, 젊은 청년들이 슈베르트의 음악을 중심으로 유희를
즐기던 '낭만적' 사교 모임이었다는 설이 가장 유력하다. 그러나 이 모임이
그렇게 순수하고 낭만적이며 비정치적이었는지는 슈베르트 음악이
마냥 천진난만하다는 소리만큼이나 의심스럽다. 우선 구성원들이
범상치 않았다. 「겨울나그네」를 비롯해 슈베르트의 가곡을 위해
아낌없이 가사를 제공하던 빌헬름 뮐러는 정부에서 주시하던 급진적
진보주의자였다. 그는 바이런이 그토록 열중했던 그리스 독립전쟁에
열광적으로 호응하며 약탈당한 자유에 대한 열망을 노래하는 「그리스
노래」까지 지어 헌정했다. 반항 정신은 슈베르트 본인에게서도 찾을 수
있었다. 그는 실러, 클롭슈토크, 하이네에 이르기까지 시대 고발 작품들을
적극적으로 발굴해 자신의 가사에 차용했다. 심지어는 스스로 정치적인
시를 써서 친구에게 편지로 보내기도 했다.

> 오 우리 시대의 젊은이여 너는 죽었구나!
> 무수한 민중의 힘이여, 그것은 허무하게 소진되었구나
> 어느 누구도 민중이 아닌 사람 없지만
> 그 모두를 소중히 여기는 사람 또한 하나도 없다
> 너무나 큰 고통, 그 강렬한 고통에 나는 쇠약해지고
> 결국 그 힘에 압도당하고 마는구나

그로 인해 행동하기를 포기하고

이 시대 또한 먼지가 되어 흩어지니

저마다 위대한 완성을 방해한다

쇠약한 노년에 이르러 민중은 하나둘 엎드리고

젊은이의 행동은 그것을 꿈으로 착각하고

그리하여 저마다 반짝이는 운율을 어리석다 조롱하고

그들이 안고 있는 힘찬 내용은 더 이상 거들떠보지 않는구나

오직 그대, 오 숭고한 예술이여

그대만이 그것을 기꺼이 허락하나니

힘과 행동의 시대를 그린 작품 속에서

커다란 고뇌는 미약하나마 위안을 얻는다

그러나 그 때문에 내가 운명과 화해하는 일은 결코 없을 것이다.

슈베르트가 이런 시를 쓸 수밖에 없던 1820년대는 인류 문명의
정체기였다. 1789년 프랑스혁명의 결과로 등장한 공화정은 1815년
나폴레옹의 워털루 전투 패배를 기점으로 부르봉 왕정이 정권을
장악하며 막을 내렸다. 이후 왕권파와 혁명파 사이의 크고 작은 충돌이
일어나긴 했지만 혁명 세력은 제거되거나 침묵을 유지했다. 혁명 이전
상태로 돌아가는 것은 프랑스는 물론 영국, 오스트리아를 포함한 유럽
모든 지배자들이 바라마지않는 희망사항이었다. 공공연한 억압과 검열,
민간 사찰과 처벌이 강화된 데 대한 반작용으로 예술가들은 일상으로
돌아왔다. 정치적 토론으로 위험하리만치 뜨겁게 달구어졌던 카페도
마찬가지였다. 누가 국가 정보원인지 모를 상황에서 사람들은 위험한

정치적 발언 대신 집에 어떤 색깔 카펫을 깔 것인지를 의논했다. 이 시대를 단적으로 상징하는 것이 바로 여성들의 패션이었다. 앞으로 넓게 돌출된 챙으로 머리 전체를 싸듯이 쓰고 턱 밑에 커다란 리본을 묶는 보닛 모자가 여성들 사이에서 유행했는데, 이 모자는 쓰고 있는 사람의 시야를 극단적으로 제한하는 효과가 있었다. 사람들의 심정이 그러했다. 더 이상 보는 것도 듣는 것도 원하지 않을뿐더러 원할 수도 없는, 자발적인 제약을 이 모자가 상징했다.

　　슈베르트의 세상은 바로 이 보닛 모자에 둘러싸여 있었다. 그는 궁정 악장이라는 신분 상승을 꿈꿨지만 올라갈 수 없는 자신의 신세를 한탄했으며 슈베르티아데 친구들과 세상을 원망했다. 이런 슈베르티아데의 반체제적 분위기를 당시 오스트리아 정부는 예의 주시하고 있었다. 슈베르티아데를 감시하던 빈 경찰국 내부에서는 이 모임을 무력을 써서라도 해산시켜야 한다는 논의가 진행되고 있었다. 이들의 우려가 전혀 근거 없는 이야기는 아니었다. 1820년, 친구였던 시인 요한 미하엘 젠이 국가 전복 모의와 무신론 혐의(당시는 기독교를 믿지 않으면 죄를 묻던 시절이었다)로 경찰에 끌려갔다. 함께 있던 슈베르트는 경찰을 저지하다 덩달아 체포되었다. 슈베르트는 다행히 무혐의 처리되어 이틀간 구류 끝에 풀려났지만 젠은 빈에서 강제 추방되어 티롤 지방에서 쓸쓸히 삶을 마감했다. 슈베르트는 그로부터 2년 뒤 젠이 쓴 시로 가곡 「백조의 노래」를 작곡했다.

　　슈베르트의 또 한 명의 친구 아우구스트 하인리히 호프만 폰 팔러스레벤 또한 반체제 집필 활동을 통해 사람들을 선동한다는 이유로 빈에서 추방당한 작가였다. 이처럼 슈베르티아데는 시대의

억압에 구속되기를 거부하고 거리낌없이 진보적인 목소리를 내고자
했다. 그럼에도 이 단체는 강제 해산에 이르지는 않았다. 소심하고
심약했던 슈베르트가 정부의 보복이 두려워 정치적 의견 표출을 대체로
자제했기 때문이다. 대신 그는 친구들과 시대적 절망을 그야말로
'천진난만'하리만큼 방탕하고 분방한 생활을 영위하며 견뎠다. 매일 밤
와인에 질펀하게 취한 채 밤을 지새우고, 사창가를 집처럼 드나들며 이루
말할 수 없는 부도덕한 삶을 살던 슈베르트는 매독에 걸려 짧은 생애를
허무하게 마쳤다.

　　　슈베르트는 슈베르티아데 회원을 서로서로 이어주는 중심
인물이었고, 그의 비극적인 요절로 그들의 관계에는 급격히 균열이
생겼다. 적어도 슈베르티아데 회원들이 알고 있는 슈베르트는 음악사에
묘사된 내성적이고 참을성 많으며 수줍음에 아무 말도 못하는 그런
친구가 아니었다. 오히려 슈베르트는 악의 없는 유머를 호탕하게 날릴 줄
알고, 익살로 사람들을 웃기며 분위기를 이끄는 외향적인 작곡가였다.
그런 슈베르트가 사라지자 슈베르티아데는 더 이상 모여야 할 이유를
찾지 못했고, 그렇게 자연스럽게 해산되었다. 아니, 슈베르트가 좀
더 오래 살아 있었다 할지라도 이 모임은 유지되기 어려웠을 것이다.
슈베르트 사망 뒤 집권한 클레멘스 폰 메테르니히가 어떤 성격의
모임이건 두 사람 이상 모이는 집회를 철저히 금지하는 법령을 발표했기
때문이다.

구스타프 클림트, 「피아노를 치는 슈베르트 II」, 1899년, 1945년 소실.

동쪽을 바라보는 일그러진 시선

외젠 들라크루아
Eugène Delacroix
(1798–1863)

상상만으로 완성한 차별과 편견의 얼굴

19세기 프랑스 낭만주의에서 항상 제일 먼저 거론되는 화가가 바로 외젠 들라크루아다. 설령 그의 이름이 생소한 사람일지라도 그가 그린 「민중을 이끄는 자유의 여신」은 분명 본 적이 있을 것이다. 동료들의 시신을 밟고 전제 왕정에 거국적으로 항쟁하는 다양한 계급을 묘사한 이 그림은 프랑스혁명의 이념을 대표하는 상징으로 유로화로 통합되기 전 100프랑짜리 지폐를 장식하기도 했다.

이 그림 때문인지 들라크루아를 혁명을 옹호했던 급진적 진보주의자라고 알려지기도 했지만 이는 거의 확실한 오해다. 그는 정치적 입장을 전혀 표명하지 않았으며 오히려 불안정하게 요동치는 사회에 불만이 많은 보수주의자에 가까웠는데, 아마도 불우했던 유년 시절의 영향 탓이었을 것이다. 그의 나이가 일곱 살이던 1805년 외교관으로 일하던 아버지가 사망했고, 그로부터 2년 뒤에는 군 복무 중이던 형이 전사했으며, 1814년에는 어머니마저 사망했다. 혁명과 왕정 복고로 어지러웠던 사회 상황은 고아를 보듬어줄 여유가 없었고, 결국 들라크루아는 혼자 힘으로 살아남기 위해 화가 피에르나르시스 게랭의 문하에 들어갔다.

1822년 살롱 데뷔에 이어 1827년 들라크루아를 이른바 낭만주의의 화신으로 승격시킨 작품이 발표되었으니, 바로 「사르다나팔루스의 죽음」이었다. 이 회화에 영감을 제공한 원작은 바이런이 1821년 쓴 희곡으로, 아시리아의 마지막 왕 사르다나팔루스의 몰락에 관한 이야기다. 바이런의 희곡에서 사르다나팔루스는 사치와 향락을 즐기긴 하지만 오직 나라의 평화와 풍요만을 바라는 유약한

국왕으로 묘사된다. 폭도에 의해 나라가 무너지자 국왕은 스스로 장작더미 위에 올라가 비장한 자살을 택하고 이 모습을 본 후궁 또한 죽음에 동참한다. 하지만 들라크루아는 바이런 희곡과는 상당히 다른 사르다나팔루스를 소개하고 있다.

"사르다나팔루스는 거대한 장작불 위에 얹어 놓은 화려한 침대 위에 누워 있다. 그는 자신의 환관과 병사들에게 자신의 모든 처첩과 시종, 그리고 그가 키우던 말과 개까지도 모두 목을 자르라고 명한다. 그의 쾌락에 봉사했던 그 어떤 것도 그가 죽은 후 살아남아서는 안 되었던 것이다."

즉, 들라크루아는 원작의 숭고한 죽음을 파괴와 잔혹한 살육으로 대체했다. 왕은 물론 모든 등장인물의 육신을 치장하고 있는 각종 보석과 장신구, 그리고 벌거벗은 채 도륙당하는 처첩들은 그가 얼마나 퇴폐적이고 사치와 폭력을 일삼는 폭군이었는지를 대놓고 드러낸다. 처음 이 작품이 소개되었을 때 프랑스 화단은 그동안 금기시되던 폭력의 묘사에 큰 충격을 받으면서도, 동시에 퇴폐적이면서 이국적인 이미지에 매료되었다. 「사르다나팔루스의 죽음」을 계기로, 서양 미술계는 그동안의 답답하리만큼 이성적이었던 고전주의에서 해방되어 폭력, 광기와 같은 극단적인 감정을 스스럼없이, 아니 비현실적으로 과장되게 묘사해도 누가 뭐라 하지 않을 낭만주의로 진일보할 수 있었다. 어떻게 보면 감정에 한층 더 솔직해진 것처럼 보일 수도 있는 발걸음이다. 그러나 그림을 조금만 더 자세히 살펴보면 우리는 그와는 또 다른, 어떤

면에서는 더욱 심각한 여러 뿌리 깊은 차별과 편견이 압축되어 있음을 알 수 있다.

국왕의 숭고한 죽음을 퇴폐적인 학살로 변질시킨 것은 차치하고서라도, 우리는 그림에서 살육의 주체와 객체의 피부색이 다른 것을 우선 볼 수 있다. 터번을 쓰고 칼을 휘두르는 어두운 색 피부를 가진 군인들이 죽이는 여인들의 외모는 어떻게 보아도 백인이다(심지어 죽임을 당하는 말조차 백마이다). 왕에게 속한 모든 것이 학살당하는 장면이지만, 정작 왕의 왼쪽에 있는 터번을 쓴 이슬람 하인들은 공포따윈 아랑곳없이 차분한 표정으로 왕의 시중을 들고 있다. 폭력과 광기를 파격적으로 드러냈다고는 하지만, 잔인한 행위들은 이 그림에서 오로지 동방인, 즉 이슬람인에 의해서만 행해지며 아름답고 관능적인 우윳빛 여성으로 대변되는 서양 문명은 야만스러운 폭력의 희생자임을 암시하고 있다.

더 나아가 아시리아의 마지막 국왕으로 알려진 사르다나팔루스는 서양 문명의 이분법적 편견이 탄생시킨 허구적 존재이다. 역대 국왕 중 가장 사치스럽고 폭력적이며 퇴폐적인 인물로 비난받고 있는 그의 이름은 실제 아시리아 역사에 존재하지 않는다. 이에 대해 역사가들은 기원전 600년대에 통치한 아슈르바니팔을 포함한 몇 명의 아시리아 국왕의 치적이 뒤섞여 전해진 것으로 보고 있다. 가장 광폭한 국왕이자 영토 확장에 혈안이 되었던 아슈르바니팔은 전쟁 기계로까지 묘사되곤 하지만, 동시에 아시리아 수도 니네베(현 이라크 모술 지방)에 대규모 도서관을 건립하며 문학과 학문을 적극적으로 후원했던 문왕으로도 명망이 높았다. 현재 대영 박물관이 소장하고

있는 이 니네베 도서관에서 발견된 2만 여 개의 점토판에는 길가메시가
쓴 위대한 서사시가 새겨져 있는 것은 물론 수학, 식물학, 화학, 사서학
등 고대 그리스 문명을 능가하는 학문이 발전했다는 것을 증명해주고
있다. 이슬람 국가였지만 종교와 문화의 다양성을 인정하여 서로 다른
민족들이 평화롭게 공존하게 해주는 너그러움까지 갖추고 있었다고 한다.
　　이러한 학문적 증거와 상관없이, 아시리아는 19세기 서양
사회에서 포악하고 야만적인 국가의 대명사였다. 여기에는 서양의
계몽주의 사상이 크게 한몫했다. 유럽인의 새로운 사고방식은 스스로
도덕적·지적으로 우월하다는 확신을 기반으로 생겨났다. 하지만 그들의
확신을 증명하기 위해서는 반대로 열등한 비유럽인이란 존재가 필요했다.
인종 차별과 유럽 중심주의는 아이러니하게도 이성에 기반한다고
자랑스럽게 떠들어대는 바로 그 계몽주의에서 비롯된 것이었다.
　　그리스 독립전쟁(1821-32)에 대한 서양 지식인과 예술가의
전폭적인 지지는 계몽주의적 사고방식의 다른 표현이었다. 이들은 위대한
서양 문명의 발흥지인 그리스가 한갓 이슬람 국가인 터키에 종속되어
있는 것이 부당하다는 논리를 끊임없이 쏟아부었고, 덕분에 15세기
이래로 그리스를 비롯한 유럽을 지배하고 있던 터키는 기독교에 버금가는
찬란한 문명의 역사를 지녔음에도 불구하고 폭력만 쓰는 미개한
부족으로 전락하고 말았다.
　　들라크루아 또한 그리스 부흥운동에 적극적으로 동참한 예술가
중 한 명이었다. 「사르다나팔루스의 죽음」보다 3년 앞서 출품한 「키오스
섬의 학살」은 그리스 독립전쟁을 소재로 그린 것으로 터키인들이
섬의 주민들을 학살한 사건을 토대로 하고 있다. 학살에 지친 듯

늘어져 있는 주민들의 모습은 밝은 색채를 통해 눈에 띄게 강조되는 반면 뒤로 말을 타고 있는 터번을 쓴 터키 군인의 모습은 얼굴 표정을 알아보기 힘들 만큼 어둡고 그저 막연한 배경의 일부로 보인다. 이는 「사르다나팔루스의 죽음」에서 정작 주인공인 사르다나팔루스의 얼굴이 화면 외곽에 그늘지게 그려져 있는 것과 같은 이치다. 즉, 들라크루아의 동방을 소재로 한 작품은 동방 그 자체가 아니라 그들이 백인 문명에 어떤 위해를 가했는지 드러내는 데 더 초점을 맞추고 있다. 무엇보다 이 두 작품은 이슬람 문명을 단 한 번도 경험하지 않은 상태에서 오로지 상상만으로 완성한 작품이었으며, 그가 가진 상상력은 유럽인 모두가 공유하는 상식이었다. 들라크루아가 과감히 표현한, 그동안 윤리적으로 금기시되어온 폭력과 광기는 실상 이슬람으로 대표되는 미개인들만이 할 수 있는 행위이며, 서양 문명인은 그 야만성에 대한 고결한 희생자이거나 이를 정복할 진정한 세계의 주인이라는 유럽 중심주의가 작품에 고스란히 녹아 있다.

계몽주의가 낳은 인종 차별과 유럽 중심주의

들라크루아의 이런 경향은 1832년 외교사절단의 일원으로 모로코와 알제리를 직접 방문한 뒤에도 크게 바뀌지 않았다. 북아프리카 이슬람인의 일상을 목격한 그는 「알제리 여인들」을 비롯한 북아프리카 그림을 80여 점 가까이 남기며 명실상부한 오리엔탈리즘 화가로 자리매김했다. 그러나 대부분의 그림은 기존의 서양인들의 편견을 한층 더 공고히 해줄 뿐이었다. 그에게 모로코와 알제리는 폭력적이고 원시적인 공간이며 게으름의 온상이고, 비참하면서 성적으로

퇴폐한 장소였다. 서양 세계에서 악덕으로 비난받는 이 모든 요소가 들라크루아를 통해 이슬람 세계에 고스란히 투영되었다. 일례로, 당시 서양인들은 특히 기독교 국가에서는 금지된 이슬람의 일부다처제와 '하렘'이라는 공간에 병적 수준의 성적 판타지를 가지고 있었다. 서양인은 하렘을 여성들이 모여 남성을 기다리는 퇴폐적인 공간으로 상상했다. 이슬람 국가를 침략한 서양 군대가 가장 먼저 혈안이 되어 쳐들어갔던 곳도 술탄의 하렘이었다.

들라크루아의 「하렘에 있는 알제리의 여인들」은 실제로 하렘을 방문하고 그린 그림임에도 서양인의 잘못된 편견에 기대어 묘사되었다. 들라크루아의 환상 안에서 여성은 이렇듯 성적 대상이거나 약탈, 납치, 폭행의 대상이었다. 그러나 화면 가장자리에 그려진 흑인 여성 하인의 존재감 없는 모습은 이슬람 여성은 심지어 그러한 성적 대상조차 될 수 없다고 여기는 들라크루아의 무의식이 은연중에 개입된 듯 보인다.

'다른' 문화에 대한 무시와 무지는 비단 들라크루아만의 문제는 아니었다. 당시 서양인들은 자신들의 정신적 지평으로부터 멀리 떨어져 있는 것에 대해서는 이해가 상당히 부족했다. 여행자들의 기록과 외국 문명 및 민족에 대한 연구가 쌓이는 중이었지만 인간의 다양성에 대한 그들의 무지는 놀라울 정도였다. 19세기의 무지에서 비롯된 편견은 실수라 치더라도, 이슬람교도들이 반발할 것을 뻔히 알고서도 반(反)이슬람 영화를 만들어 그들을 도발하는 오늘날 서양 문명의 방자한 시도는 과연 어디에서 근원하는지 사뭇 궁금해진다.

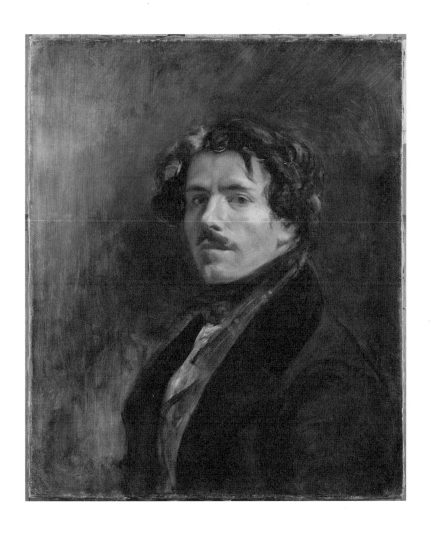

외젠 들라크루아, 「자화상」, 1837년, 루브르 박물관, 파리.

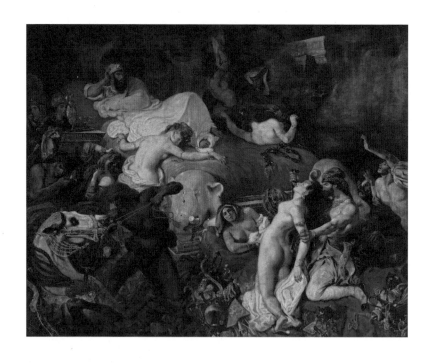

외젠 들라크루아, 「사르다나팔루스의 죽음」, 1827년, 루브르 박물관, 파리.

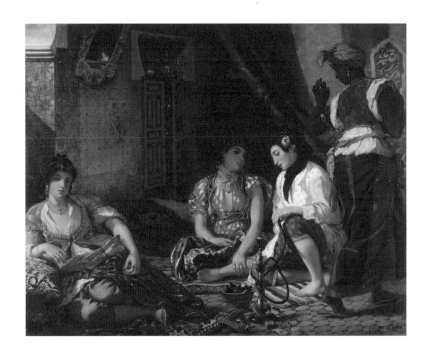

외젠 들라크루아, 「알제리 여인들」, 1834년, 루브르 박물관, 파리.

음악의 역사를 바꾼 첫사랑의 힘

루이 엑토르 베를리오즈
Louis Hector Berlioz
(1803-1869)

거인의 뒤를 따르는 자의 운명

루이 엑토르 베를리오즈는 전쟁의 소용돌이 속에 프랑스 변방인 알프스 산골에서 태어났다. 그가 존경하던 베토벤이나 그 이전 세대 작곡가들처럼 태어나자마자 음악을 자연스럽게 접할 수 있는 환경이 아니었을뿐더러, 베를리오즈가 태어난 고장은 음악학교는커녕 피아노가 있는 집을 찾아보기 힘들 정도였다. 다행스럽게도 그의 아버지는 인텔리 계층에 속하던 부유한 의사였다. 베를리오즈는 아버지에게서 상당한 수준의 라틴어와 교양을 자랑할 만큼의 음악을 배울 수 있었다. 어린 시절 베를리오즈의 음악적 재능은 그가 배운 수준을 이미 넘어서 버렸다. 열두 살의 나이에 독학으로 화성법을 익히고 지방 실내악단을 위한 곡을 작곡할 정도였다.

그러나 베를리오즈에게 음악은 한참 동안 취미 생활이자 수준 높은 대화를 위한 교양에 머물렀다. 명민한 장남이었던 그에게 자신의 직업을 물려주고 싶었던 아버지는 커다란 기대를 걸고 본격적인 의학 공부를 위해 그를 파리로 유학 보냈다. 처음 1년 동안 베를리오즈는 부모의 기대에 충실하게 부응했지만 그 이상은 무리였다. 문제는 '파리'라는 도시에 있었다. 그렇지 않아도 감수성이 예민한 베를리오즈로서는 전 유럽에서도 최고의 예술과 문화가 응집된 이 도시에 혹할 수밖에 없었다. 틈만 나면 연극과 오페라를 보러 다니고, 공연을 관람하는 것만으로 성이 안 차 그날 들은 음악을 악보에 기록하며 욕구불만을 채웠다. 결국 그는 파리 음악원 작곡 교수였던 장 프랑수아 르쉬외르를 찾아가 사적인 제자가 되었다.

물론 장남의 전향에 베를리오즈 본가는 난리가 났다. 특히

아버지와의 갈등은 무려 8년 동안이나 지속되었다. 베를리오즈가 개인 교습으로 모자라 아예 스승이 재직하는 파리 음악원에 입학하자 아버지는 파리로 보내던 생활비와 학자금 지원을 중단했다. 빈곤으로 허덕이는 와중에 베를리오즈는 상당한 상금과 명예가 보장된 로마대상에 도전했지만 여러 차례 고배를 마셨다.

그러던 차에 그의 마음을 뒤흔드는 사건이 터졌다. 파리에 원정 공연을 온 영국 셰익스피어 극단의 「햄릿」 공연을 보러 갔다가 오필리어 역을 열연한 해리엇 스미슨에게 반해버린 것이다. 열 살이나 연상인 이 여배우에게 느끼는 베를리오즈의 감정은 단순한 동경의 차원을 넘어서 있었다. 그녀가 출연하는 모든 공연을 쫓아다니고, 그녀가 초대되었다는 만찬이며 모임에 어떻게든 참석하던 베를리오즈는 결국 한 다리 건너 아는 지인의 도움으로 해리엇과 안면을 틀 수 있었다. 물론 아직 세상의 인정을 받지 못한 시골뜨기 작곡가 지망생을 대하는 대여배우의 태도는 싸늘한 무관심과 경멸이었다. 실연의 상처는 생각보다 심각해서 베를리오즈는 심지어 자살까지 생각했던 것으로 보인다. 다행히 그는 죽음 대신 실연의 상처에서 얻은 영감으로 위대한 작품을 완성시켰다. 바로 「환상 교향곡」이다.

'어느 예술가의 생애의 에피소드'라는 부제를 가진 「환상 교향곡」은 베를리오즈 본인이 실연 중에 느낀 감흥을 토대로 작곡되었다. 사랑하는 여인에게 구애했다가 거절당한 젊은 예술가가 절망한 나머지 아편을 먹고 음독자살을 꾀하지만 치사량을 먹지 못해 혼수상태에 빠진 채 기묘한 환상에 사로잡힌다는 내용이다. 이 작품은 발표와 함께 센세이션을 불러일으켰는데, 자살을 다룬 당시로서는 파격적인 줄거리

때문만이 아니었다. 그 무렵 유럽 음악계는 교향곡 작곡 활동이 상당히 위축되어 있었다. 그것은 베토벤이라는 위대한 거인의 뒤를 걸어가는 후배들의 운명이기도 했다. 교향곡은 베토벤에 의해 더 이상 발전의 여지가 없을 정도로 완벽하게 완성되어버렸기 때문에 베토벤의 전철을 밟는 것은 의미가 없다는 여론이 팽배했다. 음악가들은 절대음악 대신 아직은 창작의 여지가 있다고 여겨지는 줄거리가 있는 가곡과 오페라에 치중했다. 무명 시절 베를리오즈의 고민 또한 다르지 않았다. 친구에게 보내는 편지에 "베토벤의 음악보다 더 새롭고 훌륭한 음악이 가능한지 의심스럽다"라고 회의하면서도 그는 새로운 길을 찾는 시도를 중단하지 않겠다는 결의를 불태웠다. 바로 그 결실이 「환상 교향곡」이었다.

운명을 바꾸고 음악을 열어준 사랑

「환상 교향곡」의 참신함을 논하자면 끝이 없겠지만, 특히 작품 전체를 일관되게 관통하는 '고정 악상'은 이후 후배 작곡가들에게 지대한 영향을 끼쳤다. 즉, 주인공이 경험하는 환상 속에서 그가 사랑했던 연인이 나타낼 때면 언제나 정해진 선율이 흘러나오는데, 이 선율은 그녀의 마음이 변함에 따라 섬세하게 변형한다. 이러한 창의적인 시도는 훗날 바그너에 의해 '라이트모티프'(유도 동기)로 발전한다. 교향곡의 정석처럼 여겨지던 4악장의 틀을 파괴하고 5악장으로 늘린 점 역시 신선한 충격이었다. 한편, 공연 예산을 전혀 염두에 두지 않고 각종 금관이며 희귀한 타악기들을 불러 모은 대담한 편성은 과거 한정된 악기 안에서 언제든 예상 가능했던 오케스트라 소리를 예측 불허의 사운드로 확장시키는 데 기여했다. 1830년 혁명의 소용돌이 속에서 베를리오즈는

여러 번 고배를 마신 끝에 마침내 「사르다나팔루스의 최후의 밤」이라는 칸타타로 로마대상을 수상했다. 로마대상을 수상하며 잠시 베를리오즈에게 쏠렸던 음악계의 시선은 뒤이어 발표된 「환상 교향곡」에 확실하게 꽂혔다. 호불호가 극단적으로 갈렸지만 베를리오즈는 유럽에서 가장 자주 언급되는, 어떤 의미로든 최고의 작곡가 자리에 올랐다.

로마대상은 여러모로 베를리오즈 삶에 반전의 기회를 주었다. 일약 유명해진 아들의 존재를 아버지가 인정하며 베를리오즈 가정에는 화해와 평화가 찾아왔다. 짝사랑의 열병도 어느 정도 진정이 되어 베를리오즈는 아름다운 피아니스트 카미유 모크와 약혼했다. 그러나 로마대상의 부상으로 주어진 이탈리아 여행은 베를리오즈의 인생에 새로운 변수로 작용했다. 파리를 벗어난 그는 이탈리아에만 머무르지 않고 독일, 벨기에, 영국, 러시아, 오스트리아 등지로 자주 여행을 다니며 새로운 경험을 축적하는 한편 자신의 혁명적인 음악어법을 널리 전파했다. 그 과정에서 약혼 관계는 시들해지고 파혼에 이르렀다.

여행은 즐거웠지만 베를리오즈는 파리가 너무나 그리웠다. 원래 유학 기간인 3년 중 겨우 절반을 채운 베를리오즈는 로마대상의 모든 특전을 포기하고 파리로 돌아와 버렸다. 파리로 돌아온 베를리오즈 앞에 다시 해리엇 스미스슨이 등장했다. 그러나 이번에는 입장이 바뀌어 있었다. 전 유럽이 주목하는 전도유망한 젊은 작곡가 앞에 해리엇 스미스슨은 이미 나이가 한참 들고 큰 빚에 쪼달리는 한물 간 여배우에 지나지 않았다. 그럼에도 베를리오즈의 연정은 다시 불붙었고, 아버지의 극심한 반대를 무릅쓰고 1833년 결혼하며 몽마르트 언덕에 신혼살림을 차렸다.

베를리오즈의 창작력은 해리엇과의 결혼과 더불어 더욱
정열적으로 타올랐다. 결혼한 지 1년 만에 작곡한 「이탈리아의
해롤드」의 초연을 본 파가니니는 베를리오즈 앞에 무릎을 꿇고 베토벤의
뒤를 잇는 운명적인 천재라고 찬사를 아끼지 않았다고 전해진다. 그는
편지로 재차 찬사를 보내며 2만 프랑을 후원하기도 했다. 해리엇이 아들
루이를 낳으면서 이들 가정의 행복은 절정에 오르는 듯했다. 그러나
지나치게 예민한 데다가 고집까지 센 음악가와 이제는 아름다움을 잃고
열등감에 사로잡힌 중년 여배우의 결혼 생활은 길게 유지되지 않았다.
베를리오즈가 네 번째 교향곡을 완성한 서른일곱 살이 되던 해, 두
사람은 애증만을 남긴 채 8년 간의 혼인 생활에 종지부를 찍고 이혼
수속을 밟았다.

베를리오즈는 마리 레치오와 재혼했지만, 해리엇에 대한 감정을
완전히 정리하지 못했다. 해리엇이 병환으로 쓰러졌다는 소식을 듣고
베를리오즈는 마리를 뒤로하고 전처의 침대 옆에서 헌신적으로 간호하며
그녀의 임종을 지켜보았다. 해리엇의 죽음은 베를리오즈가 이후 차례로
겪을 이별의 서곡이었다. 해리엇을 잃은 지 8년 뒤 두 번째 아내 마리가
갑자기 사망했으며, 해리엇과의 사이에서 태어난 아들 루이마저도
아바나에서 황열병으로 사망했다는 소식이 들려왔다. 사랑하는 이들의
연이은 죽음은 베를리오즈를 무력하게 만들었다. 첫 번째 아내의 시신을
두 번째 아내 옆에 옮겨 묻고 얼마 후 베를리오즈는 1869년 파리에서
쓸쓸히 숨을 거두었다.

귀스타브 도레, 「테데움을 지휘하는 베를리오즈」, 1850년.

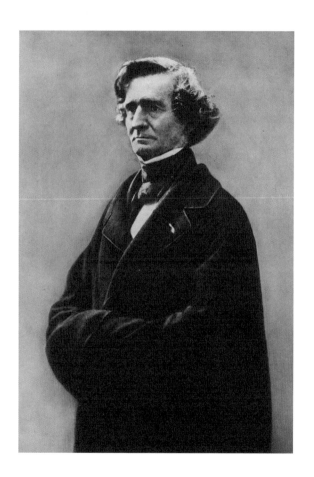

루이 엑토르 베를리오즈, 1857년.

혼자만의 개성이 세계의 정석이 되다

마리 탈리오니
Marie Taglioni
(1804–1884)

혼자만의 개성이 세계의 정석이 되다

마리 탈리오니
Marie Taglioni
(1804–1884)

과시적 기교를 예술로 승화하다

어느 모로 보아도 완벽한 아름다움만을 간직할 것 같은 발레리나의 몸에도 치명적인 약점이 있다. 다름 아닌 발이다. 몇 년 전 공개되어 화제가 된 발레리나 강수진의 기형적인 맨발은 화려해 보이는 겉모습 뒤에 숨은 애환의 상징으로 부각되었다. 실제로 여름에 발가락이 훤히 보이는 샌들을 신는 발레리나는 거의 없다. 그녀들의 발은 어쩌다 그렇게 되었을까? 바로 발끝을 완전히 세워서 춤을 추는 동작, 이른바 고전발레의 기본 테크닉이자 상징이나 다름없게 된 '푸엥테'(pointe) 포즈 때문이다. 이 포즈 때문에 그녀들의 토슈즈는 발톱이 짓물거나 빠진 부위에서 흘러나오는 피에 젖어 마를 날이 없다.

발레라는 장르가 15세기 전후에 시작되었다고 하니, 그렇다면 발레리나들은 무려 500년이 넘도록 자신들의 무용 슈즈를 피로 적시고 있었던 것일까? 꼭 그렇지만은 않다. '푸엥테' 포즈가, 아니 더 나아가 토슈즈가 발레 무대에 등장한 것은 불과 19세기 중반의 일이다. 그 이전까지 무대 위의 발레 댄서들은 토슈즈가 아닌 굽 달린 구두를 신고 춤을 추었다. 뿐인가. 댄서들의 치마가 발동작이 보이도록 발목 위로 올라간 것도 겨우 18세기 일이다. 그 이전까지 여성 무용수들은 마리 앙트와네트가 입었을 법한 두툼한 궁중 드레스를 입고 춤을 추었다. 뭐니 뭐니 해도 발레 역사에서 가장 큰 반전은 이 장르가 여성이 아닌 남성 무용수의 전유물이었다는 점이다. 여성 무용수들이 바닥에 질질 끌리는 궁정 드레스를 입고 춤을 추었던 것은 하체에 집중되어 있는 발레 테크닉 대부분이 남성 댄서를 위해 개발된 것들이었기 때문이다. 남성 무용수가 다리를 들어 올리거나 양발을 공중에서 몇 차례나 교차하는

기교를 부리는 동안 여성 무용수들은 그 주변을 얼쩡거리며 그들의
존재를 부각시키는 조연에 그쳤다. 하지만 남성들도 힘들어하는 각종
고난도의 기교를 소화하는 여성 댄서들이 하나 둘 등장하면서 춤의
주도권은 서서히 남성에서 여성에게로 이양되기 시작했다. 이 주도권
전쟁에서 발레를 여성을 위한 예술로 쐐기를 박은 인물이 있으니, 바로
마리 탈리오니이다.

마리 탈리오니를 배출한 탈리오니 가문은 18세기 말부터
19세기까지 4대에 걸쳐 세계 발레 무대를 좌지우지한 전통적인 발레의
명가였다. 당시 발레 교습은 학교와 같은 공적인 교육기관 대신 가정에서
도제 형식으로 이루어지는 경우가 더 많았는데, 탈리오니 가문도 이 중
하나였다. 이때 활동하던 발레 댄서들은 그 어떤 장르의 예술가보다도
코스모폴리탄이었다. 그들은 고향이나 거주지, 국적에 얽매이지 않으며
자신들을 필요로 하는 곳이라면, 그리고 조건만 만족스러우면 어디든
찾아갔다. 탈리오니 가문 또한 예외가 아니었다. 그들은 이탈리아
출신이었지만 발레의 중심지로 자리매김되고 있던 파리는 물론 영국,
스웨덴, 오스트리아, 독일, 폴란드, 러시아, 대서양 건너 미국까지
넘나들었다.

마리 탈리오니는 이 가문 출신 중에서도 정점을 찍은 댄서였다.
물론 여기에는 어릴 적부터 딸의 재능을 눈여겨본 아버지 필리포
탈리오니의 안목과 바짓바람이 한몫했다. 필리포는 마리가 지니고
태어난 댄서로서의 각종 미덕 가운데서도 뛰어난 점프력과 유연함에
주목했다. 그리고 그런 딸을 더욱 혹독하게 교육시켜 그녀만이 구사할 수
있는 각종 기교를 개발하였으니, 그중 하나가 오늘날까지도 발레리나의

발에서 피가 멈추지 않는 날이 없게 만든 '푸엥테'이며, 다른 하나는 마치 공중부양을 하듯 공중에서 정지하는 테크닉인 '발롱'(ballon)이다. 이 두 가지 기교를 가지고 필리포는 마리를 위해 1832년 「라 실피드」를 제작했다.

결혼을 앞둔 시골 청년을 사랑하다 비극적 죽음을 맞이하는 공기의 요정 이야기를 다룬 「라 실피드」는 파리 오페라극장에서 초연되자마자 대성공을 거두었다. 탈리오니는 중력에 구애받지 않는 듯 하늘거리는 몸놀림으로 요정을 완벽하게 표현했다. 특히, 과거 극소수의 발레리나들이 곡예처럼 선보였던 푸엥테가 이 작품에서 탈리오니에 의해 천상에서 부유하는 이미지를 표현하는 예술적인 차원으로 승화되었다. 이런 탈리오니의 모습은 "미풍처럼 무대 위로 날아와 솜털처럼 떠다닌다"라는 유명한 찬사와 더불어 회자되었다.

유럽 사회 전체를 뒤흔든 '탈리오니 효과'는 상상을 초월했다. 그녀의 춤은 단지 소수의 예술 애호가에게만 어필한 것이 아니었다. 탈리오니의 춤은 혁명으로 난장판이 된 현실로부터 벗어나고픈 낭만주의자들의 환상을 십분 만족시켰으며 그만큼 강한 중독성이 있었다. 1837년 상트페테르부르크에서 그녀가 다섯 시즌의 공연을 소화하고 있을 때 당시 러시아 황제였던 니콜라이 1세는 단 두 번을 제외하고 매일같이 그녀의 공연을 찾았다. 황제뿐이 아니었다. 그녀가 처음 모습을 드러냈을 때 관중들은 병적일 정도로 흥분해서 열광했으며 유례없이 수많은 꽃을 마리에게 뿌렸다. 무대 위에서는 그녀의 기교가 발레리나들의 기본 테크닉으로, 그녀가 입은 로맨틱 튀튀(하얀 종 모양 스커트)는 발레리나들의 기본 의상으로 자리 잡았고, 무대 바깥에서는

소위 '탈리오니' 스타일이 유행했다. 여성들은 로맨틱 튀튀는 물론
헤어스타일, 몸짓, 그리고 그녀의 말투까지 따라하지 못해 안달이
났다. 그리하여 '실피드 스타일'이 완성되었다. 이때 마리 탈리오니가
서른이었다. 이미 댄서로서 고령에 해당하는 나이였다는 점을 감안하면
그녀가 일으킨 센세이션이 단지 외적인 미모에서만 비롯된 것이 아님을
알 수 있다.

관중을 사로잡은 그녀의 마지막 매력은 바로 무대 매너였다.
당시 발레리나들은 오페라 여가수와 마찬가지로 도도하고 과시적인
카리스마로 객석을 제압했다. 하지만 필리포는 딸에게 이와 차별되는
겸손하면서도 절도 있는 태도로 대중을 대하도록 가르쳤다. 공연이
끝나면 순종적이면서도 여리여리한 몸짓으로 다소곳하게 객석을 향해
인사를 하는 그녀의 모습은 정말 인간이 아닌 '천상의 여인'과 같았다.

하지만 이 책의 예술가 대부분이 그렇듯, 마리 탈리오니의
이미지는 그녀의 실제 모습과 일관되지 못했다. 무대 뒤 스태프들은
그녀의 까다롭고 변덕스러운 성격에 시달리고 있었으며, 요정과 같은
마리의 이미지에 반해 신분의 차이를 무릅쓰고 결혼했던 부아쟁 백작은
그녀의 남성 편력과 끝 모를 사치에 질려 3년 만에 갈라섰다. 무엇보다
마리 탈리오니는 돈 문제에 관한 한 지극히 세속적이었다. 그녀는 자신이
무대에 오른 바로 그날 밤 출연료를 현금으로 받아 갔으며 이 요구가
받아들여지지 않으면 춤추기를 거부했다. 다행히 마리 탈리오니의
출연을 확정지은 극장은 그녀의 출연료를 걱정할 필요가 없었다.
적어도 1831년부터 1847년까지 그녀는 유럽의 어떤 극장에서건 흥행
보증수표로 인정받았다. 1839년 오스트리아 빈에서는 무려 마흔두

차례의 커튼콜을 받느라 자정을 훌쩍 넘겨서야 극장 문을 닫을 수
있었으며, 1841년 이탈리아 밀라노에서는 라 스칼라 극장 오케스트라
단원들이 그녀가 묵는 호텔에 찾아와 그녀를 위해 세레나데를
연주하기까지 했다. 세계 각국에서 「라 실피드」를 유치하는 것을 넘어서
그녀만을 위한 작품을 따로 안무하여 그녀를 초청했다. 이런 넘치는 사랑
속에 마리 탈리오니는 25년이나 현역으로 활동할 수 있었다. 과거는
물론이고 오늘날에도 상당히 오랫동안 활약한 보기 드문 경우로, 그녀가
누렸던 명성을 짐작케 하는 대목이다.

아름답지 못한 말년

한데 그 엄청난 개런티를 받아가며 오랫동안 주역 무대에 섰던 그녀가
마흔세 살의 나이로 은퇴할 때 극심한 빈곤에 시달리고 있었다는 점은
오늘날까지도 풀리지 않는 미스터리다. 혹자는 투자 실패 때문이라고
하고 혹자는 도둑을 맞았다고 하지만, 그녀에게 돌아간 출연료와
그녀에게 홀린 갑부들이 가져다 바친 후원금이며 보석은 한두 번의
절도나 투자 실패로 무너질 수준이 아니었다. 어쨌든 마리는 그즈음
대부분의 재산을 잃었고 무용 교습소를 차려 생계를 유지했다. 자식이
없었던 그녀는 제자들 중에서 자신의 후계자를 찾을 생각이었다. 그러던
차에 엠마 리브라는 파리 오페라극장의 신인 발레리나가 그녀의 눈에
들어왔다. 마리는 자신의 모든 표현력과 기교를 아낌없이 엠마에게
물려주며 그녀에게 심혈을 기울였다. 그 이면에는 제자에 대한 각별한
사랑보다도 이제는 늙은 자신을 외면하는 관객들에게 '제2의 마리
탈리오니'를 보여주고 싶은 강렬한 욕망이 숨어 있었다. 엠마 리브리는

마리의 혹독한 교육을 잘 따라왔기 때문에 이러한 욕망은 곧 실현될 것처럼 보였다. 마리는 엠마의 존재감을 부각시키기 위해 자신이 직접 안무를 기획하기까지 했다.

하지만 '마리 탈리오니의 부활'은 뜻밖의 사고로 실패하고 말았다. 당시 오페라극장에는 막 발명된 가스등이 설치되었는데, 극장 측은 출연자들에게 화재 예방을 위해 의상을 물에 축이라고 권고했다. 개중에 하늘거리는 로맨틱 튀튀는 매우 위험한 품목에 속했다. 하지만 대부분의 댄서들은 물에 적시면 의상이 무거워져 춤추는 데 방해가 된다고 극장의 권고를 무시했다. 엠마는 공연 중 의상에 불이 붙어 전신화상을 입고 일주일 만에 사망했다. 통탄해 마지않던 마리 탈리오니에게 더 이상 재기의 기회는 돌아오지 않았다. 80세가 되던 1884년, 마리 탈리오니는 아무도 돌아봐주지 않는 잊힌 댄서로 생을 마감했다. 다만 그녀가 입었던 하늘거리는 로맨틱 튀튀, 그녀가 신었던 토슈즈, 그리고 그녀가 현란하게 구사했던 중력을 거스르는 기교만이 유령처럼 무대에 남아 발레리나들을 고달프게 만들 뿐이었다.

발레극 「라 바야데르」의 주인공으로 분한 탈리오니, 1831년.

요제프 크리후버, 「마리 탈리오니」, 1839년.

탈리오니 안무, 자크 오펜바흐 음악의 발레극 「르 파피용」 포스터.

과장된 순애보

로베르트 슈만
Robert Schumann
(1810–1856)

클라라 슈만
Clara Schumann
(1819–1896)

남성을 압도했던 여성 피아니스트의 탄생

여러 예술가의 일생이 그러했듯 슈만 또한 생전에 그리 대접받는
음악가가 아니었다. 그런 그가 갑자기 스타로 떠오른 계기로는 두 가지
사건을 들 수 있다. 하나는 그의 평범하지 못한 죽음이고, 다른 하나는
클라라와의 러브 스토리이다. 사실 오늘날 고전음악계에 다져진 슈만의
입지는 다분히 클라라의 공이 크다. 남편을 위해 애썼던 그녀의 노력이
아니었다면 로베르트 슈만은 그저 불의의 사고로 연주 생명이 끊어진
이류 음악가로 역사에 묻혀버렸을지도 모른다. 반대로 당대에 슈만보다
화려한 명성을 구가하던 클라라의 이름은 이제 역사 속에 희미하게 남아
있을 뿐이다. 클라라를 과연 남존여비의 구시대 관습과 그녀의 재능을
질투했던 로베르트의 억압 때문에 피지 못하고 저버린 꽃으로 봐야
할 것인가. 둘의 진짜 관계가 어떠했는지 되짚어보기 위해서는 관점을
로베르트 슈만에서 클라라 비크로 바꿔볼 필요가 있다. 단지 로베르트
슈만과의 지고지순한 사랑에 자신의 재능과 배경을 희생하기에는
클라라가 쥐고 있던 패가 몹시 유리했기 때문이다. 게다가 이러한
관점은 그녀의 이름과 연관된 또 하나의 위대한 작곡가, 브람스를 다루기
위해서도 꼭 필요하다.

　　클라라 요제피네 비크는 1819년 9월 13일 독일 라이프치히에서
태어났다. 아버지 프리드리히 비크는 익히 알려져 있다시피 피아노
선생 겸 악기점을 운영하는 사업가였으며, 어머니 마리안느 비크는
당시 그럭저럭 이름이 알려진 피아니스트 겸 소프라노 성악가였다.
비크 부부는 7년에 걸쳐 다섯 명의 아이를 낳았고 클라라는 넷째였다.
그녀가 네 살 무렵 어머니는 남편과 크게 싸운 뒤 클라라와 갓난쟁이

막내 남동생을 데리고 무작정 집을 나갔다. 가부장적인 분위기가 강했던
당시 독일 사회에서 가출한 어머니의 입장은 불리할 수밖에 없었고,
1년여의 법적 분쟁 끝에 프리드리히 비크는 아직 엄마의 손길이 필요한
막내아들을 양보하는 대신 다섯 살 클라라는 기어이 데리고 왔다.
클라라가 집으로 온 지 얼마 되지 않아 두 부부는 이혼했으며, 그 후로
클라라는 두 번 다시 어머니를 만나지 못했다. 프리드리히 비크는 이혼
후 4년 뒤 다른 여성과 재혼했다.

아들도 아닌 딸 클라라를 되찾고자 애쓴 프리드리히의 노력에
대해 혹자는 자식에 대한 애정보다 그녀의 재능을 더 탐냈기 때문이라고
말하는데, 이는 잘못된 정보다. 이 시점에서 프리드리히는 아직 딸의
재능을 알아채지 못했다. 오히려 클라라는 네 살이 될 때까지 말도
제대로 못하는 지진아에 가까웠다. 아내로부터 데려온 뒤에도 도통 입을
떼지 않는 딸을 걱정했던 프리드리히는 혹시 클라라가 청각 장애가
있지 않은지 의심하며 이를 시험하기 위해 피아노를 가르치기 시작했다.
그런데 그때까지 조용하기만 했던 클라라가 처음으로 소리에 반응을
했고, 곧 말문을 텄다.

클라라의 재능은 상상을 초월하는 속도로 성장했다. 딸의 재능을
감지한 프리드리히는 이를 놓치지 않고 자신만의 독특한 영재 교육을
시도했으며, 그것은 오늘날 극성 한국 부모들의 교육과 크게 다르지
않았다. 클라라는 대부분의 시간을 피아노 연습과 외국어, 음악이론
공부에 쏟았고 남는 시간은 아버지와 함께 유명 피아니스트들의 공연을
보러다녔다. 당연히 또래 아이들과 어울릴 시간은 없었다. 유년기를
희생한 대가로 클라라는 아홉 살의 나이에 공식 무대에 섰고, 열네

살에 라이프치히 게반트하우스 오케스트라와 협연하며 유명 연주자의
반열에 올랐으며, 자신보다 훨씬 연배가 높은 사람들을 상대하며 일찍
성숙해졌다. 음악적 재능이 뛰어난 데다 조숙하고 아름다운 이 여성
연주자가 당대 누리던 인기는 오늘날 우리가 생각하는 바 이상이었다.
그녀를 보기 위해 몰려든 관중을 통제하기 위해 그녀의 공연장에는
늘 경찰이 출동했으며, 유명 지식인과 음악인들은 자청하여 클라라의
후견인이자 친구가 되고자 했다. 그녀의 이름을 딴 디저트가 식당에
등장했고, 시인들은 그녀의 이름으로 시를 써 헌정했다.

남존여비 사상이 지배적이던 독일 음악계에 직업 예술가로서
여성 피아니스트가 등장한 것은 극히 최근의 일이었으며, 그들에 대한
차별과 멸시가 여전하던 시절임에도 클라라는 남성 아티스트와 대등한
존경과 입지를 누렸다. 괴테는 클라라의 연주를 듣고 "사내아이 대여섯
합친 것보다 낫다"고 칭송했으며, 같은 도시에서 활동하던 멘델스존은
그녀에게 늘 협연을 요청했고, 쇼팽과 리스트는 그녀의 연주를 듣기 위해
먼 곳에서 찾아오곤 했다.

클라라 비크가 클래식 역사상 남녀 통틀어 콘서트에서
암보로 연주한 최초의 피아니스트였다는 점도 그녀의 존재감에 빛을
더했다. 그녀 이전에는 공연장에서 악보를 보고 연주하는 것이 일종의
규칙이었다. 이는 악보를 외울 만큼 머리가 좋은가의 문제를 넘어서는
문제였다. 당시에는 악보를 보지 않고 연주하는 것이 작곡가에 대한
모욕으로 받아들여졌기 때문이다. 하지만 클라라는 대부분의 곡을
모조리 외워 악보 없이 콘서트에 임했으며, 이런 그녀의 시도에 토를
다는 사람이 아무도 없었다. 오히려 그녀의 명석한 두뇌에 혀를 내두를

뿐이었다.

아버지와의 소송 끝에 한 결혼

어려서부터 음악 활동에 집중하면서 또래와 어울리지 못한 클라라가
사춘기에 접어들 무렵 가장 가깝게 지냈던 남성은 자신이 열한 살 때
아버지의 제자가 된 아홉 살 연상의 로베르트 슈만이었다.

슈만은 본래 서적상의 아들로 태어나 하이델베르크 대학에서
법률을 공부하던 인물로 음악보다 문학에 더 조예가 깊었다. 그가 음악의
길을 선택하게 된 계기는 다름 아닌 클라라 비크였다. 우연히 피아니스트
여자 친구의 초대로 살롱 음악회에 갔다가 어린 클라라의 연주를 접하고
감동 이상의 자극을 받은 것이다. 그가 프리드리히 비크의 제자로 들어간
것은 우연이 아니었으며, 인생의 나침반이었던 아버지가 사망한 이후
방황하던 로베르트에게 프리드리히는 아버지와 같은 존재가 되었다.
프리드리히 또한 지적이며 피아노에 남다른 열정을 보인 로베르트에게
애정을 가진 것이 사실이다.

하지만 수제자와 사위는 프리드리히에게 전혀 다른 문제였다.
슈만은 피아니스트로서 꽤 전도유망한 미래를 보여주었다. 하지만
손가락 힘을 키운다며 무거운 돌멩이를 손가락마다 달고 무리한
연습을 하다가 오른쪽 손가락 하나가 마비되어버렸다. 그는 콘서트
피아니스트로서의 꿈을 접고 프리드리히의 충고대로 작곡가로
전향했지만, 아직 이류에서 삼류 사이를 오가는 무명에 불과했다. 게다가
그는 음악계의 유명한 바람둥이였다. 당시 남성들이 유행처럼 드나들던
사창가의 단골손님이었고, 여러 여성 음악가들과 작지 않은 스캔들을

일으켰다. 거기에 음주벽에 우울증까지 있었다(프리드리히는 이즈음 이미 슈만의 매독 증세를 의심하고 있었다). 프리드리히는 슈만의 재능을 인정했지만 금쪽같은 딸의 창창한 미래를 그런 제자의 불투명한 미래에 희생시키고 싶지 않았다.

아버지의 완고한 반대를 꺾을 만큼 클라라와 슈만의 사랑은 지고지순하고 열정적이었을까. 사춘기의 클라라에게 슈만이 마성의 남자였던 것만은 사실이지만, 그녀는 실속주의자 프리드리히의 딸이기도 했다. 아버지의 반대로 연애 기간이 길어지면서 클라라는 아버지의 현실적인 충고가 귀에 들어왔다. 자신의 경력이 쌓일수록 슈만이 왜소하게 보이는 것도 사실이었다. 그녀는 "나는 [돈] 걱정이란 걸 해본 적이 없을 만큼 단순하게 자랐다"며 결혼을 위한 자금을 마련하라고 슈만에게 충고하기도 했으며, 슈만의 상황이 별로 개선될 기미가 보이지 않자 파혼을 선언하고 장기 순회공연을 떠났다. 이에 슈만은 자살을 시도할 만큼 유약한 모습을 보이지만 다른 한편으로는 사창가에서 생물학적 욕구를 채우곤 했다. 정신적 사랑과 육체적 사랑을 엄격하게 구분하는 당시 독일 풍습으로 볼 때 슈만의 이중적인 행동은 별로 이상할 게 없었지만, 프리드리히 비크의 심기를 건드렸다. 어찌 보면 이 결혼 스캔들에서 가장 진보적인 생각을 가지고 있었던 건 젊은 두 남녀가 아닌 프리드리히였다. 그는 시집가면 그만이라 여겨지던 딸의 사회적 성공을 염려했고, 결혼을 청하는 와중에 여전히 다른 여자에게 집적거리는 딸의 연인을 도저히 용서할 수 없었다. 법률에 따라 여성은 스물한 살이 될 때까지 아버지 동의 없이 결혼할 수 없었고, 프리드리히는 슈만에게 딸 근처에 얼쩡거리면 총을 쏘겠다고 협박했다.

아버지와 연인 사이에서 방황하던 클라라는 점점 아버지의 간섭이 불편하다 못해 답답할 만큼 어른이 되어가고 있었다. 그녀는 아버지의 그늘에서 벗어날 수 있는 유일한 끈이 아버지가 원하지 않는 남성인 슈만임을 깨달았고 결혼을 반대하는 아버지를 상대로 법정 고소를 불사했다. 지루한 법정 공방 끝에 1840년 클라라가 스물한 살이 되기 하루 전날 법원은 결혼 허가 판결을 내렸다. 16세에 처음 슈만에게 사랑의 감정을 느낀 지 5년 만의 결실이었다.

클라라의 재능은 희생되었을까

우여곡절 끝에 결합한 슈만 부부의 결혼 생활은 두 사람의 결혼 이전보다 훨씬 더 명료하게 파악할 수 있다. 이는 그들이 남긴 부부 일기 덕분이다. 결혼식 다음 날은 클라라의 생일이었는데, 슈만은 그녀에게 생일 선물로 새 일기장을 선물하며 각자 일기를 쓰고 일주일마다 한 번씩 서로 바꿔 읽어보자고 제의했다. 클라라는 꼼꼼한 아버지를 본받아 매일 일기를 쓰는 습관이 있었다. 이런 클라라의 모습을 보고 슈만은 그녀가 좋아할 만한 제안을 한 것이다. 그들은 몇 년에 걸쳐 부부 일기를 썼다. 일기를 가장한 필담이 가뜩이나 예민하기로 소문난 예술가 부부에게 나름 소통의 창구 역할을 했으리란 것은 쉽게 짐작할 수 있다. 덤으로 그 둘의 삶을 연구하는 학자들에게는 소중한 자료가 되어주었다.

　　두 사람의 결혼 생활은 클라라의 아버지 프리드리히가 우려했던 것 이상으로 험난했다. 두 음악가가 한 집에 살기란 결코 쉽지 않았을 것이다. 집이 비좁아 피아노를 한 대밖에 둘 수 없는 형편이었고, 슈만이 피아노를 차지하고 있으면 클라라는 연습을 할 수 없었다. 게다가 슈만은

작곡을 위해 조용한 분위기를 원했다. 무엇보다 가장 큰 장애물은 아내의 명성에 날이 갈수록 위축되는 슈만의 콤플렉스였다. 그는 작곡가로 또 문필가로 열정적으로 활동했지만 대중은 그를 '로베르트 슈만'보다 '클라라의 남편'으로 인식했다. 두 사람의 금실이 너무 좋았던 것도 문제였다. 슈만 부부는 일생 동안 여덟 명의 자식을 낳았다. 클라라는 줄줄이 태어나는 아이들을 돌보고, 작곡하는 남편 시중을 들다가 남편이 피아노를 쓰지 않는 때를 틈타 연습을 하고, 저녁에는 연주회 무대에 섰다. 그녀는 이 모든 것을 충분히 감당할 수 있을 만큼 야망도 컸고 능력도 충분했다.

　　슈만이 클라라의 명성과 능력을 질투하여 그녀의 음악 활동을 반대했다는 루머는 온전한 진실로 보기 어렵다. 신혼 초기 그녀가 자신으로 인해 위축되는 남편의 모습이 안쓰러워 스스로 활동을 자제했던 것은 사실인 듯싶다. 그러나 당시 무명 작곡가에 불과했던 슈만의 수입으로는 그 많은 아이들을 양육하는 것이 불가능했으므로, 클라라의 대외 활동은 가족의 생계를 위해서라도 필요한 일이었다. 일기장을 보면 슈만이 클라라의 음악 활동을 독려한 흔적도 남아 있다. 슈만은 피아니스트였던 클라라에게 심지어 권유하기까지 했다.

　　클라라는 아홉 살 때 이미 피아노 작품을 작곡했으며 열여섯 살이 되던 1835년에는 피아노 협주곡을 완성한 오롯한 작곡가이기도 했다. 그녀의 피아노 협주곡은 당시 라이프치히의 최고 작곡가이자 지휘자였던 멘델스존의 지휘 아래 그녀의 협연으로 초연되었고 큰 호응을 얻었다. 쇼팽과 멘델스존으로부터 극찬을 끌어낸 그녀의 작곡 재능을 아버지인 프리드리히 비크는 말할 것도 없거니와 그녀의 주변인들은 대체로

독려했다. 여성이 직업 피아니스트로 나서는 것조차 파격으로 여겨지던 시대였고, 작곡계는 여성을 받아들이기에 너무나 보수적인 세계였다. 그러나 "클라라는 예외"라고 인정해줬던 당시 음악계의 분위기는 그녀가 성별을 초월하여 예술가로 인정을 받고 있었다는 것을 의미한다. 클라라의 능력을 제한했던 것은 아이러니하게도 클라라 자신이었다. 스스로 작곡에 흥미가 있었지만, "아무도 여성이 작곡하는 것을 인정하지 않고, 어떤 여성도 작곡하지 않는 상황에서 작곡을 하겠다는 것은 오만한 일"이라고 그녀는 일기장에 적고 있다.

　　클라라의 재능을 알고 있던 슈만은 그녀에게 지속적으로 작곡을 권했다. 결혼 첫 해 동안 그녀가 작곡한 노래들을 몰래 모아 출판해서 첫 결혼기념일에 선물로 주기까지 했다. 그러나 클라라는 작곡에 관한 한 자신보다 남편의 작품을 늘 우선순위에 두었다. 남편의 작곡가로서의 성공을 위해 자신의 재능을 희생한 것은 그녀의 자발적인 선택이었던 것으로 보인다. 이 원칙은 슈만과 부부로 살 때는 물론 그가 죽고 홀로 미망인으로 생을 다할 때까지도 변하지 않았다. 다방면에서 능력을 인정받았던 클라라의 상당히 예외적인 이면이 아닐 수 없다.

　　오히려 배우자의 음악 활동에 불만을 표시했던 쪽이 클라라였던 적도 있었다. 그동안 피아노와 가곡에 치우쳤던 자신의 음악 세계의 지평을 넓히고자 슈만이 교향곡 1번을 작곡하고 있을 때, 클라라는 부부 일기에 이렇게 불평했다.

　　"만약 그가 교향곡을 작곡한다면, 남편에게 항의하는 의미로 이번 주 내내 이렇게 일기장에 적을 것이다. 남편은 굳이

다른 장르를 작곡할 하등의 이유가 없다. 더군다나 아내에게
소홀해질 것이 뻔한 데도 말이다! 교향곡은 곧 완성될
예정이지만 로베르트가 진출하고자 하는 장르[교향곡]가
그의 위대한 판타지에 적합한가를 두고 긍정적으로 반기는
소리는 전혀 듣지 못했다."

클라라가 슈만의 교향곡을 달갑게 여기지 않은 이유는 단 한 가지이다.
교향곡에는 피아노가 개입할 여지가 없고, 따라서 자신이 연주할 수
없기 때문이었다. 이로 미루어 슈만이 피아노 작품에 유달리 집중했던
것은 자신이 전직 피아니스트라는 이유도 있었지만 다분히 클라라를
의식했던 것이 아닌가 싶다. 자신의 작품을 유명 피아니스트인 아내가
연주한다면 그 홍보 효과는 지대했을 것이다. 그리고 클라라는 그의
기대에 부응해 늘 슈만의 악보를 챙기고 다녔다. 클라라와 슈만은
직업적으로도 공생하는 동반자 관계였다. 이처럼 돈독한 유대 관계를
이어가던 중에 갑자기 교향곡을 작곡한다며 자신의 개입을 배제하는
슈만의 의도가 클라라로서는 여간 불만스럽지 않았다.
　　슈만은 단지 피아노 건반이 비좁아 보여서 교향곡을 넘보게 된
것이었을까? 교향곡이 작곡가라면 누구나 욕심 내는 궁극의 장르이기도
하지만, 슈만은 클라라로부터 예술가로서 독립을 하고 싶었을 것이다.
슈만은 아내의 유명세에 기대어 있는 자신의 처지가 부담스러워졌다.
출판과 작곡으로 얻는 수입은 미미했고, 이 때문에 가정을 부양하지
못하는 무능한 가장이라는 죄책감을 느꼈다. 무엇보다 클라라의 명성이
너무 빛나는 나머지 자신이 온전한 예술가가 아닌 '클라라의 남편'으로

알려지는 것에 화가 났다. 라이프치히에서만 공연을 하던 클라라는 궁핍한 살림을 해결하고자 슈만의 반대로 오랫동안 자제해온 해외 순회공연을 1844년 재개했다. 해외 공연은 수입이 훨씬 더 좋았다. 하지만 클라라와 동행했던 슈만은 모스크바 공연 도중 결국 참아왔던 분통을 터뜨렸다. "당신 여행 시중을 드느라 내 재능은 무시당해 마땅하단 것이오?"

결국 슈만은 병이 나서 클라라를 남겨두고 여행 도중 홀로 귀국할 수밖에 없었다. 처음에는 단순한 유행성 감기에 걸린 듯 보였지만, 사실 방탕했던 젊은 날의 형벌인 매독이 뒤늦게 증세를 보인 것이었다. 클라라가 순회공연에서 돌아온 뒤 슈만 부부는 라이프치히에서 드레스덴으로 이사했고, 슈만은 오페라 『게노베바』 등을 작곡한 뒤 작품을 들고 베를린과 빈을 방문하여 인정받고자 고군분투했지만 허사였다. 엎친 데 덮친 격으로 1849년 그들이 살고 있던 드레스덴에서 혁명이 일어났고, 슈만은 당시 만삭이었던 아내 클라라 덕분에 아이들과 화염에 휩싸인 도시에서 탈출할 수 있었다.

'슈만'이란 이름을 위해

1850년 슈만은 뒤셀도르프 관현악단과 합창단의 예술감독으로 임명되어 그 도시에 정착했다. 그러나 단원들과 관객들은 슈만이 지휘자로서나 행정가로서 무능하다고 비난했으며, 슈만은 이를 담대하게 받아들이기에 너무 예민하고 소심한 예술가였다. 치명적인 매독균은 여전히 슈만의 뇌를 야금야금 갉아먹고 있었다. 사회적으로 불안정한 입지, 자신의 예술에 대한 불확신, 아내에 대한 열등감과 결합되어

매독은 일반적인 우울증을 넘어서 정신병으로 발전했다. 결혼 14년 만인 1854년 2월, 슈만은 클라라에게 "나는 당신의 사랑을 받을 자격이 없다"고 중얼거린 뒤 뛰쳐나가 라인 강 다리 위에서 투신했다. 다행히 지나가던 배가 발견하여 구조되었지만 슈만은 그 길로 정신병원으로 후송되어 두 번 다시 집으로 돌아오지 못했다. 정신병원에서 지내는 2년 동안 슈만을 방문한 사람은 클라라와 뒤늦게 만난 젊은 음악 친구 브람스뿐이었다. 1856년 7월 29일 클라라가 마지막으로 방문했고, 그로부터 나흘 후 슈만은 식음을 전폐하다 말 그대로 "굶어 죽으며" 생을 마감했다.

미망인 클라라가 없었다면, 로베르트 슈만의 생애는 그의 자살과 더불어 허무하게 역사 속에서 사라졌을지도 모른다. 하지만 클라라는 남편이 죽고 난 후에도 끝까지 남편과의 의리를 지키며 악착같이 살았다. 슈만이 남기고 간 삶은 그리 녹록지 않았다. 클라라는 슈만보다 먼저 떠난 한 명의 자식을 빼고 나머지 일곱 명의 아이를 혼자 돌봐야 했다. 클라라는 자식을 셋이나 더 앞세우는 슬픔을 겪어야 했다(아들 중 한 명은 아버지의 유전자를 물려받아 40년 동안 정신병원에 수용되어 있었다). 자녀들이 결혼하여 손자 손녀들이 태어나자 그녀는 그들의 양육까지 책임졌다. 이런 상황에서 클라라가 느꼈을 경제적 압박과 정신적 고통은 이루 말할 수 없었을 것이다. 그럼에도 그녀는 열심히 연주회를 개최했고, 학교에서 학생들을 가르치며 생계를 이어가는 동시에 슈만의 피아노 작품집을 출판하기 위해 온갖 노력을 기울였다. 공연 때마다 슈만의 작품을 연주했으며, 음악계 인사들을 만나 죽은 남편의 홍보에 박차를 가했다. 생전에 거의 무명이나 다름없던 슈만의

226

이름은 그가 죽은 다음에야 아내 클라라에 의해 꽃을 피웠다. 그렇게 자신의 모든 것을 슈만에게 쏟아 부은 채, 클라라는 남편보다 40년을 더 살고 1896년 77세의 나이에 남편 옆에 묻혔다.

슈만 부부의 죽음을 마지막까지 돌본 사람은 브람스였다. 슈만이 사망한 뒤 클라라가 여성 혼자의 힘으로 이 모든 업적을 이루어내기까지 브람스가 삶의 큰 지주가 되어주었던 것은 익히 알려져 있다. 브람스와 클라라의 관계를 두고 수많은 루머와 추측이 난무하지만 두 사람이 서로를 깊이 신뢰하고 아끼는 사이였다는 점을 제외하면 그들의 관계가 진짜로 어떤 성격이었는지는 알 길이 없다. 클라라는 죽기 전 슈만과 함께 쓴 부부 일기는 온전히 남겨둔 반면 브람스와 주고받은 수많은 편지는 불태워 없애버렸다. 그 와중에 남은 브람스가 클라라에게 보낸 편지의 내용은 호사가들의 입에 오르내리기 충분했다.

"나는 당신을 내 자신보다 더 사랑하며, 이 세상의 그 어느 누구보다도, 그 무엇보다도 사랑합니다."

슈만과 클라라의 관계와 마찬가지로 브람스의 클라라에 대한 사랑 또한 독신으로 죽은 브람스의 생애와 결합해 역사적 편집을 거쳐 순애보로 거듭났다. 브람스가 클라라를 동경했으며 둘 사이가—어떤 식으로든—가까운 관계였던 것은 사실이지만, 브람스가 한평생 클라라만 바라보았던 것은 아니다. 그도 슈만과 마찬가지로 사창가를 드나들었고, 아가테 폰 지볼트라는 알토 가수와 약혼한 경력이 있으며, 쉰 살이 넘어서는 오페라 가수 헤르미네 슈피스와 사랑에 빠졌다.

슈만의 셋째 딸인 열두 살 연하의 율리 슈만을 짝사랑하기도 했다.
하지만 그 감정이 어떠한 것이었든, 클라라가 브람스에게 첫사랑이자
정신적 기둥이었던 것은 사실이었던 듯싶다. 클라라가 사망할 당시,
그녀가 위중하다는 소식을 듣고 헐레벌떡 달려갔으나 결국 그녀의
임종을 지키지 못해 허탈감에 빠졌던 브람스는 갑자기 시름시름 앓다가
그로부터 1년 뒤 64세의 일기로 생을 마감했다.

래렌첸 사의 클라라 슈만 판화, 1842년경.

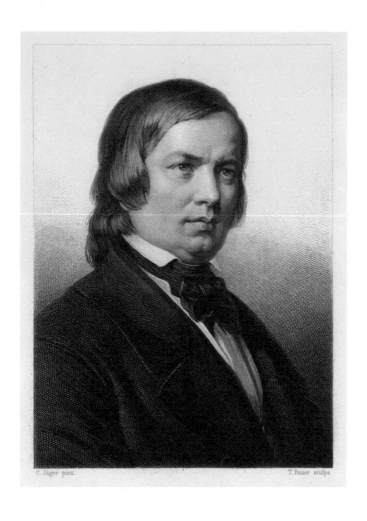

T. 카를 예거의 초상화를 바탕으로 작업한 바우어의 로베르트 슈만 판화.

하인에서 친구로 음악가의 지위를 끌어올리다

프란츠 리스트
Franz Liszt
(1811-1886)

'신성한 남자'의 연주에 홀리다

현란한 기교와 마성의 존재감, 그리고 화려한 여성 편력으로 인생을
승부했다는 점에서 파가니니와 리스트 사이에는 일말의 공통점이
있다. 리스트는 자신보다 한 세대 위 선배인 파가니니의 신기에 가까운
바이올린 연주를 보고 엄청난 쇼크를 받고 건반 위의 파가니니가
되겠다는 결심을 했다고 전해지기도 한다. 그러나 기교와 무대 매너를
제외하면 두 음악가의 인생은 빛과 그림자처럼 정반대였다. 사회성이
극도로 결여된 괴팍한 성격에 경쟁력 없는 외모, 고의적으로 악마적인
분위기를 끌어내는 네거티브 마케팅으로 성공한 파가니니와 달리
리스트는 출중한 외모와 단정한 신사 이미지로 여성들을 사로잡았다.
리스트의 연주 풍경을 즐겨 그린 화가 바라바시 미클로시는 다음과 같이
묘사했다.

> "청중은 그의 훤칠한 키와 잘생긴 외모, 긴 금발을 날리며
> 무대에 등장하는 모습에 사로잡혔고, 손에 끼고 있던
> 가죽장갑을 벗어던지며 겉옷 자락을 튕기듯 뒤로 젖혀
> 피아노 앞에 앉는 그의 동작에 열광했다. 이런 쇼맨십에
> 비명을 지르던 일부 여성 팬들은 그만 실신하기까지 했다.
> 슈만의 말처럼 이 거장의 손가락에 의해 피아노가 빛을
> 내뿜었으며 그의 연주를 듣는 사람들은 최면에 걸렸다.
> 연주가 끝나면 귀부인들은 꽃다발 대신 보석을 던지며 이
> '신성한 남자'를 조금이라도 더 가까이에서 보려고 무대 위로
> 돌진했다. 그리고 그가 일부러 피아노 위에 두고 간 장갑을

서로 가지려고 육탄전을 벌였다.”

이런 진풍경으로 리스트의 음악은 외적인 화려함에만 치중하고 피상적이며 깊이가 없다는 비판을 받기도 했다. 그러나 타고났든 의도적이었든 그의 고상하고 신사다운 태도는 분명 리스트 본인뿐 아니라 클래식 음악가 전체의 지위 격상에 훌륭한 순기능으로 작용했다. 대단한 추종자들을 거느리고 다녔던 것은 마찬가지였지만 파가니니는 신사는 아니었다. 기독교가 지배하는 사회에서 그는 악마에게 세례를 받았다는 루머를 의도적으로 뿌리고 다녔으며 도박에 찌들었고 천박하리만큼 돈에 집착했다. 그럼에도 파가니니의 행동을 아무도 의아하게 여기지 않았다. 그때까지만 해도 예술가의 지위는 불쌍하리만큼 불안정했기 때문이다.

리스트는 이 모든 음악가의 위축된 상황을 한 방에 날려버리고 그 위상을 귀족에 버금가는 수준으로 격상시킨 장본인이다. 리스트의 태생적 신분은 낮았다. 파가니니가 부유한 해운업자의 아들로 태어나 도박에 빠지기 전까지는 돈 걱정 없이 편히 살 수 있었던 반면, 리스트는 귀족의 집사와 가정부 사이에서 태어났다. 그나마 다행이었던 건, 그의 부모가 자식의 재능을 알아보는 심미안과 뜨거운 교육열의 소유자였다는 점과, 그들의 고용주가 과거 하이든이 궁정 악장으로 재직하던 에스테르하지 가문이었다는 점이다. 음악을 좋아했던 아버지 아담 리스트는 아마추어 성악가였다. 피아노와 첼로를 연주할 줄 알았고, 소년 시절 하이든의 주목을 받아 궁정 악단에서 잠시나마 첼로 주자로 활약하기도 했다. 하지만 당장 하루 끼니가 걱정이던 아담에게는 궁정 음악가보다는 집사의 지위가 경제적으로 훨씬 매력적이었다.

아담은 아들 프란츠가 뛰어난 음악적 재능을 보이자 자신과는 다른 선택을 권했다. 여섯 살 때부터 피아노를 배우기 시작한 프란츠는 불과 3년 만에 아버지의 적극적인 노력으로 귀족들 앞에서 데뷔 콘서트를 가졌고 결과는 대성공이었다. 이 귀족들은 훗날 리스트의 열렬한 후원자가 될 사람들이기도 했다. 1822년 아담은 에스테르하지 궁정에 휴직계를 내고 리스트의 교육을 위해 온 가족을 데리고 빈으로 이사했으며, 그곳에서 카를 체르니와 안토니오 살리에리에게 음악 교육을 받게 했다. 선생들 또한 리스트의 재능을 높이 평가해 무료로 지도를 해주었으며 나아가 빈 청중들에게 자신의 제자를 소개하는 연주회를 주선해주었다. 이 공연 또한 성공적이어서 모 일간지는 당시 리스트를 일컬어 "구름에서 떨어진 헤라클레스"라고 묘사했다. 그러나 아버지의 욕심은 빈에 만족하지 못했고, 리스트를 데리고 이번에는 파리 공연을 기획했다. 너무 상업적이라는 이유로 체르니는 극구 반대했지만 아담은 자신의 계획을 고집했으며, 대성공을 거두었다. 파리 공연을 통해 리스트는 유럽 최고의 예술가들과 연을 맺을 수 있었고, "제2의 모차르트"라는 별명을 얻었으며, 런던을 비롯한 세계 유명 도시의 초대가 잇따랐다.

사제가 되어 만인의 연인으로

에스테르하지 궁을 떠난 지 5년 만인 1827년, 아들의 매니저로 헌신적인 노력을 하던 아담이 공연 여행 도중 갑자기 사망하면서 리스트의 인생은 커다란 전기를 맞게 되었다. 리스트는 생계를 위해 파리로 돌아와 귀족들에게 피아노를 가르쳤다. 당시 리스트는 열여섯 살에 불과했지만

234

이미 그의 명성을 익히 들은 귀족들은 너나 할 것 없이 부인과 딸을
그에게 보냈다. 그중에는 카롤리네라는 한 살 연하의 여인도 포함되어
있었다. 둘은 사랑에 빠졌지만 높은 역시 신분의 벽과 카롤리네 아버지의
극심한 반대로 결별할 수밖에 없었다. 첫사랑의 상실은 아버지의
죽음보다 더 충격적으로 다가왔다. 아버지를 잃고도 연주회와 피아노
교습을 손에서 놓지 않았던 그였지만, 카롤리네와의 실연 이후 리스트는
무려 1년 동안 피아노를 치지 않았고 대중 앞에도 모습을 드러내지
않았다.

실연의 아픔을 극복하고 재기한 리스트는 은신해 있던 1년을
보상받으려는 듯 수많은 편지에 답장했고, 각종 만찬과 환영회에
참석했으며, 무수히 많은 공연을 열었다. 그리고 자신을 추종하는
많은 여성과 염문을 뿌렸다. 하지만 리스트의 여성 관계는 파가니니의
방종과는 거리가 멀었다. 리스트는 가톨릭 신자로서 늘 경건하게 의무에
충실했고, 흐트러진 모습을 보이지 않기 위해 많은 노력을 기울였다. 또한
자신이 번 돈을 재능 있는 가난한 학생들에게 아낌없이 기부했으며 자선
공연도 여러 차례 가지며 도덕적인 명성도 쌓았다. 다만 그가 상대한 여성
대부분은 남편이 있는 귀족 부인들로, 결혼을 약속할 필요 없이 비교적
자유로운 관계를 유지할 수 있던 상대들이었다. 비록 염문이 새어나가는
것은 막을 수 없었지만 여성 쪽이 높은 신분이었던 덕에 비난은 피해갈 수
있었다.

그럼에도 불구하고 1835년 마리 다구 백작 부인과의 도피 행각은
파리 사교계를 발칵 뒤집어 놓은 것은 물론 도덕적인 비판을 감수해야
하는 대사건이었다. 여섯 살 연상의 그녀는 "다니엘 슈테른"이라는

필명으로 책을 쓰고 자신만의 살롱을 소유하고 있었으며, 음악, 문학, 미술을 망라한 다양한 예술계 인사들과 교류하고 있었다. 그리고 두 아이와 남편이 있는 유부녀였다. 열렬한 사랑에 빠진 두 사람은 하필이면 가장 엄격하고 금욕적이기로 소문난 칼뱅의 고향 제네바로 도망가 세 명의 자식을 낳았다. 그중 딸 코지마는 훗날 예술계의 팜므 파탈이 되어 아버지의 명성을 여성의 이름으로 이어나갔다.

이 사랑의 도피는 다구 백작 부인이 결별을 선언하면서 9년 만에 종지부를 찍었다. 예술가의 섬세한 감수성을 공유하기에 마리 다구는 자의식이 매우 강한 자기중심적인 인물이었다. 백작 부인은 리스트와의 사이에서 낳은 세 명의 자식을 데리고 파리로 돌아왔으며, 리스트는 빈에 정착해 연주 활동을 계속했다.

러시아 여행을 떠난 리스트는 또다시 러시아 출신의 유부녀 카롤리네 자인-비트겐슈타인 후작 부인을 만나 깊은 사랑에 빠졌다. 리스트가 1848년 바이마르 궁정의 음악감독으로 임명되어 이주하면서 둘은 아예 대놓고 살림을 차려 또다시 파격적인 스캔들의 주인공이 되었다. 이들의 동거는 13년 동안이나 지속되었는데, 마리 다구와의 연애 시절 도피 행각을 보이며 다소 위축된 모습을 보였던 리스트는 이번에는 정반대로 당당한 태도로 일관했다. 이들의 관계는 법적으로 불륜에 해당했으며 누구든 고발을 하면 언제든 재판정에 서야 할 운명이었다. 그러나 하급 관리들이 손을 대기에 리스트의 명성은 이미 하늘을 찌르고 있었다. 공연을 할라치면 연주자 대기실에 유럽 각국에서 찾아온 고관들이 북적거리는 그의 엄청난 명성에 흠집을 내기 위해서는 많은 용기가 필요했다. 당시 정부에서 발행한 리스트의 여권에는 "이 문서를

소지한 사람은 세계적으로 널리 알려진 인물이니 신상 기록이 전혀 필요 없음"이라고 적혀 있을 정도였다. 리스트 또한 자신의 뛰어난 화술과 매력을 십분 발휘했다. 러시아 공관은 이들의 결합을 반대한다는 공문을 발표하려다가 리스트가 보낸 편지를 받은 바이마르 공국이 군대를 집결시키고 있다는 소식을 듣고 곧 포기했다.

　　마리 다구 때와 달리, 자인-비트겐슈타인과의 관계는 오히려 여자 쪽의 과도한 집착이 결별의 원인이 되었다. 10년이 넘도록 부인의 애정은 식을 줄 몰랐으며 오히려 더욱 활활 타올랐다. 그러나 리스트의 마음은 그 반대였다. 그는 나이 쉰이 넘어 자신의 생활에 지나치게 간섭하는 연인의 존재가 점점 귀찮고 부담스럽게 느껴졌다. 백작 부인이 자신과 정식으로 결혼하기 위해 남편과 이혼 수속을 밟는다는 소식에 경악을 금치 못한 리스트는 탈출구를 모색했다. 연인의 애정을 배신하지 않으면서 자신은 자유롭고 모두의 비난으로부터 벗어날 수 있는 방법으로, 그는 종교에 귀의하기로 결심한다. 불륜을 저질렀음에도 불구하고, 바이에른 추기경은 리스트와의 결혼을 반대하는 백작 부인 집안의 강력한 압박에 못 이겨 리스트에게 사제 서품을 내렸다. 그리하여 리스트는 로마와 바이마르, 부다페스트를 오가며 돈 한푼 받지 않고 음악을 가르치는 사제복을 입은 단발머리 노신사로 생을 마감할 수 있었다.

　　물론 사제가 된 이후에도 리스트의 여자 관계는 쉽게 청산되지 않았으며 수없이 많은 여성의 이름이 리스트와 함께 오르내렸다. 그러나 리스트의 마음에 남아 있던 여성의 이름은 따로 있었던 것 같다. 유언장을 작성하며, 그는 안타깝게 잃은 첫사랑 카롤리네에게 보석이 박힌 반지를 남겼다고 한다.

도미니크 앵그르, 「마리 다구와 딸 클레어 다구」, 1849년.

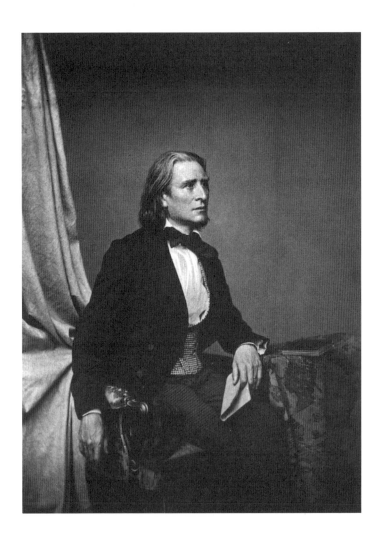

프란츠 리스트, 1858년.

요제프 단하우저, 「피아노를 치는 프란츠 리스트」, 1840년, 베를린 SMPK 국립 미술관.

사랑할 수 없는 인격과 부정할 수 없는 예술의 결합

리하르트 바그너
Richard Wagner
(1813–1883)

범상치 않은 태생의 비밀

리하르트 바그너만큼이나 일관성 없는 반전으로 점철된 예술가도
드물다. 라이프치히에 남아 있는 기록으로 미루어볼 때 리하르트
바그너는 경찰서기 프리드리히 바그너의 아홉 번째 아들로 태어났다.
그러나 이 문서상의 아버지는 리하르트가 태어나던 바로 그해 발진
티푸스로 사망했다. 전 남편이 죽자 바그너의 어머니는 아이들을 모두
데리고 드레스덴으로 가서 루트비히 가이어라는 남성과 재혼했다.
리하르트의 반전은 여기에서 비롯된다. 배우이자 화가 겸 극작가라는
르네상스적인 명함을 가지고 있던 이 인물이 실은 리하르트의 친부라는
소문이 무성하게 퍼진 것이다. 어머니는 전남편이 죽기 전부터 가이어와
돈독한 관계였던 것으로 알려졌으며, 리하르트의 예술적 재능은 존재감
없는 하급 공무원인 문서상의 아버지보다 새아버지의 기질과 훨씬 더
닮아 있었다. 이 출생의 비밀이 극적 반전인 이유는 루트비히 가이어가
유대인이라는 데 있다. 만약 이 루머가 사실이라면, 리하르트 바그너는
본인 자신이 유대인이면서 반유대주의의 선봉에 섰다는 소리가 된다.
　　리하르트 바그너의 친부 후보로 거론되는 인물은 이 둘뿐이
아니다. 안타깝게도 그의 생부가 누구인지는 아직까지도 밝혀지지
않았다. 리하르트의 어머니 요한나 로지네가 아들의 출생의 비밀을 입
밖에 내지 않았기 때문이다. 그의 어머니는 화려한 남성 편력을 자랑하던
여성이었다. 일개 빵집 주인의 딸로 태어났음에도 귀족들이 다니는
라이프치히 사립학교를 다녔는데, 이는 당시 작센-바이마르-아이제나흐
대공국의 콘스탄틴 왕자의 후원 덕분이었다고 한다. 그 둘 또한 부적절한
관계를 가졌던 것으로 알려졌으며, 콘스탄틴 왕자의 큼지막한 머리와

매부리코, 그리고 다혈질 기질에 뛰어난 예술 감각은 그 또한 리하르트
바그너의 친아버지일 수 있다는 의심을 불러일으켰다.

　이처럼 범상치 않은 태생의 비밀을 가진 바그너가 얌전하고
순진한 사춘기를 보냈을 가능성은 거의 제로에 가깝다. 그는
고분고분하지 않았고 툭하면 화를 냈으며 만사 제멋대로여서 가족은
물론 학교 선생들도 애를 먹었다. 하지만 예술적 감수성은 상당히
풍부했다. 그는 셰익스피어의 작품을 읽고 감동을 받았으며 베토벤의
오페라 『피델리오』를 보고 깨달음을 얻어 음악가가 되기로 결심했다.
그러나 첫 시도는 그리 성공적이지 않다 못해 안타까운 결과를 낳았다.
그가 작곡한 첫 피아노곡 「북소리 서곡」은 새아버지과 친분이 있는
라이프치히 궁정극장의 음악감독의 주선으로 초연되긴 했지만 청중의
비웃음을 샀다. 제대로 된 음악 교육을 받지 않아 이론의 기초도 없이
그저 영감이 떠오르는 대로 음표를 적어넣었기 때문이다. 하지만 모두가
그를 무시한 것은 아니다. 바흐가 칸토르로 재직했던 라이프치히 성
토마스 교회의 지휘자 크리스티안 테오도르 바인리히는 엉터리 음악
안에 감춰져 있던 바그너의 다듬어지지 않은 재능을 발견하고 그를
찾아가 음악을 본격적으로 배워보지 않겠느냐고 권유했다. 더군다나
그는 수업료를 일절 받지 않았다. 이러한 자본주의에 위배되는 거래에
대해 훗날 바그너 전문가 마르틴 그레고어-델린은 바인리히는 훌륭한
제자가 성공하면 자신의 명성 또한 그만큼 높아지리라고 자부했을 만큼
바그너의 성공에 확신을 갖고 있었다고 적고 있다.

　바인리히의 안목은 결과적으로 옳은 것으로 판명이 났지만
기나긴 인내를 필요로 했다. 그 이유는 음악적인 것이 아니라 바그너의

타고난 제멋대로 기질에 있었다. 성인이 되고 나서도 그는 여전히 반항적이고 다혈질이었으며 자기가 원하는 대로 일이 돌아가지 않으면 말 그대로 "미쳐버렸다". 더 나아가 신은 바그너에게 예술적 재능을 과하게 선사한 나머지 기본적인 경제관념을 심어주는 것을 잊어버렸다. 스승의 추천으로 뷔르츠부르크 극장의 합창 지휘자로 경력을 시작한 뒤 여배우 민나 플라너와 결혼한 그는 쾨니히스베르크로 다시 옮겨 가 한 극장의 음악감독직을 얻었다. 얼마 안 가 그가 재직하고 있던 극장이 파산했을 때, 바그너 역시 파산할 지경에 이르렀다. 빚쟁이에게 쫓겨 바그너는 아내를 데리고 라트비아로 도망쳐 그곳에서 합창단 지휘자로 일했지만 곧 해고당했다. 부부는 다시 국경을 넘어 프로이센을 경유해 런던으로 건너간 뒤 파리로 향했다. 파리행 배 안에서 무시무시한 폭풍을 만난 바그너는 음악극 『방황하는 네덜란드인』의 모티프를 얻었고, 물고기 밥만 되지 않는다면 반드시 이 작품을 완성하리라 요동치는 배 안에서 맹세했다.

끊임없는 존재의 부정으로 자초한 위기

천신만고 끝에 파리에 도착한 바그너는 스스로 다짐한 대로 『방황하는 네덜란드인』 작곡에 착수했다. 하지만 비참한 가난은 부부 곁을 쉽게 떠나지 않았다. 여기서 짚고 넘어가야 할 점은 그들의 가난이 사업의 실패가 아닌 사치스러운 습관에서 비롯되었다는 것이다. 수중에 땡전 한푼 없어 결혼반지까지 팔아치워야 했음에도 불구하고 바그너는 고급 비단으로 된 옷이 아니면 입지 않았고 최고급 레스토랑을 돌아다니며 미식을 즐겼다. 빚에 쪼들리면서도 친구들에게 돈을 있는 대로 꿔다가

고급 아파트에 세를 들어 살았다. 이렇게 멀쩡하게 누릴 것 다 누리며 살던 인간이 어느 날 갑자기 돈을 떼먹고는 소리 소문 없이 종적을 감춰 채권자들의 속을 뒤집곤 했다.

아무리 예술가의 도시라고 하지만, 파리에서 자리를 잡기에는 바그너의 입지가 아직 너무 작았다. 바인리히의 추천서로 얼마든지 취직이 가능했던 독일의 소도시와 달리 파리에서는 무대에 설 기회조차 주어지지 않았다. 일자리를 구걸하는 서신을 보내기를 몇 차례, 바그너는 결국 취직을 포기하고 빚쟁이가 눈을 부라리고 있는 드레스덴으로 돌아왔다. 이곳에서 바그너는 『리엔치』를 무대에 올리며 생애 최초의 성공을 맛보았다. 얼마나 대단한 성공이었느냐 하면, 작센 국왕이 그를 종신 궁정 지휘자로 임명할 정도였다. 이어서 빚쟁이에 쫓기며 완성한 『방황하는 네덜란드인』과 『탄호이저』가 잇달아 성황리에 상연되면서 음악가로서 바그너의 명성은 마침내 빛을 보는 듯했다(물론 그 와중에도 사치에서 기인한 채무 독촉은 끊이지 않았다).

하지만 리하르트는 천성적으로 평화와는 거리가 먼 인물이었다. 1849년 5월, 리하르트 인생의 두 번째 반전이 일어난다. 늘 국왕을 비롯한 높은 신분의 귀족만을 친구로 대우하고, 삶 또한 그들 못지않은 허영과 사치로 점철되어 있던 바그너가 당시를 풍미하던 시민혁명과 민중봉기에 매력을 느꼈다면 그것은 그저 다혈질에서 비롯된 단순한 변덕, 또는 귀족이나 국왕 나부랭이보다 자신이 더 잘났다고 자부하는 자존심, 그도 아니면 자신에게 떼인 돈을 죽어도 포기하지 않고 쫓아다니며 독촉을 하는 귀족에 대한 적반하장격 증오심 때문이었을 것이다. 바그너는 당시 다음과 같은 글을 남겼다.

"자신의 의지는 인간의 주인이며, 자신의 욕망만이 유일한
법이며, 자신의 능력은 소유의 전부이다. 그로 인해 성인은
홀로 자유로운 자이며 그보다 높은 이는 존재하지 않는다."

작센 국왕은 자신이 총애해 마지않던 궁정악장이 바리케이드 너머
반란군 사이에서 "군주제를 폐지하자!"고 외치고 있다는 소식을 전해
듣고 처절한 배신감을 느낄 수밖에 없었다. 5월 민중봉기는 실패했고,
바그너는 자동적으로 궁정악장에서 해임되었으며, 정치범으로
수배되었다. 그는 이제 빚쟁이뿐 아니라 경찰에게까지 쫓기는 신세가
되었다. 다행히 파리에서 인연을 맺은 프란츠 리스트의 도움으로 그는
취리히로 망명할 수 있었다. 바그너는 망명 과정에서 정치적 소신을 너무
쉽게 포기했다. 그도 그럴 것이 자신의 진가를 알아주는 드레스덴은 작품
활동을 하기에 더없는 최적의 장소였다. 그런 일터를 잃은 그는 혁명이
자신의 밥벌이에 전혀 도움이 되지 않는다는 것을 깨달았고, 최대한
신속하게 전향했다는 것을 알리기 위해 다니는 곳마다 자신은 혁명과
아무런 관련이 없다고 떠들어댔다.
　　과연 바그너의 작품 경향은 1850년 이후 국수주의적 의지를
노골적으로 드러내기 시작했다.『로엔그린』,『트리스탄과 이졸데』,
그리고『니벨룽의 반지』와『파르지팔』에 이르기까지 바그너의
대표적 오페라들은 구제도의 잘못된 점을 지적하면서도 낡은 관습을
적극적으로 타파하는 대신 마지막에 반드시 원상복귀를 시키거나
도리어 더 활성화하는 내용으로 끝을 맺었다. 바그너의 끊임없는 전향의
외침에 군주들의 마음은 점차 누그러졌다. 특히 바이에른 국왕 루트비히

2세는 『로엔그린』에 깊은 감명을 받아 바그너에게 호감을 가지게 되었다. 취리히에서 베네치아, 파리, 빈으로 정신없이 도망 다니는 바그너의 뒤로 경찰과 빚쟁이 이외에 또 하나의 추격자가 붙었다. 그는 어떻게든 바그너를 데리고 오라는 루트비히 2세의 명령을 받은 바이에른 특사였다. 유럽 각지에 걸친 끈질긴 추격전 끝에 1864년, 특사는 간발의 차이로 빚쟁이를 앞질러 슈투트가르트의 마르크바르트 호텔에서 바그너를 붙잡았다. 다시 돌아온 바그너 앞에는 바이에른 국왕의 융숭한 대접이 기다리고 있었다. 이 만남으로, 그들은 협력과 애증의 관계를 반복하며 고전음악의 모든 관습과 역사를 뒤집는 위대한 극장을 짓게 된다.

숨소리도 허락되지 않는 극장 매너의 시초

대부분의 공연장에서는 소위 '쾌적한' 공연 진행을 위한 안내 방송을 들을 수 있다. 저마다 다채로운 방식으로 개성을 표현하지만 알맹이는 대동소이하다. 휴대폰 전원을 꺼줄 것, 공연 중 옆 사람과 잡담을 하거나 소음을 일으키지 말 것. 클래식 콘서트의 경우 악장 간 박수를 삼갈 것이 추가된다. 공연 중 기침을 방지하기 위한 사탕을 제공하는 세계적인 극장도 많다. 소위 '선수'라 불리는 콘서트고어들이 모인 공연에 가면 옆 사람 숨소리에조차 신경질적으로 반응하는 예민한 관객들을 볼 수 있다. 공연이 처음부터 이렇게 신성하고 경건한 분위기에서 진행되었던 것일까? 영화 「아마데우스」에서는 시끄러운 객석을 등 뒤로 고군분투하며 『돈 조반니』를 지휘하는 모차르트를 볼 수 있다. 영화 「파리넬리」에서도 파리넬리가 노래를 부르는 동안 귀부인들은 옆 사람과 잡담을 하거나 아니면 너무 흥분한 나머지 외마디 비명을 지르고 실신해

공연 도중 소란스럽게 들것에 실려 나간다. 이 모든 풍경은 그저 영화적 상상력에서 비롯된 허구가 아니다.

오늘날의 숨소리조차 허락받지 못할 만큼 엄숙한 공연장 매너는 그리 역사가 오래되지 않았다. 그리고 그런 풍경의 반전에는 바그너의 완고함이 깊숙이 관여되어 있다.

1845년, 바그너는 자신이 직접 대본을 집필한 『탄호이저』를 드레스덴 무대에 올렸다. 사실 바그너가 쓴 대부분의 대본은 음악을 빼고 순수하고 문학적인 관점에서 본다면 극적 다이내믹이 없이 설명 위주로 가는 지루한 B급 소설에 불과하다(물론 문학적 부족함을 채워주는 것이 바그너의 음악이긴 하다). 아니나 다를까, 드레스덴 청중은 사건이 거의 전개되지 않고 그저 성악가들이 부르는 장황한 설명조의 노래로만 사건 진행을 파악할 수 있는 바그너의 방식에 지루해했다. 비록 환호를 보내진 않았지만 드레스덴 청중들은 그래도 예의 바른 사람들이었다. 그들은 공연이 끝난 뒤 조용히 험담을 했을 뿐이다. 그러나 파리 청중들은 독일인에 비해 훨씬 자유분방하고 과격했다. 또한 파리에서 오페라를 공연하려면 이탈리아 오페라처럼 반드시 발레를 삽입해야 하는 전통이 있었다. 아직 전통을 배격할 만큼 바그너의 뱃심이 두둑해지기 전이었고, 경제적인 어려움에 쫓기고 있던 그는 흥행을 위해 자신의 오페라를 대폭 수정했다. 1막에 선정적인 파티 장면을 추가하고 여기에 발레를 삽입했다. 바그너로서는 자존심을 대폭 구기는 노력에도 불구하고, 재앙은 그를 피해가지 않았다.

프랑스인이 오페라에서 기대하는 것은 바그너와, 아니 독일인과 많이 달랐다. 일단 프랑스에는 오페라보다 발레 애호가가 압도적으로

많았다. 오페라에 발레를 삽입하는 전통은 바로 이런 애호가들을
끌어들이기 위한 것이었는데, 오페라에서 발레 장면만 보러 오는 관객도
상당수였다고 한다. 바그너의 경우, 문제는 발레를 전통대로 2막이 아닌
1막에 삽입했다는 데 있었다. 발레만 보러 오는 애호가들은 2막이
시작될 즈음인 밤 10시경에야 극장에 나타났다. 오페라 전반부를
보지 못한 것은 그들에게 아무런 문제가 되지 않았다. 그러나 저녁을
먹고 느긋하게 극장을 찾아온 사람들은 바로 그들이 원하는 "발레"가
이미 1막에 상연되었다는 소리를 듣고 미친듯이 화를 냈다. 2막 이후
『탄호이저』 공연은 광분한 청중들의 야유로 성악가들의 노랫소리가
들리지 않을 정도로 엉망진창이 되었다. 결국 사교계 인사들의 욕을 있는
대로 얻어먹은 『탄호이저』는 파리 무대에서 3일 만에 간판을 내렸다.
그러고도 무려 35년 동안 파리에서는 『탄호이저』 공연을 볼 수 없었다.

바그너의 분노는 파리 청중들보다도 훨씬 컸다. 그는 애초에
내키지 않는 발레를 극장의 요구로 삽입하는 것만으로도 인내심의
한계에 이르러 있었다. 그럼에도 자신의 작품을 함부로 대하는 청중들은
물론, 그런 무례함을 당연하게 여기는 공연장 문화를 용납할 수 없었다.
그는 마음에 안 드는 청중들의 돌발 행동을 원천 봉쇄하고 흥행을
위해 작품을 수정하지 않아도 좋을 온전한 자신만의 극장을 갖기로
결심했다. 이로써 극장 대관료 등에서 비롯된, 자신을 평생 괴롭혔던
경제적 문제에서 해방되리라 확신했다. 그는 루트비히 2세를 찾아갔다.
루트비히 2세는 바그너의 아이디어에 기본적으로 동의했지만 그들이
상상하는 극장은 서로 달랐다. 바그너가 원하는 극장은 작지만 효율성
있는 공간이었다. 통제가 가능한 만큼의 객석 수와 무대 전환이

최대한 신속하게 이루어질 수 있는 무대 설비, 그리고 최고의 사운드면 충분했다. 그러나 루드비히 2세는 파리의 가르니에 오페라극장 못지않은 화려한 극장을 수도 뮌헨에 짓고자 했다. 당시 바이에른은 새 궁정을 건축하느라 엄청난 예산을 쏟아 붓고 있었고, 이미 재정 악화에 직면한 궁정 대신들은 극장 건립을 필사적으로 반대했다. 1865년 대신들의 여론에 굴복한 루드비히 2세는 두둑한 연금을 쥐어주며 바그너에게 유감을 표시했고 그 돈을 가지고 바그너는 다시 스위스 취리히로 망명했다. 그곳에서 그는 드레스덴 극장을 설계한 젬퍼의 도움으로 목조 극장을 들판에 지어『니벨룽의 반지』중 3부「지그프리트」를 시험적으로 초연했지만, 열악한 상황에 좌절하여 극장과 악보를 모두 불태워버릴까 생각할 정도였다.

정장 차림의 관객, 반바지 차림의 음악가들

그럼에도 자신만의 극장에 대한 꿈을 접지 못한 바그너는 취리히에서 만난 아내 코지마(리스트의 딸 코지마는 당시 지휘자 한스 폰 뷜로와 신혼여행 중에 바그너와 사랑에 빠졌다)와 함께 독일 여러 도시를 물색했다. 다름슈타트와 바덴바덴에서는 극장을 위한 토지를 무상으로 기증하겠다는 연락이 왔다. 『뉘른베르크의 마이스터징어』라는 작품 때문에 처음에는 뉘른베르크도 물망에 올랐지만, 최종적으로 그들은 바이로이트를 택했다. 1870년에 들른 이 도시는 바그너에게 매우 인상적인 장소였는데, 무엇보다 대도시와는 다른 한적함에 매료되었다. 오늘날 바이로이트를 방문하는 여행객들이 "오페라 말고는 구경할 것이 없는 지루한 도시"라고 불평한다면, 바그너는 "바로 그것이 나의

의도였다"라고 기쁘게 화답했을 것이다. 그는 별다른 유흥거리가 없는
이 작은 도시야말로 모든 이들이 오로지 자신의 예술에만 집중할 수
있는 최적의 장소라고 생각했다. 바이로이트 유지 또한 바그너의 극장을
건설하는 데 적극적이었다. 바그너의 극장이 관광객을 유치하여 지역
경제를 살릴 수 있는 최적의 아이템이라고 생각한 것이다.

부지를 확보하고도 극장을 세우기 위해서는 여전히 많은 예산이
필요했다. 뮌헨 극장이 불발된 이후 루트비히 2세와 서먹해진 바그너는
1871년 비스마르크에게 재정 지원을 요청했으나 보기 좋게 거절당했다.
이에 바그너의 친구이자 추종자인 에밀 헤켈이 바그너 협회를 결성했다.
극장 건립과 공연 비용 확보를 위한 지원 모임인 이 협회는 라이프치히,
베를린, 빈 등 독일 전역에서 결성되어 건축비 마련을 위한 회원증을
발행해 팔았다. 바로 이 모임이 오늘날 바이로이트 축제 티켓을 우선적으로
확보할 기회를 가진 바그너 협회의 전신이다.

그러고도 자금이 부족해 마지막에는 루트비히 2세의 긴급 지원을
받았지만, 그럼에도 바이로이트 축제극장은 지배자가 아닌 예술가와 민간
주도로 완성된 극장이라는 점에서 최초의 민주적인 극장으로 손꼽을
수 있다. 그러나 바그너가 주창한 민주주의의 근거는 "예술 앞의 만민
평등"이다. 즉, 위대한 예술 앞에서는 귀족이든 평민이든 예를 갖춰야
한다는 바그너의 예술 지상주의 사상이 이입된 것이다. 그리고 그러한
사상은 건물 곳곳에 스며들어 있다. 우선 극장은 당시 유행하던 그랜드
시어터의 웅장함을 포기하고 소박하지만 실용적인 공간을 표방하고 있다.
여기에는 금전적인 이유가 가장 컸지만, 바그너가 외형적인 과시보다
내적인 사운드를 중시했다는 점은 인정해야 할 일이다. 그는 외부에 드러날

벽돌과 나무는 최대한 저렴한 종류를 사용한 반면 무대 설비는 아무리 비싸더라도 최신식을 고집했다.

또한 그는 극장 측면에 설치되어 있던 귀족 전용 발코니석을 음향에 방해가 된다는 이유로 객석 뒤편으로 보내버렸다. 다리를 충분히 뻗을 공간도 없이 빽빽하게 채워져 있는 좌석은 빈부귀천에 관계없이 일괄적으로 쿠션 없이 나무로만 만들어져 있다. 네 시간 넘게 앉아 있어야 할 관객들의 편의보다는 음향을 고려한 선택이다. 공연 중 박수는 물론이고 중간 입장, 속삭임조차 금지하는 규칙도 이 극장의 역사와 더불어 비로소 시작되었다. 공연 역사상 객석의 조명을 완전히 소등한 극장도 바이로이트 극장이 최초였다. 이는 물론 관객들의 집중을 위한 의도였다. 그리하여, 한껏 화려한 드레스와 턱시도를 멋들어지게 입고 온 관객들이 깜깜한 객석에서 발도 편히 뻗지 못한 채 네 시간이 넘도록 인내심을 가지고 침묵하고 앉아 있어야 하는 새로운 공연 역사가 시작되었다. 바이로이트 극장을 방문한 평론가 버나드 쇼는 "작품보다도 혁명적 발상"이라며 극장을 더욱 높이 평가하기도 했다.

그러나 이런 딱딱하고 엄숙한 공연 분위기 속에도 보이지 않는 반전은 남아 있다. 그것은 오케스트라 피트이다. 바이로이트 극장에서는 객석에서 오케스트라는 물론 지휘자의 모습을 전혀 볼 수 없다. 음향과 보면대 램프에서 나오는 빛을 차단하기 위해 오케스트라 피트에 덮개를 씌워버렸기 때문이다. 한데 이 보이지 않는 장소에 참으로 재미난 풍경이 벌어진다. 지휘자는 물론 오케스트라 단원 대부분이 반팔이나 러닝셔츠에 반바지를 입고 연주를 하고 있다는 점이다. 덮개를 씌우면 통풍이 안 돼 한증막이 되어버리는 공간에서 살아남기 위한 부득이한

선택이긴 하지만, 예술 앞에 가장 엄격하고 신성한 극장이 또한 세계에서 가장 캐주얼한 차림의 오케스트라 단원들의 연주를 들을 수 있는 극장이라는 점은 실로 아이러니하지 않은가?

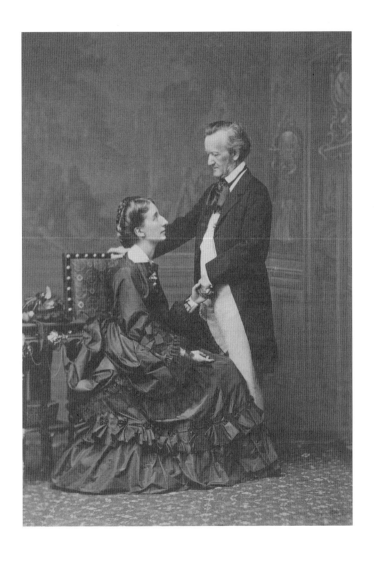

바그너와 코지마, 1872년.

『뉘른베르크의 마이스터징어』 3막, 1958년 바이로이트 축제.

객석에서는 전혀 보이지 않는 바이로이트 축제극장의 오케스트라 피트.

한 치의
물러섬이 없던
창과 방패의
싸움

존 러스킨
John Ruskin
(1819–1900)

제임스 휘슬러
James Whistler
(1834–1903)

평론가 대 예술가의 기싸움

예술 평론가란 직업은 대체 언제 생긴 것일까? 이 직업만큼 예술 사조의 변화와 깊은 관련이 있는 경우도 없다. 특히 미술의 경우 '설명이 필요 없는 그림'에서 '설명 없이는 이해 불가능한 그림'으로의 전환이 계기가 되었다. 중세 시대의 그림은 주로 문맹들을 대상으로 그려졌다. 글을 모르는 서민들에게 성서 내용을 가르치기 위해서 교회는 화가들에게 종교화를 의뢰했다. 때문에 그 당시 그림들은 "십자가에 못 박힌 예수"라든가, "성모 마리아와 예수" 정도의 간단한 정보를 전달하는 것만으로도 그 소임을 충분히 다했다. 르네상스 시대에도, 그리고 그 이후의 바로크나 낭만주의 시대에도 이러한 그림의 기능은 거의 대동소이했다. 인본주의로 사고방식이 바뀌면서 개성과 아름다움의 표현이 다양하게 바뀌었지만 적어도 관객들은 그림을 보고 아폴론이나 수태고지, 또는 자기 동네 영주나 주교의 초상화라는 것을 알 수 있었고 그 이상의 설명은 불필요했다. 고전주의 시대 이후 예술이 상류 사회의 입지에 중요한 기능을 차지하게 되면서 이를 감정하는 평론가 집단이 형성되긴 했지만 그들이 상대하는 것은 대중이 아닌 귀족과 부르주아였으며 평론 또한 구도라든가 색채와 같은 외형적인 평가에 그쳤다.

하지만 19세기에 들어오면서 상황은 달라졌다. 화가들은 눈에 보이는 것뿐 아니라 보이지 않는 마음이며 감정을 표현하기 시작했으며, 그런 그림들이 귀족은 물론 일반 대중들에게까지 개방되었다. 그림의 내용은 고사하고 앞뒤, 위아래를 구분할 수 없는 그림들을 보며 그들이 느낀 혼란은 십분 이해가 가능하다. 그리하여 작품을 알기 쉽게

설명해주는 해설자가 나타났다. 그리고 그 해설자들이 설명의 차원을 넘어 그림들의 가치를 평가하는 권위를 누리게 되었으니 그것이 근대 예술 평론가가 등장하는 계기였다. 문제는 예술 평론가들이 등장했다고 혼란스러운 상황이 평정되지는 않았다는 것이다. 오히려 그들이 예술 시장에 개입하면서 예술의 절대적 가치에 혼란이 찾아왔다. 과거 예술은 간혹 사소한 차이와 눈에 띄는 파격이 존재하긴 했지만 대체로 모두가 공감하는 미적 기준이 있었다. 그러나 개인의 감정과 인상을 중시하는 19세기에 이르러서는 저마다 추구하는 아름다움이 달랐다. 그렇게 서로 다른 잣대로 예술을 바라보니, 한 작품을 두고서도 그에 대한 평가는 극단적으로 엇갈리곤 했다. 물론 가장 큰 갈등은 예술가와 그 예술가의 작품을 폄하하는 평론가 사이에서 주로 벌어졌다. 새로운 스타일의 작품이 전시회에 등장할 때마다 "그게 애들 장난이지 예술이냐"라는 평론가의 독설과 "너희가 예술을 얼마나 알아?"라는 화가 당사자의 반격은 때로는 장외 싸움으로 번졌고, 이들이 일으키는 사건과 사고는 오늘날 연예인 스캔들처럼 대중들의 시선을 끌었다. 에두아르 마네는 자신의 그림을 형편없다고 비난한 당대 유명한 평론가 루이 에드몽 뒤랑티의 평론에 화가 난 나머지 결투를 신청하기까지 했다(서로 죽이겠다고 아웅다웅하던 이들이 훗날 서로를 끔찍이 아끼는 예술적 동반자가 된 것은 19세기 순수 미술계에 벌어진 한 편의 드라마다).

예술가들이 평론가의 입김에 그토록 민감하게 반응했던 것은 그들의 평가에 의해 작품의 가격이 좌우되었기 때문이다. 자본주의 사회의 모든 사례가 그렇듯 평론은 시장경제의 법칙과 손을 잡으면서 사회 전면에 진출하여 막강한 권력을 행사했다. 그들의 말 한마디에

예술적 가치가 의심되던 작품이 명작으로 둔갑하여 비싼 가격에 거래되기도 했고, 모두의 관심을 한 몸에 받던 문제작이 형편없는 졸작으로 격하되었다. 이에 관한 대표적인 역사적 사례가 바로 휘슬러와 러스킨의 갈등이었다. 그동안 갤러리에서, 살롱에서, 카페에서 또는 길거리에서 벌어지던 예술가 대 평론가의 싸움은 두 사람의 법정 비화로 이어져 근대 이후에는 좀처럼 볼 수 없던 법에 의한 예술의 심판이 연출되었다.

비평과 명예훼손의 경계

문제의 발단은 1877년 쿠츠 린지라는 귀족이 런던에 그로스베너 미술관을 열면서 비롯되었다. 다소 파격적인 취향을 가졌던 이 귀족은 파리와 비교해 너무 보수적인 런던 미술계에 불만을 가졌던 터라 자신의 갤러리에는 좀 더 진보적이고 현대적인 그림을 걸고 싶어 했다. 그의 의욕에 휘슬러의 그림만큼 부응하는 작품은 없었다. 제임스 애벗 휘슬러는 매사추세츠에서 태어난 미국인이었다. 스물한 살의 나이에 화가가 되기로 결심해 1855년 파리로 건너간 그는 마네, 모네 등 인상파는 물론 당시 파리에서 접할 수 있었던 모든 스타일의 예술을 시도했지만 어느 한 사조에 속하는 것을 거부하며 독자적인 스타일을 개척했다. 무엇보다 그는 설명적인 그림을 경멸했다. 그림이란 자고로 스토리보다 색채와 형태의 조화가 더 중요하며, 때문에 그림 제목은 그저 제목으로만 남겨야 할 뿐 그 제목을 통해 어떤 이야기도 그림 속에서 읽으려 해서는 안 되며 단지 색깔이 얼마나 조화로운지만 느껴야 한다는 것이 그의 지론이었다. 휘슬러는 이런 미술의 추상성을 음악과

똑같이 생각했던 것 같다. 아무리 표제를 달고 있더라도 음악에서
중요한 것은 화성과 선율이듯, 미술 또한 제목의 내용보다 색채와
형태의 조화를 더 중시해야 한다는 것이었다. 이 때문인지 그의 작품
중에는 음악적인 제목이 상당수 눈에 띤다. 1860년대 완성한 「백색의
심포니」시리즈라든가, 자신의 어머니를 그린 「검은색과 흰색의 변주곡
1번」이 이런 예이다. 그로스베너 미술관 개관전에 선보인 작품 중에도
이런 '음악적'인 작품이 포함되어 있었으니, 유명한 휘슬러의 「녹턴」
연작이었다. 회색과 파란색 계열을 주로 이용하여 템즈 강의 해질녘
황혼 풍경을 그린 「녹턴」은 총 여덟 작품으로, 휘슬러는 그중 네 작품을
개관전에 공개했다.

　　그러나 여러 보수적인 평론가들은 상당히 파격적이었던
그로스베너 미술관 개관전에 그리 곱지 못한 시선을 보냈다. 런던에서
최고의 평론가로 손꼽혔던 옥스퍼드 대학 교수 러스킨은 그로스베너
미술관에 걸린 모든 작품이 대체로 마음에 들지 않았는데, 하필이면
그중에서도 휘슬러의 작품을 도마 위에 올려 "교양이 부족하고 자만심만
가득 찬 화가의 고의적인 사기 행각"이라고 신랄하게 비난했다.

　　"쿠츠 린지 경은 작품 구매자는 물론 휘슬러 본인을
　　위해서도 이런 작품들을 미술관에 전시해서는 안 되었다.
　　런던 화가들의 분수 모르는 요구는 익히 알고 있었지만
　　대중 면전에 물감을 통으로 들이붓고는 200기니를 달라는
　　어릿광대의 행각을 보게 될 줄은 전혀 몰랐다."

러스킨은 휘슬러의 어떤 작품에 대한 비난인지 평론에 직접적으로 명시하지는 않았지만 휘슬러의 네 직품 중 200기니의 가격표를 달고 있던 유일한 작품은 「검정색과 금빛의 녹턴: 떨어지는 불꽃」뿐이었다. 휘슬러를 겨냥한 평론계의 비판은 러스킨이 처음은 아니었다. 휘슬러는 그의 독특한 화풍만큼이나 특이하고 독선적인 성격 탓에 많은 적을 거느리고 있었으며 그의 작품에 대한 평가도 호불호가 분명하게 갈라진 편이었다. 이에 대해 그는 전혀 개의치 않았다. 그러나 러스킨의 비평만큼은 다른 문제였다. 그의 입 하나에 작품 가격이 오르내리는 것을 지켜보았던 휘슬러로서는 작품 가격이 떨어지는 소리가 귀에 들렸을 것이다. 그는 평소 붓이라곤 일절 들어보지 않은 이들의 입담과 필담에 화가의 생명이 좌우되는 데 크게 분노했다. 결국 휘슬러는 명예훼손에 따른 손해배상금 1,000파운드를 요구하며 러스킨을 법정에 고소했다.

　이 소송은 표면적으로는 휘슬러 대 러스킨이라는 개인 간의 사소한 시비로 보였지만 재판이 진행될수록 예술가 대 비평가의 대결로 확대되었다. 사회적으로 엄청난 관심을 모은 이 소송은 양측 모두에게 평소 자신들이 가지고 있던 예술적 견해를 널리 알릴 수 있는 절호의 기회였다. 적어도 러스킨은 자신이 가진 모든 지식과 미학적 정보를 총동원하며 이 재판을 매우 즐겁게 준비했다. 하지만 안타깝게도 러스킨은 재판이 시작되기 전 뇌염에 걸려 대리인을 출석시킬 수밖에 없었다.

　1878년 11월 25일 웨스트민스터 엑스체커 법정에서 시작된 재판은 각 편의 지지 심문과 상대편에 대한 반대 심문이 번갈아가며 진행되었다. 러스킨의 대리인으로 나온 법무장관은 휘슬러에게 문제의

작품을 완성하는 데 걸린 시간이 얼마나 되는지 물어보았다. 이에
휘슬러는 이렇게 대답했다.

"글쎄요, 아마도 하루쯤?"
"단 하루요?"
"글쎄요, 정확히 말씀드리긴 힘들군요. 그림이 좀 덜 말라서 다음
날 몇 군데 더 고쳤을지도 모르니 이틀이라고 해두죠."
"오, 그럼 이틀 일하고 200기니를 요구하셨단 말입니까?"
"아닙니다. 저는 일생의 지식에 대해 그 가격을 요구하는
것입니다."
"선생 그림이 특이하다는 얘기를 혹시 들어본 적이 있나요?"
"물론 자주 듣지요."

이처럼 법정은 서로의 도덕적인 약점을 잡아내기 위한 온갖 사소하고
졸렬하며 가시 돋친 꼬투리로 난무했지만 대체로 재판 분위기는
냉소적이면서 진지했다. 휘슬러는 "예술은 비평가가 아닌 예술가만이
온전히 비평할 수 있다"는 평소 자신의 지론을 강하게 어필했으며,
러스킨 측은 "예술을 올바르게 비평하고자 하는 단 하나의 목표를
위해 10년을 희생했다"며 평론가들이 자신의 예술적 안목을 완성하기
위해 얼마나 각고의 노력을 기울이는지 설파했다. 이 분쟁은 도덕성의
문제가 아니라 서로의 예술적 가치관과 취향의 차이에서 비롯된
것이었다. 러스킨은 보티첼리를 좋아하는 보수적 취향의 소유자였으며
사회를 교화하는 예술의 기능적 가치를 중시했다. 반면 휘슬러는

파격적인 자신만의 스타일을 고집했으며 예술은 예술 그 자체만을 위한 것이어야지 그 외의 목적에 이용되어서는 안 된다고 생각하는 예술 지상주의자였다.

　　이런 창과 방패의 싸움에 골머리를 앓던 배심원의 판결은 어느 쪽이 진정한 승자인지 분간을 할 수 없을 만큼 양쪽 모두에게 모욕적이었다. 배심원은 공식적으로 휘슬러의 손을 들어주었지만 손해 배상금 1,000파운드를 기각하고 대신 1파딩(약 1전)을 선고했다. 이 배심원의 판결에 러스킨은 자존심에 치명상을 입고 항의의 의미로 10년을 몸담았던 옥스퍼드 대학에 사표를 썼다. "영국 법이 내게서 비평의 권리를 앗아갔으니 더 이상 그 자리에 머물 이유가 없다"는 것이 사유였다. 러스킨 편에 섰던 평론가와 화가는 그를 위해 재판 비용을 대신 부담해주었다(사실 그들의 도움이 없더라도 부유한 상류 계급이었던 러스킨에게 재판 비용이나 손해 배상금은 크게 문제가 되지 않았다). 이와 반대로 휘슬러의 경우 명목상으로는 승리했지만 아무런 실질적 이득이 없었으며, 오히려 자기 몫의 재판 비용 때문에 엄청난 빚을 지게 되었다. 러스킨과 마찬가지로 휘슬러를 위한 기금 마련 움직임이 있었지만 돈은 모이지 않았고, 결국 재판 후 다섯 달 만에 그는 파산 선고를 해야 했다. 그러나 이 법정 스캔들은 결과적으로 노이즈 마케팅이 되어 휘슬러의 작품에 불후의 명성을 안겨주었다. 또한 휘슬러가 남긴 유명한 경구인 "예술을 위한 예술"은 평론가는 물론 문화 정책을 수행하는 이들에게 오늘날까지 풀 수 없는 골치 아픈 숙제로 남아 있다.

제임스 휘슬러, 「검정색과 금색의 녹턴: 떨어지는 불꽃」, 1875년, 디트로이트 미술원, 디트로이트.

265

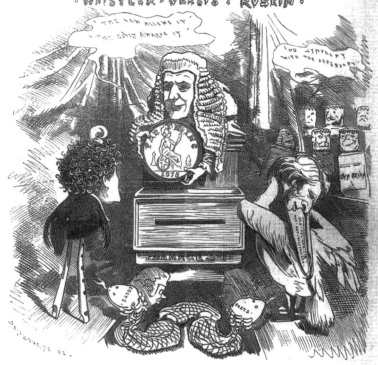

1878년 12월 7일 『펀치』에 실린 휘슬러와 러스킨의 법정 다툼을 풍자한 삽화.

평범함이
전략이다

귀스타브 쿠르베
Gustave Courbet
(1819–1877)

진짜 세상은 그리 아름답지 않다

쿠르베는 수도 파리에서 한참 떨어진 스위스 접경 지역 농촌 오르낭에서
태어났다. 집안이 부유한 편이라 열두 살 때부터 일대일 개인 교습으로
미술을 공부했고, 1837년에는 브장송 고등학교에 진학하였으며, 2년
뒤에는 마침내 파리에 입성했다. 내로라하는 스승들 밑에서 교육을
받았지만 그는 당시 유행하던 방식에 크게 흥미를 느끼지 못했으며,
오히려 전통적인 스타일에 더욱 눈길이 갔다. 하지만 어디에서도 그런
교육을 받을 수 없어 쿠르베는 루브르 박물관에 걸린 명작들을 모사하며
독학했다. 파리 생활 2년 만에 살롱에 작품을 출품한 쿠르베는 3년에
걸쳐 세 번 낙선한 끝에 1844년 「검은 개와 함께 있는 자화상」으로 처음
입선 명함을 얻었다. "최고로 좋은 자리에 내 그림이 걸리게 되었다"며
부모님께 쓴 편지 내용으로 봤을 때, 이때만 해도 쿠르베의 행보는 당시
유행하던 화풍을 고수하며 제도권 입성을 꿈꾸는 당대 여느 아티스트와
별반 다를 바 없었다.

그로부터 5년 뒤인 1851년, 쿠르베는 「오르낭의 매장」이라는
작품을 살롱에 발표하며 자신이 남과 다른 생각을 가진 예술가임을
폭탄선언했다. 이 그림은 두 가지 측면에 충격을 주어 당대 화단을
뒤집어놓았다. 첫째, 스케일이 범상치 않았다. 실물 크기의 인물 50여
명이 그려져 있는 이 그림의 폭은 무려 6미터가 넘어서 살롱의 가장 큰
방의 벽 하나를 다 차지할 정도였다. 둘째, 이처럼 어마어마한 규모의
작품에 담긴 인물 모두가 듣도 보도 못한 시골 사람이었다. 「오르낭의
매장」은 실제 쿠르베의 먼 친척의 장례식을 묘사한 것으로, 1849년부터
2년에 걸쳐 고향인 오르낭에 머물며 동네 공무원, 성직자, 부모와

268

여동생을 차례로 작업실에 불러 모델로 세워 완성했다. 그런데 그게 전부였다. 작가와의 가상 대담을 설정하자면 이런 것이다.

질문: "무엇을 그린 것인가요?"
쿠르베: "내 친척 장례식을 그린 겁니다."
질문: "그림 속 인물들은 누구죠?"
쿠르베: "우리 동네 사람들이오."
질문: "그림으로 어떤 메시지를 전달하고 싶었던 것인가요?"
쿠르베: "그냥, 우리 동네에서 장례식이 치러졌다고요."
질문: "왜 이런 그림을 그린 것이죠?"
쿠르베: "그냥, 이런 일이 실제로 있었기 때문이죠."
질문: "장난합니까?"
쿠르베: "장난이라뇨. 이건 실제 일어난 일입니다. 그림 속 사람 한 명 한 명 이름도 다 댈 수 있다고요!"

그림은 어수선하기 짝이 없다. 길게 옆으로 늘어선 사람들은 저마다 딴짓을 하거나 다른 곳을 쳐다보고 있으며, 어느 누구도 죽은 자의 장례식 따위에는 관심이 없다. 어떤 메시지나 주제의식도 전혀 찾아볼 수 없다. 첨단 유행을 걷는 파리지앵들의 기준에서 그들의 옷차림은 촌스럽기까지 하다. 당시 사람들이 그림에 기대한 것은 이런 것이 아니었다. 그들은 현실세계에서는 볼 수 없는 판타지를 원했다. 아무도 목격하지 못했지만 나폴레옹이 백마를 타고 알프스를 건너는 모습이라든가, 실제로 얼굴을 볼 수 없는 예수 그리스도가 이룬 기적을

묘사한다든지, 하다못해 아름다운 여인이라도 등장해야 감상하고 소장할 가치가 있다고 생각했다. 이름 모를 시골 촌구석의 촌부들이나 보려고 귀한 걸음을 한 것이 아니었던 것이다.

그로부터 2년 뒤, 쿠르베는 또 한 점의 그림으로 미술계를 흔들었다. 「안녕하세요, 쿠르베 씨」라는 제목의 이 그림은 초라한 등산복에 더러워진 신발을 신은 쿠르베가 동네에서 자신을 찾아온 후원자 알프레드 브뤼야스를 만나는 장면을 묘사한 것이다. 그림의 제목을 보고, 관람객들은 동방박사가 어린 예수와 마리아에게 인사를 하러 오는 장면처럼 특별한 내러티브를 기대했다. 하지만 적어도 그림상으로는 아무것도 발견할 수 없었다. 부유한 후원자가 허름한 옷차림의 화가에게 모자를 벗고 인사를 하는 이 설정은 부르주아의 심기를 불편하게 만들었을 뿐이다. 훗날 쿠르베가 "천재에 대한 부(富)의 경의"라고 부제를 발표했을 때 그들은 더 분노했다. 그래, 위대한 예술가에게 경의는 표한다고 치자. 그러나 그림 속 '위대한 예술가'는 너무 볼품이 없었다. 배경이 되는 공간도 쿠르베가 살던 촌구석 시골길일 뿐이었다. 그림에서는 그 어떤 카리스마도 아우라도 찾아볼 수 없었다. 쿠르베는 아마도 또 이렇게 항변했을 것이다. "있는 그대로 그렸을 뿐"이라고.

그는 눈에 보이는 것만 그리는 작가로 유명했다. 쿠르베의 화풍을 마음에 들어 한 어느 후원자는 그에게 찾아가 천사를 그려달라고 의뢰했다. 쿠르베는 이렇게 대답했다. "그 '천사'라는 것을 제 눈앞에 데리고 와준다면 기꺼이 그려 드리겠습니다." 당시 화가들은 미술 작품을 통해 현실 세계에서는 볼 수 없는 환상을 그리며 보는 이들에게 대리만족을 주었다. 그러한 작품 세계에 부재하는 것은 어디에서나 흔히

볼 수 있는 일상이었다. 쿠르베는 이를 역이용했다. 세상 어디서나 볼
수 있지만 정작 그림으로는 찾아볼 수 없는 평범한 일상을 '노골적으로'
그리는 것이 그의 전략이었다. '노골적으로'라는 수식어를 강조한
이유는 있는 현실조차도 사람들은 자기들이 보고 싶은 방식으로만
바라보기 때문이다. 기존의 가치관과 선입견, 속물적인 미적 기준에
의거하지 않고 바라보는 인간의 삶은 대체로 초라하고, 지루하며, 때로는
혐오스럽기까지 하다. 혁명의 소용돌이 중심에 선 19세기 프랑스는 더욱
그랬다. 모두가 보고 싶지 않아 외면하는 그런 모습을 쿠르베는 "이래도
안 볼래?"라고 항의라도 하듯, 엄청나게 큰 캔버스 위에 굵직하니
그려댔다.

　　보수적인 파리 미술계는 이런 쿠르베의 의도에 쉽게 적응할 수
없었다. 그나마도 쿠르베의 의중을 긍정적으로 이해해주는 극소수의
지식인과 후원자, 그리고 작가의 의도는 잘 모르겠지만 어쨌거나
특이하고 눈에 띄어서 계속 그의 그림을 쫓아다니는 관객들 덕분에
쿠르베의 지명도는 나날이 상승곡선을 그렸다. 찬사와 비난이 동시에
쏟아지는 가운데, 쿠르베는 1855년 만국박람회에 총 열네 점의 작품을
출품했다. 주최 측은 그 가운데 두 점의 작품은 전시하기를 거부했는데,
하나는 「오르낭의 매장」이고, 다른 하나는 오늘날 쿠르베의 대표작
중 하나로 흔히 거론되는 「화가의 화실」이다. 하필 가장 중요한 작품
두 점이 누락되다니. 쿠르베는 단단히 뿔이 났다. 친구들에게 재정적
도움을 받은 쿠르베는 박람회장 근처에 임시 천막을 짓고 거부당한 두
점을 포함한 개인 전시회를 독자적으로 개최했다. 천막 바깥에는 붓으로
이렇게 적었다.

271

"사실주의"(Realism).

이 단어는 그렇게 쿠르베의 허름한 천막 위에 역사상 처음으로 모습을 드러냈다.

마지막 반전으로 남은 자화상

"있는 그대로를 그린다"라는 쿠르베의 원칙은 여인화를 그릴 때도 그대로 적용되었다. 쿠르베 이전에 19세기 이른바 '아카데미즘'이라 불리는 고전회화에서 여인의 누드는 보편적인 원칙에 입각해 그려졌다. 몸의 비율은 엄격한 8등신이어야 하며, 피부는 하얗고, 매끄러운 곡선은 거침이 없어야 했다. 이런—당시 미적 기준으로는—완벽한 여인의 누드화 앞에서 아마도 수많은 파리 신사들은 실물을 보는 듯 대리만족을 느꼈을 것이다. 하지만 쿠르베의 누드화는 그들로부터 이런 은밀한 기쁨을 앗아갔다. 1853년 「목욕하는 여인들」이라는 최초의 누드화는 살롱에 출품되자마자 엄청난 물의를 일으켰다. 이상적인 신체 비율은 고사하고 아이를 열 명은 낳은 듯 펑퍼짐한 엉덩이에 셀룰라이트가 드러난 중년 여인의 등판은 남성들의 에로틱한 환상을 통째로 앗아갔다. 이러한 경향은 계속되어 1868년 비슷한 분위기의 「샘」이란 작품은 다시 한 번 파리 시내를 뒤집어 엎었다. 당시 전시회를 방문한 최고 권력자 나폴레옹 3세는 "여체에 대한 모독"이라며 성을 내며 그림 중 여성의 부분을 채찍으로 내리쳤다는 유명한 일화를 남겼다.

악평이 심하면 심해질수록 쿠르베의 작품 값은 역설적으로 껑충껑충 뛰었다. 그는 아마 역사상 최초의 '네거티브 마케팅'의 수혜자였을 것이다. 대중은 그의 작품을 이해하지 못했지만 그는

대중의 심리를 이해하는 영리한 예술가였다. 영향력 있는 신문이며
비평가들이 자신의 작품을 다루는 빈도수가 많으면 많을수록 성공할
수 있다는 사실을 그는 처음부터 알고 있었다. 무엇보다 그는 성실한
예술가였다. 모델을 전부 해고하고 제자들에게 누드화 대신 살아 있는
암소를 그리게 하는 퍼포먼스를 취하며 근엄한 아카데미를 경멸하는
시위를 하기도 했지만, 적을 마음껏 비웃은 다음에는 다시 자신의
일터로 돌아와 열심히 그림을 그렸다. 보이는 것을 그대로 그린다는 취지
아래 그의 누드화는 날이 갈수록 디테일해져 은밀한 곳을 아무렇지도
않게 묘사하는 수준에 이르렀다. 여성의 음부를 적나라하게 그린 작품
「생명의 기원」이 대표적이다. 쿠르베의 작품 대부분이 전시된 파리
오르세 미술관에서 「생명의 기원」은 아직까지도 가장 많은 관객몰이를
하는 화제작으로 꼽힌다.
 쿠르베의 마지막 반전은 그의 자화상에 있다. 렘브란트의 영향을
받은 그는 자화상을 다양한 버전으로 남겼다. 하지만 기술의 발전으로
그는 자신의 사진을 세상에 남기는 실수를 저질렀다. 날렵한 몸매에 다소
마른 듯 날카롭고 고귀한 인상으로 그려진 자화상과 달리 사진 속 그의
모습은 펑퍼짐하고 각이 없어 보인다. "보이는 대로 그린다"던 쿠르베도
결국 제 머리는 못 깎은 것일까?

귀스타브 쿠르베, 「자화상」, 1843-45년, 콜렉시옹 파티큘리에, 파리.

275

귀스타브 쿠르베, 「오르낭의 매장」, 1850년, 오르세 미술관, 파리.

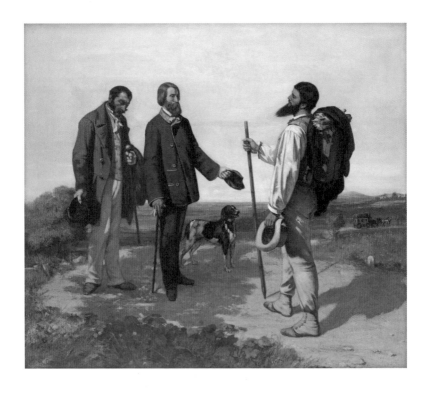

귀스타브 쿠르베, 「안녕하세요, 쿠르베 씨」, 1854년, 뮤제 파르베, 몽펠리에.

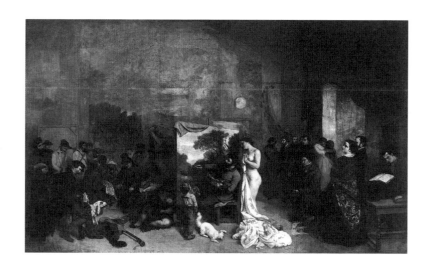

귀스타브 쿠르베, 「화가의 화실」, 1855년, 오르세 미술관, 파리.

초상사진의 일인자 또는 포토샵의 원조

펠릭스 나다르
Félix Nadar
(1820–1910)

의대 지망생에서 저널리스트로, 그리고 사진작가로

"프랑스 정신이 가진 신성한 요소를 황폐하게 만드는 데 기여할 것이다."
1859년 루이스 다게르가 개최한 사진 살롱 전시회에 대해 샤를
보들레르는 이처럼 혹평으로 일관했다. 프랑스 의회가 사진의
첫 발명을 선포하고 특허권을 인정한 것이 1839년의 일이니, 이
살롱전은 사진이라는 갓 태어난 문명의 기술이 예술로 인정받기
위한 도약을 시도하던 즈음에 열린 것이었다. 다게르는 사진에 대한
특허권을 가진, 의회로부터 레종 도뇌르 훈장까지 받은 사진을 발명한
장본인이었다(그가 최초의 발명자였는지는 아직도 논란의 여지가
있다). 보들레르의 혹평에 아마도 다게르는 적잖이 마음이 상했을
것이다. 사진을 발명하기 전 그는 오페라 무대배경을 그리는 명실상부한
화가였으며, 붓을 놓은 뒤에도 예술가로서의 자존심을 가지고 있었다.
　　비단 보들레르만이 사진을 폄하한 것이 아니었다. 당시
지식인들은 그림이 도저히 따라잡을 수 없는 사진의 정밀한 묘사에
혹하고 신기해하면서도 이를 단지 상업주의가 탄생시킨 하찮은 오락물로
생각할 뿐 절대로 예술을 위한 도구로는 인정하지 않으려 들었다. 하지만
이런 지식인들의 건방지고 오만한 태도를 무마시키는 획기적인 인물이
등장했으니, 바로 나다르였다.
　　나다르의 본명은 가스파르 펠릭스 투르나숑으로 '나다르'는 그가
저널리스트로 활동하며 사용하기 시작한 예명이다. 1820년 파리에서
태어났으니 1839년 발명된 사진기를 그는 아무리 빨라야 스무 살에나
접했을 것이다. 그는 본래 의대 지망생이었다. 하지만 아버지의 사업
실패로 가세가 기울어지면서 장남이었던 그는 의사가 되기도 전에

집안의 경제를 떠맡을 처지에 놓았다. 의학 공부를 중단한 그는 작가 지망생이 되어 1842년 저널리스트로 데뷔, 평론이며 단편소설, 그리고 캐리커처를 신문이나 잡지에 투고하며 생계를 이어갔다. 나다르란 예명을 쓰기 시작한 것도 이때부터였다.

사실 나다르는 사진가가 되기 이전부터 이미 꽤 인기 있는 언론인이었다. 유려하고도 신랄한 필치의 소유자였던 그는 정치인과 지식인을 비롯한 각계 유명인사들을 인터뷰해 성격이며 됨됨이를 자신이 직접 그린 우스꽝스러운 캐리커처와 함께 기고했다. 「우리 시대의 웃기는 사람들」이라는 제목의 이 연재 기사는 나다르의 명성은 물론 이 기사를 실은 야당계 일간지나 잡지들의 판매 부수를 올리는 데 지대한 공헌을 했다. 특히 그가 그린 캐리커처는 부르주아와 엘리트 사이에서 폭발적인 인기를 몰고 왔다. 나다르는 이 그림들을 그리기 위해 과장되거나 기괴한 모든 특징을 성격과 더불어 목록으로 작성할 정도로 공을 많이 들였는데, 나중에 이 캐리커처들만 따로 모아 전시회를 할 참이었다.

하지만 1852년 나폴레옹 2세가 통치하는 제2제정이 시작되면서 나다르는 다시 한 번 생계의 위협에 직면하게 되었다. 공화정 때와 달리 언론의 자유를 억압하던 시기인지라 모든 출판물이 검열 대상이었고 정치인에 대한 풍자는 엄격하게 금지되었다. 이러한 정치적 억압으로 나다르는 언론인이라는 직함을 내던지고 사진을 본업으로 삼겠다는 결심을 하게 되었다.

제2제정이 시작되기 3년 전 즈음인 1849년부터 나다르는 사진에 관심을 보이고 있었다. 신문마다 막 발명된 사진 이야기로 떠들썩한 데다가 다들 사진관만 차리면 큰돈을 벌 수 있을 거라고 수군거렸다.

그는 동생에게 사진관을 차려줬지만 동생은 미적으로나 사업적으로나 감각이 부족했다. 거의 파산 직전에 이르자 그는 동생의 사진관을 직접 인수해 독학으로 사진을 배웠다. 이때 공부한 사진은 캐리커처를 그리는 데 많은 도움이 되었다. 그 뒤 나폴레옹 3세 치하에서 더 이상 풍자만화를 그리는 것이 어려워지자 아예 사진작가로 전업하게 된 것이다.

고가 마케팅의 성공

나다르의 사진관은 엄청난 대성공을 거두었다. 그의 성공의 비결로는 몇 가지 외적인 요인과 그보다 훨씬 중요한 몇 가지 내적인 요인을 꼽을 수 있다. 우선 외적인 요인부터 보자면, 사진관만 차리면 떼돈을 번다는 친구들의 말은 당시 결코 빈말이 아니었다. 사진이 발명된 이후 가장 먼저 개척된 장르는 단연 초상사진이었는데, 이는 사진의 빠른 보편화에 크게 공헌했다. 프랑스 대혁명 이후 귀족의 몰락과 더불어 급성장한 신흥 부르주아 계급들은 과거 귀족들처럼 자신들의 신분을 과시하고자 초상화에 공을 들였다. 초상화의 수요는 급격히 증가했지만 공급은 이에 현저하게 미치지 못했다. 뒤늦게 발명된 사진은 초상화가를 대신하여 공급을 담당하는 매체로 자리 잡았고, 사람들이 사진을 찍기 위해 대기표를 받고 기다릴 정도로 사진관은 대성황을 이루었다.

　게다가 초상사진은 초상화보다 훨씬 저렴했다. 유아 사망률이 증가하고 전쟁이 빈번하던 우울한 시대에 사람들은 언제 죽을지 모르는 아이들과 전쟁터로 떠나는 가족, 친지, 친구들의 흔적을 남기고 싶어 했다. 이런 소박한 사연이 없더라도 소시민들은 값비싼 초상화 대신 사진을 집에 걸어두고는 귀족 흉내를 내며 허영심을 채웠다. 이 때 아닌 성황으로

인해 화가에서 초상사진가로 전업하는 사례도 빈번하게 목격되었다.

이러한 환경이 외적 기반이 되어주었다면, 나다르 개인의 뛰어난 관찰력과 불굴의 모험심, 그리고 그 까다로운 지식인과 예술가들을 격의 없는 친구로 사귈 수 있는 타고난 친화력은 나다르의 성공신화에 날개를 달아주었다. 그는 캐리커처를 그릴 때 발휘했던 탁월한 감각을 살려 사람들의 개성을 담은 사진을 찍었다. 심심한 구도의 증명사진이나 초상화를 모방하는 대신 피사체들에게 다양한 포즈와 표정을 요구했다. 물론, 이런 포즈와 표정을 자연스럽게 표현한다는 것은 예나 지금이나 쉬운 일이 아니다. 그런 자연스러움은 아무 앞에서나 가능하지 않기 때문이다. 나다르의 경우 저널리스트 시절부터 쌓아둔 인맥을 최대한 동원했다. 그리고 자신의 사진관을 유명인들을 위한 예술 살롱으로 개방했다. 매일같이 교과서에서나 볼 수 있는 유명 지식인과 예술가들이 그의 사진관에 드나들며 회합을 가졌다. 마네와 모네를 위시한 최초의 인상주의 전시회가 나다르의 사진관에서 개최된 것은 바로 이러한 연유에서 비롯되었다. 그 가운데에는 인상주의 화가를 제외하고도 들라크루아, 베를리오즈, 도데, 드뷔시, 로시니, 바그너, 리스트, 위고 등과 같은 예술 도시 파리에 거점을 둔 순수 예술가와 문인들은 물론이거니와 사라 베르나르와 같은 당대를 풍미한 명배우, 그리고 파브르와 같은 유명한 곤충학자도 포함되어 있었다.

그들은 나다르가 찍어준 자신의 사진에 열광했다. 그것은 다른 사진관에서 생각없이 사진기를 들이대고 찍는, 오직 기록의 가치만을 내세우는 천편일률적인 사진과는 차원이 달라서 미묘한 분위기를 연출했다. 유명 인사들의 사진으로 한 차례 거창하게 전시회를 개최한 뒤

나다르는 자신만의 '나다르 표' 사진 브랜드를 만들어 다른 사진관보다
더 고가로 책정했다. 가격이 훨씬 비쌌음에도 나다르의 사진관은 늘 고급
고객들로 문전성시를 이루었다. 그가 찍은 유명 인사의 사진은 또 그
나름대로 예술성을 인정받아 예술작품처럼 비싼 가격에 팔려나갔다.

나다르의 단골손님 가운데에는 다게르의 사진을 폄하하던
보들레르가 포함되어 있었다. 서두에 언급했듯 그는 게으르거나 무능한
화가의 피난처에 불과하고 감히 예술이 되려는 시건방진 기술이라는
논조로 사진을 가장 처참하게 비판했던 인물 중 하나다. 한데 이처럼
냉소적이었던 그가 1865년 크리스마스 며칠 전 어머니에게 이런 편지를
보냈다.

"어머니의 사진을 가지고 싶습니다. 사진을 찍으러 간다면
꼭 제가 같이 따라 나서겠습니다. 어머니는 사진에 대해 잘
모르시니까요."

이 같은 보들레르의 급격한 입장 변화에는 나다르의 공이 컸다. 사실
보들레르가 사진을 싫어했던 이유는 예술성 여부가 아닌 다른 데 있었다.
이보다 훨씬 전에 그는 어머니에게 이런 편지를 보냈다.

"사진작가란, 얼굴의 결점이며 주름살, 흠집 같은 모든
사소한 것이 아주 잘 나타나 있고 또 유난히 두드려져
보이는 사진일수록 잘된 사진이라고 생각합니다. 그 모습이
가혹할수록 사진작가는 흡족해하지요."

사진에 대한 보들레르의 반감은 나다르가 찍어준 사진으로 완전히
불식되었다. 나다르는 보들레르를 위해서 그가 원하는 포즈를 늘
우선으로 했으며, 얼굴의 크기를 작게 잡아 피부의 결점을 최소한으로
해주었다. 그럼에도 불구하고 드러나는 잡티들은 현상 과정에서
희미하게 지워주었다. 이런 나다르의 작업은 비단 보들레르에게만
한정된 것이 아니었고, 보들레르는 자신과 자신이 사랑하는 인물들의
매력을 나다르의 사진에서 발견했다. 나다르는 여러 차례에 걸쳐
보들레르를 촬영했고, 오늘날 전해지는 열두 장의 보들레르 사진 중
다섯 장이 나다르에 의해 촬영된 것으로 밝혀졌다. 덕분에 나다르는
보들레르의 끊임없는 "예술의 산업화"에 대한 비판으로부터 비껴갈
수 있을뿐더러 오히려 당당한 예술가로 인정받을 수 있었다(여기에는
촬영에서부터 현상, 인화에 이르기까지 모든 작업이 나다르 혼자가
아닌 고용인들과의 분업을 통해 이루어지는, 보들레르 자신이 그토록
혐오하던 철저한 산업화 시스템을 눈감아준 보들레르의 이율배반적인
아량이 크게 작용했다). 회화에 비해 더욱 극명한 사실성과 저렴한
생산비용을 장점으로 앞세우며 세상에 등장했던 사진이 사실에 대한
왜곡(?)과 차별화된 고가 정책을 통해 기술에서 예술로 인정받은
역설적인 순간이다.

나다르가 촬영한 샤를 보들레르, 1855년.

나다르가 촬영한 사라 베르나르, 1865년.

나다르가 촬영한 외젠 들라크루아.

뮤즈를 불행하게 만든 예술가의 이기심

단테 가브리엘 로세티
Dante Gabriel Rossetti
(1828–1882)

전략과 계산으로 획득한 명성

예술가가 될 단테 가브리엘 로세티의 운명은 이미 그가 태어나기 전부터
결정되었다고 봐도 무리가 아니다. 아버지 가브리엘 로세티는 정치적인
이유로 이탈리아에서 영국으로 망명한 시인이자 이탈리아 문학을
가르치는 킹스 칼리지 교수였으며, 어머니는 바이런, 셸리 등 영국 최고의
문호들과 막역한 사이였던 작가 겸 내과의사 존 윌리엄 폴리도리의
여동생이었다. 언어에 대한 감각이 남달랐을 이 부부의 유전자는 참으로
훌륭한 조합을 이뤄서, 자식들을 모두 시대의 내로라하는 문필가로
키워냈다. 익히 친숙한 이름인 시인 크리스티나 로세티와 예술비평가였던
윌리엄 마이클 로세티를 배출했고, 장녀 마리아 프란체스카 로세티도
작가였다. 하지만 그 모든 자식 중에서도 가장 걸출하다고 할 수
있었던 인물은 역시 장남 가브리엘 로세티였다. 이탈리아 문호 단테
알리기에리를 우상으로 삼고 있던 아버지는 아들의 이름을 '가브리엘
찰스 단테 로세티'라고 붙여주었다. 단테에 대한 열정까지 고스란히
물려받은 이 아들은 자의식이 생길 즈음 미들 네임인 '단테'를 앞으로
붙이고 스스로 '단테'라 불리길 희망했다.

　　단테 가브리엘 로세티가 다른 형제들보다 두드러졌던 이유는
문학뿐 아니라 그림에 대한 조예도 남달랐기 때문이다. 일찌감치 화가의
길을 선택한 그는 왕립 아카데미에서 드로잉을 배웠지만 이후로는
도제 형식으로 개인 레슨을 받으며 거의 독학으로 자신의 화풍을
완성했다. 1842년부터 그림을 그리긴 했지만 처음부터 세간의 주목을
받지는 못했다. 오늘날과 마찬가지로 19세기, 더군다나 보수적인
영국 미술계에서 주목을 받기 위해서는 학연과 인맥이 매우 중요했다.

내세울 스승이 없었던 그는 자신과 비슷한 처지의 동료 화가들을 모아
자체적으로 학파를 만들었고, 평론가 존 러스킨을 섭외했다. 바로 이것이
'라파엘 전파'(Pre-Raphaelites Brotherhood)의 결성 배경이다. 순수하게
예술적 동기로 뭉친 의형제 그룹으로 알려져 있는 이 '라파엘 전파'의
진짜 의도에서는 여론몰이를 위한 '조작'의 냄새가 물씬 풍긴다. 무명에
가까웠던 로세티는 평론가로부터 긍정적인 주목을 받기 시작한 순진한
윌리엄 홀먼 헌트와 존 에버렛 밀레이 옆에서 덩달아 주목받고 싶은
불순한 동기를 가지고 있었다. 작품 전시회를 열기 전 일부러 러스킨을
찾아가 이름조차 들어보지 못한 자신들의 전시회에 방문해달라고
청탁한 것도 그렇다. 호평이든 악평이든 이 유명한 미술계 인사가 찾아와
한마디라도 해주는 것이 세간의 주목을 얻을 수 있는 최상의 방법이었다.
　　동기는 불순했지만, 그들의 그림은 러스킨의 호감을 얻는 데
성공했다. 아니, 정확히는 로세티를 제외한 나머지 두 명의 그림을
러스킨은 마음에 들어 했다. '라파엘 전파'의 결성을 주도한 것은
로세티였지만, 로세티는 그들 중 가장 마지막에 간신히 작품성을
인정받았다. 시인 집안에서 물려받은 타고난 말솜씨와 이탈리아 혈통
특유의 친화력이 아니었다면, 어쩌면 그는 죽을 때까지 무명으로
남았을지도 모른다. 러스킨의 마음에 들었던 그들의 예술관은 '라파엘
전(前)'이라는 학파 이름으로 모든 것이 설명 가능하다. 당시 영국
미술계는 르네상스 미술가인 미켈란젤로와 라파엘로 이후의 화풍을
계승하는 매너리즘이 주류를 이루고 있었다. 단테, 밀레이, 헌트는
1849년 '라파엘 전파'라는 이름을 최초로 내건 첫 전시회에서 중세
종교화의 전통을 되살린 작품들을 전시했다. 러스킨은 특히 헌트의

「리엔치」와 밀레이의 「이사벨라」를 두고 초기 이탈리아 양식의
훌륭한 복원이란 말로 찬사를 아끼지 않았다. 청교도에 가까울 만큼
보수적이었던 러스킨은 미술 또한 초기 기독교 미술이 지닌 자연에의
충실함을 부활시켜야 한다고 주장했다. 자연의 순수함과 종교적 숭고함은
러스킨이 미를 판단하는 척도이자 도덕적 기준이었다. 라파엘 전파는
이런 러스킨의 취향과 철학에 충실히 부합하는 것이었다.

　　일단 러스킨의 시선을 잡은 라파엘 전파는 곧 본색을 드러냈다.
그들의 삶은 빠른 도시화와 산업화가 진행되던 19세기를 관통하고
있었다. 계급과 노동자, 이민, 그리고 성의 자유와 관련된 문제들이
근대화의 정체성으로 등장했고, 런던에 살고 있던 이들에게도 이
문제는 남의 일이 아니었다. 그들은 신흥 부자들의 후원을 받아 그들의
취향과 지적 수준에 맞는 인물화며 풍경화를 그려야 했다. 러스킨이
인정한 성스러움과 자연의 순수함을 그려달라는 의뢰인은 거의 없었다.
산업화라는 현실 문제와 후원인들의 취향을 접합시키기 위해 그들은
여성, 그중에서도 당시 성의 도덕적 가치를 화두로 내세웠다. 그들은
친구의 애인을 겁탈하려는 프로테우스라든가 셰익스피어의 작품에
등장하는 정절을 위협받는 이사벨라 등 그리스 신화와 고전문학에서
소재를 찾아 화려한 색감과 디테일한 묘사로 승부를 걸었다. 그들이
묘사하는 여성은 두 가지로 구분되었다. 정절을 지키는 정숙한 성모
마리아형 여성과 자신의 성을 무기 삼아 남성을 좌지우지하는 비도덕적인
팜므 파탈형 여성이 그것이다. 그중에서도 후자는 비판해야 할 부도덕의
대상이었다. 이러한 가부장적 여성관은 역사상 매춘부가 가장 높은
증가율을 보인 현실과는 정반대로 성의 자유를 극단적으로 비난하던

빅토리아 시대의 분위기에 걸맞았으며, 덤으로 청교도주의자인 러스킨을
기쁘게 했다.

예술가가 되고 싶었던 순박한 뮤즈

로세티는 명문가 출신이었지만 그림이 팔리지 않으면 끼니를 굶어야 할
만큼 가난한 삶을 살고 있었고, 모델료를 지불할 수 없었기에 전문적인
직업 모델 대신 친구, 이웃, 동료 화가 들을 캔버스 앞에 세웠다. 라파엘
전파의 가장 유명한 모델이자 뮤즈로 역사에 이름을 남긴 엘리자베스
시덜도 그중 한 명이었다. '리치'란 애칭으로 불린 그녀는 키가 크고
풍성한 빨간 곱슬머리에 짙은 눈꺼풀을 가진 인상적인 이목구비의
소유자로 본래 모자 가게 점원으로 일하던 노동 계급의 딸이었다.
밀레이가 리치를 모델로 그린 「오필리아」는 셰익스피어의 오필리아
캐릭터를 이 그림과 동일시할 정도로 수작으로 평가받고 있다. 밀레이는
작품을 실감나게 그리기 위해 리치에게 차가운 물이 담긴 욕조에서
포즈를 취하게 했는데, 이 때문에 리치는 급성 폐렴에 걸려 거의 죽다
살아났다.

　　1851년 로세티의 연인이 된 리치는 오로지 로세티를 위해서만
모델로 섰다. 그러나 여기에는 조건이 있었는데, 단테로부터 그림 수업을
받는 것이었다. 노동 계급 출신이었지만 리치는 앨프레드 테니슨의 시를
즐길 만큼 시와 예술에 조예가 깊었다. 생계에 별다른 문제가 없었던
그녀가 사회적으로 그리 좋지 못한 시선을 감수하면서까지 라파엘 전파
일원들과 관계를 맺었던 것은 예술가가 되고 싶다는 염원 때문이었다.
로세티는 리치를 독점하고 싶은 마음에 그녀의 제안을 기쁘게

받아들였고, 1852년에는 아예 채텀으로 이사해서 당시 사회에서 쉽게 허용되지 않았던 혼전동거를 시작했다.

리치와 함께 지내는 동안 로세티의 창작력은 화려하게 피어났고 그녀를 모델로 한 수많은 작품이 호평을 얻었다. 하지만 리치는 갈수록 불행해져갔다. 화가로서의 명성이 높아져 점차 많은 그림을 의뢰받기 시작한 로세티는 리치 이외에 다른 모델들을 기용하기 시작했으며 그들과 염문을 뿌렸다. 연인의 바람기에 상처를 입은 리치는 건강이 좋지 못했고, 신경통과 정서불안 때문에 아편을 입에 달고 살았다. 무엇보다 로세티는 약속과 달리 그녀의 그림에 크게 관심을 가져주지 않았다. 또한 혼전동거를 바라보는 빅토리아 시대의 도덕적 편견은 매춘부가 아닌 평범한 서민층 자식이었던 리치의 입지를 더욱 힘들게 만들었다. 함께 살던 10년 동안 로세티와 리치는 약혼과 파혼, 결별을 반복했고 매번 로세티는 젊고 예쁜 모델들과의 외도로 리치를 괴롭혔다. 결국 주변의 비난을 못 이긴 로세티는 1860년 우울증과 아편 중독으로 피폐해져 죽기 일보 직전에 이른 리치에게 정식으로 청혼을 하고 마침내 결혼을 했다. 리치는 곧 임신을 했지만 아편의 부작용으로 유산했다. 아이를 가지면 로세티가 정착을 하리라 생각했던 리치에게 유산은 끔찍한 충격으로 다가왔고 정신 이상 증세로 이어졌다. 손님들을 초대한 어느 날, 그녀는 빈 요람을 들고 와서는 "아이가 잠이 들었으니 조용히 해달라"고 부탁을 했다. 두 번째 임신 중이던 1862년 그녀는 결국 32세의 나이에 아편 과용으로 자살에 가까운 죽음을 맞았다. 당시 로세티는 또 다른 모델과 바람이 나 외출해 있다가 그녀의 임종을 지켜보지 못했다. 리치의 죽음이 자신 탓이라는 주변의 비난을 염려한

로세티는 모두가 바라보는 가운데 자책의 의미로 자신이 평생 동안 쓴 자필 시집을 리치의 관과 함께 묻었다. 하지만 그로부터 7년 뒤, 시집 출판 제안을 받은 로세티는 오밤중에 몰래 묘지를 찾아 리치의 무덤을 파헤치는 만행을 저지르며 끝까지 자신의 이기심에 충실했다. 시집을 되찾기 위해 관뚜껑을 연 로세티는 간담이 서늘한 경험을 했다. 죽은 리치의 머리카락이 풍성하게 자라 관을 가득 채우고 있었을 뿐 아니라 시집에 엉겨붙어 있어서 그는 머리카락을 잘라내고 나서야 간신히 자신의 시집을 되찾을 수 있었다고 한다.

엘리자베스 시덜, 1850년경.

존 에버렛 밀레이, 「오필리아」, 1851년, 테이트 미술관, 런던.

단테 가브리엘 로세티, 「축복받은 베아트리스」, 1864–70년, 테이트 미술관, 런던.

신성과 세속 사이에 세워진 다리

안토니 가우디
Antoni Gaudí
(1852–1926)

수줍은 반항아

건축가 기우디의 인상은 대표작 사그라다 파밀리아(성 가족 교회)의
신성한 위용과 더불어 성스럽고 종교적인 이미지로 각인되었다. 연애 한
번 제대로 못하고 독신으로 생을 마친 데다 말년에는 신부에 버금가는
독실한 신앙 생활을 추구했던 일생이 신비로운 이미지에 한몫을 더한다.
하지만 다른 한편으로는 카탈루냐 최대 갑부 에우세비 구엘 백작과
좋은 관계를 유지하며 부를 축적하는 지극히 현실적이고 계산적인
인물이기도 했다. 가우디의 이런 양면성을 딱히 이율배반으로만 볼 수는
없다. 그렇게 현실적인 계산으로 얻은 부의 대부분을 그는 자신의 작품을
위해 투자했으며, 그렇게 완성된 가우디의 작품들은 가난한 노동자에
대한 배려와 신이 만든 자연을 추구하고 있기 때문이다.

가우디는 1852년 카탈루냐 지방의 리우돔스 또는 레우스에서
태어났다. 생전에 그는 자신이 아버지 쪽 친척이 모여 사는 리우돔스에서
태어났다고 자주 언급했지만, 그의 학적부나 직장 서류에는 '레우스
출생'으로 기록되어 있다. 5남매 중 막내로 태어난 그는 울음소리가
워낙 약해 태어나자마자 아버지가 헐레벌떡 교회로 데리고 갈 정도였다.
병원 대신 교회로 데려간 것은 죽기 전에 세례라도 받아야 천국에 갈
수 있다는 믿음 때문이었다. 그보다 앞서 태어난 두 형제가 어린 시절
사망했을 만큼, 이 집안은 허약한 가족력을 지니고 있었다. 다행히도
'안토니'라는 세례를 받은 아기는 무사히 생의 문턱을 넘었지만, 평생
각종 질병에 시달렸다. 가장 일찌감치 그리고 가장 끈질기게 그를 괴롭힌
병은 폐병과 류머티즘이었는데, 이 때문에 그는 어린 시절 친구들과
어울리는 대신 집에 혼자 머무는 날이 많았다. 지병은 그를 말수가

적고 수줍은 남자로 만든 반면 작품 세계에는 긍정적인 영향을 끼쳤다. 홀로 지내는 동안 유심히 지켜본 자연 풍경에 남들보다 예민한 감각을 가지게 되었음은 물론, 군 복무 중 총을 든 시간보다 아파서 침대에 누워 있던 시간이 더 많아 공부를 계속할 수 있었던 것도 그가 누린 이득 중 하나였다.

가우디의 부모는 모두 대대로 대장간을 하는 하층 계급 출신이었다(훗날 가우디는 자신의 예술적 감각이 3대째 내려온 대장간 핏줄에서 비롯되었다고 언급한 바 있다). 하지만 안토니 가우디가 태어난 19세기 중반 스페인에서는 근대화가 활발히 진행되고 있었고, 타고난 핏줄보다 능력과 경제력이 중요했다. 자식들마저 미천한 대장장이로 키우고 싶지 않았던 아버지는 가문의 땅을 팔아 살아남은 3남매 중 아들 둘을 바르셀로나로 유학 보냈다. 막내 안토니가 건축을 공부하는 동안 한 살 터울의 형 프란체스코는 의학을 공부했다. 1876년 막 학교를 졸업한 프란체스코가 갑자기 사망하면서 안토니 집안의 비극은 시작되었다. 아들이 죽은 슬픔을 이기지 못한 어머니가 두 달 뒤 사망했으며, 그로부터 3년 후 누나 로사가 그 뒤를 따랐다. 당시 20대 중반을 보내고 있던 안토니 가우디에게 가족들의 연이은 죽음은 커다란 충격이었다. 그가 훗날 종교에 몰입한 이유는 바로 인간의 무력을 일깨운 죽음의 경험 탓이었을 것이다.

일기장에 적은 대로 가우디는 "아픔을 잊기 위해 미친 듯이 일할 수밖에 없었다". 그럼에도 그의 학창 시절은 그리 평탄치 못했으며, 교수들의 평가도 제각각이었다. 그는 특히 교장과 사이가 좋지 않았는데, 학생들 앞에서 교수의 설계도를 작지만 단호한 목소리로 비판하는

가우디의 대담함 탓도 있었다. 교장은 유난히 못마땅했던 가우디에게 최종 졸업시험에 불합격을 통보함으로써 보복했다. 그러나 가우디를 아끼던 일부 교수들의 중재로 가우디는 재시험을 치른 뒤 간신히 졸업장을 얻을 수 있었다. 졸업식에서도 교장은 가우디에게 반목을 드러냈다.

"여러분, 지금 내가 이 졸업장을 천재에게 주는 것인지, 아니면 미치광이에게 주는 것인지 저도 잘 모르겠습니다."

교장의 냉소적인 축사에 가우디는 거침없이 이렇게 답했다.

"저도 그건 잘 모르겠습니다. 그러나 진짜 건축가가 누구인지는 이제부터 알게 되겠지요."

자본과 예술의 탁월한 결탁

건축은 돈이 많이 드는 예술이다. 가난한 대장장이 아버지를 둔 가우디에게는 든든한 후원자를 만나는 것 말고는 다른 선택지가 없었다. 그런 가우디에게 구엘 백작은 신이 준 최고의 기회였다. 섬유 공장을 기반으로 부를 축적한 구엘 백작은 심미안이 뛰어난 사람이었다. 파리 만국박람회에 방문한 그는 바르셀로나의 모 회사가 출품한 공예품을 눈여겨봤다. 수소문 끝에 그는 이 장식장을 만든 공방을 찾았고, 그곳에서 공예품을 만든 제작자가 공방을 자주 들르는 건축가 가우디라는 사실을 알게 되었다. 초반에 몇 가지 실내 가구 제작을 의뢰하며 구엘은 가우디의 예술성을 시험했고, 결과는 훌륭했다. 구엘 백작은 1883년 가우디를 구엘 가문 공식 건축가로 임명했으며, 이후 자신의 별장부터 궁전, 공원에 이르기까지 다양한 건축물을 의뢰했고

302

누구의 간섭도 허락하지 않는 가우디의 고집을 존중하며 무한 신뢰를
보냈다. 특히 화려함과 사치의 절정을 달리는 구엘 궁전에 대해서는
무제한으로 재원을 지원했다. 국왕 가족을 비롯한 권력 실세들을
초청하여 제대로 어필하고자 했던 구엘의 의도를 읽은 가우디는 최대한
값비싼 재료와 가구를 조화롭게 가득 채우는 한편 유명 장인과 화가를
총동원하여 의뢰인을 실망시키지 않았다. 자금을 흥청망청 써대는
가우디를 못마땅하게 여긴 사람은 구엘 본인이 아니라 구엘 가문의
재산을 관리하는 하인이었다. 참다못한 그는 가우디가 얼마나 공사
대금을 낭비했는지 일일이 기록한 서류를 주인에게 내밀었다. 하지만
서류를 받아 든 구엘은 하인의 기대와 달리 "아직도 이 정도밖에 안 썼단
말인가?"라고 한탄했다고 한다.
　　통 큰 후원자의 보호 속에서 가우디가 실현할 수 있었던 것은
예술의 외양만이 아니었다. 어린 시절 보고 듣고 느낀 자연의 위대함을
건축에 반영하기 위해 그는 값싼 인공 자재 대신 천연 재료들을 멀리서
공수했고, 건축에 동원된 노동자들에게는 넉넉한 임금을 제공하며 낮은
곳을 위한 세상을 실현시키고자 노력했다. 하층민 출신이었던 가우디는
노동조합이 건설한 산업단지에 참여할 만큼 가난한 이들의 삶에 관심을
기울였다. 스스로 예술가가 아닌 '장인'으로 불리길 바랐던 것 역시
노동의 신성함을 익히 알았기 때문이다. 구엘은 노동자들 사이에서
공공의 적이나 다름없는 부르주아였지만, 그와의 협력을 통해 가우디의
예술은 부익부 빈익빈의 자본주의 악순환 속에서 부분적으로나마
노동자들에게 보상의 통로를 마련해주었다.
　　그럼에도 불구하고, 일꾼들 사이에서 가우디는 악명이 자자한

건축가였다. 이는 처음부터 완벽한 설계도를 가지고 일을 하는 대신 그때그때 떠오르는 영감에 따라 설계를 수시로 바꾸는 가우디 특유의 즉흥적인 스타일 때문이었다. 그와 일꾼들 사이의 반목은 구엘 공원 건축 당시 언론에 오르내릴 정도로 심했다. 1899년 영국의 정원들을 둘러보고 온 구엘은 베르셀로나 외곽에 특별 주택단지를 조성하기로 하고 이 공사를 가우디에게 맡겼다. 구엘이 매입한 울퉁불퉁한 산비탈 부지를 살핀 가우디는 자연환경과 어우러진 이상적인 저택과 이에 딸린 공원을 구상했다. 여기서 가우디는 쓰고 남은 세라믹 파편을 이용한 모자이크 장식을 시도한다. 하지만 남은 파편만으로는 구엘 공원의 넓은 벤치와 천장을 모두 메울 수 없었고, 공장에 새로 주문을 넣었다. 세라믹 타일이 깨질까 단단히 포장하여 조심조심 운반한 배달 직원은 공들여 가져온 타일들을 바닥에 내던져 발로 밟으며 산산조각을 내는 가우디를 놀란 눈으로 바라볼 수밖에 없었다. 동시에 미장공들의 수난이 시작됐다. 규칙적인 모양을 가진 타일을 붙이는 데에만 익숙했던 그들에게 불규칙하게 깨진 파편으로 색감과 모양까지 고려하며 작업하기는 너무 어려운 일이었다. 당연히 가우디는 마음에 들지 않으면 몇 번이고 떼어서 다시 붙이도록 요구했고, 이 과정에서 고성이 오가는 아슬아슬한 상황이 자주 연출됐다. 그렇게 고생 끝에 1914년 완공된 공원은 안타깝게도 흥행 실패로 막을 내렸다. 60가구의 저택 중 단 두 채 가구만이 팔렸으며 그나마도 하나는 가우디가 구입한 것이었다. 애초에 입주자 전용이었던 공원은 1922년 구엘로부터 상속받은 자녀들이 공원의 원형을 그대로 유지한다는 조건 아래 대중에게 파격적으로 개방했다. 그곳이 바로 오늘날 바르셀로나의 대표 명소인 구엘 공원이다.

이처럼 구엘 가문과 함께한 건축 작업들이 가우디의 현실적이면서도 사회적인 사상을 반영한다면, 구엘 공원과 함께 바르셀로나의 양대 명소로 손꼽히는 사그라다 파밀리아는 숭고한 신앙의 실천으로, 가우디의 야누스적인 면모를 대변한다.

신과 인간의 화해

사그라다 파밀리아 성당은 19세기 말 바르셀로나에서 출판업을 하던 주제프 마리아 보카베야의 아이디어에서 비롯되었다. 로마 교황청의 승인을 받은 그는 '성 요셉 신앙인협회'를 설립, 1882년 마침내 성 요셉 축일에 성당의 초석을 놓는다. 당시만 하더라도 건축을 책임지던 사람은 가우디가 아닌 건축학교 교수 프란시스코 비야르였다. 그러나 비야르는 공사를 1년 정도 진행하다가 자신의 건축 스타일을 놓고 왈가왈부하는 신앙인협회 간부들과 대립하다 스스로 사임해버렸다. 온전히 신앙인들의 헌금으로 진행되던 이 대사업에 관계자들의 갈등이 표출되는 것은 그리 좋지 못한 신호였다. 보카베야는 서둘러 비야르의 후임을 물색하던 중 협회 건축 고문으로부터 가우디를 소개받았다. 당시 가우디는 학교를 졸업한 지 겨우 5년밖에 안 된 신출내기 건축가였다. 무명의 가우디를 포장하기 위해서였는지, 아니면 정말로 신의 계시를 받았는지 알 수 없으나 가우디가 사그라다 파밀리아 성당과 인연을 맺게 된 계기는 다소 환상적인 에피소드로 포장되어 있다. 비야르가 떠난 뒤 보카베야는 꿈에서 푸른 눈을 가진 젊은 건축가가 사그라다 파밀리아를 구할 것이란 계시를 받았는데, 가우디가 꿈속에서 본 모습과 똑같았다고 한다.

사그라다 파밀리아: 예정된, 또는 만들어진 신화

사그라다 파밀리아를 책임지게 되면서 가우디는 비야르의 설계도를
전면 폐기하고 처음부터 새 그림을 짜기 시작했다. 교회를 구상하면서
가우디는 그동안 구엘 가문으로부터 의뢰받았던 세속 건물들과는
전혀 다른 예외적인 규칙들을 적용했다. 무엇보다 모든 건축물은 주변
자연환경과 어우러져야 한다는 가우디의 기본 규칙이 여기서는 적용되지
않았다. 신의 기적이 머무는 장소는 특별해야 하기 때문이다. 덕분에
사그라다 파밀리아는 오늘날 도시 어디에서건 눈에 띌 만큼 화려하고
이질적이다. 또한 부자들의 각종 후원을 마다 않던 가우디지만, 이
교회만은 신앙인협회의 예산이 바닥난 다음부터는 국가 지원마저
거부한 채 서민들의 순수하고 자발적인 기부금에만 의존하기로 했다. 이
원칙은 가우디가 서거한 오늘날에도 관광객의 입장료가 추가되었을 뿐
충실히 지켜지고 있는데, 공사 기간이 길어지는 이유이기도 하다. 교회
측은 가우디 서거 100주기인 2026년 완공을 목표로 하고 있지만, 사실
가우디는 딱히 완공일을 정해두지 않았다. 예정된 완공일이 없는 만큼
특유의 스타일대로 수시로 설계도를 변경하며 여유 있게, 그러나 작은
것 하나도 그냥 넘어가지 않으며 철저하게 작업했다. 심지어 그는 아예
자신의 작업실을 교회로 옮겼다. 사그라다 파밀리아에서 가우디는 카사
바트요, 구엘 단지, 카사 밀라 등 다른 세속적 건축물들을 설계했다. 즉,
이 교회는 다른 가우디 건축물의 요람이기도 하다.

　　1892년 교회 건축을 주도했던 보카베야가 사망하면서
사그라다 파밀리아의 건립은 바르셀로나 교구로 넘어가게 되었고
여러 행정적·금전적 문제가 겹치면서 건축 과정은 점점 늘어졌다.

1909년, 사그라다 파밀리아는 물론 바르셀로나 시 전체에 영향을 끼친 비극적 사건이 일어난다. 1909년 7월, 스페인 식민지였던 북아프리카 모로코에서 원주민 노동자들이 벌인 임금 투쟁이 발단이 되어 스페인과 모로코 사이에 전쟁이 벌어진 것이다. 스페인 중앙정부에 반감을 가지고 있던 카탈루냐인들은 군대 파견을 거부하며 총파업을 일으켰는데, 그 노동자 반란의 중심지가 바르셀로나였다. 스페인 정부의 무자비한 진압에 맞서며 반란은 대규모 유혈 사태로 번졌다. '비극의 주'라 불리는 1주일 동안 150여 명의 노동자가 군부에 의해 살해되었으며, 교회를 비롯한 여러 공공시설과 건물은 폭동을 일으킨 노동자들에 의해 파괴되었다. '반전 운동'으로 시작된 이 반란은 '반교회 운동'으로 전이되는 양상을 보였다. 중앙정부와 결탁하여 민중의 피를 빨아먹는 교권에 노동자들은 극도의 반감을 보였고, 이는 교회와 수도원의 약탈로 이어졌다. 단 1주일 만에 200여 곳의 성당과 서른 곳 이상의 수도원이 파괴되었다. 약탈을 거듭할수록 드러나는 교회의 비리에 노동자들의 분노는 더욱 거세졌다. 어떤 수도원에서는 위조지폐를 찍는 인쇄기가 발견되었고 또 다른 수도원에서는 엄청난 거금의 주식이 튀어나왔다. 교회 비리는 단지 물질적인 부분에만 그치지 않았다. 손발이 묶인 채 암매장된 수녀들의 시신이 수도원 뒤뜰에서 발굴되었고 어떤 수녀는 훈계실 침대에 묶인 채 실성하여 끔찍한 모습으로 구조되기도 했다. 사제와 수녀가 되기 위해 교회에 들어갔다 실종된 자신들의 아들딸, 형제자매가 참혹한 모습으로 발견되는 와중에, 시민들이 교회에 온건한 마음을 품을 리 만무했다. 간신히 폭동은 진압되었지만, 시민들의 여전한 반감에 사그라다 파밀리아 건축은 매우 위태롭게 진행되었다.

예술가의 삶, 낮은 곳으로 임하다

'비극의 주'가 일어난 해, 가우디는 서둘러 사그라다 파밀리아 성당
바로 옆에 값싼 벽돌을 이용해 '사그라다 파밀리아 부속학교'를 세웠다.
이곳은 교회 공사에 동원된 노동자 자녀들이 무상교육을 받을 수 있는
기관으로, 빈민 사이에 높아만 가는 교회에 대한 반감을 완화시키고자
하는 바르셀로나 교구의 바람과 노동자의 권익에 관심이 높았던
가우디의 사회주의적 사상이 맞물려 이루어낸 성과였다. 사그라다
파밀리아 성당은 처음부터 바르셀로나 시민들의 신앙심의 발로로 시작된
것이 아니라, 노동자들의 권리 인식을 통하여 시민의식이 성숙해가는
가운데 흔들리던 교권에 다시 한 번 힘을 주고자 했던 정치적 의도를
품고 있었던 것이다.

　이런 교구의 의도에 청빈하고 지적인 이미지의 예술가였던
가우디는 참으로 적절한 아이콘이었다. 아니 적절한 아이콘으로
'변했다'는 것이 맞는 표현일 것이다. 젊은 시절의 가우디는 사치스러운
신사였다. 금발에 푸른 눈을 가진 북유럽풍 외모를 타고난 그는 가난에
허덕거리면서도 몸단장을 잊지 않았다. 늘 고급 양복을 입고 머리와
턱수염은 단정하게 다듬었으며, 비싼 마차를 타고 연극이나 오페라를
보러 극장을 찾는 장면도 자주 목격되었다. 그의 가장 까다로운 성격은
미각에서 특히 절정에 달했는데, 어지간히 맛있는 음식이 아니면
아예 거들떠보지도 않을 정도로 입맛이 까다로웠다. 이랬던 가우디가
정작 명성을 얻고 부를 쌓고 나서부터는 검소하고 소탈한 지식인으로
탈바꿈했다.

　사그라다 파밀리아 성당이 한 층 두 층 올라갈수록 가우디의 삶은

308

거꾸로 낮은 곳에 머물렀다. 약한 체력 탓에 병에 걸려 죽음의 문턱을
몇 번 밟은 뒤로는 눈에 띄게 삶의 방식이 달라졌는데, 팔꿈치가 낡아
구멍이 날 정도로 다 헤진 옷을 아무렇지도 않게 입고 다녔으며 머리와
수염도 아무렇게나 길렀다. 단 입맛만은 여전히 까다로워서 상당히
신선한 음식이 아니면 거의 입에 대지 않았다. 그의 곁에서 일하던 조수
한 명은 "과연 이 사람의 배 속에 위가 있긴 할까" 싶을 정도로 하루 종일
아무것도 먹지 않은 채 작업에 몰두하는 날도 잦았다. 이토록 청빈한
가우디의 모습(비록 구엘로부터 받은 엄청난 액수의 작업 수당이 그의
통장에 고스란히 잠들어 있었지만)을 시민들은 사그라다 파밀리아에
그대로 투영했고, 덕분에 성당은 교권에 대한 대중의 반감으로부터
피해갈 수 있었다.

　　　더 나아가 가우디는 교회 파사드에 새겨 넣을 인물 조각의
형상을 실제 노동자의 모습에서 찾았다. 그는 거리 어디에서나 마주칠
수 있는 잡역부, 잡상인, 미장공의 모습을 본 떠 성서에 나오는 인물로
완성했다. 이 과정이 또한 복잡했는데, 모델을 찾으면 그들을 작업실로
데리고 와 그들의 맨몸에 기름을 칠한 뒤 석고를 바르고 거기서 떼어낸
거푸집으로 석고틀을 뜨는 방식으로 진행했다. 이 작업은 사람뿐
아니라 부엉이, 말, 개, 고양이에 이르기까지 온갖 피조물로 확대되었다.
당연히 조각상들은 모두 실제 크기로 제작되었다. 심지어 그는 헤롯
왕에게 죽임을 당한 어린아이들의 조각상을 만들기 위해 병원에 의뢰해
아이들의 시신을 구해다 석고틀을 뜰 정도로 이 작업에 집착했다고
한다. 온통 실물 크기의 석고 모형틀로 가득 차 있던 그의 지하 작업실은
마치 유령이라도 나올 것처럼 기괴하고 음산했다. 이와 같은 방식으로

자신들의 모습이 투영된 사그라다 파밀리아에 시민들이 애착을 가지는
것은 어쩌면 당연했다. 순수하게 헌금만으로 공사 자금을 충당하면서
고질적인 자금난에 시달렸지만, 그럼에도 불구하고 사그라다 파밀리아는
바르셀로나는 물론 카탈루냐 지역 사람들 모두의 성지가 되어갔다.
가진 것 없는 걸인에서부터 고위층 관료에 이르기까지 하나둘 순례가
이어졌으며, 자발적으로 교회를 지키겠다는 관리인들도 늘어났다.

　　　말년에 이르러 가우디는 돈을 벌기 위해 하던 모든 사업을 접고
오직 사그라다 파밀리아에만 투신했다. 활처럼 굽은 허리에 뼈만 앙상한
노쇠한 건축가의 모습은 걸인과 다름없어서 예전의 명성을 찾아보기란
쉽지 않았다. 이 시기 그는 류머티즘으로 인해 무릎을 천으로 동여매고
다녔다고 한다.

　　　1926년 6월 7일, 그는 전차에 치이는 사고를 당했다. 하지만
이 허름한 노인이 가우디란 것을 아무도 알아채지 못했다. 사고를 낸
운전사는 가우디를 갓길에 옮겨놓고 뺑소니를 쳤으며 이를 목격한 행인
두 명이 환자를 병원으로 옮기려 했지만 택시들은 승차를 거부했다.
다섯 번째 만에 어렵게 택시를 잡아 그를 병원으로 옮겼지만 간호사들은
휴식 시간이라는 이유로 이 목숨이 위태로운 '걸인'을 방치했다. 이날
밤늦게까지 가우디가 돌아오지 않자 성당의 주임신부는 바르셀로나의
온 병원을 뒤져 마침내 피투성이로 의식을 잃은 채 제대로 치료조차
받지 못하고 누워 있는 가우디를 발견했다. 그로부터 사흘 뒤, 가우디는
세상을 떠났다. 본인은 원하지 않았지만 그의 장례식은 바르셀로나 전
시민이 추모하는 가운데 성대하게 치러졌으며, 그의 전 재산은 사그라다
파밀리아에 기부되었다.

깨진 타일로 짜맞춘 구엘 공원의 벽면 일부.

311

안토니 가우디, 사그라다 파밀리아 입구 스케치.

사그라다 파밀라아 신도석 천장.

사그라다 파밀리아 정면.

막장 드라마로 끝난 동시대 천재들의 동거

폴 고갱
Paul Gauguin
(1848–1903)

빈센트 반 고흐
Vincent van Gogh
(1853–1890)

315

동생이 먹여 살린 화가

오늘날 광기 어린 천재의 대표 주자로 각인된 빈센트 반 고흐가
처음부터 미쳐 있었던 것은 아니다. 루터교 목사인 아버지와 서적상의
딸인 어머니 사이에서 태어난 그는 양질의 교육 덕분에 오히려
꽤 이지적인 유년기를 보냈다. 소심하고 조용한 소년이긴 했지만
네덜란드인답게 네덜란드어뿐 아니라 영어, 독어, 프랑스어 4개 국어에
능통했으며, 집안이 대대로 그림을 사고파는 화상으로 번창했기 때문에
유복했고 경제적인 개념도 물려받았다(다섯 명의 삼촌 중 세 명이
화상이었으며, 훗날 빈센트의 남동생 테오도 이 대열에 합류했다).
빈센트가 미술을 자연스럽게 접할 수 있었던 것도 이 가업 덕분이었다.
그는 가업을 물려받기 위해 브뤼셀과 런던에 있는 집안에서 운영하는
갤러리에 파견 나가 화상 수업을 받았으며, 타고난 안목과 흥정 능력으로
스무 살 즈음에는 목사인 아버지보다 수입이 월등히 많았다. 이처럼 사업
수완이 좋았던 그가 훗날 화가로 전업을 한 뒤 자신의 그림을 한 점도
제대로 팔지 못해 좌절했던 것은 아이러니가 아닐 수 없다.

　　많은 천재들이 그러하듯, 빈센트를 흔들어놓은 것 또한 여자
문제였다. 첫사랑은 런던에서 화상을 운영할 때 머물렀던 집주인의
딸이었다. 소심한 빈센트는 큰마음을 먹고 청혼했지만, 약혼자가
있었던 그녀는 빈센트를 돌아봐주지 않았다. 사랑에 거부당한 그는
신앙심에 매달렸다. 삼촌과 함께 운영하던 파리 화상을 그만두고 그는
신학 공부를 하러 암스테르담으로 떠났다. 아버지의 인맥으로 훌륭한
스승 밑에서 공부할 수 있었지만 빈센트는 장래가 보장된 목사가
아닌 전도사의 길을 택했다. 1879년, 사고와 질병이 일주일에 몇 명씩

죽어나가는 빈촌으로 유명했던 벨기에 탄광촌 보리나주에 파견된 그는 하느님의 말씀을 실천한다고 자신의 전 재산을 광부들에게 나눠주었다. 이 사건은 하지만 부정적인 쪽으로 파장을 일으켜서, 성서를 지나치게 문자 그대로 해석하여 품위를 손상시켰다는 이유로 빈센트는 1년 만에 전도사직을 박탈당하고 말았다.

목사 대신 전도사를 선택할 즈음부터 틀어지기 시작했던 아버지와의 관계는 탄광촌에 자원해서 갈 무렵에는 한층 악화되어 있었다. 억지로 집으로 끌려온 아들은 아버지에게 오히려 하느님의 말씀대로 살지 않는다고 대들었고 그런 빈센트를 아버지는 정신병원에 보낼 생각까지 했다. 다시 탄광촌으로 돌아간 빈센트를 달랜 것은 남동생 테오였다. 테오는 전도사직을 상실한 형에게 그림을 본격적으로 그려보라고 권했다. 광부들을 그린 형의 그림이 매우 인상적이었기 때문이다. 하지만 빈센트는 열세 살 때 화상이 되기 위한 수업 중 일부로 그림을 배운 것이 전부였다. 테오는 교육 제도를 극도로 불신하는 형을 설득해 브뤼셀에 있는 왕립 미술원에 입학시켰다.

반목했던 아버지와는 정반대로, 빈센트는 테오에게는 비교적 고분고분했다. 이미 영혼의 사슬이 풀릴 대로 풀려버린 빈센트에게 고식적인 아카데미 교육이 흥미로울 리 만무했지만, 그는 테오가 시키는 대로 브뤼셀에서 학업을 마친 다음 누에넨에서 드로잉 공부를, 그리고 다시 안트베르펜으로 이주해 예술 아카데미에 입학했다. 거처도 아예 테오가 일하는 파리로 옮겼다. 화상이었던 테오 덕분에 빈센트는 로트레크, 모네, 드가, 피사로 등의 거장들과 쉽게 교류할 수 있었다. 그중에는 막 파리에 도착한 폴 고갱도 있었다. 그들은 자화상을 선물로

주고받으며 호감을 나눴는데, 아직 무명 신인에 불과했던 빈센트가 이
관계에 더욱 열을 올렸다.

분답한 파리에서의 일상은 조용한 성격의 빈센트를 탈진시켰다.
지나친 음주와 흡연으로 심신이 쇠약해져 있었던 빈센트는 파리에서
고갱을 만난 지 1년 만에 휴식을 위해 아를로 내려갔다가 그 동네의
활기찬 황금빛 풍경과 햇빛에 반해 그대로 머물 결심을 하게 되었다.
호텔에서 머물던 그는 라마르탱 광장에 있는 '노란 집'이라는 별명의
방 네 개짜리 빈집을 빌려 본격적으로 정착할 터전을 닦았다. 문제는
외로움이었다. 그는 테오를 통해 작업실을 공유할 사람을 찾는 서신을
파리의 여러 예술가들에게 보냈다. 이 편지에 유일하게 답한 사람이 바로
고갱이었다.

같은 공간 다른 예술에서 비롯된 갈등

폴 고갱은 빈센트 반 고흐만큼이나 늦깎이로 붓을 잡은 화가였다. 어린
시절을 어머니의 친정인 페루에서 보낸 뒤 프랑스로 돌아와 열일곱
살에 선원이 되어 남미와 북극 등을 떠돌아다니는 전형적인 방랑
인생을 살았지만, 어머니의 사망 뒤 프랑스로 돌아와 증권 거래소에
취직하며 정착했다. 부유한 아내와 결혼하여 경제적으로 여유로워진
그는 취미로 그림을 수집하다가 스물일곱 살 무렵부터 일요일마다 회화
모임에 다니며 본격적으로 그림을 그렸다. 1882년 프랑스 주식시장이
붕괴되면서 직업이 위태로워지자, 고갱은 화가 피사로의 조언으로 화가가
될 것을 결심하고 서른다섯 살 이후부터는 아예 직장을 그만두고 그림에
전념했다. 하지만 무명 화가의 생활은 예나 지금이나 비참했다.

극도의 빈곤에 허덕이던 고갱을 구해준 것은 바로 빈센트의 동생 테오였다. 테오와의 거래는 경제적인 숨통을 틔워준 것을 넘어서 고갱에게 자신감을 회복하고 온전히 자신만의 스타일을 추구하는 계기가 되었다. 이런 테오가 아를에 있는 빈센트의 집에 함께 살면 주거비는 물론 매일 집에 들르는 가정부 수당까지 보장하겠다고 하는데, 채무에 시달리던 고갱으로선 마다할 이유가 없었다. 브르타뉴에서 화가들과 공동 생활을 한 경험이 있었던 고갱은 그때 다른 예술가들이 주었던 신선한 자극을 떠올렸다. 그렇게 고갱은 1888년 10월 23일 라마르탱 광장 2번지 '노란 집' 문을 두들겼다.

고갱이 왔을 때, 고흐는 마치 신랑이 신부를 맞이하는 것처럼 들떠 있었다. 고갱을 위해 준비한 방에는 「해바라기」 그림을 걸어놓았다. 이에 대해 고갱은 다음과 같이 회상했다.

"내 노란 방에는 해바라기들이 노란색 배경 앞에 서 있었다. 해바라기들은 노란 화분에 심어져 있었다. 그림 한 귀퉁이에 '빈센트'라고 적혀 있었다. 그리고 내 방 노란색 커튼을 통해 들어왔던 노란 해는 방을 황금색으로 가득 채웠다. 아침에 침대에서 깰 때면 나는 이 모든 것에서 정말 좋은 향기가 난다고 생각했다."

동거의 시작은 그리 나쁘지 않았다. 처음 한 달간 이 두 명의 천재는 함께 풍경화를 그리러 나가거나 같은 사물을 그리며 우정을 나눴다. 이처럼 평화로운 공존은 고흐의 배려가 컸다. 고흐는 이미 아를에 오기 전부터

고갱에게 매료되어 있었을 뿐 아니라 고갱이 언제라도 아를의 풍경이
마음에 안 들어 떠나버릴지 모른다는 생각에 늘 초조했다.

> "고갱처럼 지적인 사람과 함께 있다는 것, 그리고 옆에서
> 그의 작업을 지켜보았다는 것은 내게 엄청나게 유익했다."
> —고흐

> "빈센트와 나는 일반적으로 거의 의견이 달랐다. 특히 그림에
> 관해서 그랬다. 그는 로맨틱하고, 나는 원초적인 상태에
> 도달하려고 했다. 색상만 해도 그는 몽티셀리처럼 물감
> 반죽을 두껍게 칠해서 얻는 우연한 효과를 즐기지만 나는
> 그런 기교를 부려 만지작거리는 걸 싫어했다."
> —고갱

이 각기 다른 회상에서 둘 중 어느 쪽이 '갑'이었는지는 쉽게 파악할 수
있다. 한 달여의 밀월이 끝나자, 노란 집에는 긴장이 고조되기 시작했다.
고갱은 고흐의 예민한 성격과 그의 지저분한 작업실이 거슬렸고,
고흐는 토론을 할 때마다 자신의 그림을 일방적으로 깔아뭉개는 고갱의
독단적인 화법에 계속 상처를 입었다. 하지만 고흐는 고갱의 독설에 입는
상처보다 그가 언제든 떠날지 모른다는 불안감이 더 컸다. 고갱은 정말로
떠날 생각을 하고 있었다. 그는 동거인의 극단적인 감정의 기복에 지쳐
있었다.
　　마침내 고갱이 고흐에게 "곧 떠나겠다"고 통보한 이후 며칠 동안

막장 드라마에 버금가는 사건이 벌어졌다. 고갱으로부터 이별 통보를
받고 고흐는 하루에도 몇 번이나 고갱의 방에 들어가 그가 아직 있는지
벌써 떠났는지 수시로 확인했다. 함께 산 지 꼭 60일째인 12월 23일,
예술의 우월성에 관해 토론하다 육탄전에 가까운 싸움을 하고 난 뒤
고갱은 고흐만 남겨두고 집을 나가버렸다. 한참 길을 걷던 고갱이 익숙한
인기척에 뒤를 돌아보니 고흐가 반쯤 정신이 나간 채 면도날을 들고
자신을 쫓아오고 있었다. 고갱과 눈이 마주친 고흐는 집으로 달아났고
질릴 대로 질린 고갱은 그날 집으로 가지 않고 시내 호텔에서 묵었다.
고갱이 귀가하지 않자 고흐는 자신의 귓불을 잘라 손수건에 싸서
호텔로 가져가 한 매춘부에게 고갱에게 전해달라며 맡겼다. 손수건을
펼쳐본 매춘부는 혼비백산하여 경찰에 신고했고 노란 집을 찾아간
경찰은 머리가 온통 피범벅인 채 침대에 쓰러져 있는 고흐를 발견했다.
고갱으로부터 전보를 받은 테오는 야간열차를 타고 크리스마스에
아를에 도착했고 정이 다 떨어진 고갱은 고흐에게서 광기 증세가
보인다며 자신의 그림도 챙기지 않은 채 테오와 함께 파리로 가버렸다.
　　천재들의 동거는 그렇게 끝이 났다. 인간적인 삶의 측면에서 보면
참으로 불편하고 불행한 동거가 아닐 수 없지만, 예술사의 측면에서 볼
때 그들이 함께 한 60일은 가장 풍요로운 시간이었다. 뒤늦게 그림을
그리기 시작해 서른일곱 살에 생을 마감한 고흐의 대표작 대부분이 바로
이 노란 집에서 완성되었다. 이곳에서 고흐와 고갱이 그린 그림 40여
점의 금전적 가치는 현재 수십억 달러에 달한다.
　　고갱은 노란 집에서 그린 그림들을 팔아 그가 그토록 꿈에 그리던
타히티로 떠날 수 있었다. 그런 면에서 고흐는 끝까지 고갱보다 불행했다.

자신이 죽은 다음에야 자신의 그림 값이 오를 것을 안 것처럼, 그는 광기에 휩싸여 들판 한복판에서 가슴에 총을 겨누고 자살했다. 가슴에 총탄을 박고서도 혼자 죽는 것이 두려워 집까지 걸어왔다. 소식을 듣고 놀라 파리에서 아를까지 달려온 테오의 손을 잡고 숨을 거두었다고 하니, 마지막까지 그가 그리워했던 것은 예술적 성공이 아닌 인간의 애정이 아니었을까.

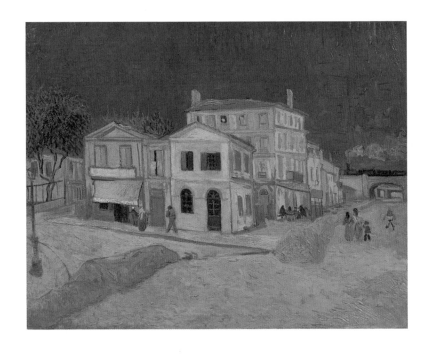

빈센트 반 고흐, 「노란 집」, 1888년, 반 고흐 미술관, 암스테르담.

노란 집의 실제 모습.

80만 킬로미터를 날아다닌 빈사의 백조

안나 파블로바
Anna Pavlova
(1881–1931)

뒤처지는 것이 죽을 만큼 싫었던 완벽주의자

안나 파블로바는 소비에트 혁명 전인 1881년 제정 러시아 시대 상트페테르부르크에서 태어났다. 체중 미달로 태어난 데다 선천적으로 체력이 약해 잔병치레가 잦았다. 그녀가 두 살 때 아버지는 세상을 떴고, 그녀의 어머니는 생활력이 형편없는 가난한 서민이었다. 가장을 잃은 뒤 두 모녀는 검은 빵과 멀건 양배추 수프로 하루하루를 간신히 연명했다. 파블로바가 열 살이 되자 무료로 입학할 수 있는 황제 발레 학교에 입학시킨 것도 딸의 재능을 키워보려는 바람보다는 학교에서 나오는 무상 급식 때문이었다. 가난에 허덕이는 삶이었지만 파블로바는 승부욕과 근성이 남달랐다. 어느 날, 발레 학교를 방문한 황제가 학생들과의 티타임 자리에서 한 소녀를 무릎에 앉히자 그녀는 질투심을 못 이겨 울음을 터뜨렸다. 황제는 놀라 안절부절했고, 옆에 있던 대공이 그녀를 달래려고 안아 올리자 파블로바는 대신 안긴 것이 더 싫다며 더 크게 울부짖었다고 한다.

그때의 관점에서 객관적으로 볼 때 파블로바는 그리 재능이 뛰어난 발레리나는 아니었다. 그녀는 몹시 허약해 다른 동기들이 너끈히 소화하는 도약과 회전에서 늘 부진했고, 특히 부실한 발목뼈가 문제였다. 이런 핸디캡에도 불구하고 황제 앞에서 앙탈을 부릴 만큼 대단했던 남다른 승부욕과 질투심으로 그녀는 체력적 한계를 극복했다. 뒤떨어지는 것이 죽을 만큼 싫었던 파블로바는 악착같이 연습을 거듭했다. 자신의 몸을 혹사하는 파블로바의 아슬아슬한 모습을 지켜보던 코치는 그녀에게 기교 대신 연기로 승부하라고 조언했다. 화려하고 정확한 기술보다 시적이고 우아한 감성으로 관객을

압도하는 파블로바의 개성은 이 조언에서 출발했다. 1905년 미하일 포킨이 그녀를 위해 완성한 안무 「빈사의 백조」는 파블로바의 장점을 최고치로 끌어올린, 그야말로 파블로바만을 위한 작품이었다고 해도 과언이 아니다. 차이콥스키의 「백조의 호수」에 등장하는 힘차게 몰려다니며 생기발랄하게 관능미를 뽐내는 백조 대신, 포킨의 백조는 생상스의 「동물의 사육제」 중 느릿하고 낭만적인 첼로 선율의 「백조」를 배경음악으로 죽어가는 한 마리 백조의 독무이다. 기교보다는 느리고 단순한 동작 사이사이로 여백이 있는 안무로, 이러한 여백은 확실히 파블로바의 풍부한 감성과 연기가 아니고서는 채워질 수 없는 것이었다. 숨이 끊어지기 일보 직전 느릿느릿 우아하고 가냘프게 자신의 마지막 고통을 호소하는 백조의 마지막 몸짓은 파블로바의 트레이드마크가 되었다.

황제의 보호를 떠나 세계에 자신의 춤을 선보이다

1899년 학교를 졸업한 파블로바는 황실 발레단에 입단해 7년 만인 1906년 프리마 발레리나로 입지를 굳혔다. 프리마 발레리나가 되어 스톡홀름, 베를린 등 유럽 각지를 경험하며, 파블로바의 가슴에 잠재되어 있던 자유분방함이 본격적으로 고개를 들었다. 러시아 황실 발레단에서 인정받은 그녀였지만, 기교와 동작의 정확성을 중시하는 러시아 발레 전통 속에서 풍부한 감정과 유연하고 자유로운 표현이 주특기인 파블로바는 고군분투 중이었다. 1909년 파리를 본거지로 활동 중이던 발레 뤼스의 단장 세르게이 디아길레프와의 만남으로 그녀의 발레 인생은 역사적 전환점을 맞이한다. 정통 발레의 형식을

깨고 「봄의 제전」과 같은 파격적인 작품을 선보이던 발레 뤼스에서
그녀는 바슬라프 니진스키와 더불어 이 예술단의 대표 스타가 되었다.
많은 이가 그녀를 발레 뤼스 소속 단원으로 생각할 만큼 발레 뤼스와
긴밀한 관계를 가지고 있었지만, 사실 그녀는 객원 무용수였다. 물론
파블로바도 그들이 추구하는 형식의 파격에 동조했고, 때로는 자신이
안무한 작품을 선보이기도 했지만, 그녀의 춤은 안무나 음악에 있어서나
파격이라기보다는 고전발레의 위화감 없는 변형에 머물렀다. 그녀는
춤을 "사람들에게 자신의 꿈처럼 아름답고 화려한, 현실을 초월한 세상을
보여주는 것"이라 생각했고, 예술의 고귀하고 우아한 면모를 고수했다.
그녀가 진정으로 추구했던 것은 형식의 파괴가 아니라, 특정 계층의
전유물로 고립되어 있던 정통 발레를 대중에게 보급하는 것이었다.

　　1911년 그녀는 자신만의 발레단을 창단해 러시아를 떠나 해외
순회공연에 나섰다(이 당찬 출발은 몇년 뒤 일어난 소비에트 혁명으로
영원히 귀환할 수 없는 방황으로 남았다). 공산화된 조국 러시아를
제외한 전 세계 모든 나라를 방문한 파블로바의 순회 일정은 상당히
빡빡했는데, 미국 순회공연 때는 9개월 동안 77개 마을과 도시에서
250여 회에 가까운 공연을 소화하기도 했다. 생애 내내 그녀가 공연을
위해 이동한 거리는 도합 80만 킬로미터였다. 오늘날처럼 교통수단이
편리하지 않았는데 말이다. 세계대전 중에도 순회공연이 이어졌다니 그저
놀라울 따름이다. 그녀의 동선에는 한국도 포함되어 있었다. 1923년 일제
치하의 서울을 찾아온 그녀의 공연이 '파블로바 부인'이라는 제목 아래
『동아일보』에 소개되기도 했다.

　　파블로바의 오랜 여행은 당연히 수많은 에피소드를 낳았다.

그녀는 자신의 공연을 찾는 곳이라면 장소를 가리지 않았다. 극장 시설 자체가 없는 외지도 마다하지 않았고, 제대로 포장되지 않은 길을 몇 날 며칠 달리는 자동차 여행도 기꺼이 감수했다. 매니저의 증언으로는 40년이 넘는 긴 발레 활동 중 그녀는 적어도 공연 환경이나 경제적 대가 등 여타의 조건을 거론하며 공연을 취소한 적이 단 한 번도 없었다고 한다. 한번은 이런 일이 있었다. 미시시피의 작은 마을에 공연을 하러 갔더니 무대가 어설프게 개조한 낡은 창고에 설치되어 있었다. 당연히 분장실이 있을 리 없었고 임시로 지하실에 마련된 탈의실에는 쥐가 들끓었다. 놀란 매니저가 공연을 취소하려고 했으나 파블로바는 공연을 하겠다고 고집을 부렸다. 그녀는 아무런 불평 없이 "나의 춤을 여러분께 보여주고 싶어 왔다"며 밝은 표정으로 공연을 마쳤다. 또 한 번은 지붕에 큰 구멍이 난 극장에서 공연을 하던 중에 폭우가 쏟아졌다. 출연자들의 의상은 물론 배경막도 온통 비에 젖어버려 파블로바는 빗물을 튀기며 필사적으로 피루엣을 돌았다. 이 와중에 그녀의 입에서 나온 말은 지극히 낙천적이었다.

"멋있다. 조명 같은 거 필요 없겠어. 번갯불이 무대를 비춰주잖아."

이런 에피소드들이 쌓이면서, 그녀의 명성은 고정 귀족 관객층을 넘어 발레라는 장르를 생소하게 여기던 대중들 사이에서 더욱 크게 피어났다. 그렇다고 파블로바가 한없이 순수하고 착한 천사였다고 생각한다면 터무니없는 착각이다. 황제 앞에서 울음을 놓을 만큼 배짱 좋은 질투심과 자신의 몸을 혹사시키던 승부욕은 더 이상의 경쟁을 불허하는 최고의 발레리나 자리에 오르면서 어느덧 상식을 초월하는 완벽주의로 승화했다. 공연이 원하는 대로 풀리지 않거나, 누군가 심기를

거스르면 그녀는 신고 있던 발레 슈즈를 벗어 집어던졌으며, 욕을 할 때는 모국어인 러시아어는 물론 영어, 폴란드어, 프랑스어 등 온갖 외국어를 동원했다. 하지만 역시 그녀는 자기 자신에게 제일 가혹했다. 파블로바는 스스로에게 실망할 때마다 십자성호를 긋고는 러시아어로 "이 쌍것!"이라고 혼잣말을 했다고 그녀의 매니저는 증언했다.

파블로바의 완벽주의는 환경이 좋은 곳에서 공연을 할수록 더욱 살벌하게 표현됐다. 미국 워싱턴에서 공연을 할 때였다. 스태프의 실수로 공연 전 리허설 시간이 확보되지 않았다. 공연 개막 10분 전 단원들을 한 줄로 불러 세운 파블로바는 차가운 얼굴로 단원 한 명 한 명에게 개인적으로 연습을 했는지 물어봤다. 모두가 '아니오'라고 대답하자 그녀는 이렇게 말했다.

"아무도 공연 전 연습을 하지 않았다니 지금부터 연습을 시작하기로 하죠."

공연 시작 시간을 30분을 넘기도록 무대 막은 올라가지 않았고, 그 뒤에서 단원들은 서슬 퍼런 파블로바의 지휘 아래 뒤늦게 무대 연습을 하고 있었다. 박수를 치다 지친 관객들 중 일부는 화를 내며 자리를 떴지만, 파블로바는 완강했다. 준비가 되지 않은 상태로 단원들을 무대에 내보낼 수 없다는 것이었다. 결국 공연은 예정보다 거의 한 시간 늦게 시작되었다. 하지만 그 어느 때보다도 훌륭한 공연으로 대서특필되었다.

그녀의 인생에서 가장 유명한 에피소드는 역시 「빈사의 백조」와 관련이 있다. 어느 귀족의 별장에 초대받은 파블로바는 모여든 손님들의 부탁에 못 이겨 이 작품을 추게 되었다. 그때 그녀는 피아노 앞에 앉아

있던 한 노인에게 음악을 연주해달라고 명령조로 말했다. 발레 튀튀에 발레 슈즈가 아닌 일반 드레스에 구두를 신고 추는 춤이었지만 사람들은 모두 넋을 잃고 파블로바의 춤을 감상했다. 한참 춤을 추던 그녀는 갑자기 멈추더니 피아니스트에게 연주가 틀렸다며 불평을 했다. "거기서 한 번 끊어주셔야죠. 쉼표가 있잖아요. 음악 하시는 분이 그것도 제대로 연주 못하세요?" 노년의 피아니스트는 그녀에게 온화한 웃음을 지으며 이렇게 대답했다. "부인, 단언컨대 악보상 이 부분에 쉼표는 없습니다. 하지만 당신이 원한다면 넣어드리죠." 그는 바로 그 음악을 작곡한 장본인인 생상스였다.

「빈사의 백조」는 1905년 젊은 나이에 포킨에게 헌정받은 이후 그녀가 가장 오랫동안 춘 춤이자 그녀가 마지막까지 애착을 가진 작품이었다. 50세의 생일을 며칠 앞두고 그야말로 예기치 못한 급성폐렴으로 사경을 헤맬 때도 그녀는 백조 의상을 품에 꼭 껴안고 행복한 얼굴로 숨을 거두었다. 그녀가 죽은 뒤, 그녀의 공연이 예정되어 있던 극장은 공연을 취소하는 대신, 생상스의 음악이 흐르는 가운데 스포트라이트만으로 「빈사의 백조」 동선에 따라 빈 무대를 비추는 추모 공연을 펼쳤다. 음악이 멎고 스포트라이트가 꺼지자 관객들은 모두 기립박수를 보내며 이미 무대에 없는 파블로바를 그리워했다고 한다.

런던 아이비 하우스 정원에서 백조와 함께 있는 안나 파블로바, 1920년경.

안나 파블로바, 「빈사의 백조」 중, 1905년.

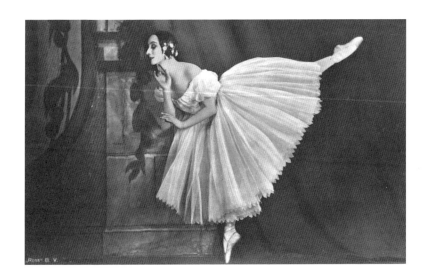

안나 파블로바, 「지젤」 중, 1907년.

참고문헌

Alpers, Svetlana, *Rembrandt's Enterprise: the Studio and the Market*, Thames & Hudson, 1988.

Axelrod, Herbert R. and Leslie Sheppard, *Paganini*, Paganiniana Publications, 1982.

Barzun, Jacques, *Berlioz and His Century*, University of Chicago Press; Phoenix ed., 1982.

Burger, Ernst, *Franz Liszt*, Schott Music, 2010.

Bryson, Bill, *Shakespeare: The World as a Stage*, William Collins, 2002.

Chu, Petra T., *The Most Arrogant Man in France: Gustave Courbet and the Nineteenth-Century Media Culture*, Princeton University Press, 2007.

Clark, Kenneth, *Civilisation: A Personal View*, BBC books, 2005.

Connell, Evan, *Francisco Goya: Life and Times*, Counterpoint, 2005.

Craven, David, "Ruskin vs. Whistler: The Case against Capitalist Art," *Art Journal*, Vol.37 No.2, 1977.

Delin, M. G., *Richard Wagner: His Life, His Work, His Century*, Harcourt, 1983.

Floros, Constantin, *Johannes Brahms: Frie, aber einsam*, Arche, 1996.

Foxcroft, Louise, "Lord Byron: The Celebrity Diet Icon," *BBC Magazine*, 2012.

Frisch, Aaron and Gary Kelley, *Dark Fiddler: The Life and Legend of*

Nicolo Paganini, Creative Company, 2008.

Jones, Jonathan, "Artists v critics, round One," *the Guardian*, 26 June 2003.

Keates, Jonathan, *Handel: The man & His Music*, Pimlico, 2009.

Landis, J. D., *Longing*, Harcourt, 2005.

Levine, Ellen, *Anna Pavlova, Genius of the Dance*, Scholastic, 1995.

Lewis, Jon E., London: the Autobiography, Robinson, 2012.

Lockwood, Lewis, *Beethoven: the Music and the Life*, W. W. Norton & Company Ltd., 2003.

MacCarthy, Fiona, *Byron: Life and Legend*, John Murray Ltd., 2002.

Mitford, Nancy, *The Sun King*, Vintage Classics, 1966.

Nadar, Felix and Eduardo Cadava, *When I was a Photographer*, MIT Press, 1979.

Newbould, Brian, *Schubert: the Music and the Man*, University of California Press, 1997.

O'Neill, Richard, *The Life and Works of Dante Gabriel Rossetti*, Parragon, 1996.

Osborne, Richard, *Rossini: His Life and Works*, OUP USA, 2007.

Paul Getty Museum and Philippe Bordes, *Jacque-Louis David: Empire to Exile*, Yale University Press, 2005.

Pritchard, R. E., *Shakespeare's England: Life in Elizabethan & Jacobean Times*, The History Press, 2003.

Spawforth, Tony, *Versailles: A Biography of a Palace*, Griffin, 2010.

Tanner, Michael, *Wagner*, Flamingo, 2011.

Tinniswood, Adrian, *His Invention So Fertile: A Life of Christopher Wren*,

Vintage, 2010.

Walton, Benjamin, *Rossini in Restoration Paris: The Sound of Modern Life*, Cambridge University Press, 2011.

Wynne, Frank, *I was Vermeer: The Forger who Swindled the Nazis*, Bloomsbury Paperbacks, 2007.

가우디, 안토니, 『가우디 공간의 환상』, 이종석 옮김, 다빈치, 2001.

강엽, 『윌리엄 블레이크의 시와 사상』, 부산대학교 출판부, 2004.

게크, 마르틴, 『바흐』, 안인희 옮김, 한길사, 1997.

곰브리치, E. H., 『서양미술사』, 백승길·이종승 옮김, 예경, 2002.

김문환, 『바그너의 생애와 예술: 총체 예술의 원류』, 도서출판 느티나무, 1997.

손세관, 『안토니 가우디: 아름다움을 건축한 수도자』, 살림출판사, 2004.

나나미, 시오노, 『르네상스를 만든 사람들』, 김석희 옮김, 한길사, 2001.

_____, 『신의 대리인』, 김석희 옮김, 한길사, 2002.

니그, 발터, 『렘브란트 영원의 화가』, 분도출판사, 2008.

루이스, R. W. B., 『단테: 중세 천 년의 침묵을 깨는 소리』, 윤희기 옮김, 푸른숲 , 2005.

메드윈, 토마스, 『바이런』, 김명복 옮김, 태학사, 2004.

바전, 자크, 『새벽에서 황혼까지: 1500~2000』 1·2권, 이희재 옮김, 민음사, 2006.

반 룬, 헨드리크 빌렘, 『반 룬의 예술사』, 남경태 옮김, 들녘, 2008.

반 룬, 헨드릭 빌렘, 『소설 렘브란트: 빛과 영혼의 마술사 렘브란트와 그

시대』, 들녘, 2003.

버로우, 도널드, 『헨델 메시아』, 김지순 옮김, 동문선, 2006.

베치, 베로니카, 『음악과 권력』, 노승림 옮김, 컬처북스, 2009.

보케뮐, 미하엘, 『렘브란트 반 레인』, 마로니에북스, 2006.

블레흐, 벤저민·로이 돌리너, 『시스티나 예배당의 비밀』, 김석희 옮김,
　　　중앙북스, 2008.

손현지, 『안나 파블로바의 예술이 현대발레에 미친 영향』, 계명대학교
　　　교육대학원, 2006.

솔로몬, 메이너드, 『부트비히 판 베토벤』 1·2권, 김병화 옮김, 한길아트,
　　　2006.

슈더, 로제마리, 『거장 미켈란젤로: 인간적인 너무나 인간적인』 1·2권,
　　　전영애·이재원 옮김, 한길아트, 2003.

심정민, 「탈리오니 가문을 통해 본 당대 무용계 특징 연구」,
　　　『한국무용사학』 제10권, 2009.

아라스, 다니엘, 『베르메르의 야망과 비밀』, 강성인 옮김, 마로니에북스,
　　　2008.

영목정, 『발레의 탄생』, 한성대학교 출판부, 2007.

정진국 외, 『논쟁이 있는 사진의 역사』, 미메시스, 2011.

추피, 스테파노, 『베르메르: 온화한 빛의 화가』, 박나래 옮김, 2009.

콜린스, 브래들리 『반 고흐 vs 폴 고갱: 위대한 두 화가의 격렬한 논쟁,
　　　그들의 꿈과 이상』, 다빈치, 2005.

페레스, 알폰소 E., 『GOYA: 프란시스코 고야』, 정진국 옮김, 열화당, 1990.

포제너, 알란, 『셰익스피어』, 김경연 옮김, 한길사, 1998.

찾아보기

노승림

현 대원문화재단 전문위원이자 음악 칼럼니스트.

이화여대 독어독문학과를 졸업하고 서울대 공연예술학 협동과정

석사(수료)를 거쳐 영국 워릭대에서 문화정책학 석·박사학위를 취득했다.

공연예술전문지『월간 객석』에서 음악 담당 기자로 활동했으며,

대원문화재단 사무국장을 지냈다. 저서로는『나와 당신의 베토벤』(공저),

옮긴 책으로는『페기 구겐하임』,『음악과 권력』,『평행과 역설』이 있다.

예술의 사생활
비참과 우아

노승림 지음

초판 1쇄 발행 2017년 10월 10일
초판 2쇄 발행 2020년 3월 15일

발행처 도서출판 마티
출판등록 2005년 4월 13일
등록번호 제2005-22호
발행인 정희경
편집장 박정현
편집 서성진, 조은
마케팅 최정이
디자인 오세날

주소 서울시 마포구 잔다리로 127-1, 8층 (03997)
전화 02. 333. 3110
팩스 02. 333. 3169
이메일 matibook@naver.com
홈페이지 matibooks.com
인스타그램 matibooks
트위터 twitter.com/matibook
페이스북 facebook.com/matibooks

ISBN 979-11-86000-52-6(03600)
*한국출판문화산업진흥원 2017년 우수출판콘텐츠 제작지원사업 선정작입니다.

마티의 책

평행과 역설: 장벽을 넘어 흐르는 음악과 정치
팔레스타인 출신의 석학 에드워드 W. 사이드와 유대인 출신의 마에스트로 다니엘 바렌보임, 두 세계적인 지성의 문학, 음악, 그리고 정치에 대한 대담.
에드워드 W. 사이드, 다니엘 바렌보임 지음 | 노승림 옮김 | 278쪽 | 15,000원

말년의 양식에 관하여:
결을 거슬러 올라가는 문학과 예술
조화와 해결의 징표가 아니라 비타협, 난국, 풀리지 않는 모순으로 가득한 예술적 말년성(lateness)에 관하여.
에드워드 W. 사이드 지음 | 장호연 옮김 | 230쪽 | 15,000원

펜과 칼: 침묵하는 지식인에게
이스라엘의 존재를 부정하지 않아야 한다고 주장한 최초의 팔레스타인 지식인 사이드, 역사를 말한다는 것에 대한 그의 통찰력을 엿보다.
에드워드 W. 사이드, 데이비드 버사이먼 지음 | 장호연 옮김 | 184쪽 | 15,000원

빈을 소개합니다: 모던하고 빈티지한 도시
클림트와 실레, 슈테판 대성당과 쇤브룬 궁전, 모차르트와 말러를 좇는 것이 전부라면, 당신은 빈을 절반만 만난 것이다. 빈의 '오늘'이 빼곡한 여행서이자 인문서.
노시내 지음 | 352쪽 | 16,000원

스위스 방명록: 니체, 헤세, 바그너, 그리고…
우리가 익히 아는 철학가, 정치인, 예술가 들의 망명 '통로'이자 '묘지'였던 스위스를 무대로 그들의 행적을 좇는다.
노시내 지음 | 464쪽 | 16,500원

이탈리아 사람들이라서:
지나치게 매력적이고 엄청나게 혼란스러운
옷걸이라는 단어는 30개가 넘고 숙취라는 단어는 없는 나라, 보수적인 가톨릭 문화에서 자라는 연애 선수들… 고대와 르네상스에 갇힌 여행서에는 없는 생생한 요즘 이탈리아 이야기.
존 후퍼 지음 | 노시내 옮김 | 338쪽 | 18,000원

뻔뻔하지만 납득되는 런던 위인전
런던을 편애하는 런던 시장이 쓴 뻔뻔하고 신랄한 런던 위인 열전!
보리스 존슨 지음 | 이경준, 오윤성 옮김 | 408쪽 | 20,000원

사랑, 예술, 정치의 실험: 파리 좌안 1940-50
'최대한의 삶이 최대 선'이라는 원칙이 살아 있는 곳. 1940-50년대 파리에서 살고 사랑하고 싸우고 놀며 지금 우리의 사고, 표현, 생활 방식을 창안한 파리지앵들이 남긴 자취의 만화경.
아녜스 푸아리에 지음 | 노시내 옮김 | 496쪽 | 25,000원

로마, 약탈과 패배로 쓴 역사: 갈리아에서 나치까지
"로마에 비하면 지옥도 아름다웠다." 맨부커상 최종후보, 코스타상 수상 작가가 15년의 자료 조사로 풀어낸 로마가 당한 약탈의 드라마.
매슈 닐 지음 | 박진서 옮김 | 688쪽 | 28,000원

학교에 페미니즘을
페미니스트 교사가 가르친다면! 성평등한 교육에 관한 현직 초등 교사들의 고민과 작지만 확실한 실천들.
초등성평등연구회 지음 | 184쪽 | 13,000원

재생산에 관하여: 낳는 문제와 페미니즘
트랜스젠더 여성이 정자를 보존하고, 비수술 트랜스젠더 여성과 레즈비언 여성 커플은 임신을 계획한다. 우리는 '낳는 문제'에 대해 어디까지 고민해봤을까?
머브 엠리 외 지음 | 박우정 옮김 | 168쪽 | 14,000원

맨발로 도망치다:
폭력에 내몰린 여성들과 나눈 오랜 대화와 기록
가족이나 애인의 폭력으로부터 도망친 10대 여성들의 이야기. 아픈 상처로 가득한 아이들의 삶과 그들의 이야기를 가만히 들어주는 한 사람, 요코의 존재가 마음을 울린다.
우에마 요코 지음 | 양지연 옮김 | 216쪽 | 15,000원

미학
'미학'이라는 용어를 최초로 창안한 바움가르텐의 저술. 감성과 예술에 관한 논의를 독자적 학문으로 정초한 근대 미학의 원점.
알렉산더 고틀리프 바움가르텐 지음 | 김동훈 옮김 | 448쪽 | 28,000원

숭고와 아름다움의 관념의 기원에 대한 철학적 탐구
처음으로 아름다움과 숭고를 구분해 체계적으로 논한 경험론 미학의 고전.
에드먼드 버크 지음 | 김동훈 옮김 | 352쪽 | 18,000원

취미의 기준에 대하여/비극에 대하여 외
대상의 속성에서 인간의 감정으로, 아름다움에 관한 논의의 결정적 전환.
데이비드 흄 지음 | 김동훈 옮김 | 300쪽 | 18,000원